山东省研究生教育优质课程《影视节目策划与创意》(SDYKC19187)阶段性成果，

山东省一流本科课程《非线性编辑技艺》自建教学资料，

山东省高等学校"青创科技支持计划"(2019RWH001)阶段性成果。

U0367173

教师教育系列教材

影视节目策划与制作

赵 鑫 李 成 程潇爽 主 编
陈 旗 李晓燕 副主编

清华大学出版社
北 京

内 容 简 介

本书遵循影视节目策划与制作规律，共 12 章，主要分为两大部分内容：一般性知识和个别性知识。一般性知识部分，主要涉及影视节目的概念、影视节目一般性策划和影视节目一般性制作流程等知识。个别性知识部分，不仅涉及电影、电视新闻节目、电视综艺娱乐节目、电视社教节目、影视广告、电视剧集等传统影视节目的策划与制作要领，而且涉及网络电影、网络剧集、网络综艺节目和短视频等新兴的网络视听节目的策划与制作要领。

本书注重理论联系实际，突出影视节目策划与制作技能的提升，适合高等院校广播电视编导、广播电视学、数字媒体艺术、新闻学、广告学、动画学等戏剧与影视学类、新闻与传播学类专业学生使用，也可供戏剧与影视学、广播电视、电影等专业的研究生使用。

图书在版编目(CIP)数据

影视节目策划与制作/赵鑫，李成，程潇爽主编. —北京：清华大学出版社，2020.7(2023.9重印)

教师教育系列教材

ISBN 978-7-302-55761-6

Ⅰ. ①影… Ⅱ. ①赵… ②李… ③程… Ⅲ. ①电影制作—师资培训—教材 ②电视节目制作—师资培训—教材 Ⅳ. ①J91 ②G222.3

中国版本图书馆 CIP 数据核字(2020)第 105049 号

责任编辑：陈冬梅
封面设计：刘孝琼
责任校对：周剑云
责任印制：沈　露
出版发行：清华大学出版社
　　　　　网　　　址：http://www.tup.com.cn, http://www.wqbook.com
　　　　　地　　　址：北京清华大学学研大厦 A 座　　　邮　　　编：100084
　　　　　社 总 机：010-83470000　　　邮　　　购：010-62786544
　　　　　投稿与读者服务：010-62776969, c-service@tup.tsinghua.edu.cn
　　　　　质量反馈：010-62772015, zhiliang@tup.tsinghua.edu.cn
　　　　　课件下载：http://www.tup.com.cn, 010-62791865
印 装 者：天津安泰印刷有限公司
经　　销：全国新华书店
开　　本：185mm×260mm　　　印　张：16　　　字　数：386 千字
版　　次：2020 年 8 月第 1 版　　　印　次：2023 年 9 月第 9 次印刷
定　　价：48.00 元

产品编号：081596-01

前　言

习近平总书记在中国共产党第二十次全国代表大会上的报告中明确指出："我们要办好人民满意的教育，全面贯彻党的教育方针，落实立德树人根本任务，培养德智体美劳全面发展的社会主义建设者和接班人，加快建设高质量教育体系，发展素质教育，促进教育公平。"本教材在编写过程中深刻领会党对高校教育工作的指导意见，认真履行党对高校人才培养的具体要求。

1895年电影诞生，四十多年后电视诞生，之后又过了半个多世纪，网络视听节目诞生，如今，在谈及"影视节目"这一概念时，其内涵与外延已经有了崭新的内容。因此，在当下传媒语境中研讨影视节目的策划与制作问题时，必须要辟出一定的空间给网络视听节目，这便是本书写作的初衷，即用"视听"的视野来看待"影视"，试图构建新的关于影视节目策划与制作的知识体系。

具体来说，本书主要包括12章，主题分别是：影视节目概述、影视节目策划概述、影视节目的制作流程、电影的策划与制作、电视新闻节目的策划与制作、电视综艺娱乐节目的策划与制作、电视社教节目的策划与制作、影视广告的策划与制作、网络电影的策划与制作、媒体融合语境下视频剧集的策划与制作、网络综艺节目的策划与制作、短视频的策划与制作。

每章内容包括"学习目标""核心概念""开篇案例""本章内容""本章小结""思考与练习题""实训项目"。除纸质教材外，本书还配有教学视频(以二维码的形式内嵌在纸质教材中)和PPT课件，以便更好地促进教与学。

影视节目策划与制作具有较强的实践性，本书旨在让初学者看得懂、学得会、用得上，因此在内容上涉及大量经典案例和新鲜案例，既帮助读者从经典案例中提炼基本规律性知识，又帮助读者把握影视节目的发展趋向，进而让所学知识不过时；在语言上力求通俗易懂、言简意赅，不求长篇大论，但求要点突出、直中要害。

本书是全体编写人员集体智慧的结晶，是大家共同努力和研讨的成果。在此，要特别说明的是，除了本书的主编和副主编外，研究生刘钰、刘娜英参与了第一章、第二章、第三章、第五章等章节的初稿编写工作；研究生付娆、李孟萍、李金玉、王润琦、刘清华、李燕宾、孔琛、任云鹏(排名不分先后)参与了书稿的校订工作。在此，一并表示感谢。

为了给读者呈现丰富的案例，本书选取了大量优秀作品作为分析案例，因各种原因无法一一向作品的每位创作者表示谢意，在此，一并表示感谢。

在编写本书的过程中，因受到清华大学出版社相关领导、编辑的支持和帮助，才使本书顺利面世。

本书虽尽量做到完整、系统，但因编写者的能力有限，书中难免存在不足之处，恳请广大读者提出宝贵意见。

<div style="text-align: right">编　者</div>

目 录

影视既如雕刻、绘画等是视觉艺术，又如音乐是听觉艺术，它是以视觉为主、视听结合的艺术。

——张璐均

第1章 影视节目概述

本章学习目标

➤ 影视节目的概念。
➤ 影视节目的类型。
➤ 影视节目的现状。
➤ 影视节目的发展趋势。

核心概念

影视节目(Film and Television Programme)；类型(Types)；现状(Present Situation)；发展趋势(Development Trend)

引导案例

影视节目新的内涵和外延

随着时代、社会、科技的不断进步，影视节目作品呈现的内容和表现形式越来越丰富和多元，其制作手段和传播途径也更加多样。同学们都对影视节目并不陌生，急着去构建和实现自己梦寐以求的梦幻影视世界。经过一段时间的思考，同学们已经能够对自己策划的影视节目做出大体的构思，所考虑到的因素也大多合乎策划要求。一些对自己所创作的节目有更高要求的学生开始反思：怎样的节目属于影视节目？自己所策划的作品属于影视节目中的哪个类型呢？策划的作品是否符合当下影视节目的现状及发展趋势呢？

案例分析

在接触陌生事物时，首先需要学习相关概念，结合学界已有的研究成果与自己的思考，

有范围、有针对性地对概念做界定，然后在此基础上将所界定的概念进行分类，讨论不同类型间的异同，进而掌握整个概念的内涵和外延。

学习指导

　　对影视节目进行清晰、合理的界定是本章学习的目的。学习的重点包括影视节目的概念、影视节目的类型、影视节目的现状及其发展趋势。掌握影视节目的基本概念、类型和发展，并明确在新媒体技术高速发展的当下，网络视听节目对影视节目内涵与外延拓展的影响。为使理论得以更加形象地呈现，本章梳理了学界多名学者在不同历史时期对影视节目的解读，这将有助于学生对学习内容的理解与掌握。

　　随着科技的发展与社会的进步，各类智能终端、影音播放设备已经普及千家万户，观众的观影需求不仅可以随时随地被满足，观众还可以根据自己的喜好自主地选择影视节目。影视节目已经成为百姓文化生活的重要组成部分，具有不可替代的重要作用。对于观众来说，影视节目一方面具有极强的娱乐功能，能帮助观众在日常生活中休闲娱乐；另一方面又有着重要的文化功能，承载着一代代人的集体记忆。21世纪以来，特别是近年来，随着互联网与新媒体技术的发展，依托网络产生的网络视听节目迅猛发展，成为影视艺术家族的新成员，使得影视节目具有新的内涵和外延。

1.1　影视节目的概念

　　1896年上海徐园游乐场第一次放映"西洋影戏"后，"影戏"开始在中国"生根发芽"，人们逐渐开始尝试拍摄"中国影戏"。1905年，中国人拍摄了第一部属于自己的电影《定军山》，随后，又相继拍摄了《难夫难妻》《庄子试妻》等电影。1958年，中国人拍摄制作了第一部电视剧《一口菜饼子》，中国电视事业开始起步，自此，电影与电视共同推动中国文艺事业的发展。如今，随着通信技术与摄制技术的更新迭代，各种类型的影视作品层出不穷，百花齐放，使"影视节目"这个概念得以不断完善和发展。目前，关于影视节目的定义尚未形成统一的表述，不同学者根据不同的历史时期和研究视角做出了一些不同的表述。

　　在1997年的《广播电视节目管理》一书中，董悦秋和赵炳旭对电视节目进行了阐释，认为"电视节目，是指电视台(或者社会上的其他制作机构)为播出或交换而录制的表达一定内容的可供人们感知理解的视听作品，是电视传播内容、形式相结合的最基本单位"[1]。作者指出电视节目与广播节目的重要区别在于有无"图像"的呈现，并对电视节目的基本构成元素"图像""声音"和"文字"做了进一步的阐释[2]。

　　2002年，项仲平在《电视节目策划》一书中对电视节目的概念进行了补充和延伸，认为："所谓电视节目，是指电视台或社会上制作电视节目的机构(如电视广告公司、电视文

① 董悦秋，赵炳旭. 广播电视节目管理[M]. 北京：北京广播学院出版社，1997：7.

② 董悦秋，赵炳旭. 广播电视节目管理[M]. 北京：北京广播学院出版社，1997：7.

化传播公司、影视制作公司等)为播出、交换和销售而制作的表达某一完整内容的可供人们感知、理解和欣赏的视听作品。电视节目是电视传播内容和形式相结合的基本单位，也是电视台播出的具体项目和单元。"[1]作者指出电视节目要融合"艺术产品""精神产品"以及"信息产品"的特性，认为"三性"合一是电视节目最重要而显著的特征[2]。

上述学者对于电视节目概念的界定虽然是众多定义中的两种，但是却较有代表性，从这两种观点中我们不难发现影视节目概念的雏形。相对于"电视节目"来说，"影视节目"的概念更为宽泛，包含的内容更为广泛，它不仅涵盖在电视媒介上所播放的节目，也涵盖在各种流动媒介、固定媒介上播放的节目，并且所对应的节目也不单纯是以录播为主的棚内节目，还包含更多种类、更多样态的节目形式。

李崐教授在 2013 年出版的《影视媒体包装》中对影视节目的概念进行了界定："影视节目，是指影视媒体公开播映的，包含新闻、文艺、体育等信息内容，以传递信息、宣传教化、愉悦大众、提供服务为目的的音视频组合体。它既是信息传播的手段，也是传播的载体。"[3]由此可见，影视节目首先要满足"媒体公开播映"这一重要前提条件；其次，作为一个音视频组合体，既要具备一定的信息含量以满足观众的信息需求，又要为观众提供教化、娱乐等服务。

值得注意的是，李崐教授对影视节目的界定，已经涵盖了大多数的影视作品，但是，如前文所述，近年来，随着网络视频网站的快速兴起，可以公开播映影视作品的平台不再局限于主流电视媒体，在互联网上公开播映的作品越来越多，其种类也越来越丰富。因此，在界定影视节目时，需要充分考虑当下的传播环境，不可忽视互联网平台制作和播出的视听作品。

通过上述分析可以看出，随着影视节目的不断发展，作品呈现的内容和表现形式越来越丰富和多元，其制作手段和传播途径也更加多样。因此，在对影视节目进行界定的时候，要充分考虑当下多元的制作主体、传播渠道和节目样态等因素。在综合分析这些因素的基础上，笔者认为，影视节目是指运用各种影视制作手段，通过各种途径，进行公开放映的音视频综合体，在内容上融合新闻、文艺、社教、娱乐等信息，在形式上包含广告、电影、剧集、电视节目以及纪录片等表现样态，在播出渠道上涵盖传统的电视媒体和新兴的网络与新媒体，以向广大观众提供服务信息和娱乐信息为主要功能。

1.2 影视节目的类型

从类型学的角度思考影视节目的分类，要从其发展历程上思考其不断变化的节目形态。"从艺术类型学的角度看，艺术类型总是处于不断的发展变化之中"[4]，影视节目的类型变化与影视艺术的发展息息相关。中国影视业的发展从 1905 年的第一部电影《定军山》开始，这部电影虽然只有短短 30 分钟和几个场景，但是对于后世却具有十分重要的意义。目前，

① 项仲平. 电视节目策划[M]. 北京：中国广播电视出版社，2002：8.
② 项仲平. 电视节目策划[M]. 北京：中国广播电视出版社，2002：8.
③ 李崐. 影视媒体包装[M]. 上海：复旦大学出版社，2013：139.
④ 萧盈盈. 中国综艺节目的类型演变及其文化语境[J]. 现代传播，2007(2)：86.

中国的影视节目已经全面开花，越来越多的优秀作品涌入市场，形式和内容更加多元，传统节目不断创新，新型节目更具活力，更多类型的影视节目被生产出来。总体而言，影视节目的类型在综合考虑内容和形式的基础上大致可以分为以下几种。

1.2.1 电影

"电影是一种以现代科学技术为手段，以画面和音响为媒介，通过在特定的银幕时空中创造出来的连续性影像表述世界的大众化艺术。"[①]作为一门"大众化艺术"，自然需要经得起观众方方面面的检验。一般而言，电影指的都是在院线公开发行的以 90～120 分钟作为标准时长(有的电影时长略短于 90 分钟，有的则长达 150 分钟或更长)的电影作品，但是随着时代的发展，以网络为主要传播渠道的微电影和网络大电影也逐渐被纳入电影的范畴。

电影作为影视节目的一个重要类别，是一种十分独特的艺术表现形式。它的独特性一方面表现在它的综合性上，电影几乎能综合所有的艺术形式进行表现，通过丰富的影视制作手段将故事与影像结合起来；另一方面也表现在它的艺术性上，它不仅能通过自己独特的艺术表现力展示其艺术魅力，还能通过艺术创造的过程，拓展文学作品的艺术性。对于电影来说，每一个画面都需要精雕细琢，电影不仅需要有完整的叙事结构来讲述故事，还需要强大的制作班底来保证其品质。因此，一部电影的制作需要团队的合作才能完成，不仅仅需要导演、摄像师和演员，还需要如化妆师、道具师以及置景师等创作人员。

随着互联网和新媒体力量的崛起，微电影以及网络大电影成为影视制作机构新的投资方向。微电影，即微型电影，又称微影，是指主要在各种网络和新媒体平台上播放，满足用户碎片化欣赏的需求，具有完整策划和系统制作体系支持的、具有完整故事情节的时长一般不超过 60 分钟(目前很多微电影的时长大多在 30 分钟以内)的电影，题材广泛，形式灵活。2010 年，《一触即发》拉开了微电影在中国发展的帷幕。

网络大电影作为一种新型的视频形态，从某种程度来说是由微电影演变而来，是在 2016 年微电影布局"微电影+"产业新形态的背景下产生的。"网络大电影指的是专门针对互联网和移动互联网进行制作和传播的视听娱乐产品，通常尤指通过视频网站专有频道(即所谓网络院线)发行的电影长片"[②]，时长在 60 分钟以上。网络大电影不仅在发行方式上与传统的院线电影不同，而且在题材选择、表现手法、制作方式上与传统的院线电影也有较大的区别，在收视方式上对观众的要求也不同，网络大电影更加依赖于观众手中的移动播放设备。

1.2.2 剧集

剧集由电视剧发展而来，其特征是将故事拆分开并以连续剧的形式分集进行表现。中国电视剧"最早的节目形态是直播剧，即在演播室里演出并播放的戏剧，运用电视直播的

① 胡春景，魏桢. 文艺常识(精编本)[M]. 上海：东华大学出版社，2014：12.
② 徐亚萍. 网络大电影：转型中的网络电影及其风险[J]. 现代传播，2016(12)：117.

方式，经过一机或多机拍摄并经镜头分切，通过电视屏幕传达给观众"[①]。随着科技的进步和发展，如今电视剧不仅有了工业化的生产模式，而且已经与时代全面接轨，走出电视，与互联网融合，网络自制剧已经成为电视剧的全新表现形式。随着媒体融合的深入发展，电视剧与网络自制剧走向一体化发展的道路，电视剧在网络上传播(先台后网)，网络自制剧在电视台播出(先网后台)，台网联动已经成为新常态，电视剧和网络自制剧共同构成剧集的新格局。

1.2.3 综艺节目

综艺节目近些年的发展势头尤为强劲，并进入兴盛期。综艺节目种类繁多，形式多样，深受观众的喜爱。与电影和剧集的发展类似，如今的综艺节目是电视综艺节目和网络自制综艺节目的统称。综艺节目包括由各大卫视专业团队制作并在电视平台播出的电视综艺节目，如中央广播电视总台制作播出的《国家宝藏》、湖南卫视制作播出的《快乐大本营》和天津卫视制作播出的《爱情保卫战》等，以及由各大视频网站制作并播出的网络自制综艺节目，如爱奇艺制作播出的《奇葩说》、优酷制作播出的《这！就是街舞》和腾讯视频制作播出的《明日之子》等。在媒体融合的传媒大环境下，笔者认为，综艺节目是指运用各种视听手段，使用广播电视技术或网络及新媒体技术制作，通过电视或网络及新媒体进行直播或转播，在内容上综合戏剧、舞蹈、音乐、杂技、魔术、相声、小品等多种艺术样式，或在形式上综合游戏、竞技、竞猜、脱口秀、真人秀等多种艺术形式，以为广大受众提供娱乐审美和认知为目的的节目样态。

1.2.4 纪录片

纪录片是以真人、真事、真实空间环境为主要创作素材，通过客观的表现手法，将人文地理、人物传记、历史故事等内容进行真实记录的影视节目形式。"纪录片是以真实为最高原则的影片。纪录片以纪录精神为引导，以探索事实真相为旨归，其真正魅力不在于呈现一个世界，而在于发现一个世界，并向人们固有的思维惯例挑战，从而以风格化的视听语言显示雄辩的逻辑论证力。"[②]纪录片不仅对个人有着重要的意义，对国家也有着重要的价值，正所谓"一个国家没有纪录片，就好像一个家庭没有相册"。纪录片不仅能承载真实的故事和场景，还能承载国民的集体记忆、文化记忆和民族记忆。

1.2.5 新闻节目

新闻是人们日常生活中必不可少的信息元素，而新闻节目是观众获取新闻信息的重要途径。影视范畴内的新闻节目是指以现代电子技术为传播手段，以声音、画面为传播符号，对公众关注的最新事实信息进行报道的影视节目类型[③]。"新闻满足了人类最本能的冲动。

① 王彦霞. 中国电视剧创作史论[M]. 北京：中国传媒大学出版社，2015：62.
② 王庆福. 电视纪录片创作(第二版)[M]. 重庆：重庆大学出版社，2016：7.
③ 徐舫洲，徐帆. 电视节目类型学[M]. 杭州：浙江大学出版社，2006：25.

人们具有某种内在的需求(本能)——去了解直接感知的世界之外究竟发生了什么"①,为公众提供准确、客观、全面的新闻信息是新闻节目最为重要的功能和价值。观众通过收看新闻节目可以直接获取国内外的新闻信息或时政观点,诸如《新闻联播》《晚间新闻》《新闻直播间》等报道类新闻节目快速报道国内外的大事见闻,而《新闻会客厅》《实话实说》《南京零距离》等评论类新闻节目详细分析新闻事件、社会焦点或时政热点的来龙去脉,提出观点,供公众思考。

1.2.6　社教节目

社教节目,全称为"社会教育节目",是指运用电视或网络技术,借助艺术手段,面向全社会传播科学文化知识和进行社会教育的节目样态②。在国外,社教节目又被称为"公共利益服务节目"或"公共教育节目"等③,其主要功能是向观众传播各领域的科学知识,如法制类社教节目《今日说法》《道德与法制》《普法栏目剧》等主要传播相关法律知识,科普类社教节目《科技博览》《科教片之窗》等主要传播科技知识。近年来,游戏、竞技、真人秀等综艺元素逐渐融入社教节目的创作中,这让社教节目的表现形式更趋多元,寓教于乐是此类节目的不懈追求。

1.2.7　影视广告

影视节目中的广告是一种以影像的形式进行呈现的视频广告。"所谓影视广告,是指以电影电视、网络视频或者多媒体作为媒介来传播信息的广告,或者用影视语言和技术手段来制作的表现产品或者服务信息的广告。"④中国改革开放以来第一条商业广告是 1979年 1 月 28 日由上海电视台播出的介绍参桂补酒的广告⑤,这条广告插播于十一届三中全会后的第 37 天,在国内外产生巨大影响,具有开创性意义。最初这条广告是独立于节目之外的,这种形式的广告,播出平台广泛,播出方式多元,现在仍有许多此类广告,但是观众观看时的代入感较差,广告效果一般。如今在节目中插播的广告片段,能与剧情内容结合,通常使用"小剧场"的形式,让剧中角色演绎广告内容,更加生动流畅,观众更为喜欢,但是这种广告一般不能独立于节目而单独存在,对于广告商来说成本也较大。

1.3　影视节目的现状及其发展趋势

在现代通信技术、影音技术的推动下,我国影视产业正处在发展变革的关键时期,从传播渠道、传播方式的"影视合流、媒介融合"的全新传播模式,到制作方式、制播手段

① 转引自[美]比尔·科瓦齐,[美]汤姆·罗森斯蒂尔. 新闻的十大基本原则:新闻从业者须知和公众的期待[M]. 刘海龙,连晓东,译. 北京:北京大学出版社,2011:1.
② 王哲平. 电视节目策划新论[M]. 杭州:浙江大学出版社,2015:124.
③ 邱沛篁. 新闻传播百科全书[M]. 成都:四川人民出版社,1998:980.
④ 陈卓,王亚冰. 影视广告创意与制作[M]. 沈阳:辽宁美术出版社,2017:10.
⑤ 方汉奇,李矗. 中国新闻学之最[M]. 北京:新华出版社,2005:575.

的"轻量化、即时化、互动化"的创新生产方式，无不显示着我国的影视产业已经全面进入了发展的黄金时代。在这个发展阶段，我国的影视节目显现出的新特性就是影视节目发展的新方向。影视节目是百姓文化生活的重要组成部分，对于观众来说具有十分重要的意义。目前，我国的影视节目种类繁多，样式丰富，能满足不同年龄阶段、学历层次观影人群的观影需要，其传播途径多元，能在不同的传播媒介同时进行传播，并且其传播模式从传统的单向度的线性传播向双向互动的非线性传播转型，以期能更好地吸引用户的参与和交互。

随着互联网通信技术的兴起，通过互联网收看影视节目已逐渐成为一种主流的观影方式，其受众群体日渐壮大，并且越来越年轻化。互联网的兴起让电视产业和电影产业面临着巨大的挑战，与此同时，也带来了前所未有的机遇。

1.3.1　影视合流

影视合流在影视产业发展的历史进程中有两个最为重要的关键节点。第一个节点是电影与电视的合流。随着电视的普及，观众逐渐减少了走向影院的次数，但实际上观众的观影热情并没有减弱，只是观影的方式产生了变化，于是，一个全新的影视类别——电视电影——应运而生。电视电影"起源于 20 世纪 60 年代的美国，是由电视人投资的低成本电影，适合在电视上播出，按电影的艺术规律用 35 毫米胶片拍摄制作"[①]。电视电影主要为电视播出而制作，但同时具有电影的艺术特性，具有完整的叙事结构和独特的风格。第二个节点则是影视产业与互联网的合流，这次合流对于影视产业来说是一场颠覆性的革命。互联网的出现革新了影视节目的制作手段、表现方式以及传播途径，这不仅让制作者重新思考影视节目的制播模式，也让观众以全新的角度审视影视节目，网络大电影、网络自制综艺节目、网络自制剧集、微电影等节目一经出现便立刻受到广大观众的喜爱。

目前，我国的影视产业逐渐走向发展的高潮，各类影视节目遍地开花，产量呈"井喷"式增长。合流是影视产业发展的大趋势，在互联网全面普及的背景下，对于大多数观众来说影视节目是使用"快餐式"的获取模式进行观看的，而花费大量时间、大量精力的传统"筵席式"观赏模式已经日渐式微了，或者说观众只有投入更多的时间和精力才能进行"筵席式"观赏。合流对于制作者来说是一场严峻的挑战，同时意味着全新的机遇。制作的合流压缩了制作的时间和成本，创新了制作的形式，降低了制作的门槛，而传播的合流又将分流的观众进行无形的整合，拓宽了收视群体。

1.3.2　轻量化发展

互联网，特别是移动互联网的普及改变了观众欣赏节目的方式和习惯，原本局限于固定空间、固定时间的收视模式被打破，观众可以在任意时空通过观看视频填补零碎的时间，因此节目的表现方式和制作模式也都在发生着转变，微型化和轻量化成为影视节目发展的新常态。自 2010 年起，《一触即发》《老男孩》等作品掀起了国内微电影的热潮，这些微电影制作精良，场面宏大，在短时间内完整呈现一个故事，具有独特的艺术价值和商业价值。

① 石研. 戏剧影视文学与文化产业管理[M]. 武汉：华中科技大学出版社，2011：65.

经过近十年的发展，微电影已经成为一种较为成熟的影视节目类型，并呈现出多元化、优质化的发展态势。近年来，随着影像摄录设备的普及，影像的制作门槛降低到全民都可参与制作的局面，并伴随移动智能终端设备的普及，时间更短、类型更多元、形式更灵活的短视频成为影视节目的新宠，具有四两拨千斤的潜质。

1.3.3　从观众到用户

从观众到用户，绝不只是称谓的变化，而是在内涵和外延上都有所变化。观众，即影视节目的观看者，是受众，具有被动接受的意味，是以单向传播为特征的电视传播时期的产物；而用户则更突显接受者的主体地位及其主观能动性，是互联网用户思维的体现，是以双向互动为特征的网络传播时期的产物。

互联网传播最为重要的特性之一就是交互性，信息传播在双向中进行，用户的意见能直接、快速地反馈给节目的创作团队，对于节目制作的指导意义是巨大的，因为传统的电影或电视，观众无法和创作团队进行直接、有效、及时的沟通，创作者对节目具有绝对性的主导权。而伴随互联网发展而来的网络视听节目则将用户的需求放在首位，通过大数据技术为用户画像，根据用户的需求有计划、有目的、有针对性地制作节目，并为用户精准化推送节目，以期更好地为用户服务。

1.3.4　技术推动创新

随着科技的发展，诸如虚拟现实技术(Virtual Reality，VR)、增强现实技术(Augmented Reality，AR)、混合现实技术(Mixed Reality，MR)等越来越多的高新技术被运用到影视节目的制作过程中，不仅使影视节目的内容元素更加丰富、表现形态更加灵活，也使影视节目更具有趣味性和观赏性，甚至重构了节目传统的表现形态，在一定程度上推动了节目的内容创新和形式创新，最大限度地优化了观众的感官体验。

高新技术除了在内容和形式上推动着影视节目的创新，还在选题策划和主角选择上改变着影视节目原有的创作模式，越来越多的影视节目策划者和制作者使用大数据技术、人工智能技术对用户进行画像和需求分析，计算观影峰值，分析弹幕信息，找到用户的观影偏好，进而有的放矢地生产节目，最大限度地降低节目的市场风险和试错成本。

本章小结

影视节目是什么？有哪些类型？现状及发展趋势如何？这些问题是影视节目从业者在入行之初就必须要明确的问题。影视艺术的发展离不开科学技术的进步，科技的每次突破都会在内容和形式上为影视艺术带来创新的可能。随着网络与新媒体技术的发展，网络视听节目应运而生，在丰富视听作品的同时，也在改变着影视节目的内涵和外延，并重新定义着影视节目。对每一位影视从业者来说，站在媒体融合的历史节点上重新认知影视节目，比任何历史时期都显得更为迫切和紧要，也是从事影视节目策划与创意时首先要认真思考的问题。

思考与练习

1. 影视节目的概念是什么?
2. 在媒体融合的时代语境下如何界定影视节目?
3. 影视节目有哪些类型?
4. 影视节目的现状及发展趋势如何?
5. 网络视听节目与电视节目之间存在哪些异同?

实训项目

比较电视纪录片《故宫》、纪录电影《我在故宫修文物》、微纪录片《故宫 100》、综艺节目《上新了·故宫》这些以故宫为题材的影视作品的异同。

第 1 章 影视节目概述.mp4

计划的制订比计划本身更为重要。

——戴尔·麦康基

第2章 影视节目策划概述

本章学习目标

➢ 影视节目策划的由来及概念。
➢ 影视节目策划人员的基本素养。
➢ 影视节目策划的原则。

 核心概念

节目策划(Program Planning)；基本素养(Basic literacy)；策划原则(Planning Principles)

 引导案例

合理策划筑起梦幻的影视世界

在学习和掌握了影视节目的内涵和外延后，同学们都纷纷拿起笔急着把自己的影视节目构建起来。通过对影视节目类型的划分和选择，同学们已经能够清晰地界定影视节目的概念并区分其类型，初步策划出的影视节目也大多合乎影视节目策划的基本要求。一些学生开始思考：专业的影视节目策划应该是什么样的？影视节目策划人员需要具备哪些素养？

 案例分析

在掌握了影视节目相关内容之后，就需要学习如何有意识、有目的地运用各种策划技巧制作出具有吸引力的、符合创作规律的影视节目，并在遵守影视节目策划基本原则的前提下，有所创新、有所提高。如此才能从一名影视节目的观看者成长为影视节目的优秀策划者。

从对影视节目的概念和类型有基本认知的状态成长为一名合格的影视节目策划者，并不是一帆风顺的，需要掌握大量的理论知识，了解影视节目策划的基本要素、基本流程、基本原则和基本规律。让初学者掌握基础的影视节目策划技巧，并不断提升自身素养，是本章教学的主要目标。

21 世纪的人类社会已然迈进数字时代，以互联网、移动通信网等为代表的新兴媒体与以广播、电影、电视等为代表的传统媒体同台共舞，新旧媒体的融合成为时代话语，影视行业在面临来自新媒体的巨大挑战的同时，也迎来新的发展机遇。影视节目策划是影视制作过程中的基础环节，也是核心环节，其重要性不言而喻。本章将从影视节目策划的由来及概念、影视节目策划人员的基本素养、影视节目策划的原则、影视节目策划的基本要素、影视节目策划的一般流程五个方面探讨影视节目策划的相关知识。

2.1 影视节目策划的由来及概念

现有与影视节目策划相关的文献资料，内容大多以电视节目策划、广播节目策划或广告策划为主，缺乏对影视节目策划相关内容的整体讨论。目前，中国的影视业发展迅速，策划是其重要的推动力，那么，厘清影视节目策划的由来以及明确影视节目策划的概念，是影视节目策划的基础内容。

2.1.1 影视节目策划的由来

1. 策划概述

策划一词最早源于南朝刘宋时期的范晔所撰的《后汉书·隗嚣传》中"夫智者睹危思变，贤者泥而不滓，是以功名终申，策画复得"[①]。此句大意为有智慧的人看到危机会思考变通之道，有才德的人在泥泞中也不被污染，因此最终能够求得功业和名声，筹谋的事情得以完成。原文中的"策画"即为"策划"，有筹划、谋划的意思。而"策画"在《辞海》中正作策划之解，是谋划、计划的意思[②]。

在中国古代，策划通常运用在军事领域。春秋时期著名的军事家孙武所著的《孙子兵法》就是一部详尽讲述战争谋略的军事著作，孙子指出："夫未战而庙算胜者，得算多也；未战而庙算不胜者，得算少也。多算胜，少算不胜，而况于无算乎？"[③]此句大意为"开战之前就能预知胜利的，是因为筹划周密，条件充分；还没开战就估计取胜把握小，是因为筹划取胜的条件少。对于作战计谋和获胜条件谋划得多，就能打胜仗，对于作战计谋和获

① 转引自汉语大词典编辑委员会，汉语大词典编纂处. 汉语大词典[M]. 上海：汉语大词典出版社，1991：1146.

② 夏征农，陈至立. 辞海(第六版彩图本)[M]. 上海：上海辞书出版社，2009：230.

③ [春秋]孙武. 孙子兵法[M]. 黄善卓，译注. 南昌：江西人民出版社，2016：4.

胜条件谋划得少，就很难打胜仗，更何况对于作战计谋和获胜条件根本不谋划呢？"此处的"算"即为一种典型的军事领域中的"策划"。在现代，策划的概念最早产生于公共关系领域。1955年，公共关系学者爱德华·伯纳斯(Edward L.Bernays)出版了《策划同意》，在这本书中，"他提出了'策划'这个概念。对许多人来说，'策划'这个词意味着通过宣传和其他手段进行操纵"。①

如今，策划已经深入到人们生活的各个层面，策划学的学者认为策划是"对市场信息进行管理、运作、技巧处理或操纵的过程以及对市场进行计划、酝酿、决策、运用谋略的过程"②，可分为商业策划、事业策划、文化策划、政府策划、军事策划，等等。策划，简而言之，就是人类在军事、政治、经济、文化等各个领域和生活的各个方面(包括宏观层面和微观层面)所进行的计划与谋划活动。在当今社会中，策划已经是一个相当普及的概念。策划在《现代汉语词典》中为"筹划；谋划"③之意，在举例解释中将"这部电影怎么个拍法，请你来策划一下"④作为例句以帮助读者理解其含义。此例句的意思就是在询问电影策划的方法，电影策划是影视节目策划的重要组成部分，而影视节目策划是策划的一个重要分支。

2. 影视节目策划的相关概念

"影视"一词在《现代汉语词典》中即为"电影和电视"⑤，电影策划与电视策划是影视节目策划中的两大基础概念。中国的电影和电视事业虽然发展较早，但是由于受到国内政治因素的影响和经济发展水平的限制，直到20世纪80年代才逐渐蓬勃发展。改革开放为中国影视业发展注入了全新的活力，电影和电视的运作层次不断提升，中国影视业走向了精品化道路，影视节目策划的重要性也愈发凸显出来。

电影的制作环节是复杂的，包括创作环节、生产环节与宣发环节等；电影的类型是多样的，包括故事片、纪录片和科教片等。所以对电影策划而言，既涵盖了根据不同的制作环节进行的有偏重性的策划活动，又涵盖了根据不同的影片类型进行的有针对性的策划活动。另外，电影本身就是集艺术性与商业性于一体的艺术样式，电影策划自然也要用"艺术策划"与"商业策划"两条腿走路。

那么，电视策划又是什么呢？胡智锋在《电视节目策划学》中认为"电视策划是一种丰富、复杂、综合性的劳动和活动"⑥。"电视策划的外延从节目客体形态来看，可分为节目策划、栏目策划、频道策划直至媒体整体形象策划几个层次；从具体行为、职别来看，可分为电视节目类策划、电视管理类策划、电视广告类策划、电视产业类(后开发)策划等方面；从电视节目类型来看，可分为电视新闻节目策划、电视剧策划、电视纪录片策划、电视专题节目策划、电视综艺节目策划等；从电视节目样式来看，可分为电视谈话节目策划、

① [美]丹尼斯·威尔科克斯，菲利浦·奥尔特，沃伦·阿吉. 公共关系：战略与战术[M]. 司久岳，党新华，王鸽，杜军，李燕明，李明，译. 北京：新华出版社，1992：45.

② 吴粲. 策划学(第六版)[M]. 北京：中国人民大学出版社，2012：21.

③ 中国社会科学院语言研究所词典编辑室. 现代汉语词典(第七版)[M]. 北京：商务印书馆，2016：132.

④ 中国社会科学院语言研究所词典编辑室. 现代汉语词典(第七版)[M]. 北京：商务印书馆，2016：132.

⑤ 中国社会科学院语言研究所词典编辑室. 现代汉语词典(第七版)[M]. 北京：商务印书馆，2016：1573.

⑥ 胡智锋. 电视节目策划学[M]. 上海：复旦大学出版社，2006：2.

电视直播节目策划、电视演播室节目策划、电视游戏节目策划、电视竞技节目策划等。"[1]

　　随着网络与新媒体的崛起，以互联网和新媒体为主要传播平台的视听内容开始闯入大众视线，与电影和电视一样具有视听元素的网络视听节目成为影视节目的重要组成部分，视听节目策划应运而生。视听节目策划"主要指根据目标受众、目标市场的潜在和现实需求(核心是文化需求)，在分析外部和内部竞争环境的基础上，形成一个视听节目的创意方案，包含节目的主题内容、表现形式、传播模式和商业模式等，方案的主体内容包括节目理念的概述、可行性分析、执行思路和流程，这是一个系统工程"[2]。

　　综上所述，在中国影视节目不断发展的过程中，陆续出现了电影策划、电视策划以及视听节目策划等概念，这些既是影视节目策划这个大范畴内的一个个"小分身"，又是影视节目策划的一个个"重要前身"，影视节目策划就是由这些基础概念发展汇聚而成的。

2.1.2　影视节目策划的概念及类型

　　影视节目策划，顾名思义，是对影视节目的策划。如第 1 章 1.1 节所述，影视节目是指运用各种视听技巧制作的视频和音频的综合品，通过各种媒介手段进行公开放映，内容包含面广，有社教、新闻、文艺等，以娱乐大众为主要功能，以丰富观众业余文化生活为主要目的。策划在影视这个领域里的应用范围很广，分为广义上的影视节目策划和狭义上的影视节目策划。

　　广义上的影视节目策划是一个针对影视节目编排的脑力与智力创作过程；狭义上的影视节目策划，是针对不同的影视节目进行不同的、一系列的、具体的策划活动。本章后续章节所涉及的影视节目策划的内容均为狭义上的影视节目策划。由影视节目的概念得知，影视节目分为电影(包括院线电影、网络大电影与微电影)、剧集(包括电视剧与网络剧)、综艺节目、电视社教节目、电视新闻节目、广告(包括影视广告与网络广告)以及纪录片等类型。因为狭义上的影视节目策划，是针对不同的影视节目进行不同的、一系列的、具体的策划活动，所以影视节目策划可分为电影策划(包括院线电影策划、网络大电影策划与微电影策划)、剧集策划(包括电视剧策划与网络剧策划)、综艺节目策划、电视社教节目策划、电视新闻节目策划、广告策划(包括影视广告策划与网络广告策划)以及纪录片策划等。

2.2　影视节目策划人员的基本素养

　　影视节目创作是一个复杂的过程，对于影视节目策划人员来说，策划所涉及的内容是多方面的，既有影视专业领域的部分，也有跨越影视专业领域的部分，这也就要求影视节目策划人员所具备的素质比其他的影视制作人员要高。

2.2.1　具备时代感知力

　　智利导演帕特里克·古兹曼(Patricio Guzmán)曾说过："一个国家没有纪录片，就像一

① 胡智锋. 电视节目策划学[M]. 上海：复旦大学出版社，2006：1-2.
② 周笑. 视听节目策划[M]. 北京：高等教育出版社，2015：14.

个家庭没有相册。"其实，不只是纪录片具有刻画时代影像、保存群体记忆的功能，所有影视节目都具有以影像为基础、反映不同历史时期的文化现象与时代特征的功能，从某种程度上而言，影视节目的发展就是时代和社会发展的镜子。

习近平同志曾在 2014 年 10 月北京文艺工作座谈会上强调："'文章合为时而著，歌诗合为事而作。'衡量一个时代的文艺成就最终要看作品。推动文艺繁荣发展，最根本的是要创作生产出无愧于我们这个伟大民族、伟大时代的优秀作品。"[①]影视创作作为文艺工作的重要组成部分，应该创造出符合时代审美、反映时代特征的优秀作品。这就要求影视节目策划人员要用心感知时代所赋予的创作环境与创作方向，用好时代所提供的创作素材与创作条件，用对时代所倡导的创作理念与创作精神。例如，2018 年是改革开放 40 周年，中国影视界一些人士纷纷推出了不同的影视节目向改革开放 40 周年献礼，而这些影视节目的集中出现并不是一个偶然事件，而是经过影视节目策划人员层层策划之后的必然结果。腾讯视频在 2018 年推出了"用影像记录时代变化——腾讯视频独家献礼专区"，此专区包含电视剧、网络电影及纪录片等丰富的影视类型，其中，电视剧《大江大河》《我们的四十年》《那座城这家人》宏观展现了改革开放 40 年以来人民生活的重大变化，网络电影《那年 1987》则微观聚焦改革开放中首批通过奋斗富裕起来的人群，微纪录片《扶贫 1+1》正面展现改革开放中的国家成绩，纪录片《风味人间》则侧面反映出改革开放背景下的时代风貌。影视节目策划人员利用影视艺术的时空自由性，用不同的题材，从不同的角度，完整地展现了改革开放 40 年的发展历程，这一方面给了完整参与改革开放的受众们一个"回顾时代"的机会，另一方面给了没有完整参与改革开放的年轻受众们一个"了解时代"的机会。

影视节目策划人员对时代的感知能力还体现在顺应时代潮流上。随着互联网的兴起，人们生活中涌现出大量的信息(包括新闻信息、娱乐信息、广告信息、科技资讯等)，且呈现出"爆炸"的姿态。而随着人类社会生活节奏的加快，人们自由支配的时间变少，"碎片化"的时间逐渐增多。信息爆炸和碎片化信息接收成为当今时代的两大特征。观看影视节目是人们日常生活中休闲娱乐的重要方式，但人们不再有完整和更充分的时间持续观看较长的影片，相比较而言，大众更喜欢"短平快"的轻体量的影视节目，于是，影视节目策划人员需顺应时代发展，果断调整策划思路，将影视信息"化整为零"以满足受众"碎片化"的欣赏需求。在这种背景下，以微纪录片、微综艺、自媒体视频(美拍视频、微博故事、Vlog 等)为代表的短视频大量涌现，影视节目策划人员感知时代变化、顺应时代发展的表现就是不断创造出影视的新类型和新形态。

2.2.2 具备专业能力与职业能力

对于影视节目策划人员来说，首先，要掌握各类影视节目的专业知识，才能知道策划什么以及为何这样策划；其次，要明白影视节目的类型及各类型影视节目的特殊性，才能根据不同类型的影视节目制订不同的策划方案，把握各类型影视节目的发展趋势；最后，因为影视节目策划是一门职业，所以拥有出色的社交能力、协调能力、资源配置能力是对影视节目策划人员的职业要求。

① 习近平: 在文艺工作座谈会上的讲话[EB/OL]. http://www.xinhuanet.com/politics/2015-10/14/c_1116825558.htm.

1. 掌握影视专业知识

影视节目策划人员必须要熟知影视行业相关专业知识。第一，影视节目策划人员应熟知影视艺术发展历程及各种影视艺术思潮，归纳总结出影视节目策划的一般规律，学习经典的影视节目策划案例，明确影视节目是什么、为何要对影视节目进行策划等基础问题。第二，影视节目策划人员应熟练掌握视听语言和相关影视理论，了解影视创作基础知识，能够通过镜头组接完成影像叙事、思想表达、意义构建和情感抒发。

影视节目策划人员除了需要学习上述影视行业相关专业知识外，还要在实践中积累策划经验。影视行业相关专业知识可以从书本、课堂中学得，而在实践中才能获得的策划体会、经验和教训则是将理论知识转化成实践技能的关键，这类经验性的专业知识是影视专业知识的重要构成部分。影视节目策划人员只有大量实践，才能积累丰富的从业经验(如实操经验、管理经验、营销经验等)和市场经验(如市场调查、市场感知等)等。简言之，书本上的影视行业相关专业知识能够让策划人员在进行策划之前做到胸有成竹，而实践中获取的策划体会和策划经验则能让策划人员在策划活动中游刃有余。

2. 熟悉影视节目流程

影视节目策划人员既需要熟悉影视节目的一般制作流程(包括前期、中期和后期)，又需要了解不同类型影视节目特殊的制作流程，只有熟悉了影视节目的制作流程，才能够更好地对各个环节进行构思，并能够根据不同的影视节目类型找出节目策划中的侧重点。另外，熟悉掌握影视节目制作流程还有助于影视节目策划人员对节目进行创新与探索。例如，湖南卫视 2018 年推出的原创综艺节目《幻乐之城》在此方面就做出了有益的探索。节目在灵活使用传统电视综艺节目核心要素的基础上，用"创演秀"的方式将电影要素与电视要素完整且完美地结合了起来，从而跨越了电影与电视的边界。策划人员在节目流程上做出了突破性的尝试，节目中所有的创演秀(包括演员表演、场面调度、画面拍摄、镜头切换、音乐音效制作等)都是无后期剪辑的(由唱演嘉宾、帮演嘉宾、导演及幕后创作团队现场一次性完成)，现场的观众是以现场直播的形式观看节目的，这就将电视的直播优势赋予了电影，同时把电影的质感赋予了电视，从而给观众带来前所未有的视听奇观体验。由此可见，影视节目策划人员只有熟悉节目流程，才能更好地在流程中"做文章"，从而增加影视节目的特色，促进影视节目的创新性发展。

3. 拥有社交能力与资源配置能力

对于影视节目策划人员来说，影视节目策划是一门职业，统筹和整合能力是从事影视职业的能力需求。策划是一个动态的过程，影视节目策划人员必须要与社会各个层面保持广泛的联系并与各行各业的人士打交道，从而获得策划资源、树立策划人品牌与节目品牌等，这就要求影视节目策划人员必须具备良好的社交能力。因为策划人员的策划最终是需要用文字和语言表述出来的，所以策划人员的表述能力(包括文字组织能力、语言表达能力等)也是其社交能力的一部分，在与领导、工作伙伴、客户以及受众的沟通交流中，如何清晰地表达出自己的想法和意图尤为重要，如果因为缺乏社交能力而错失好的策划项目则会十分遗憾。

影视节目策划在一定程度上是一个资源配置的过程，如何将素材资源、人才资源、资

金资源、物质资源(包含设备资源、道具资源等)进行合理有效的配置，是影视节目策划人员必须面临的问题，因而资源配置能力也是影视节目策划人员必备的能力。第一，影视节目策划贯穿于影视制作的全过程，所以素材资源的配置(包括影视节目结构、影视节目剪辑等)都是影视节目策划最开始就要考虑好的问题。第二，对于人才资源的配置来说，影视节目策划人员必须要做到将不同能力、不同个性、不同工种的影视制作人员协调成一个有共同目标、为共同的影视项目服务、在保证各个环节顺畅进行的前提下最大限度地发挥成员自身专业优势的整体。第三，影视节目的资金资源的配置一般是指影视项目所筹备的资金如何分配和使用。资金的配置是影视节目策划过程中至关重要的一部分，它能够从资金层面评估影视项目是否可行并进行项目资金的风险预估，是确保影视项目成功的关键一步，影视节目策划人员对于资金配置的能力在一定程度上影响影视项目的实现过程与结果。第四，影视节目的物质资源通常是指设备资源和道具资源等。技术设备是创造影像的基础，直接影响着素材的拍摄效果，一般来讲，完整的影视节目策划案通常会附带一份详尽的设备使用方案。影视创作本身就是一个"造梦"的过程，在这一过程中，道具的使用以及拍摄场所的建造和布置等都会影响影视节目最终的呈现效果。所以，影视节目策划人员必须具备良好的物质配置能力，以确保影视项目能够顺利进行并达到预期效果。

2.2.3　具备超前思维与创新思维

纵观策划出优秀影视节目的策划人员，他们身上都具备一种共同的特质——超前思维。"超前思维是一种突破式的思维方法、一种预见式的思维方法、一种创新式的思维方法"。[①]一般来讲，"超前思维立足于客观事物发展的规律，以战略的眼光观察事物发展规律，分析事物发展规律，解释事物发展规律"。[②]对于影视节目创作而言，这种思维方式表现在对影视节目未来发展走向的思考、对影视节目未来发展策略的构思以及对影视节目未来发展方向的规划。对于影视节目策划人员来说，只有具备超前思维才有机会走在影视发展的最前沿，才有可能去引领影视节目的创新发展趋势。

对于影视节目策划人员来说，不仅需要超前思维，还需要创新思维。影视节目是一个脑力活动(理念)和体力活动(实践)相结合的产物，因而影视节目策划所需的创新思维包括理念创新和形式创新两个方面。

1. 理念创新

习近平同志 2014 年 10 月在北京文艺工作座谈会上引用了清代赵翼《论诗》中的诗句"诗文随世运，无日不趋新"，并强调"创新是文艺的生命"。[③]赵翼的这句诗的大意为"诗文随着时代而变化，日日创新，与时俱进"。诗文都随着时代的变化而不断创新，那么影视节目更应该如此，创新是影视节目的生命。2018 年哔哩哔哩(bilibili)网站播出的纪录片《历史那些事》刷新了受众对于纪录片的固有认知，成为影视作品理念创新的代表作。第一，这部作品的分集片名大胆地使用了网络用语，如"我在我家偷文物""请回答 604""一口

① 张联. 电视节目策划技巧[M]. 北京：中国广播电视出版社，2002：85.

② 张联. 电视节目策划技巧[M]. 北京：中国广播电视出版社，2002：85.

③ 习近平：在文艺工作座谈会上的讲话[EB/OL]. http://www.xinhuanet.com/politics/2015-10/14/c_1116825558.htm.

锅的逆袭""爱发弹幕的乾隆同学"等,让受众眼前一亮。第二,这部作品突破了纪录片传统的叙事风格,大胆地将漫画、动画、短剧、脱口秀等深受年轻受众喜爱的形式融入其中,创造出纪录片的新形态。

2. 形式创新

技术的发展一直是影视节目形式创新的重要推动力,声音技术、摄影技术、计算机技术、新媒体技术、移动互联网技术以及大数据和人工智能技术的发展,为影视节目的内容提供了不同的呈现技巧。从无声电影过渡到有声电影之后,影视节目策划人员带着创新思维挖掘视听元素的不同魅力。随着高清摄像机、GoPro 水下摄像设备、航拍飞行器、4K 摄像机、数字摄影机等各种新型摄影摄像设备的出现,影视节目策划人员开始尝试熟悉事物的奇观化和陌生化表达,给受众带来崭新的观看体验。随着 3D(Three Dimensions,三维)摄影技术的出现,影视节目策划人员努力为观众呈现真实立体的影像,拉近了受众与影视节目的距离。随着数字修复技术、计算机 CG(Computer Graphics)技术、数字调色技术和数字合成技术等计算机技术的普遍应用,影视节目策划人员将创新思维用在了还原历史片段和重现历史片段上。近年来,VR(Virtual Reality,虚拟现实)、AR(Augmented Reality,增强现实)、MR(Mix Reality,混合现实)、AI(Artificial Intelligence,人工智能)等高新技术发展迅猛,影视节目策划人员开始运用高新技术探索节目新形态。例如,中央广播电视总台推出的文化类综艺节目《经典咏流传》第二季借助歌声合成、语音识别等前沿 AI 技术,将受众朗读诗歌的声音合成为"私人订制版"歌曲。受众只需要通过手机、平板电脑等设备扫描二维码,然后按照操作提示即可完成体验,每一位参与的受众都可以成为"经典传唱人"。

2.3 影视节目策划的原则

影视节目策划作为一种动态的创造性活动,没有固定的程序和模式,不同的影视节目类型拥有不同的策划方法。影视节目策划人员拥有很强的自主性和很大的自由度,但这并不意味着影视节目策划人员可以肆意、任意、随意地去策划。任何事物的发展都有客观规律可循,影视节目策划自然也不例外,影视节目策划人员需要遵循以下策划原则。

2.3.1 以人民为中心

"人民既是历史的创造者,也是历史的见证者,既是历史的'剧中人',也是历史的'剧作者'。文艺要反映好人民心声,就要坚持为人民服务、为社会主义服务这个根本方向。这是党对文艺战线提出的一项基本要求,也是决定我国文艺事业前途命运的关键。"[①]由此可见,影视节目策划应该是以人民为中心的,影视节目策划人员不能以个人感受替代人民的感受,应该深入观察人民生活,从人民的生活中汲取影视节目策划的创意,策划出"来源于人民生活,又高于人民生活"的具有高度艺术价值的优秀作品。此类作品应该在给予人民生活智慧的基础上,满足人民日益增长的精神文化需求,引导人民去追求美好生

① 习近平:在文艺工作座谈会上的讲话[EB/OL]. http://www.xinhuanet.com/politics/2015-10/14/c_1116825558.htm.

活。另外，随着全球化的发展，中国在国际社会中的地位越来越高，越来越多的"外国眼光"投向中国，而影视节目则成为外国人了解中国的重要渠道，因此影视节目还肩负着向国外友人讲好中国故事、发出中国声音的重担，这也是影视节目策划人员需要注意的。

2.3.2　坚持正确的舆论导向

"舆论导向，作为一种传播行为，是运用舆论来疏导人们的意识，左右人们的思路，从而影响、调节人们的行为，使人们按照一定的规矩去参与活动。"[①]习近平同志曾强调"要把握正确的舆论导向，提高新闻舆论传播力、引导力、影响力、公信力，巩固壮大主流思想舆论"[②]。这就要求"我们要深刻领悟、努力践行，特别是要善于从政治上牢牢把握正确的舆论导向，注重政治站位，强化'四个意识'，提高政治能力，切实履行新使命，实现新作为"[③]。

近年来，许多影视节目常常存在刚播出、刚上线或即将上映就被相关管理部门勒令停播、下架或延期上映的情况，甚至有些已经制作完成的影视节目永远失去了播出、上线或上映的机会。存在此类问题的影视节目要么所传播的价值观不正确，要么尺度过大，充满低俗、色情或对性的暗示。此类影视节目一旦播出、上线或上映就会直接或间接地传达错误的舆论导向。2018年1月，原国家新闻出版广电总局发布《进一步加强广播电视节目备案管理和违规处理的通知》，强调"所有受到总局整改、警告、停播处理的节目，一律不得以成片、剪辑、花絮等各种形式复播、重播或变相播出，包括不得通过各种形式转移到互联网新媒体上播出"[④]。

由此可见，影视节目的议程设置应自觉地与党和国家的舆论导向相一致，这也就要求影视节目策划人员在策划阶段就要坚持正确的舆论导向。《新闻联播》是一个具有代表性的坚持正确舆论导向的电视新闻节目，作为党和政府舆论喉舌的代表，节目的政治站位正确，以正面报道居多，包含了重大会议报道、政策制定与宣传、历史文化、经济发展、科学教育、先进人物等新闻消息，这能够正确疏导人们的意识，从而起到正向影响、调节用户思想和行为的作用。由此可见，《新闻联播》的策划人员在进行节目策划时就坚持了正确的舆论导向，注重引导用户关注正面新闻，力求做到"提高新闻舆论传播力、引导力、影响力、公信力，巩固壮大主流思想舆论"[⑤]。其实，不只是电视新闻节目，所有类型影视节目的策划人员在节目策划初期都应该坚持正确的舆论导向，使影视节目的内容对用户的现实生活产生积极影响，只有这样，影视节目策划人员才能在减小影视作品禁播风险的基础上，为用户提供既有意思(娱乐)又有意义(内涵)的文化作品。

① 何富麟. 舆论导向论[M]. 乌鲁木齐：新疆人民出版社，2003：62.

② 欧世金. 牢牢把握正确舆论导向[EB/OL]. http://dangjian.people.com.cn/n1/2018/0910/c117092-30282946.html.

③ 欧世金. 牢牢把握正确舆论导向[EB/OL]. http://dangjian.people.com.cn/n1/2018/0910/c117092-30282946.html.

④ 广播电视节目新政出台　停播节目不得复播[EB/OL]. http://epaper.bjbusiness.com.cn/site1/bjsb/html/2018-01/08/content_388990.htm?div=-1.

⑤ 欧世金. 牢牢把握正确舆论导向[EB/OL]. http://dangjian.people.com.cn/n1/2018/0910/c117092-30282946.html.

2.3.3 坚持正确的市场导向

"当谈到大众传播媒介影响舆论的时候,研究者想到较多的是从行政管理角度对舆论的引导,而忽略了媒介处于市场中时,受商业机构委托而形成的市场导向。"[①]市场导向指的是"组织范围内有关目前和未来顾客要求的市场信息的产生,通过各部门的信息传播和整个组织对市场信息的反应性"[②]。影视节目既是文艺作品又是具有价值交换的商品属性的精神消费产品,其传播过程始终离不开市场,由此一来,市场导向对影视节目策划具有十分重要的影响。优秀的影视节目是能够经得起人民和市场的双重检验的,能够兼顾艺术性与商业性,在收获好口碑的同时能够获得高收视、高票房或高点击率。习近平同志在文艺工作座谈会上指出:"合理设置反映市场接受程度的发行量、收视率、点击率、票房收入等量化指标,既不能忽视和否定这些指标,又不能把这些指标绝对化,被市场牵着鼻子走。"[③]影视行业亦是如此,这就要求影视节目策划人员在影视节目策划初期就对市场进行精准分析,敏锐洞察和把握影视市场的波动和走向,策划出社会价值和市场价值俱佳的影视精品节目。

2.4 影视节目策划的基本要素

2.4.1 目标

影视节目策划本身就是影视节目或影视项目可实现的现实蓝图,确立目标是影视节目策划的第一步,因此目标也就成为影视节目策划的基本要素。影视节目作为一种为受众提供娱乐的精神产品和记录时代的文化产品,其生产的目标就是艺术价值、社会价值和商业价值的多重实现,因而影视节目策划一开始就是针对既定目标的策划,所以确立目标是第一步。目标一旦确立,在之后的影视节目策划过程中的每一步都要围绕这一步(确立的目标)而展开,它具有主导意义。但是,策划之初的既定目标并不是不可更改的,在策划的后续过程中或者在具体的实践过程中,如果发现问题可以对既定目标进行及时修正,在完善相关细节之后确立的目标即为一次影视节目策划的终极目标。

2.4.2 创意

创意就是人类在大脑中形成的与众不同又具有价值的想法。对于影视节目策划而言,策划的内容必须新颖,使受众感到新鲜、有趣。由此可见,创意是影视节目策划的核心要素。

创意是一种突破,可以使影视节目做到"人无我有""人有我优""人优我变""人变我特"。例如,腾讯视频推出的文化类综艺节目《一本好书》就首创了场景式读书模式。

① 陈力丹. 舆论学: 舆论导向研究[M]. 北京: 中国广播电视出版社, 1999: 88.

② 王砥. 市场导向理论在中国企业的验证研究[J]. 中国经济评论, 2005(2): 15.

③ 习近平: 在文艺工作座谈会上的讲话[EB/OL]. http://www.xinhuanet.com/politics/2015-10/14/c_1116825558.htm.

"场景是指人与周围景物的关系总和，其核心是场所与景物等硬要素，以及空间与氛围等软要素。"①《一本好书》则将一本本经典的好书，改编成一个个舞台剧剧本，然后邀请专业演员进行演出，借由 360 度的沉浸式舞台，节目中的人和周围景物形成了一个个精彩的场景，从而为受众呈现了一出出好戏。该节目的创意就是一种突破，突破了文化类综艺节目文学性太强的局限，将经典故事进行舞台化、影像化的呈现，将"书"变为"戏"。节目一经播出，就收获了较好的口碑和较高的点击率，并实现了向电视平台(江苏卫视)的反向输送。

2.4.3　可行性

影视节目策划人员在策划时，要充分发挥自己的想象力，可如天马行空般构思创意，但是一旦转化为策划点，就一定要考虑创意在现有的人力、财力和物力条件下是否有实施的可能性，策划是一定要落地的。

1. 可实现的创意

创意能否实现是检验创意的第一条标准，如果创意不能实现，那么再好的创意也都不能转换为策划。创意最好在现有人力、财力和物力的条件下有实现的可能，否则再好的创意也是空谈。如果在人力和物力上可以实现，只在财力方面欠缺的话，创意也可以暂时保留，影视项目可以用创意进行招商，吸引投资。

2. 可筹措的经费

影视项目所筹措到的经费即为影视项目的成本，它包含了演职人员的片酬、拍摄器材的费用(购买费和租赁费)、选景与置景的费用、后期制作的费用以及宣传发行的费用等。影视项目就像是一辆大车，若是在初期没有筹措到足够的经费，这辆大车就无法启动。另外，影视项目筹措到的经费的多少决定了影视项目各个具体环节所分配到的经费数额，这直接影响影视项目的完成度与完成质量。如果没有筹措到足够的经费，这辆大车即使能够启动，也无法顺利开到目的地。所以，影视项目可筹措的经费的多少决定了影视项目是否可行、是否能够顺利进行或者是否能够顺利完成。

3. 可信赖的团队

影视节目策划是一个烦琐且复杂的工程，以一人之力是很难完成的，一般需要各个环节的策划人员或策划团队互相合作完成。无论是不同的影视节目策划人之间共事，还是不同的影视节目策划团队之间合作，都应具备信赖意识，一个成员之间互相信赖的策划团队是策划工作顺利开展并高效运行的基础。

2.5　影视节目策划的一般流程

影视节目策划是作为一个动态的过程而展开的，即便影视节目种类繁多，其策划过程也有一般规律可循，这些客观规律为制定影视节目策划的一般流程提供了理论依据。影视

① 郜书锴. 场景理论的内容框架与困境对策[J]. 当代传播，2015(4)：38.

节目策划的一般流程包括确定影视节目策划的范围、制定影视节目策划的策略、设计和实施影视节目策划方案、总结和分析影视节目策划方案。

2.5.1 确定影视节目策划的范围

影视节目策划人员确定影视节目策划的范围主要依靠信息采集。"信息是系统之间相互沟通、交换、相互作用的手段、方式，包括输入、组织、处理、控制、输出、反馈、载体转换等过程，它具有消除不确定性的功能。"[①]艺术来源于生活，生活中的各类信息直接或间接地为影视节目策划人员提供了充足的创作资源。信息采集对于影视节目策划来说尤为重要，它不仅能够使影视节目策划人员"知己知彼"，还能够消除不同的影视项目策划范围内的无效信息，进而从入选的有效信息里择优进行展示或创作。

影视节目策划中的信息采集分为两个时期——前期和后期。前期的信息采集主要包括采集选定的影视项目的基本信息，采集同类影视项目的相关信息等，这不但能够使影视节目策划人员充分了解自己正在策划的影视项目，做好策划前的"基础功课"，还能够使其了解此类影视项目的发展现状，在信息的最前沿进行创作，真正做到"知己知彼"。后期的信息采集主要包括影视节目策划人员对前期采集的信息进行筛选，这能够帮助影视节目策划人员排除影视项目中的不确定因素，进一步优化、提升节目内容。信息采集的方法分为直接调查法、实地勘测法、资料收集法，等等。

1. 直接调查法

影视节目策划中的直接调查法包括影视节目策划人员与被调查者(客户、受众或当事人等)进行面对面询问、沟通或访谈(包括面对面访谈、电话访谈或视频访谈等)，等等。直接调查法在纪录片策划的调研阶段尤为常用，一方面，纪录片策划人员需要预先观察将要拍摄的事件，同时用文字或影像记录下来，以便在之后的策划工作中能够较为全面地重新整理事件中的相关信息，筛选出有用信息。另一方面，在纪录片拍摄之前，纪录片策划人员需要跟被拍摄对象进行沟通，获取被拍摄对象的相关背景信息。纪录片策划人员通过直接调查法能够获得更多的"一手"信息，这不仅方便其建立起片子大体结构，还能使其对片中不可设计的部分有充分的预估和把握。

2. 实地勘测法

影视节目策划中的实地勘测法主要是对影视项目相关实际地点(实景地点或造景地点)进行勘测。例如，在纪录片《青云志传奇》中电视剧《青云志》的制片人讲述了他们在影视项目策划过程中勘景的过程：出发，回来，开会讨论，然后否定成果，再出发，再回来，再讨论，再否定，再出发……在这个过程中，影视节目策划人员的心情与劳动成果总是被按"归零"与"重启"键，这种反反复复的实地勘测是一种精益求精的信息采集过程，能够帮助影视节目策划人员寻找到最符合影视项目的拍摄场地，从而给用户呈现出最好的视觉画面。

① 陈忠. 信息语用学[M]. 济南：山东教育出版社，1999：16-17.

3. 资料收集法

影视节目策划中的资料收集法包括搜集文献、问卷调查和大数据调查，等等。例如，综艺节目《奇葩说》就是通过统计各大网站的后台数据，分析目标受众群体关心的问题，拟定出话题列表或方向，然后通过网络社交平台让网友进行投票，以此种方式来最终敲定节目的辩论议题。事实证明，通过这种方式确定的辩论议题深受年轻用户的喜爱。

2.5.2　制定影视节目策划的策略

在完成了信息采集的程序之后，影视节目策划人员就掌握了一定的有参考价值的信息，那么，接下来就是如何用好这些信息的问题了。这也就要求影视节目策划人员制定相关的影视节目策划的策略。

1. 解读并确立主题

影视节目策划是针对影视节目而进行的，而影视节目的主题是影视节目表述的中心内容与核心理念。经过多方面的主题解读之后，影视节目策划人员会对影视节目的各部分内容更加了解，从而确立影视节目策划的范围。无论对何种类型的影视节目而言，主题都是其策划过程中的核心内容。一个好的主题可以将信息采集阶段收集好的素材按照一定的思路整理好，避免出现杂乱无章的情况。另外，主题是一个影视节目的灵魂，在影视节目策划的过程中，它对影视节目的情节发展、人物塑造以及节目走向等都有主导作用。所以，解读主题是解读影视节目的重中之重，它既是对主题的二次剖析，也是对主题的二次确立。在解读主题的时候，需要从以下三个方面来进行。首先，评估影视节目已经确立的主题在同样题材的影视节目之中是否新颖，只有新颖的主题才能够给用户新鲜的观感体验。如若影视节目的主题新颖度不够的话，影视节目策划人员应该及时为其注入新鲜的视角、独到的见解，使其能够让用户"眼前一亮"。其次，影视节目策划人员应该解读主题的深刻性。由于影视节目最终传播的是影视节目策划人员解读之后的信息，而影视节目制作与播出的最终目的还是要对用户的社会生活产生积极影响，所以主题最好能够反映出某些正向的社会价值和人生哲理。这就要求影视节目策划人员在解读主题的时候，对正在策划的影视节目的社会背景、文化背景进行深度挖掘，在策划阶段就赋予作品一定的思想性和文化性，以期达到"寓教于乐"的传播效果。最后，影视节目策划人员还需要考虑主题是否能够引起用户的共鸣。如果说影视节目策划人员是"讲述者"，那么用户就是"倾听者"，如果"讲述者"所讲述的主题无法引起"倾听者"的共鸣，就容易出现"倾听者"根本"不听讲"的窘境，那么主题再新颖、再深刻也等于零。这就要求影视节目策划人员在解读主题的过程中不能够只按照自己的思维逻辑去"排片布局"，要善于换位思考，主动换位到用户的角度，使确立的主题尽可能地引发用户的共鸣。

2. 规划并设计时间

这里所讲的时间分为影视项目实施时间与影视节目放映时间。第一，影视节目策划人员应该规划好影视项目从开始到结束的过程中每一个环节(包含前期准备、剧本创作、剧组筹建、拍摄阶段、后期制作以及宣传发行等)所需的时间，并对完成整个项目所需的总时间

进行预估。第二，众所周知，不同类型的影视节目时长不同，通常一部电影的时长为 90～120 分钟，而一集电视剧的时长通常为 45 分钟左右，但却有几十集的体量。所以，对于影视节目策划人员来说，要根据不同类型的影视节目的体量来编排设计影视节目每一部分(包含开头、发展、高潮、结局等)的时间。

2.5.3 设计和实施影视节目策划方案

1. 设计策划方案

在设计影视节目策划方案的时候需要考虑三个基本问题。第一，为了谁而策划——策划主体。第二，策划要做什么——策划的内容。第三，资源配置——策划中人力、财力与物力的资源配置。

2. 评估并确定策划方案

对于影视节目策划方案的评估来说，可从目标评估、限制性因素评估、潜在问题评估等方面进行。若这些方面的评估都无问题，则可确定策划方案，进行报批工作。

1) 目标评估

目标评估既是评估影视节目策划方案的第一步，也是评估影视节目策划方案的重中之重，它包含艺术价值的目标评估、社会价值的目标评估和商业价值的目标评估，只有通过了这三项目标评估，影视节目策划方案才有进一步评估的意义。

2) 限制性因素评估

影视节目策划方案需满足许多条件才能进行，如果其他条件都能满足，唯有某一条件不能满足，这个缺乏的条件就成为该影视节目策划方案的限制性因素。例如，一个影视节目策划方案中若是具备可实现的创意、足够的经费，但是缺乏可信赖的团队，那么，团队就是这个影视节目策划方案的限制性因素，这个影视节目策划方案就无法顺利进行。所以，要对影视节目策划方案进行限制性因素的评估。

3) 潜在问题评估

影视节目策划人员在策划影视节目的时候是可以充分发挥想象力的，其构思和制订出的影视节目策划方案难免会理想化，这些理想化的策划点与现实条件(包括人力条件、财力条件和物力条件等)不一定能够完美对接，这些“不适配”的策划点就会成为影视节目策划人员的潜在问题。所以，评估影视节目策划方案中已经确定的创意是否真的可行、已经筹措到的经费是否真的足够分配、已经组建好的团队是否真的可以信赖，是潜在问题评估的主要内容。

3. 试行策划方案

若影视节目策划方案报批通过，那么整个策划方案就可以试行，在试行的过程中影视节目策划人员应时刻观察并细心记录试行中出现的问题，由此可见，试行策划方案有助于提前发现问题、解决问题。

2.5.4 总结和分析影视节目策划方案

1. 策划人或策划团队总结

影视节目策划方案试行过后，影视节目策划人员应就试行过程中出现的问题进行总结，给出合理解释并采取预防措施。在此基础之上，要完善策划方案的细节，以便接受业内专家评议和社会公众评议。

2. 业内专家评议和社会公众评议

不同的影视项目会有不同规模和级别的业内专家评议和社会公众评议阵容，这些评议人会对影视节目策划方案提出不同的意见与建议。

业内专家评议的主要群体是由影视行业的专业人员组成的专家评议组，他们能够用其专业知识对影视节目策划方案进行评议，从而给出专业和理性的意见或建议。在社会公众评议中，社会公众是评议的主要群体，公众参与及公众满意度是其不可或缺的组成部分，这种评议从社会公众的角度给予影视节目策划方案较为民主和公正的意见或建议。由此可见，业内专家评议与社会公众评议是一种互补的关系，两种评议方式的结合能够多角度地发现影视节目策划方案中的不同问题，以便影视节目策划人员及时解决。

3. 信息反馈与意见汇总

经过业内专家评议和社会公众评议后的影视节目策划方案会收到一定的反馈信息，影视节目策划人员接下来的工作就是将这些信息进行汇总、分析与总结，并再度完善影视节目策划方案，写出一份翔实的评估分析报告。

值得注意的是，在不同的影视节目实操过程中，一般的流程往往会发生这样那样的变化，影视节目策划的一般流程在制定之后并非是不可更改的，在有利于策划目标实现的前提下是可以进行调整或修正的。

本章小结

本章分别从影视节目策划的由来及概念、影视节目策划人员的基本素养、影视节目策划的原则、影视节目策划的基本要素、影视节目策划的一般流程五个方面探讨了影视节目策划的相关知识。本章对影视节目策划的定义进行了梳理与界定：广义上的影视节目策划是一个针对影视节目制作的脑力与智力活动；狭义上的影视节目策划，是针对不同的影视节目进行不同的、一系列的、具体的策划活动。由影视节目的概念得知，影视节目分为电影(包括院线电影、网络大电影与微电影)、剧集(包括电视剧与网络剧)、综艺节目、电视社教节目、电视新闻节目、广告(包括影视广告与网络广告)以及纪录片等类型。所以，影视节目策划可分为电影策划(包括院线电影策划、网络大电影策划与微电影策划)、剧集策划(包括电视剧策划与网络剧策划)、综艺节目策划、电视社教节目策划、电视新闻节目策划、广告策划(包括影视广告策划与网络广告策划)以及纪录片策划等。

思考与练习

1. 影视节目策划人员的基本素养有哪些?
2. 影视节目策划的原则有哪些?
3. 影视节目策划人员为什么要坚持影视节目策划的基本原则?
4. 影视节目策划的一般流程是什么?

实训项目

试用从本章中习得的影视节目策划的一般流程策划一档影视节目。

第 2 章　影视节目策划概述.mp4

前期准备不充分，拍摄质量几乎可以肯定是高不了的；而拍摄水平不高，后期想要挽救也回天无力。

——林恩·格罗斯和拉里·沃德

第3章　影视节目的制作流程

本章学习目标

➢ 影视节目制作的前期工作。
➢ 影视节目制作的中期工作。
➢ 影视节目制作的后期工作。

核心概念

前期工作(Prophase Production)；中期工作(Medium-term Production)；后期工作(Post Production)

是建造宏观的框架案例还是落实微观的制作环节？

在学习和掌握了影视节目策划的概念、流程和原则等基本知识之后，同学们都有一些关于影视节目策划的想法，并将想法落实到书面，完成了自己的节目策划方案。经过一段时间的构思和考量，同学们已经能够熟练地掌握策划要点，制订出的策划案内容也大多合乎专业要求。有些同学开始亟不可待地想把策划文案转换成真正的影视节目，那么，专业的影视制作流程又是怎样的呢？其间有怎样的规律需要遵守呢？

案例分析

在掌握了影视节目策划的核心要素之后，就需要学习如何有意识、有逻辑地运用各种有效条件制作出完整影视节目的相关知识，进而将以文字呈现的策划文案转换成以视听觉为媒介的影视节目。任何事情皆有规律可循，影视节目制作也不例外。完整的影视节目制

作分为前期准备阶段、中期拍摄阶段和后期剪辑阶段，每个阶段都非常重要，都在一定程度上决定着影视节目最终的完成度和完成质量，就像流水线一样，既分前后，又相互关联；既缺一不可，又相互制约。

学习指导

　　熟练掌握影视节目制作的一般流程是学习本章的目的。学习的重点包括影视节目制作的前期工作、中期工作和后期工作等各环节的相关内容。为让初学者能够更加清晰地认知各制作阶段的工作内容，课程中加入了影视节目案例分析，这将有助于初学者对学习内容的理解与掌握。

　　影视节目虽然有着不同的题材和类型，拥有不一样的制作方式与制作流程，但无论是何种类型的影视节目，都需要经过三个主要的制作阶段。首先是细致的前期文案工作，这是一切制作活动展开的基础；其次是精湛的中期摄制工作，这决定了节目呈现的视觉效果；最后是完善的后期剪辑工作，这决定了节目最终的表现质量与状态。这三个制作阶段的工作是紧密相连的，一档优秀节目的诞生绝不是靠个人力量的单打独斗，而是通过一个团队的紧密合作而完成的。

3.1　前期工作

　　影视节目的前期工作是指在节目开拍之前方方面面的案头工作。影视节目前期文案工作是后续一切工作展开的基础，因为它承担了整个节目的统筹与规划，从节目类型到节目形态、节目题材都是前期工作中需要思考和决策的内容，如果前期工作做得不够到位，就会给中期和后期的工作造成不必要的困扰，甚至会影响节目最终的呈现效果。不同的节目类型所需要的前期工作并不完全相同，如剧情类作品的前期工作需要剧本的写作，而纪实类作品则不需要，但是它们仍有大量可互相参考的环节。

3.1.1　市场调查

　　市场调查是影视节目制作前期工作展开的第一步，前期工作需要以市场调查为基础。无论是何种类型的影视节目都需要进行一定的市场调查，这不仅是为了保证作品的商业价值，也是为了能制作出更让观众喜爱的作品。影视作品的市场调查主要分为市场供需调查和市场环境调查。首先，市场供需调查是在宏观层面对整个市场中的供需进行调查分析，一方面是分析影视业近些年生产制作的方向，以及在一段时间内各种类型节目的生产数量，另一方面则是要分析观众在这个时间段所表现出来的，对某一题材或者某一类型的片子独特的观影倾向，由此统计出哪一种题材的节目具有更大的市场需求，而哪一种类型的节目的发展还较为欠缺。其次，要充分调查分析整体的市场环境。"市场环境主要包括经济环境、政治环境、社会文化环境、科学环境和自然地理环境等。"[①]其中，经济环境、政治环

① 黄俊，冯诗淇. 创业理论与实务——倾向、技能、要素与流程[M]. 北京：清华大学出版社，2015：264.

境和社会文化环境对于影视节目制作的影响最为广泛。经济环境一方面从浅层次上决定了观众的购买力,另一方面从深层次上影响着观众的观影需求和观影偏好;政治环境是指国家对于影视产业出台的相关政策和法律法规,它在宏观层面上指导并影响着影视节目的发展方向和趋势;社会文化环境则是影响节目选题选材的主要因素。

"一档好节目应该包括社会效益(创优)和经济效益(创收)两个方面。"[①]通过一系列的市场调查后再进行选题与选材的活动,就会有一定的社会依据,一方面能规避风险,保证经济效益,另一方面能获得较好的社会效益,拍出观众想看的节目。

3.1.2 选题策划

"选题是整个创作环节的开始,也是最基础、最重要的环节。"[②]选题从根本上决定着节目能否被观众所喜爱和认可,因此不管何种类型、何种题材的节目,其创作团队都需要认真谨慎地进行节目的选题策划工作。创作团队在选题时就要对未来将要完成的影视作品有一个清晰完整的规划,在策划阶段对所拍摄节目的节目宗旨、传播目标有充分的把握,如此一来,才能策划出一档优秀的影视节目。

1. 选题要素

在选题时,创作团队要思考选题应具备的选题要素,通常来说,选题要素包含以下几个方面。

1) 时代价值

影视节目是为时代而作的艺术作品,策划人员在选题过程中要扎根时代的土壤,把握时代脉搏,紧跟时代潮流,挖掘时代热点事件,以此作为选题的参考依据。虽然节目呈现出的内容是不同历史时期的事件或故事,但表达视角应选取与时代相适宜的角度,这样就会有全新的见解与思考,这是影视节目创作需注意的时代性问题。时代性是节目创作的第一准则。策划人员还需注重节目的价值导向,在选题过程中选择值得被思考和纪念且有价值的时代命题,既要贴近当代的百姓生活,贴近群众,也要传播正面信息,传递社会正能量。例如,1940年在上海"孤岛时期"上映的由费穆执导的电影《孔夫子》就具有鲜明的时代价值。这部影片诞生于抗日战争时期,此时中国传统文化正遭受西方文化的冲击,国内政局动荡,团结抗敌的凝聚力日益下降。这部影片以孔夫子的人生经历为题材,不仅可以发扬儒学思想,坚定民族文化自信,增强民族团结力,还呼吁政府要有好的作为,要真正为人民着想,同仇敌忾,承担起拯救国家和民族于危难之际的历史责任。

2) 趣味性与知识性

无论何种类型的影视节目,都需要注重其趣味性和知识性。过分追求娱乐会降低节目的内涵,而过分追求说教则会让观众感到厌烦。一档优秀的节目一定是能够兼顾趣味性和知识性,既让节目有可看性,能满足观众趣味需求,又让观众在观看的过程中有所收获,得到精神享受。例如,陈晓卿执导的美食类纪录片《舌尖上的中国》以美食为线索,通过故事化的内容表述,让节目充满了情趣,与此同时,透过美食讲述中国的传统文化,既让

① 李晋林. 电视节目制作技艺[M]. 北京:中国广播电视出版社,2002:15.

② 王贤波,叶帆. 广播文艺节目编辑与制作[M]. 广州:中山大学出版社,2015:78.

观众感知到中国饮食文化之美，又让观众学习到中国饮食文化的内涵。

3) 典型性与新颖性

选题的典型性能在一定程度上决定观众的广泛性，因此需要选择一些典型的内容或者找到观众普遍关注、感兴趣的话题作为节目的选题，既能确保节目的收视率和关注度，也能保证节目的价值和内涵。但是，过分循规蹈矩的选题会让观众产生审美疲劳，所以选题时也要具有创新意识，在典型性的基础上发掘具有新颖性的选题。例如，电视剧《欢乐颂》是一部都市现实题材的电视剧，反映了当代人在都市中的百味生活，在选题上十分具有典型性，不仅如此，它还对选题的切入点进行创新，从五个性格迥异的职场女士的角度来塑造新时代都市女性形象，由此一来，便兼具了选题的典型性与新颖性。

2. 选题方式

随着科技的发展和时代的变革，选题的方式也逐渐得到创新，原本传统、单一的选题方式逐渐变得多元化，选题方式不再局限于亲身调研或者实地勘察，更多高新技术参与到节目的选题过程中。

1) 智能选题

如今，大量的影视节目在前期的选题过程中使用大数据技术、人工智能技术等高新技术，如"在电视剧的选题策划方面，大数据可以确定某一时期，哪一种题材的电视剧最受欢迎，也可以预测到什么时期，该题材的热度减弱甚至消失"[①]。除了电视剧这样的剧集类节目外，其他影视节目如《中国新说唱》等综艺节目也在选题过程中大量使用高新技术，其中选择邓紫棋作为明星制作人就是创作团队通过参考大数据技术计算结果做出的决定。

2) 互动选题

传统的选题活动仅在创作团队之间开展，如此一来，节目不仅会存在内容单一的问题，还会存在信息片面的缺陷，创作团队即便是对准受众人群进行精准的选题策划，仍然不能满足大部分观众的观影需求。如今，在高度网络化、互动化的生活情景下，创作团队可以在选题策划环节通过互联网和新媒体等新兴媒介平台与目标受众人群进行深度互动；在节目的中期制作环节，创作团队还能根据用户的实时反馈对节目进行调整。互动选题逐渐受到创作团队的青睐，2019 年爱奇艺推出的网络综艺节目《乐队的夏天》就采用这种选题方式，这种选题方式不仅成本低，而且成功率高，能给节目创造较大的收益。

3.1.3　文案写作

文本撰写是前期工作中十分重要的环节，前期完善的文案是节目制作的指导书。在这个环节中，导演或编导的思路和想法逐渐清晰，并以文本的形式表述出来，呈现给审批部门和其余的工作人员。不同类型的影视节目，策划文案有不同的写作方式，同等类型的节目，因为节目体例的不同，其文案的具体写作方式也不尽相同，但是无论是何种类型、何种体例的节目，在前期环节都需要文案写作。文案写作主要分为文字稿本写作和分镜头脚本写作两个部分。

① 郭嘉慧. 大数据对我国电视剧生产与传播的影响研究[D]. 哈尔滨：哈尔滨师范大学，2017：27.

1. 文字稿本写作

"文字稿本是将节目内容以画面和配合画面的解说词的形式来表达的一种书面材料。"① 编写文字稿本的目的是为了帮助导演快速整理思路，将导演的抽象思维通过文字进行具象表达，使导演或者其他工作人员能根据文字稿本编写出适于拍摄的分镜头脚本。文字稿本是写作分镜头脚本的基础和方向，严谨细致的文字稿本对分镜头脚本的写作有着重要意义。其写作方式一般是将文档分为三列，左边一栏写台词或解说词，中间一栏写画面所表现的内容及其表现形式，右边一栏是备注，用于记录其他要素和修改意见等，如表 3.1 所示。

表 3.1　文字稿本的形式

台词或解说词	画面内容与表现形式	备　注

2. 分镜头脚本写作

分镜头脚本写作对于影视节目制作来说至关重要，导演根据文学剧本的构想，在文字稿本的基础上运用蒙太奇思维进行再创作，将声画元素进行合理的调度，以脚本写作的方式将文字内容进行可视化的具象呈现，把导演的思维清晰地传达给每一位工作人员，可以说，分镜头脚本是"导演案头工作的集中体现"②。第 4 章 4.2 节会详细介绍分镜头脚本的格式，此处不再赘述。

3.1.4　组建团队

想要制作一档影视节目，靠个人的单打独斗是难以完成的，一档优秀节目的诞生是一个专业团队齐心协力共同努力的结果。一般来说，一个摄制团队需要制片人、导演、编剧、摄像师、演员、录音师、灯光师、场记、服装师、化妆师、道具师、置景师以及剪辑师等，这些是摄制团队中的主要工作人员。除此之外，根据团队规模的大小，还会有执行导演、副导演、导演助理、助理摄像、剧务、动画师、特效师、动作指导、艺术顾问，等等。在规模较小的团队里，一个人有时也会承担多个工作角色，如其中一名演员也是团队中的化妆师，执行导演也承担着场记的工作，等等。

3.1.5　实地取景

在拍摄之前，导演需要根据剧本内容以及整体构思选择拍摄的场景，包括室外选景和室内置景。室外选景就是直接选择真实可拍的自然场景，导演带领拍摄团队在这个场景中拍摄画面内容。室内置景则是指在一个室内的空间中，置景师根据剧本的内容以及导演的构思搭建出拍摄的场景，电影和电视剧的制作相对较为追求精致的置景。

不管是室外选景还是室内置景，场景的选择对于节目的影响都是至关重要的，虽然不

① 陈渤英. 影视制作与编辑[M]. 北京：中国财政经济出版社，2008：4.
② 孙立军. 动画艺术辞典[M]. 北京：北京联合出版公司，2014：274.

同种类的影视节目对于场景的要求不同，但是场景的设置和呈现都需要与节目内容及主题表达趋于一致。

3.1.6 准备道具

道具对于影视节目来说，不仅仅是起装饰的作用，更是作为物件细节参与到作品的叙事表现中。具有时代特色的道具能表现作品的历史纵深感，具有故事背景的道具能传递剧中人物的情感。由此可见，道具在影视作品中能起到寓情于物、借物抒情的作用。因此，在准备道具的环节中，要注意道具与人物的身份角色是否匹配，与历史背景是否符合，与此同时，还要注重道具的质感，使其能在画面上呈现最好的视觉效果。

3.2 中期工作

影视节目的中期制作环节主要在录制现场完成，其中主要工作分为两个部分，一个是摄影机的画面拍摄，另一个则是收音设备的声音收录，这两个部分的工作是整个影视节目制作流程中最为核心的工作。在中期工作中，导演既要从创作者的角度指导摄影师和录音师进行现场创作，又要从观众的角度考虑大众的审美倾向，拍摄符合观众喜好的作品。

3.2.1 画面拍摄

不同影视节目的画面拍摄方式和风格各有不同，如电视新闻节目需要在保持真实性、客观性的基础上对被摄主体进行拍摄，对画面的构图美感、光影造型的要求较低，而对画面的时效性、真实性以及信息量要求则较高；电影作品则需要在实现故事性和艺术性的基础上进行创作，需要对每一个画面进行精心的打磨和设计，所拍摄的画面需要具有较高的艺术水准。由此可见，创作者在现场对被摄主体进行拍摄时，不仅要根据题材、内容的不同选择不同的拍摄方式，还要根据不同的创作类型选择不同的拍摄风格。

在画面拍摄的过程中，导演要指导摄影师按照分镜头脚本逐步实现构思的可视化。首先，要选取合适的拍摄角度对被摄主体进行表现，不同的拍摄角度有不同的情绪色彩，仰拍能表现被摄主体的高大威猛，俯拍则能表现被摄主体的卑微与渺小，而平拍往往能传递出平等、友爱的情绪色彩。其次，要注重景别意蕴的运用，景别不仅是作品叙事的主要方式，更是导演思维的具象化表达方式，注重景别的表意功能，能提高信息传递的效率。最后，在画面拍摄的过程中还要注重不同运动方式所带来的不同情绪变化，合理地运用画面表意。

3.2.2 声音收录

影视作为一门视听艺术，除了画面的呈现外，声音的表达也是不可忽视的重要部分，声音承担着表意、叙述、抒情等功能。因此，声音与画面同等重要，在中期拍摄的时候，要格外注重声音的收录工作。

在声音的收录过程中，录音师要根据不同的拍摄内容和拍摄环境选择合适的收音设备，

要时刻注意自己的收音情况，及时进行检查，如有声音质量差或声音收录不完整的情况发生时，应及时与现场导演沟通，进行重录或者补录。录音师除了要收录被摄主体发出的声音外，还需要将人物所处的环境音进行同步收录，以便剪辑师根据情况进行使用。

3.3 后期工作

后期制作是影视节目制作的最后一个环节，也是十分关键的一个环节，当主要的拍摄活动都已经完成后，后期的工作人员要对拍摄的所有素材进行整理加工和再创作。影视节目的后期制作环节直接影响着节目最终呈现的效果和质量，优秀的后期工作不仅能最大程度地修正在前期拍摄过程中的不足，还能解构故事，提炼主题，让作品以完整的形态出现。

3.3.1 统筹素材

后期制作人员在展开后期剪辑等制作工作之前，需要先对中期拍摄的所有素材进行统筹、整理和归纳，将素材根据实际情况和后期工作人员的工作习惯，按照拍摄时间、拍摄场景或者拍摄内容进行分门别类的归纳整理。很多影视节目在拍摄环节获取到数量巨大的素材，特别是户外真人秀和纪录片等纪实类节目，这使得后期工作人员的工作十分艰巨，素材的统筹工作就显得格外重要。除此之外，一般情况下，后期工作人员并不参与或不全程参与中期的拍摄环节，整理素材的过程能帮助后期工作人员快速熟悉素材和理解素材，并在此基础上解构素材(使素材结构化)、制定剪辑方案。因此，合理科学的素材统筹和整理工作能最大化地提高后期制作环节的工作效率。

3.3.2 粗编和精编

画面编辑是后期工作中最为核心的环节，后期工作人员在这个环节要"以拍摄的画面及录制的声音素材为基础，参照分镜头脚本，结合编导的创作意图，将分散的镜头有序地、合乎逻辑地、富有节奏地组接在一起"[①]。画面编辑并不是简单的通过技术手段将拍摄的画面组合到一起的过程，而是充分利用蒙太奇技巧，对画面进行创造性的剪辑，这是一个对影视节目进行再创作的艺术加工过程。

粗编是指工作人员按照前期的策划，选取合适的镜头画面将整个作品大致地排列串联起来，初步形成整个节目的大体结构框架，如此一来，节目的基本形态就能呈现出来。粗编影片的时长一般大于最后的正片时长，这样便于后续环节的再次剪辑和修改。粗编的影片可以让制作者提前欣赏到影片的拍摄和剪辑效果，在这个过程中，制作团队可以在粗编影片的基础上商讨和寻找更好的剪辑方式。

粗编结束后，后期工作人员根据导演等制作者的意见，对影片进行再次修改和调整，精编就是在影片粗编的版本上进行剪辑和调整。精编与粗编相比更具有创造性，需要剪辑师熟练掌握蒙太奇语言，更加流畅和合理地组接镜头。精编还要求剪辑师充分考虑影片的

① 王蕊，李燕临. 电视节目摄制与编导[M]. 北京：国防工业出版社，2006：314.

特效、包装以及音效等问题，以提高影片的完成度和精致度。

3.3.3 声音调配

在画面剪辑完成以后，就进入了声音调配的过程。影视节目中的声音主要有三种类型，即人的有声语言、音乐和音响音效[①]，这三种声音一方面来自于拍摄时录音师的现场收录，另一方面来自于后期制作时的录音调配。

1. 录制台词

录制台词是后期声音调配阶段重要的工作内容。演员在录制台词的时候要在专业的录音间内进行，不断的重复观看需要录制台词的画面片段，模仿演员在表演时的语调和情绪，反复录制，直到能完全与画面中的人物口型吻合为止。台词的表现力对于人物塑造至关重要，这会影响整个片子的主题表达和声画同步的视听效果。

2. 原创或选配音乐

音乐在影视作品中的作用无须赘言。一般而言，影视后期环节中对音乐的获取主要通过两种方式，一种是原创音乐，一种是选配现有的音乐。原创音乐能够保证音乐具有针对性，是针对影视创作的内容、主题和情感而请音乐团队专门原创的，当然这也增加了影视创作的成本，因此并不是所有创作团队都能有条件原创音乐的。实际上，一些小成本的影视创作往往会在尊重知识产权的前提下，选择与作品内容较为合适的已有音乐为作品配乐。值得注意的是，虽然音乐很重要，但也不是说让整个影片都灌满音乐，而应根据内容和情感表达的需要合理、酌情地使用音乐，做到当用则用，不可滥用。

3. 拟制音响音效

后期的音响音效主要来源于拟音师的调配，"拟音是电影电视声音制作领域中具有很强专业性与经验性的一项工作，能为电影与电视节目提供丰富的声音效果。"[②]拟音师能调配出各类音响效果，给画面营造空间感和艺术表现力。在后期剪辑过程中，要注重使用音响音效来突出和完善作品的细节。

3.3.4 特技与调色

本节所讲的特技与调色，指的是在后期制作过程中使用非线性编辑软件完成的特技和色调调整。运用一定的特技特效和调色技术，可以丰富节目的艺术表现力，给观众呈现奇观式的视听享受。不同类型的影视节目对特技和调色的需求不同，如电视新闻节目秉持客观真实的原则，一般较少使用特技和调色，而剧情类的电影和电视剧等虚构类的影视作品较为依赖特技和调色的艺术表现方式，甚至将特技与调整后的色调作为重要的表意手段参与到故事讲述、主题表达和情感体现中，也就是说不仅仅将特技与调色当成艺术表现手段

① 周建青. 当代视听节目编导与制作[M]. 北京：中国广播电视出版社，2014：91.

② [美]戴维·E. 里斯，林恩·S. 格罗斯，布莱恩·格罗斯. 声音制作手册——概念、技术与设备[M]. 姚国强，赫铁龙，鲁洋，译. 北京：中国广播影视出版社，2014：288.

来看待，更将其作为意义建构的方式来看待。

3.3.5　字幕叠加

影视节目中的字幕叠加是一种用文字符号说明影视节目的内容、增强画面信息的手段，在影视创作中具有补充、配合、说明、强调、烘托、渲染、扩大信息量和美化画面构图等作用[①]。影视节目离不开字幕，字幕一方面可以传情达意，解释和补充画面尚未完全传达或难以简单借助画面传达的内容，另一方面还能通过花样字幕的呈现增强节目的趣味性和可看性。因此，字幕主要分为两种，一种是起到解释说明和补充信息作用的信息型字幕，另一种是起到装饰画面、渲染气氛和调节情绪作用的表现型字幕。这两种字幕对于不同的影视节目有着不同的意义，应根据实际情况具体分析和酌情使用。

3.3.6　检查与合成

上述工作全部完成后，节目就可以准备合成输出了，在输出前要做好片头和片尾，完成节目的包装，认真校对全片，避免出现任何思想性、技术性和艺术性问题，检查无误后，便可根据传播平台的具体需求选择合适的格式进行节目的输出。

本章小结

在影视节目的策划与制作过程中，制作团队需要充分考虑如何将节目的定位、导向、特点、风格等基本问题贯穿在各个环节中。而在这些基本问题背后，则是制作团队对节目做出的整体性思考。第一层需要考虑节目的宏观问题：节目的类型是什么、定位是什么、目标受众是谁、价值导向如何，等等；第二层需要构思节目的中观问题：节目的嘉宾是谁(包括明星嘉宾和素人嘉宾)、主持人是谁、节目的具体流程是怎样的，等等；第三层则需要考虑节目的微观问题：在演播室内录制还是在户外录制、是直播还是录播、拍摄机位怎么设置、剪辑思路是什么、后期包装风格如何、关键道具有怎样的特色、广告植入采用怎样的方式，等等。这三个层次的问题将在影视创作的前期、中期和后期各环节中得以解决，由此可见，无论任何类型的影视节目，创作者都必须遵循一定的创作规律。

思考与练习

1. 影视节目制作分为几个阶段？
2. 影视节目制作前期工作需要做哪些准备？
3. 影视节目制作中期工作中画面和声音制作的要点是什么？
4. 简述影视节目制作后期工作的主要内容。
5. 简述影视节目制作中声音的收录和调配。

① 谢红焰. 电视画面编辑[M]. 北京：中国传媒大学出版社，2013：207.

实训项目

1. 请利用互联网等平台搜集一部影视作品的分镜头脚本，详细分析这个分镜头脚本的各部分构成及特色。

2. 策划一部 3 分钟以内的剧情类短视频，写出文学剧本、文字稿本和分镜头脚本。

第 3 章 影视节目的制作流程.mp4

要更好地理解一部影片的倾向如何，最好先理解该影片是如何表现其倾向的。

<div align="right">——安德烈·巴赞</div>

第4章 电影的策划与制作

本章学习目标

- ➢ 电影的立题。
- ➢ 电影的分镜头创作。
- ➢ 电影的人物塑造。
- ➢ 电影的悬念营造。
- ➢ 电影的细节把控。

核心概念

立题(Subject)；分镜头创作(Shot Creation)；人物塑造(Characterization)；悬念营造(Suspense Build)；细节把控(Details Control)

引导案例

是制作司空见惯的影像还是打造与众不同的作品？

经过一段时间的实践练习，同学们已经能够熟练地掌握影视节目制作流程，依据制作流程进行的操作比较顺利，制作出来的作品也大多合乎标准，但质量上却参差不齐，有的内容平淡、形式简单，司空见惯，有的则创意新颖、形式鲜活，与众不同。每位喜欢影视创作的同学都有一个电影梦，那么，怎样才能制作出与众不同的电影作品呢？

案例分析

掌握影视节目基本的策划规律和制作流程，是走进影视殿堂的第一步，但这还远远不够。不同类型的影视作品有着特定的艺术特征，自然就要遵循特定的创作规律，采用特定的创作技巧。在众多的影视节目类型中，电影的制作要求非常之高，要想制作出一部优秀

的电影作品，掌握影视节目一般性知识还不行，还要具体研究电影在选题、分镜头创作、人物性格塑造、悬念营造、细节把握等方面的知识和技巧。

学习指导

将影视节目策划与制作的认识扩展到对电影的策划与制作的认识，并能深入理解和熟练运用电影的策划与制作的相关内容是学习本章的目的。学习的重点包括电影的立题、分镜头创作、人物塑造、悬念营造和细节把控等，让学生掌握这些电影策划与制作的要点，并明确电影制作的独特性。

自 1895 年巴黎的一个咖啡馆中传来的阵阵惊呼声开始，电影便以其独特的形式出现在世人的眼前，从无声到有声，从黑白到彩色，从二维到三维，电影已经走过了一个多世纪的光景。电影艺术以其独特的魅力征服了无数人，在光与影的斑驳交错里，前赴后继的人们加入到电影创作的浪潮之中。看电影成为人们日常生活的一部分，拍电影也不再像以前那样犹如星空遥不可及，但是电影的策划与制作仍有章可循、有规可守，否则就是粗制滥造，从而影响作品的质量。

4.1　电影的立题

给电影立题就是确立电影的主题，对于大多数影视作品来说，鲜明的主题是其讲好故事的重要体现。拥有明晰的主题能让观众在观影结束之后对整部影片的内容有更为深刻和清晰的认知，也更易于让观众产生情感共鸣和观影的满足感。通常而言，主题的确立可以从以下几个方面进行考虑。

4.1.1　个人经历

迈克尔·柯蒂斯(Michael Curtiz)导演的电影《卡萨布兰卡》中有句经典台词："如今你的气质里，藏着你走过的路、读过的书和爱过的人。"这句话本意是强调个人内心的沉淀对气质和底蕴的形成的重要性，但也从侧面反映出人生经历对个人特质和性情的重要影响。对于艺术创作来说，艺术表达是极具主观性的行为，因此每位导演都有着自己的风格与主张，而不同的导演所中意的题材和内容也是有所区别的，其原因就是他们都有着各自与众不同的生活方式和人生经历。

"每个人与生俱来都带着自己的标签"[1]，迈克尔·拉毕格(Michael Rabiger)曾感叹自己的所有电影虽然话题千差万别，但都具有一个共同点——"大多数人觉得生活是个牢笼，而那些创造力强的人则能够适应，砸破牢笼，然后逃脱。"[2]在他看来，这主要归结于自己的

[1] [美]迈克尔·拉毕格，米克·胡尔比什-切里耶尔. 导演创作完全手册(插图修订第 5 版)[M]. 唐培林，译. 北京：北京联合出版公司，2016：20.

[2] [美]迈克尔·拉毕格，米克·胡尔比什-切里耶尔. 导演创作完全手册(插图修订第 5 版)[M]. 唐培林，译. 北京：北京联合出版公司，2016：19.

成长经历，以及自身在这种经历中所形成的个性——"我电影的一贯主题来自于我的个性，而我的个性来源于我曾在一种社会隔阂的两端都生活过，并将之移情于那些曾处于相同困境中的人"[1]。无独有偶，西班牙著名导演佩德罗·阿莫多瓦 (Pedro Almodóvar Caballero) 更是将自己不幸的童年经历改编成电影《不良教育》，影片中很多情节都是导演小时候在教会学校里的经历，其中包括他被教会学校的神父性侵的悲愤过往。

对每个人来说，独特的经历都是一笔难得的人生财富，正是这些经历造就了各自不同的人格特质，也使得每一个人与众不同。对于像迈克尔·拉毕格这样资历深厚的导演而言，选择怎样的创作主题其实冥冥之中早已潜藏于自己的内心。

4.1.2　兴趣与特长

爱因斯坦曾说："兴趣是最好的老师。"这句话意在指如果人们对一件事有着浓厚的兴趣，那么他们便会投入最大的热情把事情做好。同样地，对于影视创作者而言，如果你所拍摄的是你特别感兴趣的主题，那么在整个创作过程中你都会是愉悦的，你会极尽所能地把这个主题表现得接近完美。除此之外，"术业有专攻"也是极为重要的创作要求，如果说你没有特别感兴趣的创作主题，但是却有比较擅长的主题，这类主题也应该成为你的首选。最理想的状态是自己感兴趣的主题恰好也是自己的创作特长，当然能达到这个层次的也绝非入门者，这需要创作者在较长的创作历程中慢慢积淀。

在将感兴趣的主题与特长结合得比较好的导演中，关锦鹏导演能称得上是一个代表，他导演的电影经常被拿出来进行讨论的一个重点便是其电影中构建的女性形象。在中国电影甚至是世界电影中，女性多是被支配的对象，在男性主宰的世界里，女性是缺少话语权的，她们大多成为供人把玩的饰物，或沦为欲望的牺牲品，抑或是需要被解救或保护的柔弱对象。从电影的意识形态方面来讲，女性在电影中只是一个象征性的符号，或者是一个空洞的能指罢了。纵观关锦鹏导演的电影不难发现，影片中的女性形象丰富饱满，且富有极为深刻的内涵。这些女性形象既有柔弱的一面，也有刚强的一面，不再是被男性恣意摆布的对象，纵使有些女性角色的最终命运比较悲惨，但她们在与外界的斗争中均有着主动权和选择权。关锦鹏导演少年丧父，母亲独自一人抚养兄妹二人长大，这种人生经历促使他对女性的伟大之处了解得更加深刻，也使得他在艺术创作时更喜欢将镜头对准女性，聚焦女性的坚韧和艰辛。他对女性题材的把握独树一帜并达到了别人难以企及的高度。

对于艺术创作者而言，有自己感兴趣或擅长的主题是极为难得的。因此，有了创作欲望之后，个人的兴趣主题和特长主题理应成为首选，因为这些令人兴奋的元素会给艰辛的创作过程注入不竭的动力和能量，能促使创作者不断突破自身创作瓶颈，创造出更多无法预知的可能。

4.1.3　熟悉的对象

对于初学文艺创作的人来说，最常听到的一句话就是：从身边的事物着手吧。不管是

[1] [美]迈克尔·拉毕格，米克·胡尔比什-切里耶尔. 导演创作完全手册(插图修订第 5 版)[M]. 唐培林，译. 北京：北京联合出版公司，2016：20.

文学创作还是其他艺术形式的创作，着手于眼前的人和物似乎永远来得更快一些，因为它们是创作者最为熟悉的对象，因此艺术创作者提倡扎根生活和体验生活。对于初学电影创作的人来说，最忌讳的就是接手陌生题材或生僻主题。其实，就算是久经磨炼的电影导演也不会轻易更换自己擅长的创作主题，就算是"尝鲜"，他们也会为了新主题或新题材做长久的准备，绝不可贸然"试水"。

"无论是不是科班出身，都不要觉得自己拍的东西不够专业。电影是从生活中提炼出来的，最珍贵的部分是它透露出来的真实感"[①]，第 49 届台湾金马奖最佳短片奖的导演张思庆曾这样表示过。他大学时期学的并非电影专业，而是看上去与电影并不相关的计算机工程。为了追逐心中的电影梦，他考上北京电影学院的研究生，获得金马奖的正是他的毕业作品《拾荒少年》。这部作品正是从身边熟悉的对象入手，张思庆的童年经历了多次搬迁，居无定所，于是"流浪"与"归家"的情绪在他脑海中"生根发芽"，他对拾荒所代表的流浪精神感同身受，对无家可归的流浪群体也是倍感熟悉和亲切，从他们身上仿佛看到了过往的自己。影片中每个人物的言语、动作和情感表达都极为真实，甚至让人感觉这不是一部虚构的故事片，而是一部纪录片。

有句话说：好的故事片看起来像纪录片，好的纪录片看起来像故事片。话虽如此，可要真正做到这一点，考验的是创作者对人物角色内心情感的把握，只有熟悉拍摄主题，了解被摄群体，才能让影片细节的刻画更有力度，人物的表演更有温度，情感的流露更加自然。

主题的确立并非一蹴而就，而是受多方面因素的影响，也会因人而异，归结起来，离不开上述三个方面。主题无优劣之分，适合自己的主题才是好主题，关键在于了解自身，知道自己愿意做什么，能做什么。

4.2　电影的分镜头创作

电影的分镜头创作也叫分镜头脚本的创作，它是在文字剧本的基础之上诞生的重要拍摄蓝图。简单来讲，文字剧本是停留在抽象层面的文学故事，而分镜头则是趋向于将文学故事形象化的故事板草图。电影的分镜头创作是每位影视导演的必备技能。

4.2.1　分镜头的意义

几乎任何电影的拍摄都离不开前期分镜头的创作，分镜头是文字剧本实现视听影像转化的中间桥梁，它需要导演按照蒙太奇的思维方式，把文字内容转化成一系列连续的故事板草图。在前期阶段，分镜头设计得越细致，中期拍摄的时候就越节省创作成本，因为有了清晰明了的拍摄样图，摄影师就能知道每一步的拍摄方式，这样就不用在现场再花费时间去设计，这对于每天需要支付高昂租赁费用的电影摄制组来说，无疑是节省了一大笔开销。

① 金马奖最佳短片奖导演张思庆来渝：电影最重要的是真实感[EB/OL]. http://ent.cqnews.net/html/2014-04/22/content_30553780.htm.

很多导演在电影开拍前，会花费很长的时间去研究剧本，"吃透"剧中人物关系、重要事件和场景，再把这些关键性的场景和镜头转化成具有画面感的草图。所以，很多优秀的导演在开机前就知道这部片子最终呈现的是什么样子，就是说在拍摄之前，电影已经在其脑海中成型。毋庸置疑，优秀的分镜头是电影成功的一半。

4.2.2 分镜头创作的前期筹备

分镜头创作并非一件容易的事，更不是一蹴而就的，它需要创作者在前期做大量的准备工作，具体来说，主要涵盖以下两个方面的内容。

其一是案头工作。在这个阶段，导演需要精读文字剧本，对整个框架和故事脉络有一个清晰的认知。在这个过程中，导演重点要把握影像的的风格、节奏、主要人物以及时代背景和主题思想等。具体来说，就是这个故事的时代背景是古代还是当代，抑或是未来；这个故事适合用怎样的风格进行展现，是玄幻风格还是写实风格，抑或是诗意的风格；这个故事的复杂程度如何，是一波三折还是环环相扣，抑或是平铺直叙；这个故事的参与对象有多少，是水浒传般浩浩荡荡的一百零八将，还是鲁滨逊漂流记式的孤胆英雄；这个故事最终传达的是怎样的观点，是歌颂视死如归的民族大义还是谱写为爱坚守的动人爱情，抑或是揭露令人发指的无尽罪恶，等等。这些都是导演在阅读文字剧本阶段需要思考或解决的问题。

案头工作除了阅读文字剧本之外，还包括细看相关人物、事件的报道，以及与拍摄内容相关的影像素材。具体而言，如果所拍摄的故事是取材于身边发生的真实事件，那么在创作分镜头脚本时就有必要查看与事件相关的一手资料，必要时可直接联系事件的主人公，以获取最真实的事件信息。另外，如果所拍摄的内容已有相关前人的作品在先，那么借此观看前人的作品，学习相关艺术表现手法或在此基础之上进行创新，这也是很有必要的。除了上述影像素材之外，与剧中人物相关的图片资料也是导演需要查阅的。

其二是田野调查工作，简单来说就是深入文字剧本中所涉及的或可能涉及的地点去实地调研。在有些人看来，或许只有拍摄纪录片才需要去进行田野调查，实则不然，拍摄电影同样需要完备和深入的调研工作。例如，如果拍摄的题材与野生动物息息相关，那么创作之初导演需要深入野生动物生活地或动物园，去观察它们的生活习性或生活状态，还可以去拜访相关动物学家，以便更好地获取野生动物的信息。在这方面做得让人叹为观止的要数法国导演让·雅克·阿诺(Jean Jacques Annaud)。为了拍摄《熊的故事》，他遍访世界各地的马戏团、动物园，亲自抚养了18只小熊，电影创作完毕后，他本人成了研究熊的专家。同样地，为了拍摄《虎兄虎弟》，让·雅克·阿诺花了将近十年的时间，各方搜集拍摄地的知识，结识虎类专家，饲养老虎，影片完成后他也成为名副其实的虎专家。筹备时近乎极致的田野调查和准备可以让前期分镜头的设计减少很多不必要的麻烦，或许正是因为本着这样的创作态度，让·雅克·阿诺的电影屡获大奖，从而也奠定了他在法国甚至是世界影坛的重要地位。除此之外，对于文字剧本中涉及的相关文化事项，导演在设计分镜头脚本之前更是要深入调研、小心求证。只有掌握了这些关键性的信息，才能在分镜头的创作环节少出一些纰漏。

4.2.3　分镜头创作的样式

分镜头是协调各个工种进行合作的"说明书",也是中期拍摄和后期编辑环节的重要参照,更是演职人员领会导演意图、理解剧本内容和进行再创作的依据。分镜头的样式常见的有两种,即表格的形式和草图的形式。形式的选择因人而异,对于初学者或没有美术功底的创作者来说,最适宜的样式是表格式。而对于很多有着极强的美术功底的名导演来说,他们更倾向于草图的形式,一是因为他们已经具备了文字转图像的能力,可以将拍摄场景直接展示在图纸上;二是他们拥有着专业创作团队,其中就包括分镜师,分镜师的职责就是绘制拍摄草图。除此之外,草图形式的分镜头更直观、具象,一目了然,能够让演员、摄像、美工等工作人员快速了解导演意图,这会极大地提高拍摄效率,节省拍摄成本。

1. 表格式分镜头

表格式分镜头包含的主要内容并非一成不变,一般来说,大致包括镜号、机号、镜头拍摄方式、景别、时长、切换方式、画面内容、台词或解说、音乐、音响音效、同期声和备注等,如表 4.1 所示。将这些内容填入到统一的表格里,分项填写。

表 4.1　表格式分镜头

镜号	机号	拍摄方式	景别	时长	切换方式	画面内容	台词或解说	音乐	音响音效	同期声	备注

表 4.1 中各列内容说明如下。

镜号:即镜头的顺序号,用数字表示,一般按照电影作品的镜头先后顺序编码,也可以表示为某个镜头的固定代号。拍摄时不一定按照镜号依次拍摄,但是后期编辑时必须按顺序呈现镜头序列。

机号:专业性较强的拍摄现场,可能会用多台摄影机同时进行拍摄。拍摄前将这些机器附上序号,机号即代表这一镜头是用哪一台摄影机拍摄的。单机拍摄则可省略此项。

拍摄方式:即镜头的拍摄方式,主要指镜头的运功方式和拍摄角度。镜头的拍摄方式有:固定拍摄、推、拉、摇、移、跟、升、降、平拍、俯拍、仰拍等。

景别:即被摄主体在画框中所占面积的大小,常见景别有:远景、全景、中景、近景、特写。

时长:即镜头持续拍摄的时间长短,单位为秒(S)。这个时间长短与故事的节奏、影片的风格有着直接的联系,且通常作为剪辑镜头的重要时间参照,也是预估影片整体时长的

重要依据。

切换方式：即上一镜头与下一镜头之间的切换方式，可以分为硬切或技巧性切换两种。技巧性切换的方式很多，包括淡入淡出、叠化、翻页、划像，等等。

画面内容：需要用简洁明了的话语说明主体的表情、动作、行为、事件等，必要时可以借用图形、符号来辅助表达。

台词或解说：即画面中的被摄主体口头表述的信息，也可以是提示性的文字、旁白或内心独白。在纪录片中，若有解说词，此处则为解说，即对单纯用画面无法完整阐释的信息进行说明。

音乐：即为了渲染画面情绪和烘托气氛人为创作的乐曲，为了方便后期编辑，可以把音乐的类型或具体名称附上，并且需要注明音乐的运用效果，如主题曲渐入、平稳、增强、减弱、淡出等效果。

音响音效：为了增强画面表现力所配置的人工音效或自然音响，如心脏的跳动声、风的呼啸声等。

同期声：即在画面空间中真实发生的声音元素，如蝉鸣、狗吠、喧闹声、汽笛声等。

备注：即某些需要说明或提示的内容，此项内容根据实际情况进行标注，如该画面仅做备用素材、音乐需要根据画面单独创作等。

2. 草图式分镜头

草图式分镜头也被称作故事板，与表格式分镜头相比，最大区别就在于它是以直观、形象的视觉信息去讲述拍摄内容。它能让摄影师快速获取导演的拍摄意图，极大地方便了信息的传达。草图式分镜头还有一大优势，它能跨越语言的障碍，让跨越国界的合拍成为可能，这也是为什么国际合作的电影团队中总少不了分镜师这个工种。

草图式分镜头的开创者是华特·迪士尼(Walter Elias Disney)，他在20世纪30年代发明故事板技术并应用于动画片的制作中。在好莱坞，几乎每部电影都会有专门的故事板制作团队。从早期的黑白默片到现在的电影大片，故事板的绘制都是电影创作前期的重要环节。通常，分镜师会根据文字剧本和导演意图来绘制故事板，在电影拍摄阶段，导演就可以按照故事板来调度整个拍摄工作。不过，有些具有深厚美术功底的导演更喜欢自己绘制故事板，如日本著名导演黑泽明就经常为自己的电影创作故事板，如表4.2所示。电影《乱》是黑泽明分镜头创作的集大成之作，在这些草图中，描绘服装的有190张，建筑构造的有46张，拍摄机位的有247张，角色表情有49张，等等。他的很多电影分镜头绘本后来被送往中国、法国等世界各地的美术馆进行展览。

对于初学者而言，可能无法做到像大导演那样将分镜头绘制得如此惊艳，但是仍然可以尝试一些简易的画法，如简笔画之类容易上手的草图。因为分镜头绘本追求的不是高超的绘画技艺，而是准确传达关键信息，只要能让团队中其他工作人员一眼看懂就足够了。

下面以短片《选择》为例来分析如何分解和绘制分镜头①。

① [摄影]创造电影感(三)分镜设计 choose 创作手记[EB/OL]. https://www.filmaker.cn/thread-61153-1-1.html.

表 4.2　黑泽明电影中分镜头绘本与原画面对比

电　影	分镜头绘本	电影原画面
《乱》		
《八月狂想曲》		

导演或分镜师拿到文字剧本之后，要分析剧本中有哪些场景和元素，如《选择》的文字剧本有一个场景提到浴缸、窗门、镜子、架子等。接下来就要绘制出大概的场景和元素，并把各个元素布置好，这一步即绘制场景设定，一般从一张简单的平面示意图开始，如图 4-1 所示。因为《选择》一开始设定的是在摄影棚内搭景进行拍摄，所以首先要把场景的平面图大体绘制出来，然后美术组才能根据平面图和导演意图去布置实景。接下来需要分镜师和导演组、摄影组一起研讨如何布置机位和拍摄方式，如下面是剧本中的一个镜头，首先要做的就是确定机位，这里一共有 A、B、C 三个机位，如图 4-2 所示，导演组和摄影组经过讨论最终确定要用 C 机位；之后再确定拍摄角度，可供选择的有平拍、俯拍、仰拍，由于拍摄条件限制，俯拍难度较大，所以排除了俯拍，因为在这之前的镜头用的是仰拍，如果继续用仰拍会显得重复，构成剪辑上的病句，所以导演和摄影组决定用平拍。最后，导演或分镜师画出大概模拟透视位置的草图，如图 4-3 所示。

图 4-1　绘制场景的平面示意图

图 4-2　各个机位的分布图

图 4-3　模拟透视位置图

在确定了机位以后，加入人物的站位，根据构图上的黄金分割点站到圆圈位置，如图 4-4 所示。

图 4-4　加有人物站位的示意图

在图中所有元素都确定好之后，最终画出这个场景的分镜头，如表 4.3 所示。

表 4.3　单个场景中分镜头草图与原画面对比

场景号	分镜头草图	电影原画面
47A	SC：47A	
47B	SC：47B	

上面是某一个场景中的分镜头，按照上述同样的方式，再画出另外两个场景间连续的分镜头，如表 4.4 所示。

表 4.4　两个场景间连续分镜头草图与原画面对比

镜　号	分镜头草图	电影原画面
9A	镜头 9A	
10A	镜头 10A	
11A	镜头 11A	

在上述场景中，要先绘制出卧室的平面示意图，如图 4-5 所示，主要目的是确定场景的基本格局。在这个场景中，门的位置在主机位的左侧，人物在它的右侧，而与卧室内的人

物即将产生联系的是门外的轮椅，在观影时，二者的视觉关系是左右对立的，所以在分镜头绘制中要注意避免镜头越轴。之后再转化为带有一定透视关系的示意图，如图4-6所示。

最后很重要的一步是确定色彩的搭配，一般需要根据影片的情感基调来确定。这部片子的情感基调是偏忧郁的，所以采用冷色系(青蓝色)作为墙壁的主色调，并用咖啡色和灰白色作为物件的主打色彩来形成层次感，以此中和视觉上的单调感，如图4-7所示。布置场景时可以按照草图中的形式来设计，即只需摆设图中所看到的物件即可，因为确定了轴线和镜头，其他地方无须入镜，这样也节省了拍摄成本。

图 4-5　卧室的平面示意图　　　　图 4-6　具有透视关系的示意图

图 4-7　上色之后的卧室分镜头与原片中的卧室效果对比

4.3　电影的人物塑造

人是社会的主体，一切影视艺术创作无不围绕人来展开，人物角色是一部影片的核心和灵魂，因而对人物角色的成功塑造就显得极为重要。电影艺术是对现实生活的描摹和再造，也是服务社会的重要艺术形式。由于剧中人物承担着传情达意的作用，因此对人物塑造的深刻与否将决定着影片内容的深度与情感的力度，也极大地影响着观众对影片的评价倾向，正可谓"拥有一个好的演员是片子成功的一半"。可见，对人物塑造理应引起每个影视创作者的足够重视。一般而言，为了更好地塑造人物形象需要从以下几点出发。

4.3.1　剧本为王

剧本是影视创作的基础，没有剧本的影视创作将是无源之水、无本之木。创作者对影片中人物、事件、背景等的设定，均建立在对剧本的理解和吸收之上。"导演在剧本所提

供的人物原型的基础上，要对角色的思想本质、外貌和形体特征、行为和语言个性以及生活背景等素材进行概括性的思考，以确定角色的总体形象，这一过程称为角色的'总体形象概括'。"[1]总体形象概括需要建立在导演对剧本的深入理解的基础之上，提取文本中适合创作的元素，确立人物角色和相关元素的总体基调，并形成对演职人员具有指导作用的设计方案。

4.3.2　形象设计

形象设计主要是对演员的外在形象进行装扮和打造，在电影表演方案设计环节，就需要考虑演员的外在造型。对演员的形象设计主要考虑的是演员需要怎样的发型和发色，化什么样式的妆容，佩戴怎样的饰物，穿怎样的衣服，等等。每一个造型元素的设计都不是随意而为的，需要符合剧本中的人物身份、时代背景以及个性特征，要做到"扮美要美得贴切，扮丑要丑得合理"。

合适的形象设计会让演员更快地进入角色，找到角色状态。切记不能一味追求视觉奇观和感官刺激，将故事背景和演员身份置之不顾，有些影视剧为了吸引观众的眼球，让演员穿着鲜艳夺目或暴露的服装，其结果也只会被唾弃。对演员形象设计的考究，在很大程度上也是对艺术创作的极致追求，更是对历史文化的尊重。在电影《火烧圆明园》和《垂帘听政》中，为了最大限度地还原历史人物风貌，服装设计师走访了首都图书馆、北京图书馆后更名为国家图书馆等文献汇聚地，也拜访了清史专家和大批民间艺人。如表4.5所示，电影中人物的装扮借鉴了清代绘画中的衣着、造型，仅慈禧一人的服装就设计了近二十套，只为能再现慈禧在不同时间、不同场合、不同身份时的面貌，从而试图在其奢华的贵族生活中窥见清王朝的腐败。

表4.5　《垂帘听政》和《火烧圆明园》中人物装扮与文献中的对比

文　献		电影中的人物装扮
清代外国画册中的中国刽子手		《垂帘听政》中的刽子手

[1]　刘萍. 影视导演基础[M]. 武汉：武汉大学出版社，2008：112.

续表

文 献	电影中的人物装扮
清《塞宴四事图》局部	《火烧圆明园》中的摔跤者

1. 神态设计

通常而言，神态主要是指人物的面部表情和神色，演员的一颦一蹙都是神态的具体体现，也是心理波动的外在化表征。导演要善于激发演员的非语言表演，有时无声的表演能胜过千言万语。出色的神态表现往往成为观众解读角色性格和剧情走向的重要信息点，在一定程度上，也是观众对一部影片记忆犹新的重要因素之一。

神态设计一般可以从角色设定和情节需要两个层面来考虑。角色设定层面主要是从剧本出发，了解文本中角色的性格特点、命运走向等，以此为依据来要求演员选择怎样的表演风格，观众从演员的表演中能直接知悉角色的大致特征。

在角色设定层面，极为考验演员对角色的把握程度，需要演员将角色"吃透"，在此基础上将角色演"活"。在电影《天下无贼》中，"傻根"这一角色从人物名字中就能知道他的基本特点，剧本对这一角色的定位也是憨厚、老实、天真的农村孩子。因而导演在选角色时就选定了外在形象上憨态可掬、接地气的演员。在影片中，傻根说话时毫无遮拦、做错事时充满内疚，见到新鲜事物时兴奋之情溢于言表，他的一举一动都透露着一股"傻劲"，正是因为演员把握了角色性格特征的实质内核，将神态演绎得淋漓尽致，所以才使得"傻根"这一人物形象深入人心，也让观众对角色本身产生了发自内心的情感共鸣。

在情节需要层面，主要根据影片的剧情发展来适时指导演员如何用神态表达情绪。该层面考验的是演员对某一特定情绪的演绎能力，如怒不可遏、悲愤、暗喜、惊恐，等等。有时，某些演员在一部影片中的戏份并不多，可偏偏能在有限的镜头里让观众记忆深刻，这其中就包括对特定情绪的独到演绎。例如，在影片《唐人街探案1》中，秦风来到医院和小女孩思诺讲了一个故事，试图拆穿思诺的诡计，但思诺说听不懂，转眼间就换了一副面孔——可爱的表情变成了充满杀气、阴险狡黠的坏笑，并说道："坏人是不是应该这么笑？"很多观众看到这里都感觉脊背发凉，无不赞叹演员的演技。

2. 视听设计

在视听设计层面，对人物形象的塑造更依赖于导演和相关专业技术人员，对演员的表演要求相对较低。如何通过视听设计来更好地塑造人物形象呢？一般来说，影片的视觉层面除了被摄主体之外，主要包括景别、镜头的拍摄方式、光影色调等，此处主要以景别为例进行探讨。听觉层面主要包括音乐、音响音效、对白、旁白和同期声等，此处主要以音乐为例进行探讨。

1) 景别塑造人物形象

景别的选择是建立在对主题的把握和叙事诉求之上的，不同景别传递的信息和情感有所区别。一般而言，远景适用于展现大的环境，人物在其中仅仅占据一小部分，给人以孤独、落寞和无助之感。在电影《千里走单骑》中，男主人公高田冈一独自一人在沟壑纵横的黄土高坡上茫然地寻找小男孩杨杨，高田冈一作为一个外来人，对地形地势并不了解且手机无信号，天色也逐渐暗了下来。为了交代人物的处境，影片运用大远景交代他置身于荒茫的沟壑断崖之中，此时观众对高田冈一的焦虑和无助便有了很强的认同感。全景是观众从外在全面了解一个角色所处环境的重要取景方式，也是塑造人物形象的重要途径之一。中景多用于人物之间的对话，用以反映人物之间的关系，以求在比较中凸显人物的特点，甚至还会带有一定的情绪色彩。在电影《我的父亲母亲》中，在母亲守在放学的路上偷看路过的父亲的段落，作品运用较长的全景镜头跟拍父亲和孩子们欢声笑语的场景，既展现了父亲年轻、阳光的状态，又把母亲想看又不敢接近的复杂心境和距离感表现了出来。在父亲作为教书先生第一次去母亲家里吃饭时的段落，作品运用中景拍摄母亲扶着门框站在门口等父亲进屋时的状态，中景画面中母亲居于画面中心，局促不安的手紧紧攥着衣角，害羞的笑容难掩内心的喜悦。近景和特写则用于细致刻画人物神态和表情，凸显人物的某种特点，观众能够近距离地观察人物的面部表现，体会人物内心的情感变化。这在美国电影《十二怒汉》中有着极致的运用。在《十二怒汉》中，主要角色一共有十二位，拍摄场景主要集中于室内会议室，十二个陪审团成员的任务是通过讨论的方式给一个被指控谋杀生父的男孩定罪。所有人围坐在一起发表各自的意见，全片主要以座谈的形式展开，但是剧情节奏仍然张弛有度，一波三折，导演运用了大量的近景和特写，使得每个人物的个性特点都极为鲜明。

2) 音乐层面

如果把电影创作看作烹饪一道菜，那么音乐便是这道菜中必不可少的调味剂。电影音乐作为"电影作品的构成部分之一。器乐和声音可在影片中起各种作用：对角色、事件发生的时间、环境做出说明，表达某一动作或整部影片的感情色彩，揭示作者对表现内容的态度，表现作品的思想、影片编剧和导演的构思"。[①]电影音乐发展至今，其细化程度逐渐加深，形式日益多样，作用不尽相同。根据音乐在影片中的位置，可将音乐分为厂标音乐、片头音乐、正片音乐、片尾音乐；根据音乐的构成元素，可将音乐分为电影歌曲(主题歌、插曲)和电影配乐(主题音乐、场景音乐、背景音乐)；根据音乐在影片中的功能作用，可将音乐分为造型性音乐、渲染性音乐、抒情性音乐、联想性音乐、情节性音乐和概括性音乐等。在很多电影中，音乐往往成为某一人物形象的造型符号，那么，如何为剧中角色搭配合适的音乐呢？通常来看，可以从以下几个方面入手。

其一，确定影片类型，为角色身份定调。这是为角色配乐首先要解决的问题，因为影片的类型多种多样，诸如动作片、科幻片、爱情片、悬疑片、恐怖片、西部片等，每种类型的影片所对应的曲风有所差异，如武斗类型的影片多选择充满力量感、节奏感的曲风，言情类的影片多选择温婉、细腻的曲风，抗战类型的影片多选择激昂、悲怆的曲风。

角色身份的设定依附于影片故事背景，不同的影片类型决定了角色本身的基本特性，

① 杨海明，等. 世界电影百科全书[M]. 北京：社会科学文献出版社，1993：201.

对角色基本特性的把握其实就是为角色身份定调，当做到了准确定调之后再为角色配上合适的音乐。从意大利的西部电影中不难发现，音乐和角色之间的搭配既独到又贴切，以经典的《荒野大镖客》为例，开场的音乐"Titoli"是非常知名的流浪口哨，埃尼奥·莫里康内(Ennio Morricone)以口哨、民谣吉他、电吉他以及独特的人声效果，勾勒出一幅苍茫、彪悍的环境场域，这也是一般西部电影给人的最鲜明的听觉印象，与漂泊深沉的视觉形象相得益彰。富有特色的音乐不仅带来了听觉上的极佳感受，也极大地丰富了克林特·伊斯特伍德(Clint Eastwood)所饰演的赏金猎人乔这一角色，演员外在的独特气质与音乐的结合产生了微妙的化学反应。在很大程度上，克林特·伊斯特伍德能在20世纪欧美西部电影中屹立不倒，与配乐大师埃尼奥·莫里康内的贡献是分不开的。片中的"Almost Dead"是流浪口哨的延续，散发着一股肃杀的气息，和弦运用出色，完美地塑造了一个沧桑英武的浪子形象。可以说，埃尼奥·莫里康内和导演赛尔乔·莱昂内(Sergio Leone)开创了一个电影配乐的时代，当时的创作者们也已经意识到音乐已然成为参与叙事和刻画人物的有力手段，而不仅仅起着调节气氛和情绪的作用。也正因为有着这些配乐大师的参与，所以才造就了20世纪欧美西部电影的黄金时代。时至今日，这些旋律响起时，仍然能将人们的思绪带到那苍茫、彪悍的西部世界中，各影片中的英雄人物仍旧历历在目。

其二，着眼角色本身，做到量体裁衣。在确定了影片类型，并且为角色身份定好调之后，就要着眼于角色本身的人物特征，这需要建立在对剧本中人物角色的深刻理解之上。如前文所述，电影创作者需要从剧本中理解和吸收角色的身份信息，知悉其身份、地位、性格、喜好、所处的时代背景和人生经历等。把握好角色的特征后，导演才能考虑为他们选择合适的音乐。

4.4 电影的悬念营造

悬念是影视创作者利用观众对故事情节走向和人物命运变化的期待与关注心理，特意设置一些悬而未决的矛盾冲突，使得观众迫切希望看到问题的解决而将注意力集中于剧情中。悬念大师阿尔弗雷德·希区柯克(Alfred Hitchcock)最早提出了悬念公式——"悬念=疑问+紧张"。他认为："神秘往往不包括悬念。例如，在Whodnit(推理小说或神秘小说)里，悬念是不存在的，而只有一种知性上的疑问。所以，它只能引起一种缺乏激情的好奇；而激情正是悬念所必不可少的因素。"[①]这里的"神秘"便是他所指的悬念构成元素之一——疑问，"激情"则是另一个重要元素——紧张，这里的"紧张"也是心理情绪。对于希区柯克的这一说法，笔者也是认可的。其实，不难理解的是：如果我们对于一件事仅仅是存在一个疑问，是没法产生悬念感的。在我们生活中无时不刻不存在着各类问题让我们心生疑问，如下个星期开运动会是否会下雨、下一年的高考人数会不会增加、某个习题的答案是什么，等等。这些有疑问的事件并不会让我们产生紧张的情绪，因此也很难产生所谓的悬念感。

悬念在影视创作层面的作用是极为重要的，尤其是悬念元素占主导地位的悬疑类影片。那么，如何让影片更具悬念感，更能抓住观众的内心呢？一般来说，可以从以下几个方面入手。

① [法]弗朗索瓦·特吕弗. 希区柯克论电影[M]. 严敏，译. 上海：上海文艺出版社，1988：50.

4.4.1　制造信息落差

通过制造信息落差产生悬念，主要是指让观众所掌握的信息多于剧中角色所掌握的信息，也就是一种旁观者清的处理手法。在这种状态下，观众始终在密切关注着剧中角色的一举一动，剧中角色的每一个决定都会影响着观众的情绪。这种悬念设置方式也是目前电影中用得比较多的一种。

希区柯克给出了一个极为经典的例子：

我们在火车上聊天，桌子下面可能有枚炸弹，我们的谈话很平常，没发生什么特别的事。突然，"嘣！"爆炸了。观众们见之大为震惊，但在爆炸之前，观众所看到的不过是一个极其平常、毫无兴趣的场面。现在我们来看悬念。桌子下面确实有枚炸弹，而且观众也知道，这可能是因为观众在前面已看到有个无政府主义者把炸弹放在桌下。观众知道炸弹在一点整将要爆炸，而现在只剩下一刻钟的时间了——布景内有一个时钟。原先是无关紧要的谈话突然一下子饶有趣味，因为观众参与了这场戏。观众急着想告诉银幕上的谈话者："别尽顾聊天了，桌下有炸弹，很快就要爆炸。"[①]

从上述描述中不难看出，希区柯克的悬念理念中突出的一点就是让剧中人和观众在所掌握的信息上有落差。剧中人对危险信息不得而知，而观众则一清二楚，在这种情况下，观众将背负很重的情绪压力，并且处在一个动态的信息环境中不得释放，他们为剧中人的命运走向坐立不安，正是这样，这种信息落差产生的悬念感便迸发出来了，进而使影片戏剧效果的张力也得以彰显。

4.4.2　信息的全透明

信息的全透明与上文的制造信息落差截然相反，其基本模式是：剧中人物和观众都知晓事件的基本情况，即主要事件的谋划者和观众都知道当事人的处境，甚至是当事人自己也知道即将面临的处境。但是，至于最终的结果如何，不到最后关头，剧中人和观众都无从知晓。这种悬念的设置主要依赖于客观局势的危机感和所设情境的尖锐性两方面。这里的悬念仍然满足希区柯克所提出的悬念公式，疑问来自于当事人的未知命运，紧张来自于观众对所支持的角色的担忧。在多方力量的较量或事件的发展中，危机感和紧张感愈演愈烈，扣人心弦，对观众的情绪刺激逐步加强。

这种信息全透明的悬念设置在电影《平凡英雄》中就有所体现。电影《平凡英雄》根据真实事件改编，主要讲述新疆和田的一名 7 岁男童在玩耍中不慎被拖拉机绞断手臂，需要在八个小时内接臂医治的故事。因和田当地医疗资源有限，需要远在乌鲁木齐的专家进行支援，但时间太晚，当天已没有从乌鲁木齐飞往和田的飞机，所以男童的哥哥决定带男童乘坐当天暂未起飞的最后一班飞往乌鲁木齐的飞机。于是，一场与生命赛跑的接力救援赛就此展开。影片的故事情节始终被置于男童的手臂能否被成功接合的悬念之中，如在男童的哥哥决定带男童追赶班机的过程中，一边是男童需赶在班机起飞前到达机场，但路途中阻碍重重，迟迟无法到达；一边是班机正在进行旅客登机，准备滑出廊桥。银幕上展开

① [法]弗朗索瓦·特吕弗. 希区柯克论电影[M]. 严敏，译. 上海：上海文艺出版社，1988：51.

了"你追我赶"的交替镜头：汽车疾驰，空姐进行最后起飞前的检查，交警开路闯红灯，飞机进入起飞跑道。镜头速度越来越快，气氛也越来越紧张，男童终于赶在起飞前最后一分钟送到。导演运用这种交叉蒙太奇的剪辑手法，取得了惊人的戏剧化效果，而这个效果本身就包含着极强的悬念感。影片中的男童和男童的哥哥是当事人，和田当地医生在一定程度上扮演了这个事件(给出需带男童去乌鲁木齐接臂的治疗方案)的谋划者，男童和男童的哥哥清楚目前的处境，并且这一切也被观众尽收眼底。悬念从男童需赶往乌鲁木齐那一刻就开始产生，并且在距离八小时这一最佳治理时效越来越近的过程中逐渐增强，观众的紧张感也随之激增，最终随着男童手术成功而平复。

4.4.3　特殊信息的重复

中国有句古语：众口铄金，三人成虎。意思是：众口一词，连金属也会被熔化；三人谎称市上有虎，旁人也会信以为真。这句古语的本意虽然强调的是舆论力量的强大，但是换个角度可以看出信息重复的巨大影响力。同样地，在影视作品中，很多导演为了取得一定的戏剧效果而要让观众记住某个事物，也会采用重复的手段去展示某个信息，这种方式在悬疑类影片中更是屡见不鲜。那么，有哪些特殊信息通过重复能够产生悬念感呢？

其一，能对人类造成伤害的危险物品或动物，如锐器、刀具、毒药、腐蚀性液体、枪支弹药，以及毒蛇猛兽，等等。这一类事物本身就很容易让人神经紧张，如果再重复表现就更容易触发观众的紧张情绪，以至于产生强烈的悬念感。这在希区柯克的影片《破坏》中有着直接的体现，片中的小男孩随身携带着一个藏有炸弹的包裹，导演为了营造强烈的悬念效果，影片中反复出现包裹的镜头。针对这一点，希区柯克本人也曾表示："在《破坏》里，那个小男孩乘上公共汽车，把那个藏有炸弹的包裹放在自己身旁，每当我拍那颗炸弹时，就换用一个不同的角度拍，这样就使炸弹'活'起来了，虎视眈眈地注视着我们。"[①]在这样一个车厢内部的戏份中，对于炸弹这一个物件，导演就用了八个镜头从多个角度进行展现，配上极具节奏感的音乐，将整个事件的悬念感推向高潮，直至结尾的那一声爆炸，如表 4.6 所示。

表 4.6　车内表现炸弹的画面

镜　号	画　面	时　长(s)
1		2
2		3

① [法]弗朗索瓦·特吕弗. 希区柯克论电影[M]. 严敏，译. 上海：上海文艺出版社，1988：274.

镜 号	画 面	时 长(s)
3		1
4		3
5		3
6		2
7		1/2
8		1/2

其二，对人们有着重要作用或价值的物品，如钱财、信物、圣物，抑或是特效药、秘籍，等等。常言道：人为财死，鸟为食亡。以这些能让剧中角色针锋相对的诱饵作为剧情发展的催化剂，当这些物件信息出现在画面中时，很容易抓住观众的注意力，如果再做艺术性上的处理，将会产生强烈的戏剧效果。

在希区柯克的名作《精神病患者》中，"钱"成为制造悬念的重要信息。在这部影片的前半段中，导演多次用特写镜头去表现一沓厚厚的美金，而这一个信息也恰好引起了观众的高度注意。当美金的镜头在不同段落出现时，观众也随之产生不一样的观影感受。例如，当一开始女主人公把这些钱放在桌子上然后进入老板的办公室时，观众便开始担心这些钱会不会被另一个女秘书偷走，或者会不会突然出现一只手把钱拿走；当女主人公回家

后，又用特写镜头去表现这一沓钱时，观众的神经变得更为紧张。试想，如果把这些钱换作一张废纸，又会产生怎样的效果呢？可以想象到的是，多次重复表现势必让观众产生疑问：这张纸有什么作用吗？或者说这张纸上写了什么不可告人的秘密吗？然而，观众更多的只是停留在疑问层面，而不会产生太大的情绪波动，因为它不过是一张废纸而已。正因为"钱"这一类物件对人们的作用巨大，因此每当这些信息反复出现时，便会极大地吸引观众的注意力，产生强大的刺激作用，此时，观众不仅是产生疑问了，更容易触发紧张感，于是这又印证了希区柯克的悬念公式：悬念=疑问+紧张。

4.5　电影的细节把控

在影视创作中，如何讲述故事，如何建构一个新颖的叙事模式，是每一位创作者都要不懈努力去解决的问题。如果把创作影视作品看作修建一栋大楼，那么宏观的故事层面就是这栋大楼的地基和框架，具体的拍摄手法和表现技巧则是填充大楼框架的砖瓦和外在装饰。在现实生活中，人们每去往一个地方，眼前的高楼建筑都不计其数，但回过头后也只有少数建筑让人印象深刻，除了它的外在造型之外，更多的还是因为它漂亮而又独特的外在装饰。同样地，电影大片多如牛毛，许久之后，人们能想起的可能并不是某部电影的名字，而是片中让人印象深刻的细节。从一定程度上而言，一部电影的细节做得精妙与否，将直接决定着这部电影的最终质量和解读价值。

可以肯定的是，那些优秀的影片在细节的处理上一定是可圈可点的。对于细节的把握因人而异，每一位创作者都有属于自己的风格。那么，何为细节？在文学创作层面，细节指的是用文字对事物的细部刻画和描写，在电影创作中，则是通过视觉方式对表现主体的细部进行的形象化刻画。一般来说，影视作品中的细节主要包括两方面：一是人物的神态和动作，如啜泣的嘴、抽搐的面部、眼眶中打转的泪水，以及局促不安的手，等等；二是剧中有着特殊意义的小物件或造型设计，如一张满是褶皱的纸、一块带有血迹的手帕、一支被擦得铮亮的钢笔或剧中角色特殊的衣着造型，等等。对于初学者来说，想要把控好细节不是一件容易的事，但也并非无章可循。

对于人物的神态和动作细节来说，它旨在为塑造人物形象服务，通过细节揭示人物内心，烘托环境氛围，它对于表现主题起着无可代替的作用。很多时候，刻画一个深刻的角色形象，无须让其手舞足蹈、呼天抢地，因为这种形式用不好的话还会显得刻意、做作，甚至让观众产生厌恶感。其实，真正的痛苦是欲哭无泪，真正的激动是溢于言表，真正的愤恨是咬牙切齿……因此，在设计人物神态和动作细节时，导演要学会通过"隐忍"的方式去刻画，尽可能地通过细微之处洞察和挖掘角色的内心，塑造更加丰满、立体的人物形象。

在1999年第71届奥斯卡金像奖中斩获5项大奖的电影《拯救大兵瑞恩》中，导演对人物动作细节的刻画极为到位。影片前段讲述了第二次世界大战后期，德国东部战场交火甚密，英美联军于1944年6月6日在法国诺曼底全面登陆，试图从西部直取德军总部柏林。约翰·米勒上尉率部队登陆奥马哈海滩，然而天气状况恶劣，阴雨连绵，海面狂风大作，登陆的船只颠簸得厉害，很多士兵晕船呕吐。随着目标的逼近，死亡的气息开始笼罩在每个人的心头，此时的米勒上尉为了稳住军心，强行抑制住内心的极度恐惧感，但震颤的手

仍然使他此时的内心境况显露无遗。电影在这里采用了特写的画面表现米勒上尉的手部动作，此刻的上尉没有振臂高呼，也没有崩溃失态，而是用震颤的手扭开水壶，喝了口水。导演通过对这一主要角色的"隐忍"动作的刻画，极为传神地揭示了人物的内心活动，凸显出战争的残酷，更塑造了一个勇敢、真实的军人形象：大敌当前，视死如归，但作为一个凡胎肉身，不可能不恐惧死亡。

对于特殊物件或造型细节来说，它必须建立在情节需要的基础之上，也就是说没有不表意的物件或造型，任何物件的选用和造型的设计都不能脱离主题，都必须为表现影片主旨服务。这一层面的细节一旦被选用，就区别于它原本的功能和作用。艺术创作中的物件细节"既不同于生活中的物件，也不同于戏剧中的道具。它必须参与戏剧行为，通过它引发矛盾，激化冲突，发生事件，让人物卷入戏剧纠葛中去，以致影响人物的生活状况，改变人物的性格以及人物的命运和前途"①。

这在电影史上占据重要地位的《公民凯恩》中有着独到的运用。在这部影片中，装有雪景的玻璃球作为重要的物件细节，其作用不再是一个简单的装饰品，而更多地承载着对主人公凯恩的命运刻画的作用。影片伊始，衰弱的凯恩躺在床上，手上紧握着的玻璃球松开后掉在地毯上滚落到大理石地面上摔碎了。这个精致的玻璃球代表着凯恩拥有的无尽财富，但随着玻璃球的破碎，一切都烟消云散。这一极富表现力的细节处理，让人拍案称奇，时至今日，仍然是众多影视创作者学习和探讨的焦点。除此之外，在电影《辛德勒的名单》中，在人群中独自行走的红衣小女孩是每一个观影者脑海中挥之不去的印记。导演通过天才式的颜色处理，刻意淡化人群的整体颜色，而用局部的红色凸显小女孩。这一造型细节的设计旨在通过小女孩和她的红色传递一个信息：在那个黑暗无色的残酷年代，儿童似乎是仅存的一线希望。

4.6 案例分析——《无名之辈》

2018年年末上映的《无名之辈》累计票房达到7.94亿元，可谓票房口碑双丰收。该片采用平行蒙太奇的叙事方式来讲述小人物的大梦想，最终将各条线索汇聚在一起来表现人物之间的爱恨情仇。无论是人物刻画、悬念营造，还是细节处理，《无名之辈》都有上佳的表现。

4.6.1 《无名之辈》的人物塑造

法国著名导演阿贝尔·冈斯(Abel Cance)说："构成影片的不是画面，而是画面的灵魂。"所谓画面的灵魂，指的就是人物形象以及围绕人物形象所做的视听设计。

导演饶晓志说："在我的电影里，最重要的是人物，是演员的魅力与角色的特质相结合所创造出来的人物形象。这种人物形象是1加1大于2的，因为演员和角色本身是两种魅力，当他们合体的时候，才使我们最终记住那个人物形象。"②饶晓志表示，在初写剧本

① 王心语. 影视导演基础(修订版)[M]. 北京：中国传媒大学出版社，2009：114.
② 饶晓志，陈晓云，李卉.《无名之辈》：一种逆袭的可能[J]. 电影艺术，2019(1)：74.

时，对于剧中的人物形象，脑海中所浮现的就是陈建斌、任素汐等演员的身影，因此《无名之辈》的成功离不开演员与角色的高度融合。在演员的表演方面，演员的神态设计给观众留下了极其深刻的印象，任素汐所扮演的马嘉旗是一位高位截瘫的残疾人，她所有的表演无法借用肢体语言，全靠她的神情和语言来表现，因此她的一颦一笑都需要与故事的发展相契合。小品演员出身的潘斌龙的性格特征已经在观众脑海中形成一定烙印，但他在刻画李海根这样一位喜中有悲的剧中人物形象时却能够做到丝毫不带小品色彩，当李海根与胡广生(章宇饰)看到网友把自己抢劫时的监控视频做成鬼畜视频时，胡广生觉得自己的梦想受到玷污，李海根在想让胡广生冷静下来的时候，看到马嘉旗的小便失禁，马嘉旗为了不想让李海根和胡广生这两个憨贼看到她如此狼狈不堪的一面，于是撕心裂肺地痛哭大喊"不要过来，不要动我"，任素汐把马嘉旗极力想保住自己尊严的努力表现得淋漓尽致，此时的胡广生似乎也冷静了下来。在这种极喜后极悲的剧情中，演员的情感融入要恰如其分，如果在极喜之后紧接着极悲，就会削弱喜剧的成分；倘若在极喜之后很长时间才融入悲剧的戏份，又会削弱悲剧的表现，因此对于喜剧之后与悲剧成分的融合，需要演员做到恰当适时。

在人物形象的塑造方面，不能单纯考虑演员的演技，还要考虑演员的外在造型以及台词等因素。例如，李海根与胡广生出现时，戴着笨拙的头盔，表现两个人的愚蠢；因自己酒驾导致妻子去世、妹妹高位截瘫的马先勇(陈建斌饰)为了体面地工作每次出现都是穿着保安的衣服却有着一颗协警的心；心灵纯净的按摩小姐肇红霞(马吟吟饰)虽然在工作时穿着非常暴露，但在工作之后依然能够保持自己的纯洁。同时，台词加强了对人物角色性格的塑造，如毒舌的马嘉旗面对胡广生拿枪指着她的脑袋时说"你就是个趴皮"，秒怂的胡广生念着"疯婆娘，疯婆娘"，马嘉旗又说"你个憨皮"，在紧张的气氛中增添了几分喜剧的效果，同时推动了剧情的进一步发展。

电影剧本离不开视听语言的表达，导演需要根据剧本的需求来进行视听的整体设计，其目的是为塑造人物形象服务，为叙事服务。《无名之辈》在表现人物形象时以中近景为主，以马嘉旗为例，高位截瘫的马嘉旗的情感只能通过面部来表达，如果以全景来表现，那么马嘉旗的面部神态就会被削弱，而对于事件的人物反应，观众也是看不清楚的，所以马嘉旗的镜头多以近景、特写为主。同时，在李海根和胡广生从手机店出来被人追赶时，为了渲染紧张的气氛，导演在追赶的戏份中采用了躲在头盔下的胡广生的主观视角来增强观众的代入感。该片的主人公都是底层的无名小卒，但都有或大或小的梦想，虽然道路艰难但仍然都在坚持，因此导演采用平视的视角来讲述整个故事，而不是俯视最底层的人群，角色的内心深处不只面对角色之间的爱恨情仇，还直击银幕前观众的心灵深处。

4.6.2 《无名之辈》的悬念制造

悬念的制造在一定程度上决定着一部电影叙事的成功与否，悬念的设置是推动影片叙事情节的关键点，同时，制造悬念可以提高观众的观影兴趣。在处理多条叙事线索的悬念制造时，要注意每条故事线之间的联系以及要让观众有意想不到的人物关系。《无名之辈》在悬念感的制造上非常成功，从影片开始到结束，整部电影利用了能够展现的一切因素来制造各种悬念，并适当采用了笑点与悬念相结合的创作手法，使得整部电影展现出了强烈

的吸引力，充分调动了观众的观看欲望。

戏剧反讽是《无名之辈》所用的一个十分有效的方法。戏剧反讽一般是通过建立观众与剧中主人公之间的信息差而实现的。一方面，导演会给观众提供更多主人公所不知道的信息并且反复去强化观众对于这些额外信息的了解，另一方面又使观众处于电影"他者"的状态去观察整个剧情的走向，从而让观众自身产生出某种焦虑感并促使观众持续关注电影的走向，直到整个悬念事件尘埃落定，观众才会放下一直悬着的心。而作为电影来讲，影视画面本身就带有很多的信息源，导演可以通过画面本身所带来的信息差来构建"戏剧反讽"的效果。在《无名之辈》的开始部分，由警察对于肇红霞的审讯开始引出电影中的猎枪这一关键线索，并借势展现胡广生与李海根刚抢劫完手机店逃跑时的情景。之后，通过蒙太奇切换到另一场景之中，马先勇在对警察上缴猎枪时发现了猎枪被调包，在此，剧中人物所知的信息就和观众所知的信息产生了某种信息差，整个故事的叙述也借此展开，从而让观众以一种上帝视角的切入角度来观察电影的一切，使观众在观察人物与剧情走向时带有一种焦灼的心理。

此外，通过影像本身的特性来制造悬念感也是《无名之辈》经常采用的一种有效的手法，如对摄影机位的选择、对音响方面的使用、对电影色调的调整、对人物背影的利用和对锐利的线条的使用，等等，这些手法中很多都被作为恐怖片的拍摄技法沿用至今。以影片开头的部分为例，警察审讯肇红霞时的场景便展现了独属于影视语言本身制造悬念的手法，通过审讯的方式，一开始拍摄时采用中近景的景别拍摄两人交谈的过程，之后接肇红霞的正面中景，使肇红霞的脸部带有严肃神情的同时，通过推镜头的使用，并结合音响声的不断增大以及黑白影像色调本身具有的冷酷感，将电影的悬疑感做足。

4.6.3 《无名之辈》的细节把握

从细节的把握可以看出导演对电影的态度，细节不但能够表现人物形象的性格，还可以推动故事情节的发展。在马嘉旗小便失禁的情节中，胡广生前一秒还在因为自己的抢劫视频变成鬼畜而气愤，下一秒便为了保护马嘉旗的尊严，带有一丝理智地用布盖在了马嘉旗的头上为其处理排泄物，这与鬼畜视频中的憨贼形象形成了鲜明的对比，足以看出这些无名小辈的心灵深处隐藏着善良的人性。

反差性的行为作为细节对影片整体质量的提升具有显著的作用。对于《无名之辈》来讲，其电影中的人物塑造都十分出色，导演通过各种细节的堆积，使人物形象不断从开始时的"扁形人物"向"圆形人物"转变，从而展现一个维度多元、暧昧模糊的现代人的常态。在讲述故事的过程中，影片通过各种反差性行为细节，使观众全方位了解事件的前因后果。在该影片的开始段落，当胡广生和李海根登场时，虽然二人戴着头盔并没有动，却显得两人仿佛格外冷静和残酷。此后，两人抢完东西要逃跑时意外踩大油门将摩托车骑到树上便展现出某种戏谑性的效果。通过剧中人物反差性的行为，导演给观众带来一种强烈的戏剧性体验，有意思的剧情更容易吸引观众，而细微之处的细节性反转则能加深观众对这种戏剧性行为的强烈感受。

鲜活的人物形象、巧妙的悬念制造以及别出心裁的细节把握为《无名之辈》增添了灵性，让观众在感知一个个普通人物的人性之美时，也充分享受了一场视觉盛宴。因此，《无

名之辈》这一小成本电影能够获得巨大的反响也是不无道理的。

本章小结

　　电影的创作不是单打独斗的行为，从它繁复的创作流程可以看到，它是建立在专业团队的通力合作的基础之上的。对于电影创作者而言，想要创作出一部合格的作品，首要任务便是组建一支专业化的创作团队，并且将创作任务进行细分，根据成员的特长领域分配不同性质的工作。如今，电影的发展随着科技的进步日新月异，观众对电影的审美期待也逐渐提高，这就对电影创作者本身提出了更高的要求。但是，万变不离其宗，电影创作的基本流程和相关内容是确定的，对于每一个创作者而言，这是学习的基础和认知的前提。

思考与练习

　　1. 如何进行电影的分镜头创作？
　　2. 电影如何更好地塑造人物形象？
　　3. 如何让电影更具悬念感？
　　4. 简述细节在电影作品中的作用。

实训项目

　　1. 任选一部经典影片的任一场景，用表格式分镜头撰写其分镜头脚本。
　　2. 请以"青春"为主题编写一则可供拍摄的短故事，并为其绘制草图式分镜头脚本。
　　3. 任选一部经典影片，详细分析这部影片的人物塑造、悬念设置和细节处理技巧。

第 4 章　电影的策划与制作.mp4

通过镜头看事物和用肉眼看事物是不同的，最明显的不同之处就是通过镜头看事物有一个方框，而肉眼则没有。

<div style="text-align: right">——郑君里</div>

第5章　电视新闻节目的策划与制作

本章学习目标

➢ 电视新闻节目的类型及其构成要素。

➢ 电视新闻节目的策划要点。

➢ 电视新闻节目的采访技巧。

➢ 电视新闻节目的文稿撰写。

➢ 电视新闻节目的编辑要点。

核心概念

电视新闻节目(Television News Program)；策划要点(Planning Point)；采访技巧(Interview Skill)；文稿撰写(Preaching Note)；编辑要点(Edit Point)

引导案例

电视新闻节目还需要策划？

同学们对电视新闻节目并不陌生，中央广播电视总台的《新闻联播》在中国可谓家喻户晓，通过《新闻联播》等电视新闻栏目了解国内外大事已经成为很多中国人日常生活中的重要组成部分。但当提起电视新闻节目的制作问题时，很多人认为电视新闻节目就是电视新闻制作者在新闻现场把新闻事件如实地拍摄下来，在剪辑合成之后配上新闻解说即可实现，还需要策划吗？

案例分析

电视新闻节目是一种基于新闻事实的影视节目类型，真实、客观、时效是电视新闻节

目的生命，但是电视新闻节目的制作既有其特殊的规律，亦有作为影视节目类型之一而遵守影视节目普遍性创作规律的一般性。对于新闻事件本身和新闻事件的发展走向来说，制作者自然不能去策划新闻事件，更不能去干扰新闻事件的走向，但是电视新闻节目镜头的拍摄、电视新闻节目解说词的写作、电视新闻节目的采访技巧、电视新闻节目的内容构架等方面，又是需要策划知识和技巧的，所以作为影视作品的电视新闻节目不仅能够策划，而且需要策划，只有经过悉心策划的电视新闻作品才有可能成为一部优秀的电视新闻精品力作。

学习指导

本章在对电视新闻节目的概念进行界定的基础上，系统分析电视新闻节目的类型及其构成要素，详细讲述电视新闻节目的策划要点、采访技巧、文稿撰写要领和编辑要点，旨在让学生理解电视新闻节目策划的必要性、主要内容及其具体技巧，在学理上建构起电视新闻节目策划与制作的理论体系。

从 1958 年第一个电视新闻节目诞生至今，中国电视新闻已经走过了 60 余年的发展历程。60 多年间，中国的电视新闻节目实现了从无到有、由弱到强的华丽蜕变，成为电视节目的主体。"中国电视新闻完成的不仅仅是节目形态与内容上由单一到多元的转变，更是传播理念和手段上由落后到先进的跨越。"[①]中国电视新闻节目的改革和创新离不开电视新闻节目策划与制作的进步。

5.1 电视新闻节目的类型及其构成要素

5.1.1 电视新闻节目的定义

比尔·科瓦齐(Bill Kovach)和汤姆·罗森斯蒂尔(Tom Rosenstiel)在《新闻的十大基本原则：新闻从业者须知和公众的期待》(The Elements of Journalism：What Newspeople Should Know and the Public Should Expect)中引用了哈维·莫洛奇(Harvey Molotch)和玛丽莲·莱斯特(Marilyn Lester)的观点："新闻满足了人类最本能的冲动。人们具有某种内在的需求(本能)——去了解直接感知的世界之外究竟发生了什么。"[②]由此可见，新闻是人们了解和感知世界的重要途径，是人们日常生活中必不可少的存在。这样说来，电视新闻节目作为新闻传播的重要载体，其重要性自然不言而喻，在电视节目中占据主体地位也顺理成章。

那么，什么是电视新闻节目呢？

甘惜分主编的《新闻学大辞典》这样定义电视新闻节目："电视新闻是利用电视传播媒介对新近发生的事实所作的报道，是电视的各种新闻性内容和报道形式的总称。"[③]

① 吕正标，王嘉. 电视新闻节目理念、形态与实务[M]. 北京：中国广播电视出版社，2004：1.

② 转引自[美]比尔·科瓦齐，汤姆·罗森斯蒂尔. 新闻的十大基本原则：新闻从业者须知和公众的期待[M]. 刘海龙，连晓东，译. 北京：北京大学出版社，2011：1.

③ 转引自王哲平. 电视节目策划新论[M]. 杭州：浙江大学出版社，2015：45.

杨伟光主编的《电视新闻分类与界定》将电视新闻节目定义为："电视新闻是以现代电子技术为传播手段，以多元素的图像、声音为传播符号，对新近或正在发生、发现的事实所作的报道。"[1]

赵玉明和王福顺主编的《广播电视辞典》将电视新闻节目定义为：电视新闻节目是"以现代电子技术为传播手段，以图像、声音、文字为传播符号，对新近发生、发现或正在发生的事实的报道。"[2]

由以上所列出的关于电视新闻节目的经典定义可以看出，电视新闻节目的定义在不断的丰富与完善之中。在传播手段方面，由最开始的较为笼统的"电视传播媒介"进一步细化为"现代电子技术"；在传播符号方面，由"声音和图像"扩充为"声音、图像和文字"；在新闻事实的选择上，在"新近发生或发现"的基础上补充了"正在发生或发现"的新闻事实，但仍存在局限。新闻事实确实具有时效性，但值得被作为电视新闻节目呈现出来的新闻事实并不应该只关注时效性，有些新闻事实虽然已经失去了时效性，却仍具有重大的影响力，此类新闻事实也应被列入电视新闻节目的选择范畴。

综上所述，电视新闻节目可以被定义为：以现代电子技术为传播手段，以图像、声音、文字为传播符号，对新近或正在发生、发现以及虽已发生但仍有重大影响力的事实的报道。

5.1.2 电视新闻节目的类型

1. 消息类电视新闻节目

消息类电视新闻节目是观众了解国内外政治要闻或民生新闻的重要"窗口"，是电视新闻节目中最为常见的节目形态。例如，《新闻联播》《国际时讯》《朝闻天下》《新闻30分》《两岸新新闻》《深夜快递》等，此类节目快速报道国内外最新的实时信息。消息类电视新闻节目包含口播新闻、字幕新闻、图像新闻、录像新闻等，具有简明迅速的特点，但消息类电视新闻节目一般不能独立播出，常常依附于栏目进行播出。

2. 专题类电视新闻节目

专题类电视新闻节目是"综合运用各种电视表现手段与播出方式，深入报道某一重大新闻事件或某些具有新闻价值又为广大观众所关心的典型人物、经验、新出现的社会现象以及某一战线、地区新面貌等题材的新闻报道形式。"[3]

专题类电视新闻节目是消息类电视新闻节目内容的扩充、深入和延伸，是新闻的深度调查或深度报道，包含专题新闻、专题访问、专题报道与电视专题片等具体形态。《到农村去》《焦点访谈》《深度调查》等节目的播出打破了我国电视新闻节目没有深度调查与深度报道的格局。

3. 言论类电视新闻节目

言论类电视新闻节目主要是通过对新闻事实的分析发表议论，阐述道理，鲜明地提出

① 杨伟光. 电视新闻分类与界定[M]. 北京：中国广播电视出版社，1994：3.

② 赵玉明，王福顺. 广播电视辞典[M]. 北京：北京广播学院出版社，1999：98.

③ 赵玉明，王福顺. 广播电视辞典[M]. 北京：北京广播学院出版社，1999：99.

电视台或评论者对当前具有普通意义的事实的看法，从而宣传党的路线、方针、政策，它是电视新闻的旗帜、灵魂[1]。例如，《实话实说》《新闻会客厅》《长江新闻号》《环球视线》《海峡新干线》《新闻1+1》等，此类电视新闻节目通常是在演播厅内讨论和分析社会热点问题、典型现象或重要社会思潮等，以还原新闻事实真相加解读新闻事实全貌的模式向观众传递较为真实和全面的信息。言论类电视新闻节目既可以依附栏目播出，又可以独立播出，包含了本台评论、评论员评论、电视评论、电视讲话、电视访谈、电视论坛等具体的节目形态。

5.1.3　电视新闻节目的构成要素

众所周知，Who(何人)、What(何事)、When(何时)、Where(何地)以及 Why(为何)是新闻的五要素。后来，有学者在此基础之上添加了一个 How(如何)，新闻的五要素变成了新闻的六要素。电视节目是由影像构成的，所以电视新闻节目需要用视听语言将新闻的六要素合理、生动、巧妙地串联起来，进而"书写"出"何人何时在何地为了何种原因做了何事从而导致了何种结果"的影像。由此可知，电视新闻节目的构成要素应该分为视听两个方面，即视觉元素与听觉元素。

1. 电视新闻节目的视觉元素

电视新闻节目不同于新闻稿，它不再是单纯的文字组合，而是更为直接与具体的影像。从视觉上来说，画面是电视新闻节目的基础性构成要素。电视新闻节目的画面"是指屏幕框架内显现的、能够传达一定新闻信息的可视影像"[2]，是对新闻事实的真实记录与还原。除可视的动态影像外，电视新闻节目的画面还包含字幕、图形与图表、特效等元素。

1)　字幕

电视新闻节目中的字幕是指电视新闻节目后期制作人员根据新闻事实的相关信息在电视新闻节目的画面上添加的文字。它不但可以为观众提示新闻事实的基本信息(包含新闻六要素)，还可以对已经采集回来的原始画面中的信息进行补充、说明，进而对重要信息进行提炼与强调。

在电视新闻节目中，"字幕主要有幻灯片字幕、移动式字幕、条幅式字幕三种情形"[3]。幻灯片字幕是指整个画面都是对新闻事实的"文字说明"，常常用于一些政府决议、政府公告等时政要闻的报道；移动式字幕是指能够快速、简洁地将消息传递给观众的一种字幕形式，一般出现在屏幕画面的下方，字幕内容按照一定的方向(从左往右或从右往左)进行移动；条幅式字幕一般用来展示新闻标题、新闻主要内容、新闻发生地点、人物身份信息等，除此之外，条幅式字幕还常用于呈现人物同期声的"翻译内容"，这种"翻译"是指将人物同期声中的地方方言或民族语言"翻译"为广大观众能够看得懂的文字内容，避免观众因为听不懂而无法接收新闻信息或对接收的新闻信息产生误解与歧义。总而言之，字幕对

① 北京广播学院电视系学术委员会，《中国应用电视学》编辑委员会. 中国应用电视学[M]. 北京：北京师范大学出版社，1993：153.

② 熊高. 电视新闻节目学[M]. 武汉：武汉大学出版社，2011：23.

③ 熊高. 电视新闻节目学[M]. 武汉：武汉大学出版社，2011：20.

于电视新闻节目的画面而言，十分重要。

2) 图形与图表

图形是指在平面上绘制出来的物体的形状，而图表是注明各种数据的各类表格。图形与图表都是重要的可视化元素，因其具有直观性、清晰性的特点，近年来被大量用在电视新闻节目当中。图形与图表的运用让观众对新闻信息中的数据信息一目了然、印象深刻。例如，在香港回归二十周年特别报道《紫荆花开二十年》中，有一个"大数据看香港"的特别板块，以箭头、柱状图、条形图、饼状图等图形与图表从多个方面展示了香港回归祖国 20 年来的直观变化以及香港与内地的各种紧密联系，如图 5-1 所示。

图 5-1 《紫荆花开二十年》节目画面示例

3) 特效

电视新闻节目中的特效通常是以动画的形式展现，指电视新闻节目后期制作人员用专业的动画制作软件制作出的与新闻事实相关的运动影像。电视新闻节目中的动画不但能够让画面信息更加生动，还能够还原新闻事件的重要环节或新闻事实中的重要物件。例如，在以深度讨论各国军事为主的电视新闻节目《军情直播间》中就运用了先进的特效技术，不仅在画面中呈现出一个三维的虚拟演播室，还用动画的形式将各类军事活动中的重要环节或武器装备进行还原。在某期节目中，节目用动画的形式展示了航母在中期大修中为核反应堆更换燃料棒的过程，这在极大地丰富了画面信息的基础上，赋予了节目内容极强的"科技感"。"三维虚拟演播室+动画"的模式，不仅能够在画面上给予观众很强的新鲜感，还能够拉近普通观众与军事资讯的距离感。

2. 电视新闻节目的听觉元素

电视新闻节目中的声音分为画外音与画内音，画外音通常是报道解说声与节目音乐，而画内音大多为节目中的同期声与音响。

1) 同期声

电视新闻节目中的同期声就是指在新闻事件现场或采访现场所拍摄的画面中的现场

声，可进一步划分为现场报道声与现场采访声。现场报道声一般是指记者在新闻事件现场根据自己的观察与思考，将在大脑中"书写"出来的新闻稿以"口头播报"的形式向观众传递出来的声音。现场采访声一般是指记者与被采访对象在新闻现场的交谈声。在电视新闻节目中，记者常常会针对某一问题采访新闻事件的相关人员或请教此领域的专家，要求他们介绍新闻事件的相关细节信息或发表专业的意见。

2）解说声

电视新闻节目中的解说声一般是指根据文字新闻稿、电视新闻解说词来传递新闻信息的人声语言。电视新闻节目中的文字新闻稿是为图片新闻、节目导播语、节目提示语等服务的，而电视新闻解说词是一种"为影像新闻写作的、由解说员配合画面解说的文字稿"[①]。由此可知，解说声分为根据文字新闻稿而形成的新闻导语声、根据电视新闻解说词而形成的报道解说声等，具有串联、播报、解释画面信息等作用。

以下是消息类电视新闻节目《第一时间》中《七岁女童火车站走失　民警帮助找到家人》这期节目的解说词节选。

【导语】

最近，在陕西榆林市，一名七岁的小女孩儿因为和父母走失独自来到了榆林火车站，在铁路民警的帮助之下，小女孩儿最终与家人团聚。

【报道词】

监控画面显示，事发当日下午三点左右，一名小女孩独自在进站安检口徘徊，随后跟着进站旅客一起走进了候车室，又跟随着旅客走上了站台，因为没有车票，小女孩儿没能上车，巡逻民警发现后，随即将小女孩儿带至移动警务车照顾，并帮其寻找家人。民警一边给小女孩儿买来零食安抚，一边让小女孩儿仔细回忆，最后，终于联系上小女孩儿的姥爷和爷爷，并让小女孩与其通话，好让家人放心。大约半小时后，正在四处寻找孩子的小女孩父母赶到火车站将小女孩儿接走。

3）音乐与音响

电视新闻节目中的音乐常出现在节目的片头与片尾，作为片头曲与结束曲。当然，音乐偶尔也会出现在节目中，常常用在新闻事件的关键时刻、危险时刻等，用来营造一些必要的气氛。电视新闻节目中的音响一般是伴随画面一起被记录下来的新闻事件现场的音响声，如风声、雨声、海浪声、鼓掌声、叫卖声、器械声等现场的背景声。音响能够凸显新闻内容的真实性，增强电视新闻节目的现场感，从而为节目内容营造出一种贴近现实生活的亲切感。

5.2　电视新闻节目的策划要点

新闻是否能被策划？新闻是否需要策划？这些问题曾经在学术界引起过争议，部分学者强调新闻事实是客观存在的，电视新闻节目只需要如实地拍摄和记录新闻事实即可，是

① 赵玉明，王福顺. 广播电视辞典[M]. 北京：北京广播学院出版社，1999：100.

不能也无须策划的。对于电视新闻节目到底能不能和是否需要策划这个问题，项仲平在《电视节目策划》中给出了答案："电视新闻节目既不能简单断言为不能策划，因为在电视新闻节目中有许多策划的'东西'，也不能简单回答为能策划，因为在电视新闻节目中有一块'基石'——新闻事实，除了这一点，构成电视新闻节目的其他要素如报道的形式、报道的选题、主题的挖掘、切入点、编排等都是可以策划的，并且也需要策划。"[①]由此可见，电视新闻节目无论是在主题上，还是报道形式上，策划都是无处不在的，电视新闻节目不仅能够策划，也需要策划。

5.2.1　电视新闻节目的选题策划

由电视新闻节目的定义可知，电视新闻节目是对新近或正在发生、发现以及虽已发生但仍有重大影响力的新闻事实的报道。无论是消息类电视新闻节目、专题类电视新闻节目还是评论类电视新闻节目，都不可能逢事必报，所以电视新闻节目的选题问题就是选择报道什么事实的问题。

真实性、新鲜性、时效性和针对性是电视新闻节目策划应遵循的四个基本原则。电视新闻节目所报道的新闻事实必须是真实的，如果新闻报道不真实，就意味着对大众的欺骗，因此电视新闻节目策划人员需要做好"把关"工作。新鲜是新闻的特性，电视新闻节目自然要具备新鲜性，这样观众接收的信息才是新颖的，才能够吸引观众的注意力。除此之外，电视新闻节目的新鲜性还体现在选题的角度上，有时，多家媒体都会对同一个新闻事实进行报道，对于电视新闻节目策划人员来说，如何发现和挖掘新鲜的角度来报道是选题策划时常常面临的问题。时效性是电视新闻节目区别于其他类型节目的主要特征之一，当节目失去时效性，新闻变成旧闻，节目也就失去了新闻的价值，所以电视新闻节目的策划人员应高度重视节目话题的时效性。而针对性就是在选题策划的时候，弄清楚为什么要选择这个题材。有针对性的选题策划既可以创造出不同的节目形态，又可以在把握大局的基础上甄选出符合观众需求的新闻事实。

电视新闻节目选题实际上是一个大浪淘沙、去伪存真、去粗取精以及由表及里的过程，"筛选和甄别过程，实际就是一种策划活动"[②]。电视新闻节目的主题应在舆论导向正确的前提下，反映社会生活，揭示时代本质，记录人们的精神面貌，而电视新闻策划的目的就是要让新闻选题更好地反映新闻主题。2018 年是中国改革开放 40 周年，为了向全世界介绍中国改革开放 40 年来取得的成就，各个电视台纷纷选择了这个主题策划了不同的电视新闻节目。从宏观展现的角度，中央广播电视总台播出的《我们一起走过——致敬改革开放 40 周年》是以改革开放 40 年取得的历史性成就和发生的历史性变革为切入点，展现我国经济社会各个领域的发展变迁。从客观评价的角度，《焦点访谈》则推出"改革开放 中国与世界"节目，采访出席"2018 从都国际论坛"的多位外国前政要、国际组织前负责人、专家学者、商界领袖，报道了他们对于中国改革开放 40 年的伟大成就的积极评价。从微观展现的角度，浙江电视台的《我说 40 年》以"回望四十年、奋进新时代"为主线，以"使命"

① 项仲平. 电视节目策划[M]. 北京：中国广播电视出版社，2002：157.
② 蒙南生. 新闻传播策划学[M]. 南宁：广西人民出版社，2005：157.

"堡垒""人才"和"先锋"为关键词,邀请 12 名改革开放的亲历者,讲述个体的改革开放故事。

5.2.2 电视新闻节目的形式策划

在确立了选题的情况下,接下来面临的问题就是以何种形式进行报道。如前所述,电视新闻节目分为消息类、专题类、言论类,根据不同的选题采取恰当的形式进行报道,就是电视新闻节目策划的要点之一。

对于消息类新闻节目而言,从报道篇幅来说,不同的消息类新闻节目播出的新闻条数是不同的,重要的新闻、信息量多的新闻以及与受众关联度高的新闻一般所占篇幅较大。从排序上来说,需要按照不同的节目定位与风格将各条新闻消息放在合适的位置上,尽可能地做到既能够将不同的新闻顺畅连接起来,又能够在把每条新闻消息的传播效果发挥到最大的同时调节整个节目的节奏,突出该档节目的特色。

消息类电视新闻节目《第一时间》在内容上一向主张"贴近百姓生活",节目口号是"早七点 问冷暖"。如表 5.1 所示,这期节目在整体的编排上,明确地分出"壮丽 70 年奋斗新时代""2019 丰收季""节前看市场""关注出行安全"等几大板块,将节目内容做了多个不同主题的划分。节目根据不同板块的不同主题来编排新闻信息,这不但能够降低内容上的跳跃感,还可以让观众从不同的角度了解同一主题的相关信息。另外,节目在内容编排上也有逻辑可循,切实地从衣食住行等方面关注百姓生活中的"冷暖"。例如,前 5 条新闻以"从宏观政策到百姓生活"的逻辑向观众播报了"农村公路""养老护老""癌症防治""租赁住房""人身安全"等与百姓生活息息相关的热点资讯。民以食为天,第 7 至 19 条新闻重点关注了"粮食"问题。第 20 至 23 条新闻则根据热点时事关注了"国庆活动",在介绍了"国庆活动"相关信息之后,紧接着第 24 至 26 条新闻为观众提供了国庆出行的"旅游资讯"。旅游自然离不开出行问题,而汽车又是百姓出行的重要交通工具,所以第 27 至 29 条新闻播出了"汽车召回"的相关信息。接下来,考虑到百姓在旅游中的消费问题,第 30 至 32 条播报了作为重要消费品的黄金的相关资讯。第 33 条新闻是根据秋分的节气介绍了天气信息,第 34 条新闻介绍了警方破获的非法盗采江砂案,这两条新闻能够凭借新闻信息本身的特点吸引观众对于节目的注意力。第 35 至 38 条新闻以展现与讲解真实的交通事故的形式为观众进一步解读"出行安全"的相关问题。第 39 至 51 条新闻从体育、气候、影视、股市、油价等方面介绍了国内外新闻。节目的最后一条新闻则是播放当天的天气预报,提醒观众注意天气变化,为一天的生活"冷暖"早做安排。

表 5.1 《第一时间》节目内容编排(2019 年 9 月 24 日)

新闻序号	新闻标题
1	国务院办公厅印发《关于深化农村公路管理养护体制改革的意见》
2	工信部:引导老年用品产业发展 2025 年规模超 5 万亿
3	民政:2022 年底前拟培养 200 万名养老护理员
4	癌症防治实施方案 加快国产 HPV 疫苗审评审批流程
5	南京对市场化租赁住房建设加以规范

新闻序号	新闻标题
6	中国公民在美遭遇交通事故 中国外交部：驻美使馆启动应急机制
7 壮丽70年奋斗新时代	湖南：培育优质新品种 水稻生产由量向质转变
8 壮丽70年奋斗新时代	我国粮食产量70年增长4.8倍
9	中储粮："惠三农"售粮预约系统23日上线
10 2019丰收季	四川崇州：农事技能赛本领 稻花香里说丰年
11 2019丰收季	贵州惠水：农家赛事喜挥汗 丰收节里庆丰年
12 2019丰收季	安徽南陵：稻田旁上演音乐节 多彩活动庆丰收
13 2019丰收季	吉林龙井：江畔稻花香 歌舞美食庆丰收
14 2019丰收季	广西龙胜：金秋梯田美如画 欢度农民丰收节
15 2019丰收季	宁夏盐池：妙趣横生丰收节 滩羊选美成亮点
16 2019丰收季	阳澄湖大闸蟹开捕 预计产量高于往年
17 2019丰收季	辽宁大连：迎丰收 海岛渔民采捕海产品
18 2019丰收季	各地农特产迎来丰收 谁是电商销售"网红"？
19 2019丰收季	河北海兴：盐碱地也能种出致富粮 日营业额过万元
20	国庆活动第三次全流程演练圆满结束
21	陕西西安：光影盛宴迎国庆
22	山东青岛：多处灯光秀交相辉映
23	安徽合肥：高楼灯光秀祝福新中国
24	北京：恭王府全网售票 国庆假期期间每天限额3.2万张
25	内蒙古：十一假期未到 生态旅游持续升温
26	九寨沟景区将于9月27日试开园
27	长安马自达部分国产第二代CX-5汽车被召回
28	奔驰部分进口AMG GT汽车被召回
29	宝马部分进口i3纯电动汽车被召回
30 节前看市场	国内饰金零售价突破每克400元
31 节前看市场	黄金首饰热销 "古法金"最火爆
32 节前看市场	投资者谨慎观望 投资金条销量下滑
33	秋分节气 多地白天并不"秋"
34	警方破获非法盗采江砂案
35 关注出行安全	湖南湘潭：重大交通事故原因初步查明
36 关注出行安全	前车礼让斑马线 后车追尾负全责
37 关注出行安全	交通路口不礼让 两车相撞很受伤
38 关注出行安全	货车匝道口突然刹车 后车避让不及造成追尾
39	中国女排战胜美国 世界杯七连胜
40	伊朗完成被扣英国油轮的释放手续
41	纽约联合国气候行动峰会召开 古特雷斯：系好跑鞋 赢得气候竞赛

新闻序号	新闻标题
42	英国旅行服务商托马斯·库克宣布破产
43	肯尼亚一学校教室坍塌 至少 7 名学生遇难
44	国际田联：禁止俄罗斯参加多哈世锦赛
45	韩国目前已发生 3 例非洲猪瘟疫情
46	应对猪瘟疫情 日本放开猪瘟疫苗接种限制
47	第 71 届艾美奖落幕 《权利的游戏》获得最佳剧集奖
48	打破地域垄断 非洲产鱼子酱成"市场新宠"
49	周一美股基本持平 美国经济数据好坏参半
50	周一油价收涨 市场评估沙特产能恢复
51	日本股市开盘微涨
52	20190924 天气预报

对于专题类电视新闻节目与言论类电视新闻节目而言，从报道内容上来说，一方面，要将新闻背景信息进行全面的介绍，从而帮助观众对新闻事实进行理解。另一方面，要清晰地展现新闻的发展过程，根据不同的主题，选择不同的策划与制作方向，一步步展开与推进。从报道形式上来说，表现手法要新，充分利用各种视听元素，关注新兴技术，增加新闻内容与观众之间的互动，增强新闻内容的科技感与趣味性。专题类电视新闻节目与言论类电视新闻节目中的主持人形象也需要策划。例如，《实话实说》就是一档主持人、嘉宾、观众共同参与和直接对话的电视新闻节目，在这个节目中，主持人崔永元占据十分重要的位置，整个节目也带有浓郁的崔永元风格，使之明显区别于其他言论类电视新闻节目。由此可见，不同的主持人风格对电视新闻节目的风格有着重要的影响，因此电视新闻节目中主持人形象策划也十分重要。

5.3　电视新闻节目的采访技巧

对于电视新闻节目来说，采集摄制节目素材是一个必不可少的环节，而采访则是采集摄制节目素材的重要环节。在一定程度上，采访的内容是电视新闻节目采集摄制节目素材的"生命"。不同的新闻题材，需要不同的采访方法。采访方法就是围绕采访目标进行定位并选择达到目的的手段，主要有显性采访、隐性采访和体验式采访三种，不同的采访方式有不同的采访技巧。

5.3.1　显性采访的技巧

显性采访是"记者在采访中向采访对象公开自己的身份并表明采访目的的采访方法。因此，公开记者身份和表明采访目的，是构成显性采访的要素，缺一不可"[1]。显性采访有

[1] 熊高，熊倩. 新闻采访(第 2 版)[M]. 北京：中国传媒大学出版社，2016：105-106.

利有弊，优点是可以得到采访对象的配合与支持，而弊端在于记者主要依靠采访对象了解新闻事实的情况，采访对象对新闻事实的讲解和介绍或多或少地带有自己主观的看法，与实际情况可能有偏差。

要弱化其弊端，就需要采访技巧。首先，记者在采访之前应该做足选题的准备工作，包括了解新闻事件的基本信息、采访对象的基本信息等，这样不仅能够使采访对象快速地进入采访状态，还有助于挖掘出更丰富、更有价值的信息。其次，记者在显性采访的时候可以选择多位人物进行采访，尽量从不同的人物、不同的角度去讲解和介绍新闻情况，这样有利于客观地还原新闻事实。最后，记者在显性采访中应注意控制自身的情绪以及照顾好采访对象的情绪，避免与采访对象之间发生矛盾与冲突，保证采访的顺利进行。

5.3.2　隐性采访的技巧

隐性采访又称"暗访"，"指在一定条件下记者不向采访对象公开自己的身份，不告之自己的采访目的，或通过模拟某种社会角色，或以普通社会成员的身份接近新闻源，获取新闻事实的一种非常采访"[①]。隐性采访大多用于带有揭露性、调查性的新闻报道，记者要揭露或调查的新闻事件有可能是违法犯罪或违背社会道德的活动，因此采访对象往往不会配合记者的采访拍摄。为了获取真实的情况，记者常常采用"偷拍"的方式，由此获取的内容即是对新闻事实的真实记录，进而增强了新闻报道的真实性与可信性。在这里要强调的是，虽然记者"偷拍"的目的是为了维护广大人民群众的利益，揭露社会不良现象，但是也会或多或少地侵犯被拍摄对象的隐私，所以记者在"偷拍"过程中要把握好"度"，如在"偷拍"时尽可能地避免拍摄被拍摄对象的面部，多记录现场环境与人物对话等。如果在"偷拍"时已经拍摄到被拍摄对象的面部，那么电视新闻节目的后期制作人员常常会将人物面部打上马赛克。总之，记者进行"偷拍"的时候，要坚守新闻职业道德，"偷拍"内容不仅要真实，也要合法。

对于隐性采访的采访技巧而言，记者一定要隐匿自己的身份且不对采访对象表露自己的采访目的。这样不但有利于记者保护好自己的人身安全，还会降低采访对象的防备心，进而能够使其真实地表达自己的看法与观点。另外，记者在提问的时候要善于引导采访对象尽可能多地主动介绍新闻事实的相关信息以及发表自己的真实看法。这样有利于多方面、多角度地获取新闻现场的相关情况，减小个人观点导致的新闻事实的偏差，增强新闻报道的客观性。

5.3.3　体验式采访的技巧

体验式采访也称为"介入式采访"，是"记者以采访者和当事人的双重身份直接进入新闻现场，亲身经历新闻事件，体验新闻事实或采访对象情感生活的采访"[②]。体验式采访的好处在于，记者的双重身份可以带来更加生动的现场资料，记者通过体验获得真情实感。一方面可以加深记者对于新闻事实的认知，使记者与新闻现场的其他参与者打成一片，获

① 熊高，熊倩. 新闻采访(第 2 版)[M]. 北京：中国传媒大学出版社，2016：126.
② 熊高. 电视新闻节目学[M]. 武汉：武汉大学出版社，2011：57.

得"零距离"的新闻材料，增强新闻报道的说服力。另一方面有利于拓展记者的写作空间，形成有真情实感的体验式报道，增强新闻报道的感染力。记者在进行体验式采访时，应该时刻谨记自己作为采访者和体验者的双重身份，明确体验只是一种手段而不是最终的目的。在体验的过程中，记者要尽可能多地了解新闻事实并提炼和获取有价值的信息。

5.4 电视新闻节目的文稿撰写

电视新闻节目的文稿撰写又称电视新闻写作，"是指电视传播中以口语为表达形式的新闻文稿的组织和撰写"[①]。电视新闻节目虽然是以视听结合的方式进行新闻报道，但是这并不意味着它只是单纯的声画组合。如何进行客观真实的报道，如何让画面和声音更好地融合，如何在有限的时间内快速、完整地传递信息，如何帮助和引导观众理解新闻内容，这些问题都需要制作者在文稿撰写过程中考虑并解决。电视新闻节目的文稿撰写就如同高楼地基，不仅是新闻节目报道展开的基础，更是决定新闻报道质量的重要环节。

如前所述，电视新闻节目可分为消息类电视新闻节目、专题类电视新闻节目和评论类电视新闻节目三种类型，这三类新闻节目在内容和形式上各具特色且各有千秋，因此在文稿撰写方式上也各不相同。

5.4.1 消息类电视新闻节目的写作

在文字报道的新闻写作中，消息就是非常重要的新闻报道形式，它以言简意赅的方式迅速向读者传递信息，"是各种新闻媒介中运用最多、最重要的新闻报道形式"[②]。在电视新闻报道中，它以"及时性""准确性"和"简明性"这三大特性快速确立了其在电视新闻节目中的地位。

1. 消息类电视新闻节目的文体构成

消息类电视新闻节目的文体构成一般包括四个方面，分别是"标题""导语""正文"和"结尾"。

1) 标题

标题对于消息类的文字新闻报道来说，起着十分关键的作用，需要十分吸引人，如果不吸引人就没人想看。对于电视新闻节目中的消息类新闻报道来说，标题同样占有举足轻重的地位，虽然不需要过分"抢眼"，但是应起到"新闻眼睛"的作用。

在电视新闻节目中，新闻标题通常以字幕或者是主持人口播的形式出现，写作的形态和语态都较为灵活，通常单一结构的陈述式标题较为常见，如"经贸摩擦严重影响美国经济""商务部新闻发言人就美方宣布进一步提高对中国输美商品加征关税税率发表谈话""德州武城警方打掉一重大跨省吸贩毒团伙"等。此类标题直接展现了新闻事件中最为核心的内容，语态较为正式。此外，还有语态较为灵活的提问式标题和议论式标题，如"眼睛里也会长螨虫是真的吗？""罚款也能讨价还价？""夏季高温 儿童中暑怎么办？""一

① 何志武，石永军. 电视新闻采写[M]. 武汉：武汉大学出版社，2008：156.
② 何志武，石永军. 电视新闻采写[M]. 武汉：武汉大学出版社，2008：181.

颗枣，甜了'逆行者'的心""洪水无情人有情　爱心救助暖人心"等，既展现了主要内容，又能调动起观众的观看欲望。除了单一结构的标题形式，还有复合式结构的标题形式，如"强化责任担当　聚力备战打仗——习近平主席在空军某基地视察引起强烈反响"，是带有副标题的标题结构，同时包括两个或多个重要信息。

新闻标题的写作方式有很多，但是其核心要求都是要以简洁明了的方式快速向观众传递信息，采用通俗易懂的语言，让文化层次参差不齐的观众都能迅速理解标题内容。"这就是说，消息标题无论是叙述事实还是评价事实，都必须讲究用语简练，表意明晰。"[①]

2）导语

所谓导语，是指"用最为简洁的文字，扼要表述新闻的最主要、最新鲜的事实，揭示新闻主题、唤起受众兴趣和注意"[②]。消息类电视新闻节目的导语是新闻报道的开头，由主持人进行口播，因此要在这个环节中展现新闻报道的精髓，尽可能展现主要的信息，虽然并不需要包含所有的新闻要素，但是应选择价值最高、信息最集中的部分进行报道，以确保吸引观众的注意力。例如，获得第 28 届中国新闻奖的电视新闻《兰考：为了一份殷重的嘱托》的导语是这样写的：

党的十八大以来，河南兰考被确定为习近平总书记党的群众路线教育实践活动联系点，2014 年，习近平总书记两次亲临兰考，叮嘱兰考的党员干部要像焦裕禄那样到群众中去，想办法让农民的钱袋子尽快鼓起来。面对总书记的嘱托，兰考立下了"三年脱贫、七年小康"的军令状。3 月 27 日，河南省政府宣布，经国务院扶贫开发领导小组评估，兰考县正式在全国脱贫摘帽。

这段导语采用叙事化的语言，融事于情，有情有理，突出了"习主席亲临兰考""三年脱贫，七年小康"等关键信息，以"兰考县正式在全国脱贫摘帽"收尾，吸引观众的注意力。

3）主体

在文字报道中，这部分为正文，要对新闻进行进一步的报道，要具有新闻的五要素。对于消息类电视新闻节目来说，主体部分同样如此，只不过这五个要素不仅仅由文字承担，还要借助画面、解说、同期声等视听元素共同完成。

主体部分要对新闻信息进行细致阐述，将新闻事件的来龙去脉呈现给观众。电视新闻文稿的撰写者需充分发挥视频和音频的作用，不可过多地依赖解说词，否则会失去新闻的真实性，而一味地呈现新闻现场则会让观众迷失在画面信息里而无法获知画面背后的信息。具体而言，电视新闻的主体部分旨在达成两个目标，一是在标题和导语的基础上进一步清晰地讲述新闻事件的过程和背景，使观众掌握更多的关于新闻事件的信息；另一个则是清晰、简洁地向观众补充相关信息，帮助观众深入全面地了解新闻事实。

以下是电视新闻《"FAST 之父"南仁东：22 年坚持铸就大国重器》的主体部分：

【解说】9 月 25 号，世界最大单口径球面射电望远镜 FAST 在平塘县大窝凼正式投入使用。为了这一天的到来，南仁东整整用了 22 年。

① 彭菊华. 广播电视写作教程[M]. 北京：中国传媒大学出版社，2011：25.
② 转引自何志武，石永军. 电视新闻采写[M]. 武汉：武汉大学出版社，2008：187.

1993 年，在一次国际性无线电科学联盟大会上，科学家们提出，希望在全球电波环境恶化到不可收拾之前，建造新一代射电"大望远镜"。南仁东提出"咱们建一个"，之后，他就带着人在全中国的大山里寻找适合建造望远镜的洼地，最终敲定贵州平塘县这个叫大窝凼的漏斗天坑。

出字幕：2000 年南仁东接受本台记者采访

中科院国家天文台 FAST 总工程师 首席科学家 南仁东

【同期声】建造这个望远镜，它涉及的高科技是多方面的，它就给我们很多机会来接触前沿的高科技产业。我觉得可以带动我们国家整体高科技产业的发展，带动一方繁荣。

【解说】初期勘探结束后，南仁东又申请为 FAST 工程立项。2007 年，FAST 项目终于获得国家批准。2011 年，当地村民搬迁完毕，FAST 正式动工建设。开工当天，南仁东看着工人们砍树平地，对身旁工作人员说："造不好，怎么对得起这些为了 FAST 搬出去的人家？"

出字幕：FAST 工程工作人员 黄琳

【同期声】FAST 工程对他来说就像个孩子一样，见证他孩子的成长过程。

【解说】项目启动后，南仁东开始参与到 FAST 设计建造的每一个环节：支撑框架建设、反射面面板拼装、综合布线工程……每一次，他都要仔细检查施工细节。

出字幕：中科院国家天文台 FAST 总工程师 首席科学家 南仁东

【同期声】几层保险？(工作人员：现在是两层比较可靠的保险，牵引一套保险，绞磨机再做一次二次保险。)

出字幕：FAST 工程工作人员 袁维胜

【同期声】第一个(馈源支撑塔)塔基(吊装)上去的时候，南老师和那些工人一块扶着那个塔基定位。亲自看这个塔基螺栓有没有按照坐标稳定下来，标准是不是都符合了各项要求。

【解说】今年 9 月 25 号 FAST 工程竣工，尽管因为身体原因，南仁东已经不适合舟车劳顿，但他依然从北京飞赴贵州，一定要亲眼见证这个自己耗费了 22 年心血的工程。

出字幕：中科院国家天文台 FAST 总工程师 首席科学家 南仁东

【同期声】这是一道美丽的风景，科学的风景。

4) 结尾

在消息类电视新闻节目中，结尾也是其尤为重要的一部分。结尾的作用主要有：梳理和概括新闻事实；对报道的信息进行升华，引发观众思考；对新闻信息背后的影响和意义进行延伸和补充，等等。结尾的呈现形式较为多元，可以选择多种样态进行呈现，既可以是主持人在演播室内给出结语，也可以是出镜记者在拍摄现场给出结语，还可以通过图像配合解说给出结语，或者无结语而自然收尾[①]。对于消息类电视新闻节目来说，结尾没有严格的要求和限制，是较为开放的。

2. 消息类电视新闻节目的写作技巧

消息类新闻报道是电视新闻节目中最为主要的报道形式，虽然单条报道的时长通常较

① 汪黎黎. 电视新闻写作[M]. 南京：南京师范大学出版社，2015：87.

短，但这并不意味着写作此类报道就简单，反而对报道者的新闻素养提出了更高的要求，要求报道者更加具有新闻敏感，更加擅长用文字辅助视听语言来完成新闻的报道。

1）　以快制胜，语言精练

消息类电视新闻报道最为主要的功能"就是将事物变动的信息快速地传达给观众，以帮助受众尽可能及时地把握周围环境的变化"①。相较于其他类型的电视新闻报道，消息类电视报道十分讲究时效性，所以其核心的要求是"快"，要在最短的时间内向观众传递最新的信息。这需要报道者具有高度的新闻敏感度，能在新闻现场迅速捕捉有价值的新闻信息，并能提前构思好新闻信息的报道方式。

在"快"的基础上，还需要报道者娴熟地提炼新闻信息，精准选取新闻事实中有价值的部分，用精练的语言将信息传递出去。消息类电视新闻报道的时长有限，所以一切新闻元素都需要承载足够的信息量，无论是"画面""声音""解说"还是"主持人口播"都应该信息充分、饱满，杜绝一切"废话"。

2）　报道角度独特、精准

对于新闻报道来说，报道角度的选择至关重要。"报道角度是指新闻工作者在采写报道时的观察点与侧重点。"②对于报道者来说，要善于打破常规的视角，重新思考新的角度去观察和报道，思考不同视角的过程不仅能让报道者更加全面地了解新闻事实，还能让报道者从更加客观的角度进行新闻报道。相较于文字报道，电视新闻报道更直观、更具体，观众能直接从画面或声音中获取信息，因此电视新闻报道更要注重报道角度的选择。

在选择报道角度的过程中，电视新闻报道者要牢记"三贴近"原则——"贴近实际，贴近生活，贴近群众"，在"三贴近"的基础上从群众的角度去报道，这样一来，才能制作出群众喜欢的新闻节目。报道者还要善于发现事物的本质，从表象中抓关键点、抓本质特点，善于分析和归纳。报道者对新闻事实的驾驭程度，决定了观众对于新闻事实的掌握程度，所以报道者既要全面搜集信息，又要有针对性地集中信息，以引导观众更有效地接收信息。

3）　写作形式灵活多样

电视新闻作为视听符号的综合体，可以搭配各种视觉符号和听觉符合，因此在写作方式上也更具有灵活性，要善于运用各种可视化的符号进行新闻报道③。在电视新闻节目中，画面和声音都是不可缺少的重要表现元素，但是相较于电影、电视剧等节目样态，电视新闻节目中对于画面选择的灵活度更高，如图像、照片、图表、图标、文字等，都可以融汇到新闻报道中，这些具象的符号能将新闻信息中一些难以迅速获取的内容进行补充展示，还能将诸如"数据""流程"等抽象的和难以迅速记忆的信息进行具象化的展示，帮助观众快速掌握新闻信息。而对于声音的选择方面，除了同期声、解说声等之外，背景音乐也可以融汇到新闻报道中，但是，因为音乐具有情绪性，所以在添加的过程中一定要节制，当用则用，不适合用的时候坚决不用，音乐的使用要以能更好地进行新闻报道、传播新闻信息为目的。

① 汪黎黎. 电视新闻写作[M]. 南京：南京师范大学出版社，2015：124.

② 郭光华. 新闻写作[M]. 北京：中国传媒大学出版社，2014：34.

③ 汪黎黎. 电视新闻写作[M]. 南京：南京师范大学出版社，2015：141.

5.4.2 专题类电视新闻节目的写作

专题类电视新闻节目相较于消息类电视新闻节目来说，对时效性的要求稍微低一点，但在内容的全面性和深入性方面的要求更高，因此这两类节目在写作方式上有着不同的要求。专题类电视新闻节目一般针对某一具有社会价值的新闻事件、新闻人物或者社会现象进行专题式的连续报道，要求多角度、多层次地全面展现新闻事件，详细阐述新闻背景，"多侧面、多角度、多方位的立体报道满足了现代观众对于政治、经济、社会、文化信息的深层次需求"[①]。

1. 专题类电视新闻节目的写作要点

专题类电视新闻节目因为在报道时相较于其他报道更全面、更深入，因此又被称为"深度报道"，此类报道的着眼点在于"深入"，需要报道者如同侦探一般深入新闻现场等场景中，深入挖掘新闻真相，由此可见，专题类电视新闻节目具有独特的写作要点和写作结构，并且对报道者提出了更高的要求。

1) 叙事清晰完整

专题类电视新闻节目的报道相较于文字类的专题新闻报道，更加注重叙事性，尤其是叙事过程的清晰性和完整性。电视作为直观呈现信息的媒介，需要报道者善于运用视听符号来叙述新闻事实。专题类新闻报道通常时长较长，并且报道的事件也较为复杂，对于报道者来说需要处理的信息十分烦冗，因此更需要报道者仔细思考和研究如何运用视听元素清晰完整地进行叙事。

2) 叙事角度巧妙多元

对于专题类电视新闻报道来说，需要报道的内容通常都较为繁杂，并且报道出来的信息量也较大，在这种情况下，巧妙的叙事角度就显得格外重要。精心选择的叙事角度，能够更好地切入报道内容，进而更有效地激发观众的观看兴趣，提高观众的注意力。

3) 叙事节奏张弛有度

专题类电视新闻报道需要的不是对新闻事实简单、机械式的平铺直叙，而需要报道者对新闻信息进行二次处理，以给观众更好的视听体验。如此一来，节奏对于专题类电视新闻节目来说就显得比较重要了。张弛有度的叙事节奏能够让新闻报道生动有趣，能够让观众在获取新闻信息的同时获得视听感官上的愉悦，进而有利于提高新闻信息的有效达到率和传播效果。

4) 注重过程性

所谓过程性，指的是要注重对新闻事实产生过程、新闻背景的挖掘过程等的展示。也就是说，无论是选择什么样的报道角度，什么样的叙事方式，都要通过视听元素将新闻事实的产生过程表现出来，"不应该对事实直接下推断，不要直接把结果或定论告诉观众，而是应该将发现事实或证明事实的过程展现给观众看，由他们自己得出结论"[②]。电视新闻的直观性使得观众更期待新闻事实的过程性展示，而非静态的简单化报道。

① 何志武，石永军. 电视新闻采写[M]. 武汉：武汉大学出版社，2008：208.
② 汪黎黎. 电视新闻写作[M]. 南京：南京师范大学出版社，2015：159.

2. 专题类电视新闻节目的写作结构

写作结构对于任何文体的写作都至关重要，对于专题类电视新闻节目来说，写作结构既能帮助报道者厘清思路，使写作的过程有章法，也能帮助观众理解内容，掌握消息。专题类电视新闻节目的写作结构主要分为线索式结构和逻辑式结构两种。

1）线索式结构

线索式结构是指在叙事过程中以一条线索或多条线索为主导，朝着一个方向或共同的方向发展，如时间线索、人物线索，或是时间线索、人物线索与其他线索交错的复合线索。

（1）时间线索结构。时间线索结构较为常见，是指报道者按照事件的发展顺序或记者调查过程的先后顺序结构新闻内容，也就是以时间流程作为事件信息的展开方式。这种叙事方式通常来说较为平庸，很难持续吸引观众的注意力，所以很多报道者在报道过程中有技巧地添加论证的环节，以丰富节目的信息含量，调节叙述的节奏。

（2）人物线索结构。人物线索结构是指通过人物来引导整个新闻报道，或以个人故事切入新闻事件的报道，通过人物故事来结构整个节目。这种结构在报道过程中更具人情味和感染力，也更注重矛盾、悬念等故事要素。

（3）复合线索结构。复合线索结构在表现思路上类似于影视蒙太奇手法中的"平行蒙太奇"，"对同一事件设置两条或两条以上的线索分别展开叙事，但是这两条线索并不是独立进行的，而是相互关联、相互影响、相互交叉的"[①]。这种结构适合于表现涉及人员众多、信息复杂的新闻内容，但是在写作的过程中要注重内容表现的层次性和节奏性，否则会让观众无法快速掌握主要信息和重点。

2）逻辑式结构

逻辑式结构注重论证的过程，通常使用"三段式"的逻辑思路，即提出问题、分析问题和解决问题。首先，在"提出问题"环节中将新闻事件通过视听手段尽可能完整地展示出来，将新闻事件的来龙去脉进行简要回顾和梳理，让观众能尽快掌握新闻事件的基本信息。其次，对于专题类新闻节目来说，分析问题是记者调查的主要推动力。分析问题一般从事件发生的背景、起因入手，深入剖析事件发生的原因，或者直接从事件的争议点入手，直接根据具体问题进行分析论证。在写作的过程中，分析问题是需要报道者花费大力气去梳理材料和整理信息的部分，这个部分对于专题类新闻报道至关重要，不仅考验着记者的新闻素养，也考验着记者的逻辑能力和分析能力。最后，"解决问题"部分，重在总结，但这并不是简单地对新闻信息进行回顾整理，而是要有意识地引导观众的思考方向，也可以对新闻事件提出相应的对策或者预测其发展趋势等。

5.4.3　评论类电视新闻节目的写作

顾名思义，评论类电视新闻节目重在评议和议论，相比于其他的电视新闻节目来说，评论类电视新闻节目更加注重议论性和说理性，因此在写作的过程中不能仅仅停留在用视听元素表达形象化信息的阶段，而是要组织观点信息来论证和说理。

① 何志武，石永军. 电视新闻采写[M]. 武汉：武汉大学出版社，2008：224.

1. 评论类电视新闻节目的写作特点

评论类电视新闻节目的写作要求用鲜明、突出的观点来论证信息，更注重个性化表达和论证说理的过程。

1) 观点鲜明，一针见血

评论类电视新闻节目的首要写作特点是表达鲜明的观点，对于新闻事件的评论要具有明确的态度，而不是对其进行简单的报道。在写作时，报道者要善于提出观点，对于事实的评论不能含糊其辞、左右绕圈，而是要有鲜明的观点，一针见血地对新闻事实进行评论。除了直接提出观点之外，报道者还要善于组织观点，如当事人、群众、专家学者等的观点，有重点地将大家的观点集合起来，通过"各界人士从不同角度和侧面对新闻事件或社会现象进行评论，使传者主体和受者客体紧密结合"[①]，让观点易于被观众接受和认可。

2) 接地气，口语化

评论类电视新闻节目在写作的语言风格上要注重"接地气"和"口语化"。首先，要选择与百姓生活和利益息息相关的、具有现实意义的新闻热点事件或话题；其次，要用通俗易懂的语言来表达观点，论证观点，不使用套话、官话，要用贴近生活的口语化语言来表达思想；最后，要用"平民化"的立场阐述观点，用平等交流的语态，而不是以教诲、训导等高高在上的姿态去传达思想。

在富媒体化的今天，时代赋予了评论类电视新闻节目不同的意义。在传统评论类电视新闻节目的制作中，观众的信息很难或是无法及时地反馈给制作团队，但是如今的观众在新闻传播的过程中不再是被动接收信息的受众，而是摇身变成了参与者，拥有更高的参与度和选择权，因此在此类节目的写作过程中，制作团队更要想观众之所想，以观众为中心来。

2. 评论类电视新闻节目的写作技巧

1) 层层递进，深入浅出

在完成选题立论的写作工作后，很多报道者不知道如何论证论点和组织论据。相比于其他类型的新闻节目，评论类电视新闻节目更看重递进性和层次性，也就是说，在写作的时候可以着重从这两个部分入手。在组织论据的时候，将信息按照由浅入深的方式排列，由事物的表象开始剖析，由表及里，层层论证。这种方式更具有说服力，也能更好地帮助观众理解信息，掌握内容。

2) 合理论证，情理交融

节目中围绕核心观点使用的论据一定是合情合理的，不能为了说理而说理，也不能一味情绪化地抒发观点，可以适当地添加具有情感色彩的论据或观点。评论类节目需要情感色彩，需要情绪表达，但是新闻节目还是需要相对严肃、严谨的态度，因此"情"需要与"理"融合在一起进行表达，用"情"去打动和感染观众，用"理"去启发和说服观众。

① 应吉庆，蔡得军. 电视新闻节目主持人的评论特色比较——以《新闻1+1》和《观点致胜》为例[J]. 青年记者，2016(17)：9.

5.5 电视新闻节目的编辑要点

对于电视新闻节目而言，在经过了前期策划、中期拍摄、文稿撰写、解说配音等复杂工序之后，距离形成一档完整的节目还有至关重要的一步，即后期编辑。后期编辑承担了大量零散素材的整理工作，并且需要通过艺术化的手法对这些素材进行加工与再创造，以更好地叙事表意，达到新闻信息传播的目的。

5.5.1 剪辑完整流畅，创造节奏曲线

电视新闻节目剪辑工作最为基本的要求是完整流畅，这从根本上决定了观众的观看体验，影响了观众的观看兴趣。通常而言，剪辑师拿到所有素材后，需要快速整理和熟悉素材，了解素材的情况。在充分掌握素材之后，要进行粗剪，必要时可以先设计一个编辑提纲，如在处理信息较多的专题类电视新闻节目时，可以先用现有的核心素材和关键素材组织规划一个"纲"，初步形成段落结构，如此一来，剪辑的完整性得以保障，而在完整性的基础上，剪辑的流畅性也就不难实现了。

在达到完整流畅的基本要求的基础上，电视新闻节目的剪辑还要能吸引观众的注意力，也就是说，节奏要有张力，要创造节奏曲线。这个张力对于电视新闻节目来说，要通过剪辑的节奏来实现。在影视节目中，节奏的表现主要分为两个方面，一是外在节奏，指通过音乐音响、剪辑技巧、蒙太奇手法等外在的表现因素影响观众心理的节奏规律，另一个则是内在节奏，指通过内容安排和情节设置来影响观众心理的节奏规律。通常来说，电视新闻节目的剪辑手法较为单一，更强调叙事表意的客观性和真实性，不提倡使用复杂的蒙太奇类型以及刻意的音响音乐，因此剪辑师要通过内容安排的松紧强度来创造节奏曲线，"使本来缺乏情节性和戏剧张力的内容变得生动有趣，并使观众在观看的过程中始终保持较好的关注状态"。[①]

5.5.2 叙事真实完整，合理组合时空关系

电视新闻节目归根结底是以报道新闻事实为首要准则的，因此在后期编辑的时候，要以真实完整地叙述新闻事实为首要任务。如何才能真实完整地叙述新闻事实呢？这需要剪辑师从细节入手，注重通过组织细节画面或声音来帮助叙事，让观众捕捉到可以帮助理解和消化内容的信息。从细节入手，不仅要给观众营造真实立体的视听感受，还要通过细节合理组合时空关系。

电视新闻节目中的时空是由一系列真实记录时空的视频片段经过选择、删选后，通过后期编辑重新组合建构的。作为以"真实"为第一要务的电视新闻节目，其表现的空间也是需要尽可能地贴近现实、贴近生活。在后期编辑的过程中，当时空需要转换时，剪辑师要尽可能用合乎逻辑的剪辑方式切换时空，在不影响真实性的前提下，始终保持局部与整

① 文红. 电视新闻编辑理论与实践[M]. 太原：山西经济出版社，2018：125.

体统一、过去与现在连贯的时空联系，与此同时，要注重使用画外空间来拓展表现空间，丰富节目的信息量，增强电视新闻报道的立体感和真实感。

5.5.3 充分调度音响音乐，真实再现场景情景

作为视听结合的艺术产物，电视新闻节目不仅要重视画面的表现力，也要重视声音的感染力。声音在电视新闻节目中承担了重要的表意功能，大量的信息要依靠声音传递给观众，如演播室内主持人或者播音员的口播解说、拍摄现场记者或者当事人的同期声等。观众在观看新闻节目时，难以获得身临其境之感，而声音元素能很好地调动观众的空间感，让观众更真实地感知新闻信息，因此在对电视新闻节目进行声音剪辑时，要充分调度声音元素，在保持真实性、客观性的基础上，生动、立体地进行信息的传播。

同期声对于视觉空间的拓展和营造有着极其重要的作用，尤其是对画外空间的表现而言，能在无形中拓展画面的张力。现场录制的同期音响能真实地展现新闻现场的实际氛围，对于新闻报道有很强的实证效果。除了同期声以外，剪辑师还可以适当使用音乐来传情表意。虽然音乐具有很强的主观性，但是也可以适当使用音乐来增强新闻节目的艺术感染力，调动观众的情绪。

5.5.4 添加利用特技元素，简洁快速传播信息

随着科技的发展，越来越多的电子特技被运用到新闻节目的制作中。特技处理不仅能以活泼灵动的方式让节目的表现形态更丰富，使节目更具观赏性，还能有效提升信息的传播效率，增强节目的表现力。

特技的表现方式丰富多元，一般来说主要分为两种，一种是用技术效果改变原来的画面样态或形成虚拟画面的特技形式，在节目中常用来突出、放大某一新闻细节，或是对某一难以拍摄的画面进行情景再现；另一种则是使用动画形态来处理节目信息，将一些卡通元素带入新闻报道中，有些娱乐类的电视新闻节目还将字幕设计成动画的样态。这些形式借助特技元素，将抽象的事物形象化，将难以拍摄的场景具象化，将枯燥的概念生动化，从而以简洁的方式快速向观众传递信息。

5.6 案例分析——《新闻调查》

《新闻调查》是一档专题类电视新闻节目，于 1996 年 5 月正式开始播出，至今仍然是一档炙手可热的新闻节目，节目以记者调查的形式深入调查和研究社会热点问题或百姓热点话题，每期围绕着一个话题或事件深入探究，挖掘事实真相，为促进和推动社会和谐进步发挥着重要作用。这档节目的成功之处不仅仅表现在精良的摄制水平，更表现在其优秀的节目策划与编排。本节以《新闻调查》曾播出的一期节目《我在高职上大学》为例，具体分析该档节目在策划与制作上的特色。

5.6.1 热门话题的选题策略

2019 年 4 月，经国务院常务会议讨论通过《高职扩招专项工作实施方案》，我国的高职院校获得了一百万的扩招名额，这对于学校来说，是发展的机遇也是前进的挑战。霎时间，扩招的同时能否保证好的教学质量、学生在学校里能学到什么、社会是否还能认可专科学历等一系列现实问题涌上大众的心头。节目组立足于社会现状进行选题调研，选择这一极具时效性和社会价值的话题进行采访拍摄，这样的选题策略奠定了节目成功的基础。

节目组以国家颁布高职院校扩招政策为背景，选择在社会上享有盛名的"淘宝大学"义乌工商职业技术学院为切入点，探讨高等职业教育在中国的发展，不仅深入剖析现状，发掘问题，还为百姓解读政策，梳理、解答问题。该选题具有非常重要的社会价值与意义，既能让观众从正面深入了解高职院校的培养模式，又能从侧面回答观众关于高职院校教育、专科学历认可等一系列的社会问题。

5.6.2 悬疑语态的采访方法

悬疑语态是指记者在采访的过程中，采用调查的方法层层推进，在强调或获取被采访对象的"典型故事"时设计悬念①。在节目的录制过程中，记者反复提出问题，寻找答案，每一个问题都设置好悬念，为下一个问题埋下伏笔。节目组在 2012 年淘宝网店发展最为快速的时期曾到这所称"淘宝大学"的学校进行采访，七年之后，节目组再次回到这所学校，提出了全新的问题，例如："当年节目中的普通学生，毕业后是否走上了创业之路？""那些年的创业教育给学生带来了什么？"等。在设置好悬念后，记者带着这些问题重新去采访创业的学生，为观众深入解读高职院校的创业教育。在引导观众深入探索学生的电商创业后，节目再次提出问题并设下悬念：在电商达到饱和的情况下，大学生的创业之路怎么走？学校的创业教育怎么变？紧接着，节目为了解开这些谜团，为观众详细解读了学校开发的导师制培养模式和全新的产学研合作模式。

5.6.3 环环相扣的逻辑式结构

节目的亮点还表现在结构设置上，整个节目的环节设置十分严谨，结构紧凑，不落俗套。一个好的开头能持续吸引观众的注意力，能激发观众的收视兴趣，因此《新闻调查》历来高度重视开头的新颖性。这期节目以义乌工商学院的师傅为寝室楼加装床位为引子，引出节目的背景，进而用记者的三个问题——对学校来说，扩招是更多的压力，还是更多的机遇？会有更多的孩子愿意走进职业技术院校来学习吗？他们会在这儿学到些什么呢？——做开头，展开节目的调查，从现象到本质，步步深入，层层推进。

节目采用环环相扣的逻辑式结构，从在校学生的创业入手，深入探索学生的创业现状，进而思考最先开始电商创业的一批毕业生是否还坚守在创业前线，再调查在电商市场几近饱和的当下学生的创业问题，随后又转而介绍学校为应对就业需求和市场变化所采用的新

① 马海霞，谢庆岚. 从《新闻调查》探析当今电视新闻采访[J]. 东南传播，2009(4)：91.

的培养模式。在环环相扣的结构中，内容具有明确的引导性，引发观众的思考。

本章小结

　　对于电视新闻节目的策划与制作人员来说，厘清电视新闻节目的类型及其构成要素、明确电视新闻节目的策划要点是十分必要的。对于电视新闻节目来说，采集摄制节目素材是一个必不可少的环节，而采访则是采集摄制节目素材的重要环节。所以，电视新闻节目的策划与制作人员要掌握一定的电视新闻采访技巧。电视新闻节目的传播样态不同于传统纸质媒体新闻的传播模式，需要创作团队以视听作品的传播规律来策划与制作新闻节目。

思考与练习

　　1. 什么是电视新闻节目？
　　2. 电视新闻节目的类型及其构成要素有哪些？
　　3. 电视新闻节目的策划要点有哪些？
　　4. 电视新闻采访的方式与技巧有哪些？

实训项目

　　为你所在的校园电视台策划制作一档校园新闻栏目。

第 5 章　电视新闻节目的策划与制作.mp4

电影和电视是自由艺术和美术的特殊结合。

——哈桑二世

第6章　电视综艺娱乐节目的策划与制作

本章学习目标

➤ 电视综艺娱乐节目的类型及其构成要素。
➤ 电视综艺娱乐节目的策划要点。
➤ 电视综艺娱乐节目的价值导向。
➤ 电视综艺娱乐节目的制作技巧。

核心概念

电视综艺娱乐节目(TV Variety Entertainment Program)；策划要点(Planning Point)；价值导向(Value Orientation)；制作技巧(Production Skill)

引导案例

电视综艺娱乐节目还需要讲导向？

有同学认为电视综艺娱乐节目的基本属性是娱乐性，综艺娱乐是电视综艺娱乐节目的魅力，既然如此，电视综艺娱乐节目就不需要过多地考虑知识传授和价值观引导，否则就会做得枯燥无味，甚至失去了电视综艺娱乐节目的鲜活性和愉悦感。

案例分析

电视综艺娱乐节目重乐轻教的观点是错误的。纵然为观众传递快乐是电视综艺娱乐节目的主要目的，但这并不是其唯一的目的，寓教于乐，在乐中传播知识、传递正确的价值观、营造正确的舆论导向，才是电视综艺娱乐节目的灵魂，否则就会陷入"娱乐至上"或"娱乐至死"的陷阱，进而让"为了娱乐而娱乐"的思想绑架了电视综艺娱乐节目"寓教于乐"的真正灵魂。

 学习指导

为了让学生彻底改变电视综艺娱乐节目娱乐至上的刻板印象，本章首先对电视综艺娱乐节目的概念进行界定，对电视综艺娱乐节目的类型及其构成要素进行梳理，在此基础上重点讲述电视综艺娱乐节目的价值引导问题，使同学们明白主流价值的传递与娱乐的营造并不矛盾，或者说，巧妙地用娱乐的形式来完成正确价值观的引导恰好体现了电视综艺娱乐节目制作者的职业能力和媒体责任。

综艺节目(Variety Show)最早诞生于美国，一般由短小的歌曲、舞蹈、杂耍、滑稽剧等表演串联而成。在我国，香港和台湾地区的电视综艺娱乐节目起步较早，大陆地区到 20 世纪 80 年代才开始出现电视综艺娱乐节目的端倪。电视综艺娱乐节目在我国大陆地区的发展大致经历了晚会表演(如《综艺大观》)、游戏娱乐(如《快乐大本营》)、益智竞猜(如《开心辞典》)、明星访谈(如《艺术人生》)、真人秀(如《爸爸去哪儿》)等几个阶段。

6.1 电视综艺娱乐节目的类型及其构成要素

在《广播电视辞典》中，电视综艺节目的定义是"集音乐、歌舞、小品、戏曲、曲艺、杂技等多种文艺形式于一体，在一定的时间长度内按照特定的主题或线索，采用主持人现场串联、字幕串联、现场采访等方式，运用视听语言，用电视化手段将现场演出与传播的时效性、新闻的纪实性、文学艺术的表现性融为一体，具有娱乐、趣味、知识、宣传、审美相结合的特点"。[①]在这个定义中我们可以看出，电视综艺节目的基本节目样式是舞台表演的电视化，可以说，这是电视综艺娱乐节目的最初样态。

随着时代的进步，电视综艺娱乐节目的样式也有了许多创新，其定义也发生了一定的变化。胡智锋认为："电视综艺娱乐节目是以娱乐大众为目的，运用各种电视化手段，对各种文艺样式以及相关可提供娱乐的内容进行二度加工与创作，并以晚会、栏目或活动的方式予以屏幕化表现的节目形态。"[②]这个定义扩大了综艺节目的外延，其不再局限于舞台表演类的节目形态。

让我们再回归到电视综艺娱乐节目的字面意思，"娱乐"一词为"使人快乐，消遣"之意，"综艺"一词即为"综合文艺"之意。因此，我们可以将电视综艺娱乐节目理解为一种结合多种文艺形式编排制作的、为受众带来快乐的电视节目。目前，我国电视综艺娱乐节目已经成为各种电视节目中最为重要的节目类型之一，常作为电视台着力打造的王牌节目、收视冠军节目，其节目类型也有了多样化的发展。

① 赵玉明，王福顺. 广播电视辞典[M]. 北京：北京广播学院出版社，1999：133.

② 胡智锋. 电视节目策划学[M]. 上海：复旦大学出版社，2006：93.

6.1.1 电视综艺娱乐节目的主要类型

电视综艺娱乐节目种类繁多，形式上有晚会、访谈、真人秀等。以主题内容作为划分依据，可将电视综艺娱乐节目大致划分为以下几种。

1. 娱乐资讯类

娱乐资讯类节目以提供娱乐资讯、明星新闻等内容为主，既具备娱乐属性，又具备新闻属性，如《中国娱乐报道》《影视同期声》《娱乐星天地》《娱乐无极限》等。

2. 服饰美妆类

服饰美妆类节目以提供时尚、美妆、服饰等内容为主，兼具服务属性和娱乐属性，如《天天女人帮》《美丽俏佳人》《我是大美人》《女神的新衣》等。

3. 饮食生活类

饮食生活类节目以展现菜肴制作内容为主，兼具服务属性和娱乐属性，如《十二道锋味》《爽食行天下》《顶级厨师》《美食好简单》《型男大主厨》等。

4. 语言访谈类

语言访谈类节目以主持人评论或主持人与嘉宾之间的访谈为主，该节目类型起源于西方"脱口秀"(Talk Show)，如《鲁豫有约》《非常静距离》《老梁故事汇》《今晚 80 后脱口秀》《金星秀》《天下女人》等。

5. 婚恋情感类

婚恋情感类节目以现场相亲、协调情感纠纷为主，如《非诚勿扰》《中国式相亲》《我们恋爱吧》《婚姻保卫战》《玫瑰之约》《爱情连连看》《百里挑一》等。

6. 职场风采类

职场风采类节目以现场求职、展现求职者风采为主，如《非你莫属》《职来职往》等。

7. 游戏参与类

游戏参与类节目以参与游戏为主，如《快乐大本营》《天天向上》《极限挑战》《超级大赢家》《奔跑吧兄弟》《欢乐总动员》《王牌对王牌》《明星大侦探》等。

8. 表演竞技类

表演竞技类节目以舞台表演为主，表演不仅限于歌曲舞蹈，且通常有竞技元素包含其中，如《星光大道》《超级女声》《欢乐喜剧人》《中国好声音》《我是歌手》《演员的诞生》《相声有新人》《舞林大会》《第一超模》等。

9. 体育竞技类

体育竞技类节目以体育项目竞技为主，如《报告！教练》《武林大会》《星跳水立方》《城市之间》《智勇大冲关》等。

10. 益智竞技类

益智竞技类节目起源于美国，在 20 世纪 80 年代中后期引入我国，兼具娱乐属性与教育属性，观众在娱悦身心的同时扩大知识面，如《幸运 52》《非常 6+1》《开心辞典》《三星智力快车》《一站到底》等。

11. 风景旅游类

风景旅游类节目以展现旅游风光内容为主，如《超级旅行团》《背包去环游》《我爱畅游》《天地任逍遥》《花儿与少年》等。

12. 亲子育儿类

亲子育儿类节目以展现亲子互动、青少年成长的内容为主，兼具娱乐属性与教育属性，如《超级育儿师》《辣妈学院》《爸爸去哪儿》《拜托了妈妈》《爸爸回来了》《宝宝来啦》《人生第一次》《宝宝抱抱》《小小智慧树》《变形记》等。

13. 经营创业类

经营创业类节目以展现经营、商业创业的内容为主，如《赢在中国蓝天碧水间》《为梦想加速》《中餐厅》《亲爱的·客栈》等。

6.1.2 电视综艺娱乐节目的构成要素

1. 人物元素

1) 名人

名人泛指公众人物，或者是在政治、经济、教育、艺术、体育等各领域的知名人士。由于他们在某方面的权威、专长或贡献成为大众传媒经常关注的对象，从而获得较高的知名度。在对名人效应的心理维度研究中发现，有晕轮效应、激励效应、暗示效应和弥漫效应等四种心理机能[①]。"更高、更快、更强"的"奥林匹克"精神从古希腊开始就是人类追求的目标，在现实生活中，人们都有通过自身努力超越自己的愿望，于是努力寻求可以学习的榜样，这种对英雄、偶像的崇拜就形成了一种普遍存在的社会心理。大众传媒中对名人效应利用最好的就是广告，通过邀请明星代言、拍摄广告等手段，借用名人效应，产品能较轻易地获取与该名人同等或相近的知名度，从而吸引消费者购买。可见，大众传媒获得广泛社会关注的最主要"武器"在于参与的名人，因此电视综艺娱乐节目可借助名人效应，吸引名人的粉丝或者对其感兴趣的观众观看。

2) 草根英雄

传统的综艺娱乐节目以明星表演为主，而如今有很多综艺娱乐节目则以平民百姓参与为主，节目本身就是一场轰轰烈烈的"造星"运动，这些平民百姓也被节目成功打造为草根英雄，改变了自身的命运。《星光大道》把舞台还给普通百姓，成就了凤凰传奇、李玉刚、阿宝、玖月奇迹、朱之文等许多草根明星的传奇人生。《超级女声》在全国范围内海

[①] 刘绍庭. "名人效应"论[J]. 中国广告，2000(3)：86.

选，这种"人人可以参与的"节目形式新颖独特，吸引了万千观众的目光，并且抒写了李宇春、张靓颖、周笔畅、何洁等一大批普通女孩向"超女"明星的转变。《中国好声音》以"盲选"为特点，挖掘了一批怀揣梦想、具有音乐才华的普通人。电视综艺娱乐节目的制胜法宝是让"草根"变成"英雄"，通过平凡百姓的参与能够建立起与电视机前普通受众的情感联系与共鸣，使草根英雄从默默无闻到一夜成名，这种现实中巨大而又真实的戏剧化张力也是吸引广大受众的主要原因。

3）主持人

综艺娱乐节目主持人作为节目的组织者和推动者，占据举足轻重的地位，主持人不仅负责掌控节目各环节的进度，连接着观众和节目，更代表了节目的整体形象风格，会对整档节目的收视率产生直接的影响。例如，曾经热播的《幸运52》，其主持人李咏就因独特的形象、亲切而幽默的主持风格深受亿万观众喜爱。

随着真人秀这种节目形态的出现及走红，电视综艺娱乐节目"去主持人化"的趋势逐渐出现——主持人不再是屏幕中强势的传播者，而是退居幕后，有的节目由嘉宾承担主持任务，有的节目甚至取消了主持人这一元素。然而，这种"去主持人化"也需分具体节目类型而言，以外景为主的真人秀可以采用这种方式；而以演播厅、舞台拍摄为主的综艺娱乐节目不但不能"去主持人"，反而应当加强主持人这一元素的设计，如《中国好声音》的主持人华少虽然在节目中分量很小，但以快嘴读广告词赢得了"中国好舌头"的美誉，成为节目的一大亮点。在节目策划中需要注意的是，2015年原国家新闻出版广电总局下发通知，规定广播电视节目要明确主持人和嘉宾的分工，主持人应承担节目的串联、引导、把控等功能，不得设置"嘉宾主持"，嘉宾不能行使主持人职能。因此，嘉宾只能以"串讲人"(如《我是歌手》)、"推荐人"(如《演员的诞生》)等角色出现。

2. 表演元素

表演是综艺娱乐节目中最常见、最基础的元素，是由专业演员(已经成名的明星，或在某种文艺表演方面具备专业水准的普通人)进行的专业领域的表演，如歌手唱歌、舞蹈演员跳舞、小品演员演小品、相声演员说相声、戏剧演员表演舞台剧，等等。此外，近年来还有一种广受欢迎的表演形式——专业人员的跨界表演，即原属于某一专业领域的专业人员跨界到自己的专业领域之外，独立完成或与跨界领域中的专业人士搭档共同完成专业技能表演，如体育明星演小品(如《跨界喜剧王》)，歌手跳舞(如《舞林大会》)，影视演员唱歌(如《跨界歌王》)、从事体育运动(如《星跳水立方》)、进行服装设计与走秀(如《女神的新衣》)以及幕后配音(如《声临其境》)等。有时，跨界"表演"甚至延伸到非"舞台"型的表演中，如明星的厨艺展示(如《十二道锋味》)、学生管理(如《一年级》)、军营生活(如《真正男子汉》)等。

3. 游戏元素

自诞生以来，作为大众传媒的电视就为人类提供了一种颠覆式的游戏工具，打开电视收看节目即开始参加游戏。与传统娱乐游戏不同的是，电视节目使得在有限时空进行的游戏能够通过电视荧屏传播到千家万户。而电视荧屏前的受众也通过观看节目将自身的情感、思想带进游戏中，将日常现实生活中的问题、烦恼抛在脑后，暂时进入电视节目提供的游戏时空，从而放松精神、获得愉悦身心。在电视节目中，以综艺娱乐节目最能将观众带入

游戏，让其获得快感。"观众以节目中的嘉宾或现场观众作为假想依托，进行一种替代性参与。在这种游戏娱乐中'人们可以改换兴趣，并将常态的和连续的生活暂时打断一下'，获得一种非常态的愉悦心理和舒缓精神。"[①]参与节目的名人本身就有较大的号召力，吸引喜爱他们的受众观看节目；而受众对自己喜爱的名人也易于产生代入感，融入到其节目中的角色中。另外，节目中名人的表现与受众的期望是否相符，可以使得受众对名人的感情发生转变，转好或转坏，都将影响受众在游戏中的代入程度。

4. 纪实元素

近年来，电视综艺娱乐节目普遍采用真人秀的模式，突出一个"真"字，即纪实元素。传统的纪实手段主要有"纪录"和"现场"两种，前者主要以纪录片、专题片的形式呈现，后者主要以大型活动现场直播和演播室节目较为常见。而真人秀将这两种纪实手段结合在一起，用"片段穿插""现场追述"等叙事方式交叉剪辑，采用大量的摄像机捕捉嘉宾在节目中的细微表情和动作。虽然作为游戏环节的情景是人为设置的，但嘉宾们的临场反应有一定的真实性，这一点是区别于表演元素的关键所在，也是电视综艺娱乐节目的一大看点。

6.2 电视综艺娱乐节目的策划要点

6.2.1 突出节目主题

电视综艺娱乐节目种类繁多、花样翻新，想要在众多的综艺娱乐节目类型中有清晰的定位，就需要在策划中为节目设计一个具体、明确、突出、亮眼的主题，用以概括节目的主旨、内容和基本元素。明确、突出的主题不仅能够为观众概括节目最核心的要素，更能够帮助策划人员在策划中明确节目的主要内容和方向定位等。饮食生活类综艺娱乐节目需要突出美食的制作，婚恋情感类综艺娱乐节目需要突出人物与情感的分析和社会婚恋价值观的思考，游戏参与类综艺娱乐节目需要突出游戏模式的设计和嘉宾参与体验时的不同反应……不同类型的电视综艺娱乐节目，在主题设计时侧重的内容也不尽相同，各有千秋，因此策划的第一个要点就是确定一个突出的主题。

例如，《中国好声音》的主题突显"公平""励志"和"专业"。该节目不以貌取人，"以歌声取胜"是这档节目的突出特色。同时，积极向上的正能量为这档节目增加了励志的品质——通过比赛，不管是业余歌手还是专业歌手，只要声音独特、歌唱水平高，就能打动评委和观众，这赋予了音乐选秀专业的品位。

6.2.2 加强受众参与

美国哥伦比亚大学广播研究室的一项研究发现，益智竞技类综艺娱乐节目能够满足受众的三种基本心理需求：一是获得新知识的需求，从答题过程中巩固既有知识，获取新的知识；二是竞争心理的需求，观众与节目中的选手同步答题，使得观众置身于竞赛情景中，

① 张凤铸，陈立强. 一种节目范式的解析：从《快乐大本营》说起[J]. 当代电影，2004(4)：72.

由此获得竞争乐趣；三是自我评价的需求，通过参与答题的竞争情景，判断自己对知识的掌握程度，评价自己的能力[①]。由于电视综艺娱乐节目面向的是各年龄段的社会大众，受众从事的工作和所处的阶层各不相同，参赛选手来自于社会各界，因此节目涉及的竞猜知识应该以常识类为主，偏专业、偏冷门的知识为辅，策划时主要以拓展受众知识面、缩小知识盲区为目的，否则就会让观众望而却步，只能默默地欣赏才华出众的选手所进行的"竞猜答题秀"，进而降低观众的参与感。

例如，江苏卫视的《一站到底》是近年来收视率较高的一档益智竞技类综艺节目，由美国 NBC Who's Still Standing 节目改编而来。节目形式新颖，趣味十足，采用场上参与者分别单独对战答题的模式，不同职业、不同性别、不同社会地位的参与者都可以在限定的时间内进行知识对战。电视机前的观众也能够和选手同步答题，在获得知识的同时获得了同步参与节目的快感。而《一站到底》节目的参赛选手主要是来自社会各行各业的普通人，针对的观众也是对新鲜知识保有好奇心的普通大众。因此，节目的题目设置都是常识性的，内容涉及文史、地理、体育、娱乐、影视、生活常识等方方面面，如表 6.1 所示，与普通群众的日常生活息息相关；虽然涉及面广，但难度不大，且极具趣味性，这样的题目设置可提高参赛选手和电视机前的观众的满足感和娱乐感。

表 6.1　《一站到底》部分题目与答案一览

被誉为"全中国最火辣女人"的企业家陶华碧是哪个食品品牌的创始人——老干妈
坚硬无比的"鲁伯特之泪"是什么材料融化后滴入冰水中形成的？——玻璃
张连伟、冯珊珊都是我国哪个室外体育项目的著名运动员？——高尔夫
获得了 2017 年诺贝尔文学奖的是哪位日裔英国作家？——石黑一雄
迄今为止，唯一以惊悚恐怖片类型获得奥斯卡最佳影片的是哪部？——《沉默的羔羊》
十二生肖中的哪个属相可以用地支中的"酉"来表示？——鸡
诗句"三五成群俏小丫，鸿毛成撮脚尖花"描述的是哪种体育活动的场景？——踢毽子
《沉沦》《故都的秋》是哪位作家的代表作？——郁达夫
以下哪个是有其原本意义的英文单词：A.Gelivable　B.Nubility？——B
"秋刀鱼会过期、肉罐头会过期，连保鲜膜都会过期"出自王家卫导演的哪部电影？——《重庆森林》
20 世纪 80 年代流行的"三转一响一咔嚓"中的"咔嚓"指的是哪种东西？——照相机
亚洲大陆的中心，被认为是世界上距离海洋最远的地方是中国的哪座城市？——乌鲁木齐
哪位 NBA 球员与公牛队完成买断合同后加入了骑士队，实现了"詹韦连线"再携手？——韦德
经典男女对唱情歌《水晶》的原唱是任贤齐和哪位女歌手？——徐怀钰
"饕餮"两个汉字加起来一共有多少笔画：A. 40　B. 41？——A
南拳中的"硬桥硬马"分别指的是马步和哪种基本功？——桥手
张爱玲所言"平生三大恨"包括海棠无香、鲥鱼多刺和哪部书未完？——《红楼梦》

① 郭庆光. 传播学教程[M]. 北京：中国人民大学出版社，1999：181.

6.2.3　巧思游戏环节

游戏是人类的天性，是欢乐的源泉。电视综艺娱乐节目游戏规则的设计加重了戏剧冲突，增强了观看者的快感；而规则是游戏得以进行的保证，也是戏剧冲突得以呈现的有力推手。因此，精心设计游戏环节在电视综艺娱乐节目策划过程中非常重要。

大体而言，游戏环节的策划需要考虑以下几点：一是游戏的主题，是否与节目主题契合，是否和现实生活接近，等等；二是游戏的形式，是合作型还是对抗型，是任务型还是竞赛型，等等；三是游戏的内容，是否有趣、有冲突，观众是否有参与感，等等；四是游戏的结果，奖惩制度如何，对观众而言是否有教育意义，等等。

从微观来看，电视综艺娱乐节目中的游戏要求参与嘉宾完成某个任务，在此过程中可设置一些需要嘉宾克服的障碍以增强可看性。嘉宾之间强烈的戏剧冲突式的对抗或合作中出现的矛盾，以及矛盾激化和化解的过程，可增强观众观看的快感。近年来涌现出的现象级综艺娱乐节目都离不开巧妙的游戏环节，如《奔跑吧兄弟》《极限挑战》等收视率较高的综艺娱乐节目都是将游戏贯穿在整期节目中。以《奔跑吧兄弟》为例，一方面，节目根据每期不同的主题设计丰富多样的小游戏；另一方面，节目最后阶段会进行一场"撕名牌"的固定游戏，这也是该节目最具代表性的游戏。小游戏的多变性最大程度地保证了节目的新鲜感，而固定的游戏则突出和强化了节目的特色，并且增加了观众持续收看的"黏度"。

从宏观来看，综艺娱乐节目的竞争淘汰机制也可被视作节目的一种"游戏规则"，决定了节目的走向。例如，《超级女声》这类节目的"游戏规则"简单来说就是普通人通过参加节目海选脱颖而出，通过淘汰、晋级等环节最终获胜，成为草根明星。很多综艺娱乐节目都有竞争机制，参赛者决出名次；但多数节目的游戏规则流于表面——选拔和淘汰的机制可以在节目中展现，但胜利者后来的生活发生了怎样的变化？这个后续内容难以体现出来，而这恰恰是观众最为关心的。《超级女声》之所以能成为现象级的综艺娱乐节目，与其造星的"游戏规则"密不可分——由全国观众参与短信投票，票数多少决定参选者的晋级与淘汰；决赛之后，由湖南卫视及合作的经纪公司负责获胜者的包装、营销、推广等后续工作，不断提高获胜者的知名度。可以说，《超级女声》的魅力在于为普通人创造了一夜成名的可能，一批参赛选手得益于这样的游戏规则脱颖而出并获得事业发展的良机。

6.2.4　设定"人设"标签

电视综艺娱乐节目，尤其是真人秀节目，经常把节目嘉宾的形象做"标签化"处理，这种处理也常被称为"人设"，即"人物设定"或"角色设定"，主要出现在虚构类作品的剧本及节目台本的策划中，指的是针对角色的形象、情节、动作、性格、背景等内容进行专门设计。在电视综艺娱乐节目中"人设"标签能让观众用最快的速度了解该嘉宾在节目中呈现出的特点，增强节目的人情味、故事性。当然，这种"标签"在一定程度上有表演成分，是为了增强节目效果或者为塑造嘉宾自身特定形象而刻意作"秀"。因此，即使是在呈现嘉宾"本来面目"的真人秀节目中，嘉宾所呈现的荧屏形象与生活中的真实形象也并非一致。大致来说，节目的"人设"标签类型有以下两种较为常见。

一是塑造角色性格。角色性格的多样化、反差化能增强节目的可看性，因此大部分真

人秀都会为参与者贴上某种性格的"人设"标签。标签一旦固定，被设定为这个标签的嘉宾就自觉或者不自觉地在该标签的合理范围内进行表现。例如，在《奔跑吧兄弟》中李晨被赋予身强力壮"大黑牛"的标签，而王祖蓝则被赋予"龟缩之王"的标签，那么，即使两人在日常生活中不是标签所代表的性格样貌，但在节目中常以此形象出现。于是，观众看到节目中李晨处处表现强大的个人能力以及忠厚老实的性格，而王祖蓝则处处示弱、笑对旁人的调侃。

二是赋予虚构的身份。嘉宾在节目中的身份与真实身份形成巨大反差，也是一个吸引观众的重要看点。真人秀常常会给明星设定一个虚构的游戏身份——或是如《喜从天降》假设女明星们是贫困山区留守儿童的"妈妈"，或是如《明星到我家》假设女明星们"嫁入"农家当"媳妇"，或是如《我们相爱吧》让男女明星们扮演情侣"恋爱"，抑或是如《咱们穿越吧》假定明星"穿越"到某个时代。通过虚实结合的构建手法，真人秀为观众营造了一个游戏的"梦境"，即使观众明知嘉宾所处的情境是虚构的，被赋予的身份也是虚构的，但还是乐于观看，在真真假假、虚虚实实间获得快感。

6.3　电视综艺娱乐节目的价值导向

自中国电视事业起步以来，"电视节目创新经历了从以'宣传品'为主导到以'作品'为主导，再到以'产品'为主导的三个发展阶段。在以'宣传品'为主导的阶段，电视节目从多种传媒艺术样式的借鉴与模仿中获得滋养；在以'作品'为主导的阶段，电视节目创新经历了 20 世纪 80 年代的形式探索和 90 年代的观念探索后，形成了具有中国特色的传媒特征和艺术特征；在以'产品'为主导的阶段，电视节目创新进行了产业化和市场化的探索，产生了较高的效益"[①]。当然，在电视综艺娱乐节目产业化和市场化的进程中，也出现抄袭、模仿、过分依赖境外节目模式、同质化、庸俗化、娱乐至上等严重的问题。

为纠正过度娱乐化、低俗化等不良倾向，满足广大观众多样化、多层次、高品位的收视需求，国家相关管理部门出台了一系列文件，强化对电视综艺娱乐节目的管理，这些文件不仅全面地总结了我国电视综艺娱乐节目在发展过程中出现的问题，也对进一步加强我国电视综艺娱乐节目的价值导向具有重要的指导意义。

2011 年 11 月，原国家广播电影电视总局下发《关于进一步加强电视上星综合频道节目管理的意见》(也称"限娱令")，提出从 2012 年 1 月 1 日起，34 个电视上星综合频道要提高新闻类节目播出量，同时对部分类型节目播出实施调控，以纠正过度娱乐化和低俗化等倾向，满足广大观众多样化、多层次、高品位的收视需求。同时，意见指出，对节目形态雷同、过多过滥的婚恋交友类、才艺竞秀类、情感故事类、游戏竞技类、综艺娱乐类、访谈脱口秀、真人秀等类型节目实行播出总量控制。每天 19:30 至 22:00，全国电视上星综合频道播出的上述类型节目总数控制在 9 档以内，每个电视上星综合频道每周播出的上述类型节目总数不超过两档。每个电视上星综合频道每天 19:30 至 22:00 播出的上述类型节目时长不超过 90 分钟。原国家广播电影电视总局还要求对类型相近的节目进行结构调控，防止

① 胡智锋，周建新. 从"宣传品""作品"到"产品"——中国电视 50 年节目创新的三个发展阶段[J]. 现代传播，2008(4)：1.

节目类型过度同质化。凡在节目中出现政治导向、价值取向、格调基调等方面的问题，视其性质和严重程度，对该节目分别采取批评、责令整改、警告、调整播出时间以至停播等措施。

2015年7月，原国家新闻出版广电总局针对"有些节目既不攀登正能量的高峰也不触碰负能量的底线，'有意思'但没意义，收视率虽高但缺少价值引领，有的甚至传播错误价值观或流于低俗，引起舆论批评"①的现象，下发了《关于加强真人秀节目管理的通知》(也称"限真令")对真人秀节目进行规范、引导和调控，要求真人秀节目做到以下几个方面，这几个方面也是电视综艺娱乐节目应有的价值导向。

第一，要主动融入社会主义核心价值观，发挥好真人秀节目的价值引领作用。真人秀节目在策划和实施等各阶段，都要认真考虑环节规则、情境故事、人物言行等。生动活泼、活灵活现地体现社会主义核心价值观，告诉人们什么是应该肯定和赞扬的，什么是必须反对和否定的，做到春风化雨、润物无声。抵制为吸引眼球而故意激化矛盾、突出放大不良现象和非理性情绪的风气，也不要以"考验""测试"的名义人为制造和展示"人性恶"事件；同时不允许邀请有丑闻劣迹以及吸毒嫖娼等违法犯罪行为者参与制作节目，节目嘉宾的言行也要加强培训、引导和把关，防止错误不当的言行在节目中播出。

第二，要贴近现实生活，展示思想文化内涵和社会意义。节目要坚持中国梦主题，体现时代精神，积极反映中国改革开放伟大进程和人民群众的奋斗创造，引导群众正确认识社会问题和生活难题，积极寻求解决办法，增强对美好未来的信心，起到启迪思想、温润心灵、陶冶人生的重要作用。要防止把节目办成脱离现实、脱离群众的无聊游戏、奢靡盛宴，避免节目成为无根的浮萍、无病的呻吟、无魂的躯壳，不能助长社会浮躁心态和颓废萎靡之风。

习近平总书记在文艺工作座谈会上指出：人民的需要是文艺存在的根本价值所在。能不能创造出优秀作品，最根本的决定因素在于是否能为人民抒写、为人民抒情、为人民抒怀。一切轰动当时、传之后世的文艺作品，反映的都是时代要求和人民心声。例如，在北京卫视播出的《我是演说家》中，来自各行各业的普通人通过演讲分享自己精彩、励志、感人的人生故事，传达对人生、工作、理想、情感等的价值观，既呈现了中文的博大精深，又讲好了普通人的中国故事，展现了现实的中国梦，传播了正确的价值观。

第三，要根植于中华优秀传统文化，大力推动创新创优。各级广电部门要积极鼓励具有鲜明中国特色、中国风格、中国气派的原创节目模式，大力提倡将当代艺术理念与现代技术手段相融合的集成创新，对引进的节目模式要适度控制数量，要避免其过度集中在某一地区或国家。要充分利用中华文化元素、中华美学精神对引进的节目模式进行本土化改造，坚持以我为主、开拓创新。要树立文化自信，摆脱对境外节目模式的依赖心理，坚决纠正一窝蜂式的盲目引进，对于以合作方式变相引进的现象要坚决治理。

湖南卫视2008年推出的《天天向上》定位为文化公益脱口秀节目，开播时节目以传承中华礼仪、弘扬社会公德为主题，随后，节目在礼仪、功德的基础上，将主题扩展为文化公益大类，邀请明星、企业知名人士以及来自各行各业的普通人作为嘉宾。在节目中，明星和主持团队成为节目的"陪衬"，而来自各行各业的劳动者成为节目的主角，在节目中

① 总局发出《关于加强真人秀节目管理的通知》[EB/OL]. http://www.sapprft.gov.cn/sapprft/contents/6588/324914.shtml.

展现"三百六十行，行行出状元"的精英风采，节目中穿插互动游戏、歌舞唱跳、搞笑视频，伴随着主持人的幽默逗趣，整个节目氛围轻松活泼，在欢声笑语中传递人民安居乐业的"中国梦"正能量，体现了中国改革开放的时代精神，反映了普通群众的奋斗创造以及对美好生活的向往。

第四，要坚持以人民为中心的创作导向，关注普通群众，避免过度明星化。创作团队要依据节目内容确定参与节目的嘉宾人选，提高普通群众参与真人秀节目的人数比例。要摒弃"靠明星博收视"的错误认识，纠正单纯依赖明星的倾向，不能把节目变成拼明星和炫富的场所，不能助长高片酬、高成本的不良风气。要认真贯彻落实中央"八项规定"要求，力戒铺张奢华，坚持节俭办节目。

从湖南卫视的《超级女声》到东方卫视的《中国达人秀》，再到浙江卫视的《中国好声音》，这些现象级综艺娱乐节目都是以"平民选秀""草根造星"作为节目的最大亮点，掀起了收视的狂潮。正如有学者指出的，"《超级女声》之所以取得这样的成绩，最大的优势就在于，它把老百姓或者说平民阶层，作为镜头的主要表现对象，在对受众群体的把握上面，一个明确的意识就是要牢牢抓住具有高从众心理和高忠诚度品格的平民阶层"[1]，节目想要获得好的成绩，不一定只有依靠明星这一条路可走，以人民为中心、关注普通群众、立足普通受众的收视心理才是必由之路。

第五，要坚持健康的格调品位，坚决抵制低俗和过度娱乐化倾向。娱乐节目，尤其是真人秀节目的本质应是反映时代精神和生活本质，不应变成低俗娱乐的秀场。节目要体现真实和真诚，应反映人在特定情境下的自然活动和真实情感，符合事物发展和人际互动的一般规律，不能为了追求戏剧化效果，故意干预事态发展、违背生活逻辑，设计制造与日常生活经验反差较大的环节和"看点"，引起观众对节目真实性的质疑，特别要防止明星嘉宾作假作秀、愚弄观众，不得设置违背核心价值观和公序良俗的节目规则与低俗噱头等。同时，节目应注意加强对未成年人的保护，尽量减少未成年人的参与，对少数有未成年人参与的节目要坚决杜绝商业化、成人化和过度娱乐化的不良倾向以及侵犯未成年人权益的现象。

湖南卫视的《变形记》是一档角色互换真人秀，节目虽然突破性地将未成年人作为节目主角，将城市孩子和农村孩子互换居住环境后观察其行为举止，但节目并没有仅停留在观察城市与农村的巨大发展差距这个方面，更没有戏弄的环节，而是向电视观众展现青少年的成长教育问题，启发受众对于家庭教育方式的思考。

6.4 电视综艺娱乐节目的制作技巧

电视综艺娱乐节目多采用"直播式"叙事方式吸引受众持续观看，这种与"现场直播"相似的叙事方式，将受众带入与节目嘉宾相同的时空。因此，对于受众而言，即使节目的录制早已结束，但在电视播出时，结果仍是未知的。这种悬而未决的状态本身就具有吸引观众的特质，而这种"直播式"叙事的制作技巧主要体现在拍摄、剪辑的各个环节。

① 魏宝涛. "审丑"现象的媒介学分析——兼谈《超级女声》的成功策划[J]. 传媒，2006(3): 64.

6.4.1 多机位拍摄

多机位拍摄在当今电视综艺娱乐节目中运用得较多，尤其是真人秀节目涉及的场景多、活动多，更注重多机位拍摄的运用。与单机位拍摄相比，多机位拍摄可以及时展现画面切换，在构图、景别、角度、拍摄主体等方面具有多变性，因而能够提高观赏美感，让观众具有更为真实的临场感受。多机位的重点和难点在于布局与分工，在节目正式开拍之前，通过合理的调度与布局，拍摄人员合理分工，各司其职；在正式开拍时有条不紊地摄取到丰富的影像素材供后期剪辑灵活选择。节目全程多机位拍摄，获得的是海量的视频素材，想要突出悬念和冲突就需要依靠剪辑的力量。传统的电视综艺娱乐节目多是依照事件进展顺序来整体结构，而如今的电视综艺娱乐节目开始采用纪实剪辑手法，通过剪辑突出悬念与冲突，渲染情绪和氛围。为了在海量素材中高效地选取材料，在确保节目完整性的基础上，呈现出策划中的故事主题和创意，后期剪辑组必须与导演及时沟通，了解内容策划、故事主题、创作意图、游戏设计等。此外，如何还原现场、梳理主线、把握剪辑点和节奏、放大悬念、渲染氛围、凸显人物、突出笑点，等等，这些问题也是后期剪辑的关键。

浙江卫视引进韩国 SBS 电视台综艺节目 Running Man 推出的大型户外竞技真人秀节目《奔跑吧兄弟》就很好地运用了多机位拍摄。据节目组透露，节目"每次拍 3 天录两期节目，都会出动 40 多名摄像、上百个机位进行拍摄，产出 300 多个小时的素材，通过 20 名剪辑师，用 20 天到一个月的时间剪成 1 期正片"[1]。该节目每期的重头戏在于"撕名牌"游戏，节目成员需要在限定的活动区域，根据游戏规则撕去对方背后的名牌。这是运动性、对抗性都非常激烈的一个环节，为了使观众切实感受到节目现场对抗的激烈程度，在拍摄中就需要运用多机位拍摄。为了取得更好的拍摄效果，在节目策划阶段主创人员专程前往韩国 Running Man 的拍摄现场进行了观摩学习，对韩国综艺制作的专业化、职业化和精细化的分工合作，进退自如的艺人跟拍、几分钟之内几百号人的转场撤退印象深刻，特别是摄像扛着沉重的摄像机紧跟不停奔跑的艺人，这需要充足的体力[2]。

《奔跑吧兄弟》节目的剪辑大致分为三个阶段。一是粗剪阶段。此阶段主要根据故事线还原录制现场情况，主创成员根据粗剪版本调整故事结构，制定合理的精剪方案。二是初期精剪阶段。此阶段根据精剪方案完善全片逻辑，确保事件因果清晰明了，并利用剪辑技巧强化悬念和冲突，营造戏剧化的效果，强化或制造故事高潮，并时刻为高潮的来临设置伏笔。三是终期精剪阶段。此阶段要做的是在第一版精剪样片基础上，按照故事线对样片进行取舍，确保主题突出和结构完整，强化整期节目和单个环节的叙事性，让情节过渡和节奏发展自然流畅，并对营造的戏剧性场景进行评估，确保情绪起承转合舒适，避免过度煽情。此外，剪辑常采用偏向动漫的风格，就是使用超常规镜头语言，如定格、快慢镜头以及多画面分割等手法，强化戏剧效果。例如，在第五季的第一期节目中，"陈赫喝了柠檬汁后表情的变化被定格重复播放四次，同一场景构图重复一次，放大特写重复一次，

① 马晟. "跑男"开跑[EB/OL]. http://epaper. wxrb.com/paper/jnwb/html/2016-03/22/content_551959.htm.

② 浙江卫视官网. 揭密"跑男"制作团队：那些流水线工人电视手艺人女人[EB/OL]. http://www.zjstv.com/news/zjnews/201504/324554.html.

左右镜像重复一次，其目的就是通过重复来强化陈赫表情的喜剧效果"[①]。

6.4.2　注重特效与包装

随着时代的发展，当今受众的审美情趣日益提高，越来越多的电视综艺娱乐节目注重节目的特效与整体包装。特效与包装在电视综艺娱乐节目(特别是真人秀节目)后期制作中非常重要，通过特效与包装，在有限的节目时长内最大程度地放大节目的视听效果。目前，常见的节目包装手段主要有混音特效、花字修饰、动画等。通常情况下，后期特效制作人员会在拍摄前与导演组沟通，先行制作比较复杂的动画内容；在最终精剪版完成后根据需要制作特效与视听要素，同时进行花字的创作。当花字与动画合成到样片中后，节目组将进行音乐音效和混音制作，音效需要和节目气质一致且标识感强，需要贴近节目内容，强化和渲染情绪。节目组还会专门邀请几十位年龄各异的观众来观看节目并集中录制笑声备用，在烘托气氛的同时对节目效果进行评估，节目组根据反馈对内容进行最终调整。

以《爸爸去哪儿》为例，如第五季第一期节目的拍摄地为福建平潭东庠岛，"庠"字对于大多数人而言是一个生僻字，因此节目组特地在任务卡的镜头上用字幕添加了拼音，并在展现海岛全貌的镜头中做了缠绕海草的"东庠岛"的立体花字，与沙滩融为一体，如图 6-1 所示。

图 6-1　《爸爸去哪儿》第五季第一期节目截图(1)

在嘉宾驱车前往的途中，节目组还将所摄实景镜头搭配制作了孩子喜爱的白兔、海怪等虚拟动画形象和花字，配合节目推进的节奏，如图 6-2 所示。

在嘉宾驾船登岛的途中，配合嘉宾的对话和快艇船只行驶快慢的情景，加入了孙悟空驾筋斗云、乌龟游泳等动画，增添了趣味性，如图 6-3 所示。

在环节设置、嘉宾对话和嘉宾表情等方面，花字与特效也起到了划分节目环节、突出强调、加强看点等作用，如图 6-4 所示。

总之，在电视综艺娱乐节目中，特效在不同场景段落中所起的作用也各不相同，有的可以提升视觉体验，有的能够推动剧情发展，有的起到强调突出、说明解释的作用……节目后期团队既需要借鉴时下流行的网络语言、流行符号，又需要敢于制造或再造流行用语和符号；既需要贴合节目场景，又需要加入团队创意。

① 朱晨曜. 当前国内户外真人秀节目后期制作的流程与创新——以浙江卫视《奔跑吧》节目为例[J]. 视听，2017(10)：26.

图 6-2　《爸爸去哪儿》第五季第一期节目截图(2)

图 6-3　《爸爸去哪儿》第五季第一期节目截图(3)

图 6-4　《爸爸去哪儿》第五季第一期节目截图(4)

6.4.3　细化关键道具

俗话说，细节决定成败，观察一档成功的电视综艺娱乐节目往往可以发现，除了节目的策划、设计、拍摄、剪辑、后期等方面引人入胜外，诸如舞美、服化等细节也能够显示节目策划者的匠心独运，尤其是关键道具的设计，往往对节目起到画龙点睛的作用。

在《中国好声音》(曾更名为《中国新歌声》)中，作为道具的四把转椅成为节目的一大亮点。该节目的前四季模式源自 The Voice of Holland(荷兰之声)，后改版更名。节目被定位为一档重视"声音"本位的节目，对于所有参赛学员只有一个评判标准，那就是声音。与传统选秀节目只有评委有资格选择选手这一规则不同的是，《中国好声音》创造了"双

选"的概念，即评委和选手之间是双向选择的。能够突显这一设定的重要道具就是"转椅"——在选手开口歌唱时，四位导师背对舞台，只凭"盲听"歌声来判断选手是否有晋级的资格；当导师做出决定时，拍下按钮，转椅转动，此时导师才能够看到选手的样貌。当有两名及以上导师都按了按钮时，选择权到了选手手中，选手自由决定参加哪位导师的团队；若无导师拍下按钮，则在选手歌唱完毕后转椅自动转向舞台，该选手也就被淘汰出局了。

在《非诚勿扰》这档红遍大江南北的相亲节目中，女嘉宾面前的一盏盏"灯"也成为重要道具，代表了选择意向。在男嘉宾入场前，全场女嘉宾亮灯，在男嘉宾登台后，随着节目流程的进行，逐渐开始有女嘉宾"灭灯"表示不再选择男嘉宾。直到介绍男嘉宾的所有环节进行完毕后，如果还有女嘉宾"留灯"，选择权则到了男嘉宾这里，男嘉宾有权选择与最多两位"留灯"的女嘉宾进行互动，并最终做出是否与女嘉宾牵手的决定。"灭灯"与"留灯"的装置设计，其核心在于男女嘉宾选择和被选择之间的博弈及权利互换。

曾经有媒体评论道"荧屏综艺除了'灭灯'就是'转椅'"[1]，这当然是对国内电视综艺娱乐节目数量激增、内容和形式同质化严重等现象的批评；同时我们可以看到，"为你转身""为你留灯"已成为流行语，从一定程度上来说，节目标志性的道具确实让人印象深刻。

6.5　案例分析——《快乐大本营》

1997 年 7 月 11 日，《快乐大本营》正式在湖南卫视播出，经过二十余年的发展，《快乐大本营》已经成为中国大陆寿命最长、影响力最大的综艺娱乐节目之一。2005 年，《快乐大本营》和中央电视台的《春节联欢晚会》《实话实说》栏目一同被《新周刊》评为"15 年来中国最有价值的电视节目"，其获奖理由是：这档完全本土化制造的节目先锋，以其清新、青春、快乐、贴近生活的游戏风格在中国电视娱乐版图迅速卡位，其带动的明星效应和倡导的快乐理念至今生命力不减，已成为中国青少年文化的一部分，并为湖南卫视成为中国第一电视娱乐品牌定下基调[2]。从 1997 年开播以来，《快乐大本营》的节目模式由初创时期的综艺晚会模式、明星访谈模式转变为游戏娱乐模式，2006 年后节目形式走向主题化的发展道路，以宣传新片、新歌为主，每期的话题围绕节目内容设置，真正显示出电视综艺娱乐节目的特征[3]。就节目策划与制作而言，《快乐大本营》长盛不衰的原因主要有以下几点。

6.5.1　定位准确，整合频道资源

1997 年，湖南卫视在上星之初推出周末栏目《快乐大本营》，提出"快乐大本营，天天好心情"的栏目宣传语。在当时的中国电视中，以"快乐"作为整体风格定位的节目还

① 任宝华. 荧屏综艺除了"灭灯"就是"转椅"[EB/OL]. http://news.cnhubei.com/xw/yl/201208/t2207671.shtml.
② 王庆华. 从《快乐大本营》到"快乐中国"——湖南卫视"快乐"电视理念成因初探[J]. 当代电视，2006(4)：50.
③ 吕佳宁. 内外兼修 创新为王——《快乐大本营》为何"快乐"长久[J]. 新闻与写作，2014(9)：65.

非常少见,可见节目策划人员对电视传播功能的充分认识和准确把握——过去的中国电视过于强调教化作用,往往忽略娱乐功能,而《快乐大本营》则充分发掘了电视的娱乐功能,后来被广大电视观众接受和喜爱,它的长盛不衰不仅奠定了"电视湘军"在中国电视的独特地位,更拉开了中国娱乐电视改革的大幕。"快乐大本营,天天好心情"这一理念的提出,不仅表明了电视制作者的态度——为观众带来快乐,同时明确了电视制作者的角度——电视节目(栏目)必须从观众的需求出发。尽管只是一句栏目定位语,但是它包含的思想却极大地丰富了中国电视节目的理论和理念,并在实践中卓有成效①。除了清晰准确的定位之外,湖南卫视还利用自身平台优势,通过输送各种资源将《快乐大本营》打造为品牌节目,再依托节目的品牌和影响力,吸引、整合更多资源。

在制作团队方面,早年间,《快乐大本营》有四个导演组,每一组做一期,每组 3～4 个核心导演,其余由比较固定的实习人员组成。大体的制作流程如下:第一周策划主题,一种方法是有既定人选来为之选主题,另一种是定了主题来找相应的嘉宾;第二周落实嘉宾资源,期间可能因为档期问题嘉宾不能同时到位,导演组就要另选主题;第三周进行外拍,落实细节、准备游戏道具,现场录制;第四周做后期、送审、播出②。近年来,《快乐大本营》编导团队划分为 6 个并行的工作小组,每组 3～4 人,从策划主题到邀请嘉宾到录制剪辑,全程跟进;且编导团队保持年轻化,平均年龄在 30 岁左右,由 70 后资深编导、80 后编导主力军和 90 后新锐编导共同组成;这样的编导人才梯队以及工作划分使得每个导演都能够独当一面。既专注于员工专业技能的培养,又重视综合素质的打造,是"快乐大本营"团队不同于其他多数节目人才培养的独门秘籍③。

在主持人方面,考虑到目标受众的喜好,节目主持人需具备青春靓丽的形象。在开播初期,节目主持人由年仅 21 岁的李湘和以主持新闻类节目见长的主持人李兵共同主持,海波、戴军和赵保乐也都短暂地担任过男主持人;1998 年,何炅开始担任节目男主持人;2000年,李维嘉加入主持阵营。为扩充主持人队伍、选拔主持人才,2005 年湖南卫视继《超级女声》之后再次推出大型电视选秀节目《闪亮新主播》,目的就是为《快乐大本营》寻找新的主持人,赛制类似于《超级女声》,用电视选秀的方式选拔主持人,凭借观众喜好决定选手去留。《闪亮新主播》和《快乐大本营》两档节目互为依托,前者可谓是一箭双雕:一方面,凭借新颖的赛制和《快乐大本营》既有品牌效应,《闪亮新主播》掀起收视热潮;另一方面,《闪亮新主播》选拔出的获胜者杜海涛、吴昕加入《快乐大本营》的主持阵营,不仅为《快乐大本营》注入了新鲜血液,也为频道的主持人队伍选拔出优秀的后继人才,《快乐大本营》正式以"快乐家族"的名称与观众见面。

在参与嘉宾方面,节目邀请到的嘉宾既有广受观众喜爱的明星,又有其作品近期热播的演员,也有参加过湖南卫视其他节目的新秀,还有来自各行各业的"素人"(即普通

① 王庆华. 从《快乐大本营》到"快乐中国"——湖南卫视"快乐"电视理念成因初探[J]. 当代电视,2006(4):51.

② 唐苗. 团队不过时 节目就不会过时——对话湖南卫视《快乐大本营》制片人龙梅[J]. 南方电视学刊,2012(4):15-16.

③ 猫宁. 专访《快乐大本营》团队:廿年传承育匠人,匠心智造铸精品[EB/OL]. http://www.sohu.com/a/166300489_603687.

人）。参与嘉宾与节目相互借力，在嘉宾为节目带来收视率的同时，节目也为嘉宾提供了展示平台。

6.5.2 游戏新颖，传播主流价值观

在《快乐大本营》创办之初，网络媒体远没有普及，新媒体尚未成气候，天性活泼、快乐的青少年无疑是家庭收视行为的主力；通过青少年的收视和参与，还可以调动社会欣赏青春、眷恋青春的情感，从而带动市场，达到"全民娱乐"的目的[1]。因此，节目紧紧围绕青少年群体的喜好、口味、性格、思维来策划内容，设计符合青少年观影习惯的游戏环节和明星嘉宾，在节目中创新娱乐元素，不断改革、推陈出新。节目最重要的环节就是主持人与嘉宾的游戏互动环节，这些趣味十足的游戏也是观众最为关注、最为喜爱的部分。"我想静静""啊啊啊啊！科学实验站""池到了""一二三木头人""爱的抱抱""谁是卧底"等游戏板块受到了观众的欢迎和喜爱。当然，仅有游戏的创新是不够的，能够长期吸引观众注意力的除了游戏本身的趣味之外，还有游戏嘉宾。明星为《快乐大本营》获取了受众的注意；明星在游戏中卖力、本色的表演，以及营造出的友人聚会式融洽氛围，让明星嘉宾放松地展示出平时较少表现的一面，这恰恰符合了"展示平凡人不平凡的一面，不平凡人平凡的一面"[2]的电视节目通用规则。

文艺创作要坚持"从群众中来，到群众中去"的原则。电视综艺娱乐节目在满足受众娱乐需求的同时，对受众的生活和思想产生积极的影响。尤其是《快乐大本营》的目标受众为广大青少年群体，节目力求在游戏中传播积极向上的主流价值观，寓教于乐，使青少年在游戏中学习，在快乐中感悟。无论在节目立意还是嘉宾选择上，《快乐大本营》都牢牢把握住青少年的兴趣所在，用新鲜有趣的形式包装积极向上的内核，感染广大青少年观众，树立正面的"三观"，寓教于乐、勇于创新，正是《快乐大本营》长期吸引青少年的法宝，也是值得其他综艺节目借鉴的重要经验和理念[3]。例如，"啊啊啊啊！科学实验站"游戏将一些高深乏味的理论知识通过有趣的科学实验予以展现，使得理论不再晦涩难懂；"我想静静"游戏要求嘉宾和主持人在很小的分贝区域中完成难度较高的挑战，借由游戏宣传减少噪音的公益环保观念；"我脑厉害啦"游戏要求嘉宾根据偏旁部首拼组成一个汉字、根据组词来猜字、用声母拼音组词等形式，并邀请教育领域的"素人"嘉宾解读汉字、成语与诗词，多角度、多元化普及知识，积极传播中国汉字文化的博大精深。此外，节目对社会热点话题也不刻意避讳，在 2015 年 3 月底播出的一期节目中，主持人和嘉宾们以辩论的形式热议了"职场女性到底该不该早生孩子"这一社会热点，节目播出后引发了网友的广泛讨论，很多职场女性表示感同身受[4]。

6.5.3 突出互动，注重观众参与

在《快乐大本营》出现之前，电视综艺娱乐节目以舞台呈现为主，与观众的互动较少，

① 吕佳宁. 内外兼修 创新为王——《快乐大本营》为何"快乐"长久[J]. 新闻与写作，2014(9)：63.
② 丁诚，张勇，刘芳. 湖南卫视王牌节目《快乐大本营》的"以品牌带收视"[J]. 新闻大学，2013(3)：143.
③ 王云峰. 常变常新 寓教于乐：《快乐大本营》长盛不衰的启示[J]. 当代电视，2016(3)：43.
④ 王云峰. 常变常新 寓教于乐：《快乐大本营》长盛不衰的启示[J]. 当代电视，2016(3)：43.

这当然与节目定位密不可分——昔日中国电视节目往往以提高审美情趣、教育大众为主旨，因此节目的表现方式比较单调。《快乐大本营》以快乐游戏的定位出现在荧屏之上，其形式有了较大的突破——突出互动，重视观众参与，从内容到形式感染观众，这种突出互动的节目特色充分体现了电视综艺娱乐节目的社会功能。节目的互动主要体现在三个方面。

一是游戏内容的互动感。节目游戏内容的策划充分考虑互动的因素，除了每期节目中的互动游戏外，节目还深入百姓生活中去，邀请各行各业的普通人到节目舞台上来展示自己。此外，节目不定期地策划主题活动，拉近与观众的距离。例如，2000 年节目组开始拍摄外景片"天南地北快乐情"，在全国各地组织观众见面会；2002 年，节目组策划"快乐之旅"系列户外活动，深入观众中采访拍摄，并将外景片段穿插到演播室内的节目中；2004 年，在节目 7 周年庆典的"你最红"系列活动(包括"冒险你最红""运动你最红"和"夺宝你最红")中，针对目标受众即青少年群体开展"海选"活动……这些主题活动的开展给场外观众提供了展现自己、表达自己的机会，让他们作为主角参与到节目中来[①]。

二是主持人的互动。节目创新启用"主持人群"——即"多位(3 位及 3 位以上)主持人在同一节目现场以即兴交流的方式，共同主持节目的合作形式"[②]，此前，这种主持人群的形式通常出现在晚会节目中。主持人是一档节目的"门脸"，是节目最重要的品牌形象，而主持人群多样的主持风格可以满足口味多样化的受众。更重要的是，《快乐大本营》主持人群中的每一位成员都亲切随和、幽默风趣，不像传统晚会节目主持人报幕般字正腔圆。主持人群与明星嘉宾、现场观众的互动营造了欢快愉悦的氛围，从而将轻松和快乐带给电视观众。

三是"星素"结合的互动。所谓"星素"结合，就是在节目中既邀请明星嘉宾，又邀请生活中的"素人"嘉宾，这些"素人"嘉宾通常是来自各行各业的普通人，或在某一方面有过人之处，值得被宣传、被展示。"星""素"嘉宾同台做游戏，既有利于增强节目的亲和力，又能够给来自生活中各行各业的普通群众提供展示自我的平台。例如，2017 年节目组推出了"赵又廷挑战百位素人男生"的创新游戏板块，收视表现抢眼，"星素"同台游戏收获了观众的青睐，网友们纷纷发表微博评论。通过"星素"结合的游戏设计，节目不仅可以体现明星嘉宾和"素人"嘉宾的个性，拉近明星同普通人的距离，弱化两者的差异性，还能普及相关领域的知识点，增强节目内容的丰富性和可看性，寓教于乐[③]。

本章小结

在电视综艺娱乐节目的策划与制作过程中，制作团队需要充分考虑如何在各个环节中贯穿节目的定位、导向、特点、风格等基本问题。而在这些基本问题背后，则是制作团队对节目整体的层层思考。第一层需要考虑的是节目的宏观问题：节目的类型是什么、定位是什么、目标受众是谁、价值导向如何，等等。第二层需要构思节目的中观问题：节目的

① 吕佳宁. 内外兼修 创新为王——《快乐大本营》为何"快乐"长久[J]. 新闻与写作，2014(9)：65.

② 赵俐. 浅析娱乐节目中"主持人群"的语言交际特点及其效果[J]. 中国电视，2010(9)：71.

③ 猫宁. 专访《快乐大本营》团队：廿年传承育匠人，匠心智造铸精品[EB/OL]. http://www.sohu.com/a/166300489_603687.

嘉宾是谁(包括明星嘉宾和素人嘉宾)、主持人是谁、节目流程中是否有表演环节和游戏环节(如果有，表演环节的内容是什么，游戏规则是什么)、是否加入纪实性元素，等等。第三层则需要考虑节目的微观问题：拍摄机位、剪辑思路、后期包装风格和内容、关键道具如何与节目主题或者广告商产生联系，等等。

思考与练习

1. 什么是电视综艺娱乐节目？
2. 电视综艺娱乐节目的策划要点是什么？
3. 电视综艺娱乐节目的价值导向有哪些？
4. 电视综艺娱乐节目的制作技巧有哪些？

实训项目

1. 电视综艺娱乐节目如何将欲传递的主流价值观嵌入节目的游戏中？
2. 为你所在的高校策划一档电视综艺娱乐节目，包含节目类型、定位、目标和价值导向、构成要素、节目流程、游戏规则等内容。

第6章　电视综艺娱乐节目的策划与制作.mp4

把无论两个什么镜头队列在一起，它们就必然会联结成一种从这个队列中作为新的质而产生出来的新的表象。

——爱森斯坦

第7章　电视社教节目的策划与制作

本章学习目标

➤ 电视社教节目的类型及其构成要素。

➤ 电视社教节目的策划要点。

➤ 电视社教节目的"教"与"乐"。

➤ 电视社教节目的制作技巧。

 核心概念

电视社教节目(Social-educational Television Program)；策划要点(Planning Point)；制作技巧(Production Skill)

 引导案例

电视社教节目不好看

很多同学经常有这样的认识：电视社教节目犹如电视荧屏上的"教师"，滔滔不绝地向电视机前的观众传递知识，有时甚至是灌输知识，给人高高在上、生硬说教的感觉，电视社教节目不好看是他们的普遍印象。那么，电视社教节目真的只能做得比较呆板、严肃吗？电视社教节目能不能生动、活泼？能不能让观众在获得欢乐的同时潜移默化地学到各种知识？

 案例分析

上述问题的答案是肯定的，但是目前确实有很多电视社教节目只重视了它的"教育性"，

而对"娱乐性"重视不足或者不予考虑。持这种看法的创作者或许认为如果在电视社教节目中注入更多的娱乐元素，会极大地弱化知识传播的功能，甚至有可能让电视社教节目成为电视综艺娱乐节目，而失去电视社教节目的独特品格。其实，很多优秀的电视社教节目已经用实践成果向我们证明：合理使用各种艺术手法、巧妙运用娱乐元素，对社会、科学、文化领域知识的传播来说，不仅有用，而且有效。

 学习指导

在第6章中，我们曾提出过"寓教于乐"的观点，即电视综艺娱乐节目不仅要重视"娱乐"，更要重视高雅的娱乐、传递知识的娱乐和价值导向正确的娱乐，即把"教"融入"乐"。同样，本章仍然要提出"寓教于乐"的观点，只不过侧重点不同，即在"乐"中探讨"教"。对于电视社教节目来说，"教育性"自然是第一位的，但是既有意思又有意义的知识才是能够让观众易于和乐于接受的。所以，本章在讲述关于电视社教节目策划与制作一般知识的同时，格外强调在电视社教节目策划与制作的各环节中都要重视在"乐"中"教"的思想理念。

在国外，电视社教节目又被称为"公共教育节目"；而在我国，最早的电视教育节目是1959年开办的《汉语拼音字母讲座》，随后，各地纷纷开办广播电视大学，通过电视教育节目传授大学课程。在1966年至1976年期间，电视教育曾一度被中断。改革开放后，各地广播电视大学相继恢复，很多电视台也成立了电视社教节目部，制作了大量贴近时代的电视教育节目。电视社教节目在不少观众的印象中多是讲座、授课类节目，其实，那只是电视社教节目的一种形式。在今天，丰富多彩的电视科教栏目和教育专业频道相继问世，电视社教节目得到空前发展，形态多样、内容丰富。

7.1　电视社教节目的类型及其构成要素

所谓"社教"，指的是"社会教育"。电视社教节目即发挥电视这一大众传媒的传播作用，运用电视传播的技术手段及艺术形式，面向社会大众进行科学、文化等各方面知识教育的节目，它是电视节目中一种非常重要的节目类型，突出体现了大众传媒的教育功能。

7.1.1　电视社教节目的类型

电视社教节目题材多样，类型丰富，根据其涉及的主要内容，大致可分为青少年教育类、文化知识类、思想政治类、科学普及类、法制教育类、健康知识类、农业技术类、军事知识类八大类型。

1. 青少年教育类

青少年教育类的电视社教节目主要面向青少年群体，其宗旨是向青少年群体传递素质教育、招生考试等信息，展现当代青少年的精神面貌和风采，如《加油吧，考生》《留学为你来》《开学第一课》《少年工匠》《请教请教》《小小演说家》《中国艺考》《教育

人生》《少年国学派》《国学小名士》等。

2. 文化知识类

文化知识类的电视社教节目主要以传播人文类知识为主，其宗旨是增强受众的文化素养和文化底蕴，弘扬中华优秀传统文化，增强民众的文化自信和文化自觉，如《中国诗词大会》《百家讲坛》《开讲啦》《国史演义》《博物馆之夜》《艺术中国》《向上吧！诗词》《汉字风云会》《诗书中华》《见字如面》《朗读者》《名人讲堂》《中华文明大讲堂》等。

3. 思想政治类

思想政治类的电视社教节目主要以传播政治知识为主，其宗旨是增强受众的政治觉悟和政治素养，宣传马克思列宁主义、毛泽东思想、邓小平理论、"三个代表"重要思想、科学发展观和习近平新时代中国特色社会主义思想，增强中国特色社会主义的道路自信，如《社会主义"有点潮"》《开卷有理》《平"语"近人——习近平总书记用典》《这就是中国》等。

4. 科学普及类

科学普及类的电视社教节目主要以传播科技知识为主，其宗旨是在"科教兴国"战略指引下向受众普及更多的科学知识，提高受众的科技文化素质，激发受众对科学的兴趣，如《走近科学》《解码科技史》《是真的吗？》《原来如此》《我是未来》《院士讲科普》等。

5. 法制教育类

法制教育类的电视社教节目主要以传播法律常识为主，其宗旨是增强受众的法律意识，普及法律常识，建构法制社会，如《今日说法》《法治进行时》《法治天下》《法治在线》《一线》《辨法三人组》等。

6. 健康知识类

健康知识类的电视社教节目主要以传播生活健康知识为主，其宗旨是增强受众的保健意识，普及健康常识，倡导科学的健康知识，如《养生堂》《我是大医生》《健康之路》《超级诊疗室》《大医本草堂》等。

7. 农业技术类

农业技术类的电视社教节目主要以传播普及农业技术知识为主，其宗旨是传播农业科技知识、实用技术和国家相关扶持政策，提高受众的农业科技素质和生产技能，如《每日农经》《科技苑》《乡村大世界》《农广天地》《聚焦三农》等。

8. 军事知识类

军事知识类的电视社教节目主要以传播军事知识为主，其宗旨是报道国防建设成就，展示中国军人风采，传递军事科技信息，追踪世界军事动态，传播现代国防理念，如《军事报道》《军事纪实》《军事科技》《军情时间到》《军情连连看》等。

7.1.2　电视社教节目的构成要素

对于一档电视社教节目而言，"教育"和"知识服务"是最突出的功能，节目的构成要素主要有教育服务主体、教育服务客体和教育服务载体。

1. 教育服务主体——节目参与者

在传统教育领域，教育服务的主体一般指教育者，即教育实践活动的组织者和实施者，如教师。对于电视社教节目，虽然节目是由以电视台为主的影视机构来组织、策划、录制和播出，但节目中的教育服务主体则由节目邀请的学者专家来担当，如《百家讲坛》《院士讲科普》《养生堂》等；也可由节目主持人和参赛选手来承担，如《中国汉字听写大会》《中国诗词大会》等。作为电视社教节目的一个重要构成要素，节目的参与者在节目中有着非常重要的地位。在节目策划中，策划人员需要在前期与教育服务主体进行沟通，掌握节目嘉宾、选手的风格及特点，并尽可能地从中挖掘"人设"亮点(关于"人设"的内容在第 6 章已有提及，在此不多赘述)。在以传播知识、教育社会大众为宗旨的电视社教节目的策划中，设计策划"人设"的成分较少，痕迹较轻，对"人设"亮点的适度挖掘主要是起到使节目故事化、人物化、情感化的作用，利于观众的接受以及节目效果的呈现。

例如，在《百家讲坛》中，每期邀请到的学者专家为受众带来学术盛宴，而这些上了节目的"电视学者"，往往也因为个人特点和寓教于乐的"教学"方式为受众所喜爱而走红，易中天、刘心武、阎崇年、纪连海、蒙曼等"电视学者"，正是因为其独特的"教书模式"而让观众印象深刻，同时推动了节目的热播。而在《中国诗词大会》中，外卖员雷海为、高中生武亦姝等答题选手身份的话题性和个人的独特魅力也增强了节目的可看性，虽然每位选手都是普通人，但背后都有着独特的身份和故事。

2. 教育服务客体——节目受众

教育服务的客体通常指的是教育的接受者，如学生。在电视社教节目中，教育客体是收看节目的观众。近年来，从满足人民群众对现实生活的需求出发，各级电视台不断推出了专题性、针对性较强的电视社教节目，关注法律、科学、文化、教育、健康、思想等领域。受众地位发生了质的改变，从以往以传播者为中心的电视传播模式向以受众为中心转变，这样一来，电视社教节目再也不能以"教育"受众为目标，而是向"服务"受众转变，内容上需要注重受众的兴趣与需求，方式上需要重视情感的接受与沟通。特别是在自媒体异军突起以及媒体融合走向深入的大背景下，媒体受众的分众化趋势更加明显，电视节目的受众将进一步细化，这就要求在节目策划过程中需要了解节目受众的心理、现实需求和兴趣爱好等具体情况。具体就电视社教节目的策划而言，对教育服务客体这一节目元素的策划通常是隐蔽的、前置的，策划人员需要提前调研、了解节目受众的心理与期许，并在节目播出时不断了解节目受众的反馈意见，及时调整节目内容与呈现方式。

以北京电视台的大型日播养生栏目《养生堂》为例，该节目最早于 2009 年 1 月 1 日由北京电视台科教频道推出，后来在 2011 年全新改版于北京卫视播出，至今已开播十余年。栏目自开播之日起，始终坚持"献给亲人的爱"的方针，以"传播养生之道，传授养生之术"为宗旨，将节目受众定位为关注健康知识的人群，特别是中老年人群。在精准的受众

定位下，节目策划也紧紧围绕受众所需展开，节目知名度不断提升，影响力不断扩大。目前，全国大部分中老年观众已经成为《养生堂》的忠实观众，养成了稳定的收视习惯，"据央视索福瑞数据显示，全国 60 岁以上老年人中近 80%的观众看过《养生堂》"①。

3. 教育服务载体——节目内容

电视社教节目以"社会教育"为宗旨，而"社会教育"是指在正式学校教育以外，为各种不同文化程度、职业、年龄的人所办的学校式教育(如广播电视大学的课程、面向学生辅助讲解课本知识的节目等)和社会式教育(如普及科学文化知识、扩大知识面和认知视野、提高思想境界的节目等)。在这个意义上说，它相当于民众教育②。早在中国电视事业起步之初，电视社教节目就承担着对广大人民群众宣传教育的功能；在社会发展进步的今天，这种教育功能不但没有减弱，反而得到了强化，针对不同受众群体的主题丰富、形式多样、创意鲜活的社教节目层出不穷。教育的概念宏大而宽广，从形式上而言，既包含了狭义的学校教育，也包含了广义的家庭教育、社会教育；从内容上而言，既包含了具象的知识教育、技能教育、文化教育，又包含了抽象的思想教育、道德教育和性格教育。电视社教节目发展到今天，其"教育"功能指的是广义上的教育，也就是说，节目内容应该具备普及科学文化知识、引导积极向上观念、提倡科学精神、激发科学兴趣等作用，达到使受众提升思想境界、提高文化水平、增长知识技能、陶冶高尚情操的目标。

7.2 电视社教节目的策划要点

电视社教节目对于文化知识信息的传播以及社会发展的反馈，赋予其引导教育受众接受文化熏陶从而树立正确价值取向的作用。因此，电视社教节目的策划要综合科学知识、思想文化和审美艺术等多个方面进行考虑，其一要重视节目的知识性，传播和普及正确的科学知识；其二要重视节目的思想性，科学地引导受众，提高受众的思想觉悟，树立正确的价值取向；其三要重视节目的艺术性，利用电视技术和手段，充分调动受众的多种感官，营造美的视听体验。

7.2.1 重视节目的知识性

教育最首要、最基本的目的在于使受教育者学习知识、掌握技能。电视社教节目应通过多样化的手法，展示时代发展、社会进步、科技创新的新面貌，传播科学的、实用性较强的文化知识；对于理论界尚有争议的知识信息应谨慎传播；而对于过时的、被证实是错误的知识信息，应不予传播，或者作为反面案例进行阐述。

例如，以权威性、科学性和服务性著称的电视社教栏目《养生堂》邀请的嘉宾都是全国权威医学专家，栏目重磅推出的院士系列、院长系列、"主委"(即中华医学会各分会主任委员)系列节目均备受关注。尽管栏目专家库中的专家在医学界具有权威性，但是医学发

① 田天. 新媒体环境下电视健康栏目传播的创新模式——以北京卫视《养生堂》栏目为例[J]. 传媒，2017(2)：11.

② 韩梅. 社教节目的渊源及其在中国近现代的兴起[J]. 浙江大学学报(人文社会科学版)，2017(4)：184.

展毕竟是一个动态的过程，而节目传播的健康观点和信息必须完整、准确、有时效性。《养生堂》曾邀请一位享誉全国的知名专家录制了系列节目"肿瘤营养攻略"，节目播出的前一天，频道播出了 30 秒的节目预告片。预告片播出后，编导看到网上有几位营养专家留言，质疑节目中使用的一个国外调查数据是 10 年前的，过于陈旧。于是，栏目组当即决定撤下已经上了播出线的节目[①]。可见，电视社教节目的策划人员应具备一定的知识水平，能够深入挖掘专业知识信息，并建立专家库，邀请各行各业的专家学者参与和指导节目内容；同时，必须时刻关注社会舆论反馈，及时调整节目信息。

7.2.2　重视节目的思想性

教育的深层目的或者说终极目的在于帮助受教育者形成正确的价值取向、健全人格、深化思想、提高人文素养和培养高雅情趣。因此，电视社教节目的核心诉求在于让观众在观赏节目的同时，获取科学的知识、内涵丰富的文化和深刻的思想，进而形成正确的世界观、人生观和价值观。

以《平"语"近人——习近平总书记用典》为例，该节目是中共中央宣传部、中央广播电视总台联合推出的《百家讲坛》特别节目，以古籍诗词回放、学者嘉宾专业解读、百姓现身说法、观众现场交流的形式，让受众直观地了解习近平同志的用典故事，同时生动解读了习近平同志的治国理政思想与人文情怀。受众通过观看节目，不仅学习了以习近平同志为代表的中国共产党人的理想信念，还学习到了做人做事的道理。第一期节目"一枝一叶总关情"，展现了习近平同志坚持以人民为中心的发展思想，以及在"为民"这个大主题之下以习近平同志为核心的中国共产党身体力行、切实为百姓做实事做好事的故事。在经典释义部分，节目介绍了"些小吾曹州县吏，一枝一叶总关情""政之所兴在顺民心，政之所废在逆民心""利民之事，丝发必兴；厉民之事，毫末必去"等典故；邀请河南大学的王立群教授为经典释义人，为受众详细解释关于"为民"这一主题下习近平总书记用典的出处；邀请北京大学的郭建宁教授为思想解读人，为受众阐释习近平新时代中国特色社会主义思想中关于"为民"的思想内容；此外还邀请村民张卫庞回顾习近平同志在梁家河工作期间切身为民的故事。这些环节为受众展现了中华民族博大精深的历史文化，彰显出中华民族的文化自信，同时折射出习近平同志深厚的哲学底蕴、文化修养和为民情怀。

7.2.3　重视节目的艺术性

在曾经较长的一段时期里，我国电视社教节目内容较为枯燥、形式较为呆板、理念较为陈旧，对节目的视听感官体验重视得极为不足。近年来，随着观众审美需求的提高并且受国外节目模式的影响，我国电视社教节目在重视内涵提升的同时，开始关注艺术表现力，将改良节目的视听审美表达作为节目策划的重点——具体包括舞台布景、画面特效、字幕设计、节目包装、背景音效等——充分借助视听元素调动受众的感官体验，增强了节目的艺术性和受众的观看热情。

例如，《中国诗词大会》的舞美灯光设计与节目风格定位完全匹配，美轮美奂的舞美

① 张丽.《养生堂》的传播之道[J]. 中国广播电视学刊，2012(2)：52.

设计给观众带来了一场视觉盛宴。两根古色古香的卷轴柱矗立在舞台两侧，将大屏幕和舞台围在其中，整个舞台设计犹如一幅中国传统画卷。大屏幕配合节目各个环节而呈现出不同的画面效果——在嘉宾点评选手时，大屏幕呈现与诗句相呼应的动画；在百人团答题时，大屏幕则呈现"万箭齐发"的效果；通过舞台视觉技术，电视机前的观众便可沉浸在诗句的意境之中。在灯光设计方面，《中国诗词大会》注重人物肤色的质感和形体光的塑造，以及对舞台空间和意境的营造，色彩丰富、对比度高，打造一种高品质的"见光不见灯"的画面表现形式，以保证画面的干净与唯美。"腹有诗书气自华"，别具匠心的舞美设计无疑为节目传递的知识信息带来了绝佳的展现形式，使受众能够更好地领略中国诗词的高雅意境。

7.3 电视社教节目的"教"与"乐"

"教"与"乐"是一组看似矛盾的关系，但其内核实际上是教育的严肃性与电视的娱乐性如何统一的问题。在学校教育大力提倡"寓教于乐"教育理念的今天，电视社教节目更需要处理好"教"与"乐"的关系，将知识性和娱乐性有机融合，从而取得更好的传播效果。

7.3.1 知识性——电视社教节目的立身之本

"科学技术是第一生产力"，在信息时代，文化知识成为提高生产力和促进经济增长的核心。特别是随着"科教兴国"战略的实施，电视社教节目承载着向公众普及科学文化知识的重任，知识性无疑成为节目的立身之本。在新的媒介环境下，传受双方关系发生了巨变，这为电视内容生产造成了深远影响。作为为社会大众提供知识教育服务的电视社教节目，在策划时首先需要考虑的就是根据节目宗旨和服务的受众群体来确定节目内容，即应该传播怎样的科学知识信息。因此，不同题材、宗旨和目的的电视社教节目，其传播的内容有所不同。

青少年教育类电视社教节目的主要群体是正在求学阶段的青少年，此类节目所涉及的知识信息应该符合这个群体的身心健康发展与学业进步的需求。例如《开学第一课》在每年中小学校开学之际，为学生群体带来思想教育的第一课，在价值观方面为青少年提供正面的引导，如表 7.1 所示。

表 7.1 《开学第一课》的主题内容列表(2008—2019 年)

年　度	主　题	内　容
2008	知识守护生命	将奥运精神和抗灾精神紧密结合,对学生进行应急避险教育和生命意识教育
2009	我爱你,中国	化爱国之情于具体的报国之行,爱国要从爱亲人、爱同学、爱老师做起,对学生进行爱国主义教育

续表

年 度	主 题	内 容
2010	我的梦，中国梦	通过网络征集了全国中小学生的十万个梦想，通过"我的梦""坚持梦想""探索梦想""中国梦"四个篇章，对学生开展梦想和信念教育
2011	幸福在哪里	讨论"如何让中国孩子拥有幸福"这个话题，培养孩子感知幸福、创造幸福、分享幸福的能力
2012	美在你身边	通过探索美、创造美、传递美、和谐美四个篇章，对学生进行探索美和发现美的教育
2013	乘着梦想的翅膀	通过有梦就有动力、有梦就要坚持、有梦就能出彩三个篇章，向学生诠释梦想以及坚持梦想的力量
2014	父母教会我	通过孝、爱、礼、强四个篇章，教会学生孝顺家长、文明礼貌、热爱生命、坚强勇敢
2015	英雄不朽	围绕"爱国""勇敢""团结""自强"四节课，通过讲述英雄故事让学生共同"铭记历史，缅怀先烈"
2016	先辈的旗帜	邀请多位亲历长征、平均年龄逾百岁的老红军参与节目，讲述长征故事，弘扬长征精神，给青少年以价值观的启迪和引导
2017	中华骄傲	引导中小学生从博大精深的传统文化中寻找中国自信的源泉，培养他们爱党、爱国、爱人民的情感，增强民族文化自信和价值观自信，树立为共产主义远大理想和中国特色社会主义共同理想而奋斗的信念和信心
2018	创造向未来	分为"梦想、探索、奋斗、未来"四个篇章，以充满前瞻性和未来感的设计，展现中国人民伟大的创造精神，启发青少年的创造梦想，激励他们用新理念、新知识、新本领去适应和创造新生活
2019	五星红旗，我为你自豪	以"国旗下的讲述"为内容主线，通过五位英雄讲述他们与国旗之间的感人故事，陪伴同学们共同迎接新中国70周年华诞，让同学们感受"生长在五星红旗下"的幸福与自豪，生发"我与祖国共成长"的坚定志向

文化知识类、思想政治类、科学普及类、法制教育类和军事知识类电视社教节目所传播的知识信息较为专业，受众在观看节目时，对获得相关领域未知知识的心理期许也较高。因此，此类节目在策划过程中，要侧重于提供专业程度较高的知识信息，特别是这几类节目的专业知识较为抽象、艰涩、深奥，更需要邀请业界专家到场为受众做出权威而通俗的阐释。例如，《今日说法》在为受众呈现法律案例的同时，每期邀请一位法律专家作为节目嘉宾，嘉宾对案件的点评不但为受众提供了专业的法律条文阐释，更彰显了人文关怀，发挥了积极的社会导向作用，实现了"普及法律知识，弘扬道德风尚，宣扬精神文明"的宗旨。

健康知识类、农业技术类电视社教节目的主题和内容针对性更强，受众群体更为集中和细化，对相关领域知识的需求更为迫切，且往往需要将从节目中获取的知识运用于实际，以求取得健康养生、疾病康复或者提高作物收成、减少投入成本等相应的效果。因此，这两类电视社教节目包含的知识信息应当更具有针对性、科学性和实用性。例如，向广大农村朋友传播农业科技知识、推广农业实用技术、提高农民朋友的科技素质和生产技能的《农

广天地》，就将"对象明确、贴近生活、科学系统、技术实用、服务周到"作为栏目宗旨。在内容方面，以提高农业科技成果转化率、农业资源利用率和深入开发农村人力资源为出发点，关注并跟踪具有推广价值的新技术、新成果，力求发挥科普、教育、培训、实用技术推广、信息发布等多种功能。此外，该栏目还策划一些节目专门聚焦与从事农业生产相关的健康知识，从知识技能到劳动保护，全方位传播与农业、农村、农民有关的科学知识，如表 7.2 所示。

表 7.2 《农广天地》2018 年 9 月份节目主要内容列表

节目期次	主要内容
20180902	威县葡萄秋月梨
20180903	嘉兴黑猪
20180903	大漠玫瑰艳 水乡鸭子欢
20180904	伊犁鹅
20180904	丑模丑样丑槐猪
20180905	槐猪养殖技术
20180905	鳄鱼身上有黄金
20180906	太行山羊养殖技术
20180906	"兔公兔婆"发兔财
20180907	汉江黑猪养殖技术
20180907	仙草园里种出千万财
20180909	小小三七创奇富
20180910	宁强马
20180910	卢氏深山藏美味
20180911	郏县红牛
20180911	盐碱地上的外来客
20180912	蒙古马
20180912	瑶乡苗寨藏双小
20180913	双阳梅花鹿养殖技术
20180913	上虞江畔双果香
20180914	加油！好医生——小儿腹泻
20180914	朝舞之地 鲜味十足
20180916	酒红菇美鳞鲃鲜
20180917	大白菜杂交制种技术
20180917	不怕雨的杨梅 换饲料的羊
20180918	夏玉米也能按粒收
20180918	牡丹花开 连年有余
20180919	种粮大户肖建波和他的现代家庭农场
20180919	小蓝莓做出大产业

续表

节目期次	主要内容
20180920	苏州御窑金砖制作技艺
20180920	多彩平邑寻鲜记
20180921	加油！好医生——中暑
20180921	"富二代"变身龙猫达人
20180924	沃柑高产栽培技术
20180925	花椰菜杂交制种
20180926	黑皮鸡枞菌栽培技术
20180927	芹菜杂交制种
20180927	丰收中国——江苏永联
20180928	加油！好医生——外伤出血

7.3.2　趣味性——电视社教节目的生存之道

一直以来，业界和学界对收视率的评价呈两极状态。一方面，收视率在业界被广泛接受，原中央电视台副总编辑孙玉胜在回顾中国电视近十年的发展历程时认为："收视率成为调控频道和栏目编辑的指挥棒，成为一个挥之不去的既定标准。"[①] 另一方面，收视率也受到了批判和质疑，被看作行业恶性竞争、节目庸俗、泛娱乐化等诸多弊病的源头[②]，有学者甚至将收视率视为"万恶之源"[③]。

但是，目前还没有其他指标能够更好地代替收视率成为节目评价的指标，而且无论是媒体机构对一个节目或栏目的评价还是广告商对节目广告投入的衡量，都将收视率视为核心的参照指标。因此，收视率仍是目前中国电视节目生存与否的重要决策依据。而电视社教节目本身就具有知识性与教育性，如果不注重内容的趣味性，收视率难以保证，节目或栏目甚至会面临被停播的危险。因此，趣味性在一定程度上已经成为电视社教节目的生存之道。

特别是近年来受迅猛发展的综艺节目的影响，电视社教节目面临娱乐化的冲击，为提高收视率、吸引更多受众，电视社教节目也需要将知识内容以生动鲜活的方式予以表达和传播。只注意"教"而忽略"乐"，其中很重要的一点就是对节目的趣味性重视不足。电视社教节目如何吸引受众，如何将看似抽象的知识以通俗易懂且不失幽默风趣的方式表达出来，成为当今电视社教节目的策划人员必须攻克的难关。

7.3.3　知识的严肃性与节目的娱乐化之间的边界探讨

"寓教于乐"真正落实到实践中并获得观众好评不容易，一个典型的例子是《走近科

① 孙玉胜. 十年：从改变电视的语态开始[M]. 北京：生活·读书·新知三联书店，2003：409.
② 周小普，孙媛，刘柏煊. 电视节目收视率价值再辨析[J]. 现代传播，2015(9)：5.
③ 尧风，钱践. 收视率再批判[J]. 现代传播，2006(3)：1.

学》栏目在播出初期社会反响强烈，但后来为过度追求悬疑的效果和收视率，常将一个常见的问题通过剪辑编排与解说词设计做得扑朔迷离，被社会舆论抨击为故弄玄虚、耸人听闻。其实，制作者的初衷只是想要加强"悬念"的效果而吸引更多观众，从而向更多人群普及科学知识，但娱乐化的尺度把握不好，就会过犹不及。

科学与娱乐二元对立的观念长期存在于人们的传统意识里，科学知识要么被认为神圣而不可亵渎，要么被认为实用而不可消费，似乎知识与娱乐、高雅与通俗、严肃与风趣之间存在着明显的天然界限。这样泾渭分明的观念也使得人们很少考虑是否能够做到快乐学习，是否可以从知识中发现趣味，特别对于以传播知识为宗旨的电视社教节目而言，传统的创作理念避娱乐而远之。

尼尔·波兹曼(Neil Postman)曾指出，电视是为娱乐而生的媒介，天生具有极强的娱乐性，电视的图像传播特性以及市场属性使得政治、宗教、新闻、体育、教育和商业都心甘情愿地成为娱乐的附属，也使得通过电视呈现的现实世界逐渐以娱乐的方式出现，并成为一种去政治化的大众文化①。"娱乐性"与其说是对电视的批评，不如说是对电视媒介功能的认知，大众媒介需要提供娱乐以疏解社会情绪，起到"减压阀"的作用。鉴于此，电视社教节目也应在知识的严肃性与节目的娱乐化之间寻找合适的平衡点。

近年来，随着受众审美品味的逐渐提高，电视社教类节目也逐渐呈现出综艺化、娱乐化的发展趋势，具体表现为：借鉴真人秀、综艺等节目模式，邀请知名明星做节目的嘉宾，巧妙使用游戏、娱乐和竞技等元素，结合社会舆论热点，来吸引受众的注意力。综艺化、娱乐化的趋势既是为了吸引受众、提高收视率，也是为了借助受众喜闻乐见的形式来传播"高大上"的科学知识。这种趋势使得电视社教节目与综艺节目间的界限逐步缩小，有时甚至难以区分——到底是具有教育性的综艺节目，还是综艺化的电视社教节目？本教材认为，节目的主要目的和宗旨是区分的关键，如果节目宗旨主要是某类文化知识的传播，那么就可以将其归入电视社教节目的范畴。北京卫视播出的《上新了·故宫》就是一档综艺化趋势较为明显的电视社教节目。

《上新了·故宫》创新节目形式，采用"专家+明星"的嘉宾模式，在饶有趣味地科普故宫文化的同时，有意为传统文化添加现代色彩。文创新品开发员邓伦、周一围及神秘嘉宾跟随故宫专家进宫识宝，探寻故宫傲世的珍贵宝藏和深厚的历史文化，同时节目联手知名设计师和高校设计专业的学生，每一期都推出一个引领热潮的文化创意衍生品，让故宫文化以具象化的文化衍生品落地，建立受众与故宫文化双向互动的新联系，让故宫文化被更多年轻人"带回家"。青年演员邓伦外形俊朗，曾出演过《香蜜沉沉烬如霜》，收获了大量的青少年受众粉丝。而周一围在热播的综艺娱乐节目《演员的诞生》中夺冠，演技过硬，很适合出演节目中"演绎"的部分。每期邀请的神秘嘉宾均是观众口碑好、自身形象佳的明星，其中很多神秘嘉宾曾出演过清宫电视剧，如《甄嬛传》中皇后的扮演者蔡少芬、《宫锁珠帘》中崇庆皇太后的扮演者袁姗姗、《孝庄秘史》中大玉儿的扮演者宁静等，这些演员戏里戏外再探故宫，别有一番趣味。此外，节目中穿插着故宫中的一只"御猫"出镜，承担了转场和旁白的作用，这个创新环节给节目增添了不少趣味。而主题文创产品设计与电商众筹相结合的创新模式，使得观众由单纯地观看节目，转变为对节目内容产生好

① [美]尼尔·波兹曼. 娱乐至死[M]. 章艳，译. 桂林：广西师范大学出版社，2004：207.

感与共鸣，甚至转化为直接的消费者。以"畅心睡衣"产品为例，众筹活动截止时，在淘宝众筹中该项目已获得了 10,177,606 元的众筹金，远超其 5 万元的目标金额。

7.4 电视社教节目的制作技巧

7.4.1 制作手段需考虑受众的接受情况

我国早期的电视社教节目过于单调刻板，缺乏交流感和艺术感，观赏性也不高，这主要是由于思想观念的陈旧和技术手段的落后。随着技术手段的不断发展以及电视制作观念的开放与提升，近年来，优秀的电视社教节目层出不穷，这些节目在秉承教育和知识传播宗旨的基础上，创新制作手段，优化节目模式，激发目标受众对节目的观赏热情，也提高了教育的效果。发生转变的核心点在于传受关系改变后建立了以受众为中心的观念意识。

受众是任何一种大众传播媒介生存发展的基础，掌握着电视节目的生杀大权。电视社教节目涉及的题材包罗万象，受众群体广泛但差异较大，因此电视社教节目应提高节目内容的专业度和呈现方式的针对性，节目制作观念也应该由力求满足大众的需求转变为充分满足分众的需求，服务好节目较为稳定的受众群体。

思想政治类电视社教节目《开卷有理》的目标受众是 80 后、90 后的青年群体，正如节目名称喻示的"开卷有理论、开卷有理由、开卷有道理"，"以知识的力量团结一切青年群体"是节目的宗旨，"不枯燥、不戏说"是节目的目标。节目第一季《马克思 靠谱》以马克思的生平事迹和马克思主义理论为主要内容，但高度抽象的理论内容恰恰是目标受众群体接受起来有难度的。为了使这样一档以马克思理论教育为主题的节目收到更好的传播效果，制作者紧紧围绕目标受众的接受心理，运用 80 后、90 后喜爱的脱口秀的形式，在内容编排方面突出马克思个人的人格魅力和伟大才华，以其成长背景和所处时代环境为抽象的理论加入了人性化、人情味的元素。此外，节目在话语方式、色彩风格、歌曲风格、后期包装等方面全方位拉近与目标群体的距离。

在话语方式方面，节目大量使用 80 后、90 后人群的日常交流用语。节目的片名也异常生动活泼，九期节目的片名分别是"飞扬吧，青春""再见吧！黑格尔""马克思的朋友圈""历史的正确打开方式""破土啦！天才世界观""全世界无产者联合起来""痛并快乐着""马克思是个好医生"和"马克思 靠谱"。九期节目分别将马克思各阶段的成长轨迹以及形成的理论思想串联起来，"靠谱""朋友圈""正确打开方式"等词语的运用，使观众在刚刚接触节目时就能感受到轻松活泼的节目风格。此外，节目以嘉宾群口秀的形式呈现，嘉宾在发言时用语亲切、自然、接地气，如将青年马克思称呼为"小马同学"、将中年马克思称为"老马"，使用"点赞""不服来辩""啪啪打脸""我给你点 color to see see""不蒸馒头我争口气""来了外挂""满血复活"等青年群体乐于使用的流行用语，将马克思生平及其理论内涵用通俗易懂、风趣幽默的话语风格进行解读。解读马克思理论的嘉宾不再高高在上，反而像是观众的同龄友人一样侃侃而谈，极大地淡化了节目的宣教味，拉近了抽象理论、遥远历史与当代青年生活的距离。

在色彩风格方面，节目中的图片、动画片段等影像素材的色彩风格，贴合青年群体的口味，如节目喜欢使用鲜艳、饱和度高、对比度强的波普色彩风格，乐于使用风趣幽默的

图片影像，以此来辅助理论的诠释与分析，加深受众的印象，如图 7-1 和图 7-2 所示。

图 7-1　《马克思 靠谱》的色彩风格

图 7-2　《马克思 靠谱》风趣幽默的图像

　　在歌曲风格方面，节目选用北京大学毕业生卓丝娜作词的一首说唱歌曲《马克思是个九零后》作为节目主题曲，以目标群体喜爱的流行文化拉近与目标受众的距离。

　　在后期包装方面，节目借鉴真人秀节目的后期包装制作风格，通过花样字幕以及贴图，起到修饰、强调、解释、画龙点睛等作用，渲染了主讲嘉宾的发言气氛，增强了节目的故事性与趣味性[①]，如图 7-3 所示。

图 7-3　《马克思 靠谱》后期字幕设计

7.4.2　把控教育性与趣味性相结合的度

　　"寓教于乐"是由两千多年前古罗马的文艺理论家贺拉斯首先提出来的："诗人的愿

① 刘小红，汪磊. 电视读书节目与马克思主义传播——以《开卷有理》第一季《马克思靠谱》为例[J]. 中国广播电视学刊，2017(12)：121.

望应该是给人益处和乐趣，他写的东西应给人以快感，同时对生活有帮助……寓教于乐，既劝谕读者，又使他喜爱，才能符合众望。"①贺拉斯在亚里士多德提出的"文艺要有教育和净化功能，同时要提供精神享受"的基础上，提出了"寓教于乐"的观点。而在中国的西周时期，周公旦提出了"乐教"的观点，提倡"制礼作乐"，以达到"以乐教和"的效果；孔子更是在"乐教"的基础上提出了"志于道，据于德，依于仁，游于艺，兴于诗，立于礼，成于乐"的观点，主张教育要兼备教化和审美的双重功能，让人全面发展。从教育领域的角度出发，快乐与管教是不冲突的，如果能将两者协调好，可以取得更好的教育效果。近年来，越来越多的教育专家注意到快乐教育的重要性②。"寓教于乐"是"教"与"乐"的有机融合，具体到电视社教节目的制作技巧上，就是要做到抽象知识的形象化、体验化，以及叙事手段的悬念化、故事化。

1. 抽象知识的形象化、体验化

电视社教节目包含着大量的知识，其中大部分知识都是抽象的；而电视艺术是一门声画结合的综合艺术，为了获得最好的传播效果和教育效果，策划与制作人员需要运用电视艺术的优势，将抽象的知识转化为可见的、可体验的电视形象和视听符号。

以《我是大医生》为例，它与《养生堂》同属于北京卫视出品的健康知识类电视社教节目，后者的受众群体以中老年人为主，且已拥有了稳定的收视群体和极佳的口碑。在此情况下，《我是大医生》将受众群体定位为较为年轻的中青年群体，并从策划、制作等多方面入手，与《养生堂》形成了差异优势，办出了节目特色。"是否可以将医学研究成果用通俗易懂又不失严谨的话语传播开来，是判定健康知识传播效果优劣的标准。"③节目通过 3D 技术、逼真道具、情景扮演等各种手段和方式的结合运用，将抽象的知识形象化、体验化，大大提升了节目的传播效果。

《养生堂》多以文字和图片的形式将讲解中需要展示的内容在大屏幕上予以呈现，关于知识性内容的互动环节也多以嘉宾与现场观众问答的形式进行，制作手段和方法较为单一。而《我是大医生》在知识的学习和体验方面下足了功夫，在后期制作中大量采用 3D 成像技术，对人体结构、器官构造、生物形态等进行了大量的 3D 虚拟建构，而且这些形象化的模型并不仅停留在现场大屏幕上，还能跃出现场的大屏幕，立于舞台之上，与主持人和嘉宾等完成互动，这种非凡的视觉效果正是目标受众群体所喜爱和易于接受的④。在 2018年 6 月 7 日播出的节目《网红院士解读癌症真相》中，嘉宾在展示切除胃部肿瘤时，节目使用了 3D 立体数字模型，如图 7-4 所示。

节目还经常使用一些道具，模拟部分身体器官的病变，形象化地为观众展示发生在身体中看不到、摸不着的变化。在《网红院士解读癌症真相》这期节目中，嘉宾手提热水壶，对着一个胃部模型注入热水，模拟热水进入胃部时对胃部的损伤。道具事先用塑料薄膜包住胃壁周围，在接触热水后，塑料薄膜脱落，以此模拟胃黏膜被烫伤后的情况；又在胃部

① 伍蠡甫. 西方文论选(上)[M]. 上海：上海译文出版社，1979：113.

② 田莉莉. 贺拉斯"寓教于乐"观在当代教育中的应用[J]. 知与行，2016(6)：112.

③ 季峰. 《我是大医生》健康传播策略探析[J]. 电视研究，2018(5)：72.

④ 苏娟. 电视健康类节目的目标受众与节目构成——以《我是大医生》和《养生堂》比较为例[J]. 西部广播电视，2014(5)：73.

模型中装有气球，嘉宾按动充气装置，气球鼓起，以此模拟胃黏膜反复被烫伤后胃癌肿瘤的发生，如图 7-5 所示。这样一来，就将食用烫食如何引起胃部癌症的知识非常直观、形象地展现在观众眼前。

图 7-4　《我是大医生》中的 3D 数字模型

图 7-5　《我是大医生》中的道具

此外，节目还通过现场实验和场景扮演等方式增强受众对知识的体验。在 2017 年 2 月 9 日的节目《过年饮食中的健康危机》中，主持人与嘉宾装扮成肝、胆、胰三个器官，并邀请现场观众参与其中，演示胆汁胰液的运送过程以及胰管胆管堵塞的情形，如图 7-6 所示，通过体验式的情景扮演，将晦涩难懂的医学知识进行了通俗易懂的大众传播。

图 7-6　《我是大医生》中的情景演示

2. 叙事手段的悬念化、故事化

悬念是受众欣赏文艺作品时，由于关心故事发展和人物命运而产生的一种心理期待、

一种紧张心情。设置悬念是文学与戏剧常用的手法，能够调动读者或观众强烈的好奇心。悬念是节目吸引力的发动机，美国戏剧理论家乔治·贝克认为，悬念"就是兴趣不断地向前延伸和欲知后事如何的迫切要求，无论观众是否对下文毫无所知，但急于探其究竟；或对下文做了一些揣测，但渴望使其明确，甚至是已经感到咄咄逼人，对即将出现的紧张场面怀着恐惧——在这些不同情况下，观众都可能是处在悬念之中，因为不管他愿意不愿意，他的兴趣都非向前直冲不可"[1]。

而在我国传统艺术中，宋元"说话"和明清评书等说唱艺术中的"扣子"和"关子"技法，即用说到紧要关头停下来的办法来挽留、吸引听众，这就是说书人根据听众在聆听故事时的心理创造出来的叙事技巧，和今天设置悬念的做法有着异曲同工之妙[2]。

电视社教节目由于受节目性质和内容所限，很难像综艺娱乐节目或者电影、电视剧那样，通过娱乐游戏、戏剧化的冲突来吸引受众。但是，在节目策划和制作中，可以通过设置悬念、讲述故事的手段来吸引观众。悬念的设置和故事化的讲述可以在节目的很多地方进行操作，如节目名称、主题内容、主持人或嘉宾的话语、节目导视与片花、节目中各环节的安排等。

中央广播电视总台科教频道全新打造的电视社教节目《解码科技史》每期邀请国内科学技术史专家、科技节目制作精英和大众传播专家为观众讲述人类科技发展史的故事，是国内首档以科技史为主题内容的科学节目。

在节目命名方面，"解码科技史"既点明了节目的主要内容——讲述人类科技发展史的故事，"解码"二字又突出了悬念。在各分期节目的命名方面，疑问句的使用直接增加了悬念，而"奥秘""探秘"等词汇让节目充满了未知与神秘之感。

在主题内容方面，该节目通过围绕每一期的主题，将科技史中重要的、有趣的内容、人物、实验和相关的科学知识相结合。在人类科技史的漫漫长河中，有无数的发明创造、趣闻轶事，选用哪些片段作为节目的内容，是策划者需要斟酌挑选的。如表7.3所示，从第一季主题列表中不难看出，除了一些重大的科技发明和发现外，还选取了诸如"开颅术""炼金术"等富含神秘色彩的内容，也增强了悬念之感。在《探秘炼金术》这期中，节目通过展示神奇的化学实验和对历史上"炼金术"有关细节的挖掘，讲述西方神秘的炼金术对化学、物理、医学、军事、工业等领域所起的奠基性作用，其中穿插着置换反应、浮力定理的发现、磷的发现与提取甚至英语单词前缀"al"的来源等知识内容，将知识、技能、文化与情趣有机融合，使"躺"在教科书中的历史故事"活"了起来。

表7.3 《解码科技史》第一季主题列表

节目播出期次	主 题
20180128	瓦特和蒸汽机
20180204	富兰克林天雷与地火
20180211	马可尼与无线电
20180304	2000年前的科技发明

[1] 转引自徐汉华. 写作技法词典[M]. 西安：陕西人民教育出版社，1987：322.
[2] 吴振国. 浅议生活服务类电视节目的悬念设置[J]. 中国广播电视学刊，2013(9)：98.

续表

节目播出期次	主 题
20180311	地球是圆的
20180318	宇宙中心在哪里？
20180401	开颅术
20180428	探秘炼金术
20180430	温度计的前世今生
20180501	遗传的奥秘
20180615	我从何处来
20180616	光电传奇(上)
20180617	光电传奇(下)

在节目导视与片花方面，《揭秘科技史》在导视中常采用提问的方式设置悬念，并针对这些问题进行街拍，采访路人对这一问题的回答，用这种表达方式既激发受众的同步思考，也吸引受众的关注。在《瓦特与蒸汽机》这期节目中，导视就提出了两个"小学课本就会涉及的问题"——"什么的普遍使用让人类进入了工业时代？"和"工业革命时代的标志性人物是谁？"，之后对路人进行了街头采访，统计了回答的正确率，随后公布答案并通过旁白道出了本期节目的内容与主旨："为什么今天要提这两个问题""蒸汽机究竟如何推动了人类社会的发展"和"了解 200 多年前蒸汽机的发明究竟有什么现实意义"。节目用这样的方式，在正式开始前就设置了悬念。

在节目各环节的安排方面，同样还是在《瓦特与蒸汽机》这期节目中，导视完毕，节目正式开始后，主持人再次对台上的观众代表提问"谁发明了蒸汽机？"，在大家异口同声回答"瓦特"后，再次播放了街采画面，有街头群众回答"瓦特是改良了蒸汽机"。这样一来，就将节目的悬念推向了一个高峰——到底是谁发明了蒸汽机？随后，现场的科技史专家开始为大家答疑解惑，将蒸汽机的发明过程娓娓道来，指出目前公认的最先发明蒸汽动力推动装置的是古希腊发明家希罗，他发明的是"汽转球"。此时，主持人再次提问观众代表"看了'汽转球'的示意图，是否认为这个装置可以转起来？"，再次设置悬念。为了验证这个装置是否能够运转，节目组特地复原制作了"汽转球"，并进行演示，从而解开了这一悬念。随后，主持人继续提问"瓦特时代蒸汽机的发明是受到了什么现象的启发？"，然后以动画的形式将瓦特受到启发的过程通过故事的形式展现出来。这种以主持人提问来设置悬念并推动节目演进的叙事技巧，有利于抓住观众的注意力，引导观众思考，给观众提供了愉悦的观赏体验。

7.5 案例分析——《国家宝藏》

《国家宝藏》是由中央广播电视总台、央视纪录国际传媒有限公司制作的节目，其宗旨是"让国宝活起来"。在内容上，该节目携手多家博物院(馆)，每期节目介绍由博物院(馆)院(馆)长甄选出来的三件国宝重器，带领观众深入解读中华文化。在形式上，该节目并未将自己局限于传统电视社教节目的范畴，而是将纪录片的纪实手法和综艺娱乐节目的戏剧手

法综合使用，在舞美设计上精益求精，创造出了全新的电视社教节目形态。

节目的创新之处在于每期邀请一位明星演绎国宝的"前世传奇"，再邀请与该国宝守护、修护工作有关的普通人士讲述国宝的"今生故事"；前者以舞台剧的形式呈现，后者则以纪实访谈的形式呈现。其中，"前世传奇"是针对国宝文物诞生或流传中的故事进行的情景演绎，有的是基于正史记载的情景再现，有的是基于史实资料进行的合理虚构，有的是基于流传下来的民间传说进行的演绎。"在对文物进行故事开发时，节目组遇到了以下几种情况：其一，文物有明确的史实记载，'前世传奇'有了基础素材；其二，文物没有明确的史实记载，但一些历史事件中出现过类似器物，则可按历史事件来搭建基础；其三，文物没有史实记载，只有考古信息，则可围绕考古信息还原场景，开发故事结构……故事演绎分为四种类型：①文物本体故事，即与文物直接相关的人和历史记录；②借用古代名人及其故事，古代名人与文物可能没有直接联系，但在其所处时代使用过类似物品；③现代语境的想象，借助与文物相关的人物，构建现代语境的场景和事件，由演员进行演绎；④情境推演的想象，由于历史史实和记录缺失，编剧按照器物在当时的功能、作用进行推理，虚构故事。这四种类型，依次从历史和考古史料记载相对齐全到不齐全，逐渐增大合理虚构想象的比例。节目组的原则是，在保证史实真实的前提下，使虚构和想象的部分'合情合理'。而且，文物'前世传奇'呈现结束后，节目特邀专家会在点评部分区分史实和虚构，避免误导观众。"[①]如此一来，节目通过舞台化的戏剧表演和生动鲜活的故事，给冰冷的国宝文物赋予生命，为其塑造了一个个鲜活生动、历史深厚、传奇神秘的"角色"，充满历史的厚重感和情感的温度，将国宝承载的历史故事和文化蕴涵通过艺术化处理和故事化讲述演给观众看、讲给观众听。为了更好地满足年轻受众的审美需求，节目组对明星嘉宾也是精挑细选，一方面要考虑明星为节目带来的粉丝效应，保证节目的收视效果，另一方面还要考虑明星的自身形象、气质和素养，应与节目的文化品位相搭配。

节目的另一大亮点在于舞台效果。对于一档在演播室内录制的电视社教节目而言，舞台呈现效果极其重要，承担着构架内容结构、建构情境、营造气氛、增强节目可看性等作用，需要灯光、舞美、音效等多方面的配合和前期的精心策划。《国家宝藏》的舞美设计堪称惊艳，大量使用巨型环幕、全息影像、冰屏柱等现代舞美科技手段和科技产品，将文物蕴含的古典韵味和中华优秀传统文化的深邃体现得淋漓尽致。舞台后方的主屏幕采用了一面长度为43米、高度为7米的巨型环幕，节目每一环节的主视觉都由它来呈现，营造出强烈的形式感和仿佛置身于真实场景中的代入感，如图7-7所示。此外，节目采用360度全息幻影成像系统，将三维影像悬浮在文物柜体实景中的半空中成像，给人以视觉上的冲击，具有强烈的空间感、立体感和科技感，如图7-8所示。节目在舞台的整体视觉设计中还采用了9根底面1平米见方、高达6米的透明冰屏柱，利用其位置调整和透明质感的画面呈现，构建了绚丽夺目的舞台造型，搭建起"内外""虚实""前后""上下"等多维、立体的舞台空间，巧妙地完成了节目各个环节的场景构建与转换，视觉效果精美绝伦，如图7-9所示。

① 汤浩. 寓教于乐的艺术表达——《国家宝藏》栏目历史题材戏剧的创意策划[J]. 电视研究,2018(2): 64-65.

图 7-7　《国家宝藏》的巨型环幕

图 7-8　《国家宝藏》的全息幻影成像

图 7-9　《国家宝藏》舞台上的冰屏柱

　　另外，节目原创的主题曲《一眼千年》也极具艺术美感，婉转柔美，与节目厚重的文化内核相互呼应。

■ 本章小结

　　纵观中外电视社教节目，大致具有三个功能：一是教育功能，提高观众素质；二是知识服务功能，传播与普及科学知识；三是文化审美功能，陶冶观众情操。在策划电视社教

节目时，必须认清电视社教节目的类型、要素和宗旨等内容，掌握基本的策划要点和制作技巧。在电视社教节目的策划中尤其需要围绕"寓教于乐"这一中心，在创新节目形式、节目流程、舞台道具等各方面下足功夫，将节目的知识性与趣味性良好结合，才能够最大程度地发挥电视社教节目的功能，并最终获得较好的节目效果。

思考与练习

1. 什么是电视社教节目？
2. 电视社教节目有哪些类型？
3. 电视社教节目的构成要素有哪些？
4. 电视社教节目的策划要点是什么？
5. 电视社教节目的制作技巧是什么？
6. 电视社教节目如何平衡"教"与"乐"的关系？

实训项目

为你所在高校的校园电视台策划一档电视社教节目，写出策划案。策划案须包含节目类型、定位、目标、构成要素、节目流程等内容，并说明节目中怎样做到抽象知识的形象化、体验化以及叙事手段的悬念化、故事化。

第 7 章　电视社教节目的策划与制作.mp4

我寻找了解并熟谙如何做好广告的撰文与艺术指导人员，他们必须技艺娴熟，盖下的一砖一瓦皆有其旨趣。

<div align="right">——李奥·贝纳</div>

第8章　影视广告的策划与制作

本章学习目标

- ➢ 影视广告的类型。
- ➢ 影视广告的策划与创意。
- ➢ 影视广告文案。
- ➢ 影视广告拍摄制作。
- ➢ 影视广告营销。

核心概念

影视广告(Film and Television Advertisement)；广告创意策划(Creative Planning of Advertisement)；广告文案(Advertisement Document)；广告营销(Advertisement Marketing)

引导案例

把诉求点表达出来就是一则好广告吗?

在系统学习了影视广告的相关基础知识之后，一些同学已经迫不及待地想运用已学知识将脑海中的广告创意转化成屏幕上的影像。在实践创作中，往往会有这样的情况发生：围绕同一则广告策略单，不同的同学创作出的影视广告作品往往各不相同，甚至千差万别，有的创意十足、引人入胜，有的则平淡无奇、毫无趣味。有同学不禁要问：这些作品都把广告策略单中涉及的广告诉求表达出来了，为何还会有这么大的差别呢？

案例分析

熟悉影视广告的制作流程和生产出创意独特的影视广告之间还有一定的差距，掌握影

视广告的相关知识只是生产影视广告作品的第一步，而要想生产出优秀的影视广告作品，还需要掌握影视广告创意的技巧，并在创意上做足文章，毕竟，影视广告属于创意产业，创意是影视广告的内涵。任何一则广告都需要有明确的广告诉求，即广告主通过广告明确告诉用户该品牌或产品与其他品牌或产品相比与众不同之处。但是，仅仅把广告诉求呈现出来还不够，通过怎样的内容、用怎样的形式来呈现这一诉求，在一定程度上决定着广告的最终效果。优秀的广告一定是不断吸引用户看下去，要让用户看到前面的内容，但不知后面的内容，而看完之后，便恍然大悟，仔细想想，广告情节和结果即在情理之中又在意料之外，这样的广告才会拥有精品的潜质。

学习指导

将影视广告的类型以及影视广告策划的各个部分呈现给初学者，让初学者熟悉影视广告制作的各个流程，在此基础上向初学者讲述影视广告创意的生成及表达方面的知识，是本章学习的主要目的。为使理论知识更加形象地得以呈现，课程中安排了影视广告经典范例的分析以及有针对性的实验教学，这将有助于初学者对学习内容的理解和掌握。

我国第一条电视广告是 1979 年 1 月 28 日(农历正月初一)在上海电视台以幻灯片形式播放的"参桂补酒"[1]，广告播放的同时在屏幕打出了"上海电视台即日起受理广告业务[2]"的字幕。同年，中央电视台广告科成立，专门受理广告业务，并于当年 3 月 15 日首次播出外商"西铁城——星启表，誉满全城"的广告，此后影视广告业务逐渐在中国大陆各电视台开办起来。发展至今，影视广告已经成为一种非常重要的影视节目类型。在国外，影视广告被称为影视屏幕上的微型戏剧，由此可见，影视广告不仅起到广而告之的作用，还具有独特的艺术表达系统和自成一体的创作规律。

8.1　影视广告的类型及其构成要素

8.1.1　影视广告的类型

根据影视广告的广告主、产品、内容、制作方式、发布形式、播出方式、投放渠道等多项标准，可将影视广告分成不同的类型，其中，对策划制作影响最深的是影视广告的内容和播出方式。根据内容可将影视广告分为商业广告和公益广告，根据播出方式可将影视广告分为贴片式广告、插播式广告、角标式广告、植入式广告、口播式广告和专题式广告。

1. 根据内容类型分类

1)　商业广告

商业广告是为实现广告主推广商业战略、推销产品、发布商业活动信息，以及塑造品牌形象等目的的影视广告类型。从广义上来说，商业广告还包括各类形象片，形象片中要

① 孙会. 电视广告[M]. 北京：中国传媒大学出版社，2018：11.

② 许俊基. 中国广告史[M]. 北京：中国传媒大学出版社，2006：228.

推广的不是某种具体的商品或服务，而是以某机构为推广形象主体，展现其核心理念、信誉主张，以提升机构的形象知名度、好感度和美誉度为传播目标，如政府形象片、企业形象片等。

2）公益广告

"中国广告事业是中国社会主义国家先进文化的重要组成部分，是社会主义政治文明和精神文明的组成部分"[①]，因此公益广告是影视广告中不可或缺的一种类型。公益广告通常由政府或机构投资制作，其播出回报并不是某些具体、短期、有形的物质或消费利益，而是以社会公众利益、公共价值为传播目标，唤起人们对现实问题、社会现象的关切、关注，倡导和推广有利于社会公德的行为。

2. 根据播出方式分类

1）贴片式广告

贴片式广告与各类影视节目伴随或连带播出，具体以"节目冠名""特约播出""提示收看"或"赞助播出"等贴片小窗或口播形式出现。

2）插播式广告

插播式广告是穿插在节目或剧集前、中、后播出的广告小片，长度约 10～20 秒，借助节目或剧集本身的播放量带动观众观看。

3）角标式广告

角标式广告是在节目播放中，将产品 logo、美化设计后的商标设置在屏幕边角的广告，通常在节目播出过程中持续出现在屏幕右下角，目前以动态变化的图标为多。

4）植入式广告

植入式广告分为硬植入广告和软植入广告。硬植入广告指品牌在节目或剧集中通过主持人和主人公的服饰、道具、用品、食品饮料、背景画面等不同程度地展现，使产品的品牌符号给用户留下直观的印象。软植入广告则会将品牌特质与剧集剧情、内容环节等有机结合，通过更易于接受的方式植入消费者的潜意识中，以求达到潜移默化激发消费欲望的宣传效果。

5）口播式广告

口播式广告是指主持人在节目中清晰直接地念出广告文案，对口播文案要求较高，需要文案内容朗朗上口，容易记忆。《中国好声音》主持人华少因一段"一口气"读完 46 秒口播长广告而被戏称为"中国好舌头"。在网络内容的冲击下，影视节目形态更加多样，口播式广告也出现了由过去一个主持人单独口播转向主持人和嘉宾以对话、插科打诨等方式聊出广告核心内容的新趋势。例如，马东曾在《奇葩说》中和节目嘉宾一起引领了"花式"口播的新风尚。

6）专题式广告

专题式广告是针对某一宣传需求、公益理念、政府或企业形象、品牌故事等专门制作的广告，时长一般超过 30 秒，通常会安排单独的播出时段，不依附于其他栏目、节目、剧集内容播出。

① 许俊基. 中国广告史[M]. 北京：中国传媒大学出版社，2006：3(前言).

在影视广告投放的具体实践中，众多类型的影视广告往往并不是单打独斗，而是有机融合，形成合力，进而更大程度地提升广告效果。以伊利舒化奶广告与腾讯视频自制的综艺节目《我们是真正的朋友》有机结合的全案投放为例，首先，赞助商邀请节目主人公大 S、小 S 共同出演，为节目拍摄片头插播式广告，在每期正片开始前播出，如图 8-1 所示；其次，正片开始前除了上述插播式广告外，还以"小窗"方式提示"本节目由营养好吸收的舒化无乳糖牛奶冠名播出"，如图 8-2 所示；再次，正片中，舒化奶的商标以动态角标的形式在屏幕右下角不断变化滚动，并且主人公出场介绍的字幕、特效、花字、动画等内容，也结合"舒化"的圆形商标进行了专门设计和组合，如图 8-3 所示；最后，节目中桌上摆放的、主人公随时喝的也都是舒化奶，房屋里也放置了有舒化奶商标图案的抱枕、马克杯等各种装饰物，如图 8-4 所示。由此可见，这一案例充分运用影视广告的各种发布播出形式，使商标和商品充分贯穿节目始终，进行全方位无死角地"广而告之"。

图 8-1　插播式广告示例

图 8-2　贴片式广告示例

图 8-3　角标广告示例

图 8-4　植入式广告示例

8.1.2　影视广告的构成要素

1. 视听综合要素

影视广告靠视觉符号和听觉符号构成视听综合要素，视觉符号主要包括广告表演中的人物形象、表演动作、场景、道具、商标图文，以及后期制作的动画、特效、视效包装等；听觉符号主要包括广告情景中的人物对话、解说词、音乐音效等。影视广告具备视听传播的综合特性，能还原现实，创造想象，营造更强烈的现场感，调动用户的视听感官和情绪反应，吸引用户注意，加深用户记忆。

以苹果手机 iPhone XR 广告 Color Flood(《色彩洪流》)为例，如图 8-5 所示，广告没有复杂的故事情节，主要完成一个场景的表现，场景背景是一栋工业风格的厂房大楼，大楼里忽然涌出一群身着五颜六色工装的自由跑酷运动者，跑酷者慢慢汇聚，他们所代表的颜色也混合在一起，画面逐渐充满了各种色彩的"洪流"，随着景别越来越大，跑酷者变成一个又一个的小点，似乎对应着手机高级 Liquid 视网膜屏幕的彩色像素，灰色宏大背景使颜色更加突出。除衣服的色彩之外，跑酷者本身也是各种不同肤色的人种，增加了视觉元素在色彩内涵上的深意，突出 "Make Room for Color" (为色彩腾出空间)的广告标语。

Color Flood 广告在背景音乐选择上和大多数跑酷视频选择节奏较为激烈的电子乐不同，这支作品选用了 Cosmo Sheldrake 的歌曲 "Come Along"，保持了苹果一向的选曲质感，欢快跳动，同时画面和音乐之间协调融合，节奏轻快，虽无情节，但简单而有节奏感的视听表达起到了以小博大的广告效应。

图 8-5　苹果手机 iPhone XR 广告 Color Flood 截图

2. 拟态环境要素

早在 20 世纪 20 年代，传播学者李普曼就在《公众舆论》中提出"拟态环境"的概念，指的是人们生活的环境很大程度地受大众传播利用信息形塑的影响，大众传播有选择地加工呈现出与客观世界有所"偏离"的象征环境，即"拟态"的环境。社会学家让·波德里亚(Jean Baudrillard)在他的《消费社会》中描述了在大众传播极为发达的现代社会，广告与消费温和地压制着人们的"自我"的情状，人们在广告营造的时尚文化和消费文化中被公共生活既定的模式规定了生活应该有的样貌。影视广告基于用户的实际生活问题和困境，通过更加具象化的视听符号，展现产品的具体功效，为消费者建构出符合他们需求、情感、态度、想象的虚拟观念，改变人们的生活方式，使人们相信使用了该产品后生活会更美好，让产品有可能成为人们今后生活的必需品。广告更重要的还在于让人们产生熟悉度和亲切感，消除对商品的陌生度。几十年间，不断涌现的新产品伴随着富有亲和力的广告频频诞生，人们也很快便适应了这些新的改变①。

例如，著名英国演员 Tom Hiddleston(昵称"抖森")为美版善存拍摄的中国地区广告就满足了消费者对明星及中产生活的美好想象。广告采用适合手机传播的竖屏拍摄，以观众第一视角展示，更具有代入感和亲密感，用户看到的是虚拟的自己迷迷糊糊醒来，西装革履的抖森百忙之中抽出时间回家，在厨房为还没起床的"你"准备早餐。广告情景设置在一个舒适的家居生活环境中，消费者能明显感受到依靠善存产品补充每日所需的膳食营养，就能获得清新健康的生活的信念和态度，虽未直观介绍产品本身的功用，但通过抖森的明星效应，将品牌文化和理念寓于人们对更加美好的生活的向往和想象中，从而进一步与消费者建立起共同的价值信念。

3. 叙事情感要素

有剧情设计的影视广告还应具备叙事情感要素，借助剧本创作方法，通过独特的情节设计将商品和服务信息展现给用户，并在叙事中营造出特定意境和情感体验，满足用户的情感需求。剧情发展吸引观众连续观看，提升了广告的传播力，避免了人们像过去一样感觉广告是对正片的一种"打扰"，广告甚至成为我们想要观看的"正片"。这是影视广告与其他类型的影视节目不断碰撞、融合的结果。例如，益达拍摄的《酸甜苦辣》系列剧情发展式微连续剧广告，邀请彭于晏、桂纶镁等新生代明星，用连载的方式展示男女主角从相识、相知、产生矛盾到和好等恋爱中令人回味的小片段，影片制作精良，戏剧性、故事性强，其中经典台词"你的益达也满了""不管酸甜苦辣，总有益达"令人记忆深刻，突出"关爱牙齿，更关心你"的主题，体现人情味和感染力，激发观众的购买欲望。通过在内容设计上渗透叙事情感要素，广告逐渐从单纯的商业行为进化为承担更多社会、人文以及精神价值的文化产品。

8.2　影视广告的策划与创意

广义上的广告策划是通过前期周密的市场调查和系统分析，利用已掌握的知识(情报、资料)和手段，科学有效地布局营销战略与广告活动进程，预判消费群体需求与市场态势，

① 张婧雅. 为何我们越！来！越！讨厌广告?[EB/OL]. https://mp.weixin.qq.com/s/jO2zDCp9wXRaJeBjjtG60w.

以及内容营销可能带来的销售预期结果。具体到影视广告策划，相对完整的策划流程主要包括市场调查、结果分析、产品定位、创意制作、媒介投放、效果测定等。狭义的影视广告策划仅是针对广告内容创作前期的阶段性工作，根据市场调研情况明确定位，确立广告方案的具体思路，完成文案撰写、创意推敲、脚本打磨、制作统筹等环节。

8.2.1　定位

1. 确定广告目标

广告策划人叶茂中曾说："广告是戴着镣铐跳舞，背后有复杂的商业诉求。"[①]影视广告的制作方在接到客户拍摄制作影视广告的需求后，要深入了解客户对影视广告的商业诉求、宣传意图及各项制作要求，确定广告的具体传播目标是什么，是为了要卖出产品还是为了树立形象、打造品牌、赢得知名度等。目标明确将使广告整体方案更有指向性，帮助制作方有的放矢，避免做无用功。

2. 确定产品定位和个性信息

目前，市场上各种同类型产品与日俱增，不断加剧广告界的激烈竞争，只有经过充分调研，了解产品在市场上的定位，了解该产品的独特品质和个性信息，对产品的价格、功效形成全方位认识，才能更好地为产品做出准确定位，瞄准目标市场，进而增加产品的市场竞争力。例如，"瓜子二手车，没有中间商赚差价"，就是找准了这个网站与其他二手车交易信息网站之间的最大区别，突出强调产品的独特优势，吸引用户，提升号召力。

3. 了解目标消费群体

影视广告策划要探究观看广告的用户是否是产品的潜在消费者，了解用户的实际需要和情感、审美诉求等，适应用户的接收习惯，设身处地思考用户在看到影视广告时所产生的心理反应，把握用户产生消费和购买行为的心理活动，找到产品、品牌与消费者内心感受的契合点，才能找到影视广告的创意突破口，确定最恰当的拍摄方式、表现手段和投放渠道，进而让广告在人们心中形成不可替代的独特印象。

4. 规避不必要的制播投放风险

影视广告策划要遵守广播电影电视相关政策规定，如《广电总局关于加强电视购物短片广告和居家购物节目管理的通知》《广电总局关于进一步加强广播电视广告审查和监管工作的通知》等，提前做好资质核验、内容把关与审核，对于药品、香烟、酒类、汽车等特殊产品，在广告中标注"特殊表演，请勿模仿""未成年人禁止购买"等字样，要严格按照播出监管条例执行策划，有效规避不必要的风险。

8.2.2　实现形式

影视广告与其他媒介的广告相比，最大的优势在于"可视""可听"，影像画面的形态美感和审美特色能够充分调动观众的感官，使产品和服务更具真实性和可信度，引发观

① 刘天放. "雷人"广告再火，也要坚守"底线"[EB/OL]. http://comment.scol.com.cn/html/2018/07/011012_1710216.shtml.

众的有意注意和无意注意，强化观众记忆，增强产品、服务与观众的纽带联系，提升说服效果，激发消费行为。

影视广告的实现通常有以下几种形式。

1. 画面配解说式

画面配解说式属于比较经典传统的影视广告实现形式，画面上主要展现产品形态、生产过程，通过精美的画面和解说词的组织配合，达成审美效果，实现传播目的。例如，红花郎酒广告的画面、解说词与古典大气的配乐有机组合，充分展现酒的历史、品质，并以"花好月圆"暗示酒的适用场合，与吉庆、团圆等场合相匹配，如表 8.1 所示。

表 8.1　红花郎酒广告的画面及解说

镜头画面	解说词
	传承千年酿造工艺
	历经天宝洞藏

镜头画面	解说词
	红花国色
	花好月圆
	酱香典范红花郎

2. 证言/代言式

证言/代言式指的是通过明星、素人或动画形象对产品进行介绍、推荐和演示，为无法发声的产品说话，以产生说服效果的影视广告实现形式。名人广告是一种常见的证言/代言广告形式，名人、明星具有良好的公众形象，广告依靠名人本身的高知名度，使观众爱屋及乌地对产品产生好感。例如，"百年润发"的经典广告作品《青丝秀发，缘系百年——京剧篇》巧妙借用与明星周润发名字的巧合，邀请周润发为其代言并拍摄广告，如图8-6所示，作品讲述了青梅竹马的男女主人公相识相恋的故事。周润发本人的外形气质与演技口碑为百年润发品牌塑造带来了极大的优势。当然，随着名人代言越来越普遍，对于名人本身践行诚实信用原则也出台了更加完备的法律法规，名人应当对推荐的广告信息承担相关责任。

图8-6 "百年润发"经典广告《青丝秀发，缘系百年——京剧篇》截图

3. 实验/示范式

视听表达偏重和适于展示过程，因此影视广告可以通过设计实验和展示产品发挥功效的过程，让观众自行做出产品是否值得购买的判断和结论，这类广告属于实验/示范式。例如，某洗衣液品牌和其他洗涤品牌在两件同样脏污的白体恤上对比洗涤效果，某牙膏品牌在类似实验室的环境中拿出放大版的牙齿模型，直观展示牙膏清洁牙齿和牙龈的过程，以达成实验和示范效果，激发观众的消费购买行为。

除了浅层次直观展现产品用途之外，更"高级"的实验设计，往往不局限于围绕产品本身"做文章"。例如，服装品牌 Lee 为亚洲女性专属设计优形塑体牛仔裤广告《男生永远不会懂的终极难题》，以"为什么女生的衣柜里永远少一件"提出实验问题，然后邀请多对情侣现身说法，设计了第一个实验——让男生通过衣服找出女友的衣柜，随即进阶设计第二个实验——用帘子遮挡女生的脸，让男生通过身材，尤其是腿型找出自己的女友，如图 8-7 所示。因为女生们精挑细选了合适的牛仔裤，收获了美腿塑形的效果，所以男生们竟然认不出谁是自己的女友，这个尴尬场面让他们不得不承认"这一件，应该买"的结论，创意十足。

图 8-7　女性专属牛仔裤广告《男生永远不会懂的终极难题》截图

4. 纪录式/剧情式

纪录式/剧情式影视广告有完整的表意和情节设计，着重以讲故事的方式带出品牌或产品。

纪录式影视广告常采取纪录片的纪实拍摄手法。例如，农夫山泉组建了一支野外纪实摄影团队，其中包括曾为 BBC 拍摄过《人类星球》《地球脉动》(第二季)等纪录片的盖文·塞仕顿(Gavin Thurston)，团队用近一年的时间，蹲点长白山水源地，用小景别拍摄专注喝水的老虎、麋鹿等动物，清新动人的画面效果堪比生态地理纪录片。农夫山泉系列广告还有对"找水人"及工厂生产线的记录，更加凸显"我们不生产水，我们只是大自然的搬运工"的理念，如图 8-8 所示。

图 8-8　农夫山泉系列广告截图

剧情式影视广告则需要专门设计故事，形成成熟的剧本，聘请演员合作完成。例如，百事中国的《把乐带回家》系列微电影广告中有一则名为《猴王世家》的广告，如图 8-9 所示，糅合传统文化元素，讲述了六小龄童家庭世代把猴戏当成家族事业传承和发扬的故事，表现父爱亲情，传播精益求精的演艺世家精神，使整个故事正能量浓郁，泪点满满。作品开头"一家猴戏千家乐，四代猴王百年传"与结尾"把快乐带去每一户人家"的广告口号前后呼应，升华了传递欢乐幸福的主题。

图 8-9　《把乐带回家·猴王世家》广告截图

8.2.3　创意思维

美国 DDB 广告公司的创始人威廉·伯恩巴克(William Bernbach)说："创意具有给广告赋予精神和生命力的功能。"[①]创办了奥美广告公司的"广告教父"大卫·麦肯兹·奥格威(David MacKenzie Ogilvy)说："没有大创意的广告犹如在黑夜里海上驶过一艘船一样无声无息。"[②]影视广告的创意是为实现广告传播效果进行的创造性思维活动，广告制作者需通过相当深入的前期功课，全面了解产品特点、品牌形象，才能使创意孵化和产生，从某种意义上讲，创意是影视广告的"灵魂"。

1. 创意途径

1)　巧用影视语言

沃尔沃汽车广告 Epic Splits(《史诗般的分离》)由尚格·云顿(Jean-Claude Van Damme)主演，画面从特写开始，观众首先看到 53 岁的老牌"硬汉"尚格·云顿，镜头慢慢拉开，我们看到他的胸部以上的中近景画面，此时大概可以判断出他是站在两辆卡车之间。画面稳定，观众难以判断两辆车和人处在何种状态。镜头继续拉开，全景呈现，原来两辆车正行驶在公路上。原本到这里已经能够体现沃尔沃汽车的行驶稳定性了，但广告此时在影视语言上进一步挖掘，画面中两辆车慢慢分开，尚格·云顿逐步拉出"一字马"，景别也变成远景，画面震撼程度瞬间提升，如图 8-10 所示。广告以一个长镜头完成全片，通过景别转换，以画面表现来表达创意，从头到尾一镜呵成，充分体现了沃尔沃货车的极致稳定性能，配以著名歌手恩雅大气空灵的背景音乐 Only Time，令人记忆深刻。

2)　善用修辞表现手法

影视广告作为影视作品的一种类型，可将影视、文学创作的各种修辞手法(如排比、拟

① 金星. 广告学实用教程[M]. 北京：北京师范大学出版社，2007：148.

② [美]大卫·奥格威. 奥格威谈广告[M]. 曾晶，译. 北京：机械工业出版社，2003：16.

人、类比、象征、隐喻等)合理地运用到创意表达中。

图 8-10　沃尔沃汽车广告 Epic Splits 截图

(1) 排比。通过一系列相似物体、场景的同景别镜头的并置，展现普遍性，强化记忆，或层层递进，增强说服力。例如，体育彩票的公益广告《你未必光芒万丈，但始终温暖有光》以一组背影镜头的并置来实现排比，说明每个普通人、每种普通的职业都能发挥其价值，都能参与到福利彩票的事业当中，尽自己的一份力使公众生活更美好，如图 8-11 所示。

图 8-11　公益广告《你未必光芒万丈，但始终温暖有光》截图

(2) 拟人。影视广告非常善于把无生命的事物人格化，通过特效、动画等方式把产品变成和人一样具有动作和感情的事物。原本花呗只是支付宝 App 里的一个小小入口，用户印象不深，广告《上支付宝用花呗》以拟人化的方式将花呗的 Logo 设计成一个虚拟的石头人脸雕像，如图 8-12 所示，仿佛一个"囧"字，突出娱乐元素，让两个雕像如说相声般展开对话，强调"上支付宝用花呗，嘿！自由用自己没毛病！"该广告充分利用形象记忆的优势，通过拟人效果让 Logo 具有人的性格，充分表现品牌个性，增强娱乐效果，令人捧腹不已，印象深刻。

图 8-12　广告《上支付宝用花呗》截图

(3) 类比。通过寻找产品与概念之间的相似点进行类比表现，激发观众联想。例如，

日产北美公司(Nissan North America)为了展示新车型的驾驶体验而推出的广告 Freedom to Move 用飞行感受类比驾车体验，画面中展示了意大利特技跳伞冠军罗伯塔· 曼奇诺(Roberta Mancino)张开双臂在高空以及建筑群中飞行的场景，类比汽车驾驶体验的自由及动感，如图 8-13 所示。

图 8-13　日产北美公司汽车广告 Freedom to Move 截图

影视广告《梦龙，狂野上市》采用皮肤黝黑的模特和黑豹同行，利用通感手法，表达"咬一口梦龙，召唤出一只神兽"的意思，凸显梦龙雪糕使用比利时巧克力带来的味觉惊艳享受，激发人们内心的狂野之情，如图 8-14 所示。

图 8-14　广告《梦龙，狂野上市》截图

3)　与既有影视元素互文

影视广告发挥创意与既有影视元素的互文性，通过借用、嫁接、嵌入、重组、衍生及剧情植入等方式，"戏拟影视剧的场景和画面"[①]，让观众产生熟悉感，提升对产品的理解和接纳程度。例如，借用活泼可爱、深得人心的动画片人物为儿童用品或零食做广告，如图 8-15 所示，或者在剧集中采用"广告小剧场"的形式，邀请剧中演员为广告代言，或在广告中衍生相关的剧情，植入产品信息。

图 8-15　小黄人版费列罗 tictac 糖广告截图

以士力架主打的《横扫饥饿，做回自己》系列广告为例，一方面，剧情设计中采用夸

① 马中红. 影视与广告创意的"互文性" [J]. 中国广告，2006(1)：44.

张恶搞的方式，士力架是一种用花生、牛奶、巧克力和糖制作的高热量零食，广告利用林黛玉、甄嬛等影视剧中的既有人物形象模仿人们在各种场景下饥饿时"掉链子"的状态，如图 8-16 所示，与"来根士力架"补充能量后回归的正常状态形成强烈对比；另一方面，邀请人们熟悉的影视面孔，如憨豆先生，重新组合他的幽默对话和剧情场景，拍摄了憨豆先生学习中国功夫系列广告，如图 8-17 所示，把士力架补充能量的产品特点发挥到淋漓尽致。

图 8-16　士力架广告(林黛玉版)截图

图 8-17　士力架广告(憨豆先生版)截图

4)　充分利用固有文化信息

影视广告非无本之木、无源之水，它深植文化，广泛吸收绘画、舞蹈、文学、电影等各家艺术之长。新时代的广告创意应置于更广阔的文化艺术空间，创作者应发掘新的创意点，赋予作品以丰富的想象和文化深度，使产品不仅满足消费者的使用需求，更在文化、艺术、时尚等领域不断丰富和拓展品牌的文化气质和精神内涵。当然这对用户解码能力的要求也相对更高，要求用户基于自身的文化积累，运用相关知识对广告信息中传递的文化信号做出解读。

饿了么连续两年在春日时节致敬经典，分别与麦当劳、汉堡王推出联名广告《青青堡堡举高高》。作品中选取的鱼、虾、花、鸟等都是国风经典元素，汉堡、薯条、洋葱圈又将传统进行了重新演绎，搭配稚嫩童音哼唱着"青青"歌谣，重构了春色画卷，如图 8-18 所示。借助艺术文化的力量，将水墨丹青中的春之美好和生之意趣传递给当今的用户，让东方传统水墨画作以时尚、轻松的方式走进年轻人的视野，进而引发大众对中国传统文化的情感共鸣，为饿了么品牌注入了无限生机。

阿迪达斯的全明星跨年广告 Calling all Creators 请来体育界成绩优异的超级明星，如冯·米勒(Von Miller)、詹姆斯·哈登(James Harden)、莱昂内尔·安德列斯·梅西(Lionel André és Messi)、克里斯塔普斯·波尔津吉斯(Kristaps Porzingis)和布兰登·英格拉姆(Brandon Ingram)等，模仿《最后的晚餐》的构图，众星云集，围桌夜话，紧扣体育精神和原创精神，

在短短一分钟内，根据自身独特经历和思考发表观点，表达态度，如图 8-19 所示。

图 8-18　饿了么、汉堡王、荣宝斋联合制作国画风广告《青青堡堡举高高》

图 8-19　广告 Calling all Creators 截图

2. 创意原则

影视广告创意不仅要借助有形的载体，全新地反映被表现事物的本质特征，提升信息传播力，更要深入文化层面，遵循一些基本的规律和原则，形成公众理解和接受的鲜明价值点和记忆点。具体来说，影视广告策划需遵循以下几项创意原则。

1)　平等尊重

美国著名的营销理论专家、整合营销传播理论奠基人之一的罗伯特·劳特朋(Robert Lauteerborn)提出"4Cs"营销理论，该理论以消费者需求为导向，重新设定了市场营销组合的四个基本要素。其中，顾客(Customer)排在成本(Cost)、便利(Convenience)、沟通(Communication)这三个要素之前，是首要考虑的要素，提倡降低距离感，实现以消费者为中心的平等尊重的沟通，这在当下也更加顺应了互联网时代以用户为中心的去中心化传播趋势。影视广告的创意要在平等尊重的基础上，打破传统广告方与用户间的推销关系，要像朋友一样和荧屏前的用户"对话"，通过广告传递的信息，建立起买卖双方分享共同信念价值的新型关系。

2)　真实独特

影视广告创意虽然可以头脑风暴、天马行空，但无论怎样想象和联想，都不能脱离真实性，不能盲目夸大，不能凭空虚造，更不能杜撰产品功效。影视广告策划应当紧紧围绕

品牌诉求，立足产品或服务的实际性能和真实情况，表达独特诉求和主张，在此基础上进行艺术加工与升华。

3)　简洁清晰

互联网与新媒体让信息"爆炸"成为常态，用户每天面对的信息不是太少了，而是太多了，多到难以选择。在这种语境下，影视广告必须做到画面简洁，主体明确，诉求单一，信息清晰，不能贪多求全、面面俱到，只有这样才有可能在大量的影视广告中脱颖而出。

4)　适当刺激

影视广告应该通过适当的视听刺激，力求最迅速、最大限度地打动受众的情感，使之产生共鸣，并在头脑中留下深刻的印象。但要注意情绪的感染，避免简单粗暴，过分夸张，这样反而会适得其反，让用户怀疑广告的可信度及真实性。重复可以增强用户的记忆，但简单地一遍遍重复相同的内容，容易引起观众厌烦，削弱说服效果。另外，刺激和冲击力不仅仅源自视听元素，广告内容所蕴含的杰出创意往往能带来更强烈的震撼感。

8.3　影视广告的文案撰写

影视广告的文案是广告策划及创意落地的重要工具，即事先紧紧围绕策划思路，通过文字描述、脚本绘制等方式落实广告拍摄的具体想法，将主题、概念、中心思想、故事情节、人物形象、动作对话等提前描述清楚。特别值得一提的是，影视广告文案中的重中之重——广告口号(slogan)的打磨，将影响广告的传播度、识别度和记忆度。一份完整可靠的影视广告文案能够在开拍前进一步明确原始创意中的主次，帮助拍摄制作人员更好地提前修订广告内容并预判广告实现的可操作性和最终效果，便于方案的进一步落实。

8.3.1　影视画面构图的基本要素

一则影视广告的文案应至少包含基本信息、分镜头脚本、画面台本和画面说明等内容。基本信息中要写明广告主/客户名称，一句话明确概括广告主题，尽量明晰地写明可能需要用到的表现形式，注明广告持续的时长，撰写必要的广告口号(slogan)，如表 8.2 所示。分镜头脚本要使用镜头语言，运用蒙太奇思维，直观、形象地描述每个镜头的时长、景别、拍摄方式、表现内容以及镜头切换技巧等，为后续的实际拍摄提供指导，如表 8.3 所示。画面台本是在分镜头脚本的基础上，将用文字描述的画面内容用速写或线描的形式画出来，与分镜头脚本相比，画面台本更直观、更具象，更便于摄像师、演员、置景师等工作人员理解导演的意图。

表 8.2　"58 同城"广告的基本信息

广告主/客户名称	"58 同城"网站
广告主题	借助杨幂的电视剧古装形象，宣传"58 同城"网站主要功能
表现形式	手绘虚拟背景+明星代言实拍+后期特效+重点功能字幕强调
广告时间	15 秒
广告口号(slogan)	这是一个神奇的网站

表 8.3　"58 同城"广告的分镜头脚本

镜号	时长(秒)	景别	镜头运动	画　面	广告词	音乐/音效	字幕/花字/贴图
1	1	全	固定			飞入	
2	1	近	固定		这是一个神奇的网站		
3	2	近	固定				58 同城(与 logo 同色)
4	2	远	拉		租房买房入住快	飞出	"租房"等图片拼贴
5	1	中	固定		上 58		
6	2	全	拉		免费招聘，入职快	飞入	聘英雄
7	2	全	固定		闲置物品能换钱		"二手""转让""个人闲置""九成新"……

镜号	时长(秒)	景别	镜头运动	画面	广告词	音乐/音效	字幕/花字/贴图
8	1	中	固定		上 58		
9	2	全	固定		58 同城		
10	1	全	固定				

注：为了呈现更直接的效果，此处在分镜头脚本的画面一栏直接使用了最终作品中的画面效果。

此外，一则完整的影视广告文案，在提交客户前还应根据客户的诉求和制作方预算、测算，标明大概的费用，将预算表、制作周期、制作进度计划表等呈报给客户。

8.3.2 撰写要求

1. 主题突出

影视广告策划人员在撰写文案时，要比最初的策划创意阶段更进一步明确广告主题，紧扣广告目标和产品定位，用一句话对主题与核心表达进行集中、精准的概括。如果无法用一句话概括，那就说明主题可能太散，或者想表达的东西太多，必须继续精简提炼，才能决定好怎么拍、拍什么或者删减哪些不必要的内容，从而做好下一步工作。

2. 概念清晰

影视广告策划人员充分利用画面、解说词、字幕等多种形式，讲清产品或服务的基本概念，强化重点信息，从调研分析中挑选最有意义和价值的素材，按照逻辑顺序进一步揭示品牌理念，并深化主题。

3. 形式合理

影视广告策划人员在基本信息中确定广告的表现形式和需要的技术形态，从概念到形象，描述广告最终可能呈现的样貌。表现形式的选取要具有可操作性，不是越炫越好，也不是越贵越好，要了解什么样的形式适合何种产品及品牌个性，不能一味追求视觉刺激和

奇观化呈现，应尽可能与产品本身的特点、气质相契合。

以近期越来越受用户欢迎的视频博客(vlog)形式为例，vlog 是 video+blog 的缩写，指创作者(vlogger)以第一视角，通过镜头设计和后期剪辑，加上配乐、旁白等多种元素，进行视频记录，鲜明生动，带有个人色彩，通过对内容的审美和节奏的把控，实现个性表达。

"vlog 之父" Casey Neistat 为耐克手环拍摄的广告 Make It Count，开头就用字幕说明"耐克给了我一笔预算拍广告，我却拿着这笔钱和我朋友环游世界去了"，4 分钟的广告视频，将地图上的路线、飞机起飞降落、当地特色场景进行混剪，看似不经意的随拍，其实其中许多镜头组都进行了特别设计，如到全球各地不同景点的地标前连续奔跑，做相同的动作，方便后期自然顺畅的剪辑串联。全片气质完全符合年轻人"世界那么大，我想去看看""说走就走"的洒脱梦想，Casey Neistat 以潇洒的自拍，生动诠释了 Nike 提倡的"珍惜当下、不惧未来"的品牌理念，鼓励年轻人每天完成一个小挑战，让每一刻都过得充实和有价值。该视频在 YouTube 上获得近三千万的播放量。

4. 情节完整

叙事使广告有了更广阔的发挥空间，越来越多的广告内容选择以故事为依托，时长较长的叙事广告可采用铺陈方式，通过情节完整的叙事加深产品、品牌与用户的情感联系；时长较短的叙事广告则尽量减少铺垫，准确切入，使主题更加突出，抓准关键诉求，使用户产生更强的代入感和心理共鸣。例如，为了宣传大年初一即将上映的电影《小猪佩奇过大年》而拍摄的影视广告《啥是佩奇》，讲述了大山里的爷爷期盼城里的孙子回家过年，为了满足孙子的心愿，四处打听"什么是佩奇"，听完既现实又荒诞的各种回答后，爷爷最终根据多方得来的信息，用旧鼓风机为孙子打造出一个钢铁"硬核"佩奇，进城过年时给小孙子送上了一份满含深情的惊喜。该则广告虽以"小猪佩奇"贯穿全片，但最终落脚点放在家庭关系和春节团圆的亲情故事上，情节完整，表意生动，引发了全网病毒式传播。

5. 口号经典

广告口号(Slogan)是一种特定的商业用语，是以浓缩精练的短句来表达企业或商品最为突出的特性及优点，并最终达到传递公司品牌理念的目的。广告口号不是孤立存在的，它是广告作品的一部分，是广告作品的点睛之笔，能达成一句话表达核心要义的目的，起到"一句顶一万句"的作用。为有效形成用户记忆，广告口号一经确定通常不会轻易更改，会在较长时期内反复使用。因此，一条好的广告口号必须经过反复推敲和打磨。

1) 紧扣主题，突出核心信息

广告口号要紧扣广告主题，抓住产品核心属性，突出最重要的信息，传递品牌特色，展示个性风格。例如，Vivo 手机的广告口号是"柔光双摄，照亮你的美"，途牛网的广告口号是"要旅游 找途牛"，这些广告口号既创意十足、朗朗上口，又主题突出、信息明确，让消费者立刻能抓住产品最核心的卖点和功能。

2) 语言精练，提升传播力和记忆度

广告口号要行文简洁，尽量使用短字、短句，简单易读，让消费者在纷繁的信息当中，能迅速记住广告口号，并通过广告口号进一步记住品牌和产品，如"别怕污渍"(奥妙洗涤用品的广告口号)、"快到碗里来"(MM 豆的广告口号)等。

3)　亲切自然，营造良好气氛

广告口号要采用生活化的语言，避免语言呆板、口气生硬，可从个人主观体验出发，要具体，能想象，便于用户在脑海里形成画面，获得美的享受，如"牛奶香浓，丝般感受"(德芙巧克力的广告口号)、"你是我的优乐美"(优乐美奶茶的广告口号)、"味道好极了"(雀巢咖啡的广告口号)等。

4)　号召力强，促发行动

广告口号可以采用祈使句，直接提出建议，如"饿了别叫妈，叫饿了么"(饿了么的广告口号)、"怕上火，喝王老吉"(王老吉的广告口号)等。

5)　彰显底蕴，传递价值观

有的商业品牌会连续不断地推出各类产品系列，因此广告口号不一定局限于某一款产品，而是全面概括品牌的整体价值观，彰显品牌的文化底蕴，以便广告口号能够长期坚持，广泛适用，如"Think Different"(苹果的广告口号)、"这世界很酷"(优酷的广告口号)、"Just Do It"(耐克的广告口号)等。

6. 歌曲易学

广告歌曲又称"唱出来的广告"，指的是专为影视广告所作的宣传歌曲，以独特的旋律、曲调、音响、歌词，加深人们对商品特点的认识、记忆和联想，从而促进销售。例如，超级女声为蒙牛酸酸乳创作的《酸酸甜甜就是我》："喜欢酸的甜这就是真的我，每一天对于我都非常新鲜。"广告歌曲的创作不同于一般歌曲作品的创作，一般不要求多样化和高技巧，只要求歌词简短，好听好唱，易学易记，朗朗上口，如"拼多多，拼多多，拼的多，省的多"(电商 App "拼多多"的广告歌曲)。

8.4　影视广告的拍摄制作

较之其他类型的影视节目，影视广告对画面品质的要求更高，力图以精良的画面和丰富的特效，给消费者带来更强烈的感官刺激，使观者不仅在视觉和听觉上，更在心灵上受到震撼，进而产生购买欲望。因此，影视广告的拍摄制作较之一般影视作品而言需要更高的技术与艺术投入。

8.4.1　筹拍阶段

作为影视广告的制作方，要围绕此前与客户共同确认的策划主题和创意方案，在筹拍阶段提前召集摄制组主创人员召开创作会议，明确分工，进一步落实拍摄时间、拍摄周期、演职人员、拍摄器材、拍摄场景等各项统筹工作，完成文案准备，通过分镜头脚本与画面台本的撰写明确拍摄前的内容构思。

8.4.2　摄影技巧

1. 写实拍摄

影视广告的写实拍摄是现实主义创作方法在影视广告摄影中的应用，主张拍摄者在创

作中恪守纪实要求，选取熟悉的生活细节进行创作，忠实再现被摄物体的外观造型或内部构造，画面细节准确还原自然本身，具体准确地传达商品内容、外在信息和主要构成等，直观明了地表现被摄物体的色彩与质感，在质朴中传递真情，以此增强作品的感染力和说服力。

当然，影视广告并不是像镜子般毫无选择地客观再现生活，写实拍摄要求摄影师既要真实准确还原被摄物体，又要运用摄影技巧，尽最大可能运用构图、影调、透视、线条、色彩等造型语言，经过仔细推敲和设计，保证画面的美感，在艺术美中充分展示商品的品质及独特性，如图 8-20 所示。

图 8-20　必胜客广告的画面

2. 艺术化拍摄

艺术化拍摄是影视广告的另一种摄影技巧。艺术化拍摄需要运用一些特殊的拍摄手段和技巧，并不局限于对所拍商品本身的展示，而是通过注重画面元素构成及关系建立，使观众自由发挥对商品形象的想象，做到"让新鲜的事物看起来熟悉，让熟悉的事物看起来新鲜"，突出表现情感、思想、艺术境界、审美情趣，以此来拓展寓意与创意的空间。例如，迪奥口红广告中巧用道具，将口红的画面与冰激凌的画面并置，用冰激凌表现口红色彩的粉嫩甜美，画面简洁，主体突出，构图考究，用意巧妙，如图 8-21 所示。艺术化拍摄还可利用水下摄影、单色摄影、升格拍摄或高帧率拍摄等多元化的特殊摄影方法，为后期创作留出更大的空间。

图 8-21　迪奥口红广告的画面截图

8.4.3 后期制作和包装

影视广告的后期编辑与制作主要包括动画制作、特效添加、调色、配音配乐、渲染、生成等步骤。影视广告涉及的内容包罗万象，有的内容可能无法拍摄，如外星人、动画角色等，有的内容可能在现实中难以拍摄或拍摄出的效果不好，为了获得较好的效果，给观众带来视觉冲击，动画、特效与包装在影视广告的后期制作中就显得格外重要。动画及电脑特效拓展了影视广告的创意和想象空间，创新的视听语言打破了现实时空的限制，进而能够更灵活、更巧妙、更具创意地突出广告诉求。例如，脑白金的动画广告，老爷爷和老奶奶(动画人物)穿着芭蕾舞服装在脑白金搭建的舞台上轻盈跳舞，滑稽可爱，如图 8-22 所示。

图 8-22　脑白金广告截图

后期制作和包装完成后，输出样片，请客户观看并提出修改意见，按照客户意见反复深入沟通和修改优化，达成最优效果后，将所有音视频轨道合成输出，为客户提交协议商定的播出文件。影视广告的创作团队可为客户建立影音资料库，以便持续地为客户提供其他后续服务，达成长期合作。

8.5　影视广告的整合营销

进入信息饱和、迭代迅速的"互联网+"时代，影视广告也伴随人们信息接收习惯的改变发生着颠覆性的数字化革新。整合营销(Integrated Marketing)是 20 世纪 90 年代美国市场营销学教授唐·舒尔茨(Don Schultz)提出的概念，其核心是系统统筹支配各种营销工具和资源渠道，以产生协同效应，达成战略目标。在以跨界融合为特征的时代语境下，对于影视广告来说，整合营销的意义逐渐凸显。微博、微信、客户端、论坛、贴吧等新媒体平台以新的排列组合形式不断整合重组，让每个营销渠道相互关联促进，相辅相成，达到"1+1>2"的效果。因此，未来影视广告的从业者都必须以"大广告"的格局和视野理解传播领域正在发生的产业融合，掌握整合营销策划技巧，才能更好地适应时代的发展。

8.5.1 功能目标：从"营销"回归"告知"与"沟通"

在数字时代，用户的价值观更加多元，媒介素养更高，整合营销的目标就要从过去追

求立竿见影的商业效益转为追求长远利益，从"硬广"走向"软广"，不再以"劝服"或"诱导"为出发点来进行广告营销，而是回归广告营销概念诞生之初的主要功能定位——告知功能，即原原本本地将商品信息告知消费者，弱化广告的存在感。

一切生活需求的本质和温度都源于情感，在这种理念下，影视广告从业者应学会真诚沟通，以便与用户建立长久稳固的信任关系和情感联系。雷克萨斯为纪念在华累计销量突破 100 万台而制作的微电影广告《说不出来的故事》，时长 8 分钟，讲述了一对夫妻因为繁忙的工作和快速的生活节奏爱情渐渐归于平淡，彼此忽略了日常沟通和相互关心。终于，一次出差归来后，妻子因错过丈夫的新书发布会，决定开车带丈夫回到相识的小酒馆，彼此敞开心扉，共忆往事，重新寻回当年的爱与感动。雷克萨斯的营销方案主打有温度的"情感"牌，深刻理解消费者购车时考虑的不仅仅是出行需求和产品自身品质因素，还有越来越重要的驾乘情感体验和品牌服务体验，正如广告所展示的"静下心来，感受生活的本真与美好"。雷克萨斯注重培育市场、维护客户关系，找到与消费者有效对话的更多方式，拉近和用户的距离。

8.5.2　渠道变革：万物皆媒下的运营推广

随着 5G 时代的到来，以智能手机为代表的移动终端将万物皆媒推向新的发展阶段。网络直播和短视频的兴起颠覆了以往传播、体验和销售三者分离的传统模式，影视广告不再需要巨大的传播成本，其传播渠道、运营推广方式也将发生翻天覆地的变化，过去较为单一的"影视广告+纸媒+线下实体促销"方式，通过全媒体销售渠道和体验渠道的整合营销，不断被优化重组，从电视、电脑、手机等屏幕走向更多元的屏幕终端，便于信息更加全面有效落地。新时代的产品运营推广方式主要有以下几种。

1. 搜索引擎推广

广告主可以通过流量置顶等方式，在用户输入搜索关键词后争取首页较早出现，提升到达率。

2. 弹窗推广

与各终端应用合作，以弹窗形式主动弹出。

3. 微博软性植入

与微博知名博主合作，在他们发布微博内容的时候软性植入。

4. 朋友圈广告位

在朋友圈购买 10 秒短视频广告位或图文广告位，有针对性地进行点对点投放，引发评论、互动和分享式、病毒式的交互传播。

5. 视频传播平台

在 B 站(www.bilibili.com)、抖音等视频传播平台，与原创视频主、流量"网红"签订合作协议，进行原创推广。

6. 电商平台

在电商平台利用 MGC(机器智能生产)等功能直接将商品图片拼接成短视频量产投放，或利用直播完成导购业务。

7. 影视植入

拓宽合作覆盖面，选择产品植入、冠名赞助或产品体验等方式在各类影视作品中进行植入式营销。

在各种运营推广方式的选择使用上，要注重不同平台之间的整合互动，不仅有专业影视广告视频，也可以结合自媒体内容，让广告更自然、不突兀；不仅有大面积的广泛投放，也要收集各平台数据，建立用户画像资料库，实现效果评估及数据运营的精准化，通过算法推荐的方式不断优化投放策略，提升传播效率。

8.5.3　创意表现：更注重与其他平台和媒体形式之间的配合

配合渠道的变革，影视广告在创意表现上也要更加注重与其他平台和媒体形式之间的相互配合和呼应；可以利用社交媒体平台组织线上线下活动，增强互动性，加强与用户的联系；还可以打通各路端口，在视频平台推送中直接插入产品购买渠道的信息，方便购买行为的实现。

以法国广告传播公司 BETC 为依云矿泉水打造的"Baby & Me"系列为例，1998 年，依云提炼出"活出年轻(Live young)"的广告口号，并连续多年围绕该口号制订营销战略，推出系列影视广告《依云宝宝和我》(Evian Baby & Me)之《花样游泳篇》《街头舞蹈篇》《蜘蛛侠篇》等，均大获成功。

此后，依云在不同传播平台投放各种形式的广告，均着力在婴儿和成年人之间建立联系，让不同的成年人喝了依云水后都瞬间变回悦动的婴儿状态，强调饮用健康水对保持身体活力和年轻容颜的作用，这就是依云著名的"婴儿"营销。

近年来，在电视广告取得极大成功之后，依云还将广告投放在网络社交平台，举办线下活动，用各种方式吸引一批新的年轻用户和潜在消费者，如在社交平台 Snapchat 上投放平面广告，以"超码(Oversized)"为话题标签，设计各种身穿大人服饰的孩子形象，用户还可以通过输入矿泉水瓶身上的兑换码换取 Snapchat 专属滤镜，让人们在自拍时自动加上"婴儿特效"，变回小孩，如图 8-23 所示。

图 8-23　依云在 Snapchat 上投放的平面广告

在户外广告投放上，依云邀请网球运动员斯坦尼斯拉斯·瓦林卡(Stan Wawrinka)、卢卡斯·普勒(Lucas Pouille)等明星球员作为品牌形象代言人，拍摄宣传海报，如图 8-24 所示。

图 8-24　依云的户外广告投放

依云全球营销总监 Patricia Oliva 表示："当你透过婴儿的眼睛看待这个世界的时候，就能感受到愉悦和好奇。当你把自己当作婴儿的时候，整个世界都变成了超大号！"[①]通过综合各种渠道和形式，形成整体营销方案，其效果在于不仅推广了矿泉水本身，更让品牌理念和价值深入人心。

8.6　案例分析——百事可乐《17 把乐带回家》

随着电影电视节目的高速发展和观众审美水平的逐步提高，广告的内容创意和形式创新也在不断与时俱进。微电影广告凭借自身短小精悍、传播速度快的优势在新媒体环境中脱颖而出，以完整的故事情节吸引受众，贯穿着对企业品牌和理念的宣传和推广，继而达到营销目的[②]。在饮料界巨头百事可乐公司在中国投放的广告中，就有相当大的比重侧重于微电影广告。百事可乐公司从 2012 年就开始借用"把乐带回家"这一主题，每年推出一部贺岁微电影，对百事可乐、七喜、美年达等旗下产品进行"软植入"。2017 年百事推出贺岁微电影《17 把乐带回家》，影片名字不仅延续了百事可乐品牌每年"把乐带回家"的主题，还有着一语双关的独特含义。"17"不仅象征着即将到来的 2017 年，"17"又与"一起"谐音，更加凸显出一起回家过年、与家人团聚的广告主题。百事可乐《17 把乐带回家》的成功因素主要有以下几点。

8.6.1　引发集体记忆和情感共鸣

《17 把乐带回家》将百事可乐、七喜、美年达等广告产品与电视剧《家有儿女》有机融合。《家有儿女》深受中国观众的喜爱，当年可谓是风靡一时，有着深厚的观众基础，是许多 90 后的童年回忆。《17 把乐带回家》实际上是《家有儿女》的衍生物，它将《家有

① Xinxin Li. 依云宝宝再度来袭，不过他们不再"上电视"了[EB/OL]. http://www.madisonboom.com/2017/05/25/live-young-babies-return-for-evians-latest-campaign/.

② 杨子璇. 新媒体时代微电影广告营销分析——以百事《把乐带回家》系列为例[J]. 新媒体研究，2017(15)：61.

儿女》原班人马召回再次进行拍摄，勾起了年轻人的集体记忆。十多年过去后，《家有儿女》中调皮捣蛋的"熊孩子们"都长大了，刘星变成了警察，夏雪变成了商业精英，夏雨也从小孩子变成了大男孩，但是当一家人再次团聚在一起时，还是那么的温馨与欢乐。当观众时隔多年之后看到这个场景时，会自然而然地联想起自己当年和家人、朋友观看《家有儿女》的温馨情景，感叹时光荏苒。

影片采用温情动人的情感诉求方式引起情感共鸣。"情感诉求是以情感为出发点，抓住受众的情感需要，诉求广告商品能满足其情感需要，从而影响受众对其产品或品牌的态度，具有良好的影响力和传播效果。"[①]情感诉求的广告主打感情牌，要求情感上真情流露，要打动人心。首先，在《家有儿女》的原班人马出演下，影片依旧通过各种幽默的喜剧色彩传递着快乐。例如，夏雪误以为林更新是自己的相亲对象，造成种种搞笑的误会。其次，影片流露着温情。影片中设置了林更新这一神秘的角色，在影片中，一直有一个悬念，那就是"林更新的真实身份到底是什么"。在种种荒诞幽默的猜测之后，林更新的身份终于被揭晓——原来他是妈妈刘梅多年前在水灾中救助的一名孤儿。这种剧情反转的设置十分温情，让人感受到温暖。最后，影片点明回家过年、阖家团圆的主题。整部影片的主线是讲一家人聚在一起过年的故事，透露着幸福、美满、团圆的感觉。这些情感诉求点无疑都与百事可乐的宣传理念相契合：快乐、温情、团圆。这种温情动人的情感诉求方式成为微电影广告的亮点。

8.6.2　广告产品的"软植入"

传统直白的广告越来越不受观众的青睐，甚至遭到观众的反感。这时，亲和力稍微强一些的软性植入广告逐渐出现在大众的视野中。"植入式广告是一种广告方法，它将产品及其服务中的代表性视听品牌符号集成到电影或舞台产品中，给观众留下深刻印象以达到营销目的。"[②]软性植入广告是植入式广告的一种类型，指的是将产品以一种巧妙的、不露声色的方式展现在影视作品当中。在产品植入的时候，观众不会产生厌烦、突兀的感觉，反而感到轻松愉快、怡然自得。《17 把乐带回家》就采用"软植入"的方式，虽然也是以宣传百事可乐公司旗下产品为主要目的，但更加重视影视作品的故事性，将观众带入故事中，并以一种不露声色的方式宣传产品。在影片中，百事可乐一共出现了三次，第一次是在影片开头，夏雨打游戏的桌子上摆放着百事可乐；第二次是孩子们为了哄妈妈刘梅开心，不让她离开，三个孩子分别拿出七喜、美年达和百事可乐，让妈妈消气；第三次是在最后年夜饭的桌子上摆放了百事可乐。产品的三次出现并没有让人感觉到僵硬与突兀，反而与剧情有机结合起来，显得十分自然。虽然没有直接的广告词宣传，但让观众在不经意间看到百事可乐公司的产品，再加上剧情的不断发展，观众也逐渐接受了百事可乐公司的品牌理念，从而达到广告效果。

① 李侦侦. 重聚的温暖——赏析百事可乐《17 把乐带回家》2017 广告微电影[J]. 西部广播电视，2017(1)：109.

② 朱益桐. 探析软性植入式广告——以《吐槽大会》为例[J]. 传媒论坛，2018(18)：96.

8.6.3　充分利用明星效应

百事可乐的理念是"渴望无限"，宗旨是唤起年轻人对生活的积极态度，这种快乐、自由、洒脱的精神很容易被年轻用户接受，因此百事可乐把市场定位为年轻人。百事可乐公司在选择明星代言人上也十分注重年轻人的喜好，如之前选择张国荣、刘德华、周杰伦、蔡依林等年轻人喜爱的时代巨星代言产品。在《17 把乐带回家》中，演员有宋丹丹、高亚麟、林更新、杨紫、张一山、尤浩然等人，这些人都是陪伴 90 后长大的明星，深受年轻人的喜爱。这部微电影"让迈入人生新阶段的孩子们时隔 12 年后再次团圆相聚，微电影广告一经播出引发全网热议。宋丹丹、杨紫、张一山等明星运用微博进行话题营销，阅读人数达 2.3 亿，参与讨论的人数有 12.8 万，其中张一山在 2016 年 12 月 29 日发布的微博点赞数就达到了 22 万多。显著的明星效应给百事可乐作了一次成功的营销"[①]。《家有儿女》原有的强大观众基础再加上这些明星现有的流量，将这部微电影广告通过微信、微博和自媒体平台等多种传播渠道成功地传播出去，成为一次成功的营销。

本章小结

影视广告是由视听综合要素、拟态环境要素和叙事情感要素等有机结合构成的影视节目的形态之一，通常有画面配解说式、证言/代言式、实验/示范式、纪录式/剧情式等实现形式。影视广告根据内容可分为商业广告和公益广告，根据播出方式可分为贴片式广告、插播式广告、角标式广告、植入式广告、口播式广告和专题式广告等。在影视广告制作过程中，策划与创意需根据市场调研情况明确产品定位，了解目标消费群体，确定广告目标，完成文案撰写、创意推敲、脚本打磨、制作统筹等工作。影视广告可通过影视语言、修辞表现、与既有影视元素互文，以及深植文化等途径全面拓展创意思维。影视广告的文案是广告策划及创意落地的重要工具，其写作要求主题突出、概念清晰、形式合理、情节完整、口号经典、歌曲易学。出于给消费者带来感官刺激和加强记忆的需要，影视广告较之其他类型的影视节目，对画面品质的要求更高，往往在特效、后期制作与包装上也有更大比重的投入。媒体融合使影视广告整合营销成为必然趋势，这对影视广告从业者也提出了渠道运营能力的新要求。

思考与练习

1. 影视广告的类型有哪些？
2. 影视广告的构成要素有哪些？
3. 影视广告的实现形式有哪些？
4. 影视广告的创意途径有哪些？

① 杨子璇. 新媒体时代微电影广告营销分析——以百事《把乐带回家》系列为例[J]. 新媒体研究，2017(15)：62.

5. 影视广告的文案撰写要求是什么？

6. 影视广告拍摄的技巧有哪些？

7. 简述影视广告的主要运营推广方式。

实训项目

1. 请以某款产品为例，根据销售和推广需求，设计一则影视广告策划方案，方案应体现制作各环节的可行性思考，包括预热环节、影视表现的详细方案、播放渠道与排期、跨界合作、数据跟踪等方面的具体设想。

2. 尝试从镜头语言角度寻找创意突破口，为一款夏季饮品撰写独具创意的影视广告拍摄脚本(30 秒以内)，并尝试提出让人印象深刻的广告口号，如条件允许，可进一步拍摄完成成品。

第 8 章　影视广告的策划与制作.mp4

现阶段网络与电影的融合，给网络电影带来众多区别于传统电影的新现象和新特征。

<div align="right">——周清平</div>

第9章　网络电影的策划与制作

本章学习目标

➢ 网络电影的概念。

➢ 网络电影的选题立意。

➢ 网络电影的价值导向。

➢ 网络电影的剧本特点。

➢ 网络电影的叙事技巧。

核心概念

网络电影(Online Movie)；价值导向(Value Orientation)；叙事技巧(Narrative Technique)

引导案例

新时代、新形象、新特征的网络电影

随着网络科技的兴起，网络电影应运而生。在了解和掌握了传统意义的电影技巧以后，同学们开始学习网络电影的特征。在了解到网络电影的定义以及在新时代的发展现状以后，同学们迫不及待地想要实践，去创作属于自己的网络电影。经过一段时间的拍摄，同学们已经掌握了网络电影的拍摄方法，但随之而来的问题是：如何确定网络电影的选题立意？怎样把握网络电影的价值导向？叙事技巧该怎么设置？这些方面的技巧与传统电影一样吗？

案例分析

"网络电影"的本体有两个，即"网络"和"电影"。既然叫电影，那么不管网络电影的定语是什么，都必须要遵循电影的制作规律，如选题立意、人物形象刻画、价值观选

择与呈现和叙事技巧等方面的创作规律。但是，既然是网络电影，它就与传统的院线电影不同，主要在网络上向网民传播，因此它又有着与传统电影不同的独特规律，这自然也会体现在选题立意、人物形象刻画、价值观选择与呈现和叙事技巧等方面。所以，既要遵循电影的一般性创作规律，又要认真对待网络电影的网络属性，才能真正创作出具有网感的网络电影。

本章的教学目的是让初学者掌握网络电影的基本概念和特征，明确在网络电影内容生产过程中出现的不同于传统院线电影内容生产的具体问题及应对方法。值得注意的是，在学习本章知识的过程中，学习者应将第 4 章的内容与本章的内容对照着进行学习，在对比中可以更好地感知网络电影的独特规律。

网络电影是随着网络科技的发展应运而生的，最初多由互联网用户自我创作并上传至互联网平台的短视频、微电影构成。2006 年，网友胡戈恶搞电影《无极》的网络短片《一个馒头引发的血案》引发全社会的广泛关注与热议。该事件后，许多网络平台开始购买、传播民间原创影片。2010 年以后，网络电影的形式和质量都有了跨越式发展，由最初网友业余化的创作转变为机构专业化的制作，性质也由最初网友的自娱自乐拓展为视频网站营利的娱乐产品。

9.1 网络电影概述

9.1.1 网络电影是什么

网络电影是电影与网络数字技术的结合，对于这样一种新兴的影视节目类型，学界和业界对其的定义也众说纷纭。

廖祥忠在《数字艺术论》中对网络电影进行了广义的界定："所谓'网络电影'，是经由高速、宽频上网，使用电脑数据设备观赏电影，也可以透过真联网(Real Networks)与微软的电影放映软体，把电影画面连接到家庭电视荧屏上。网络电影，是一种即时的、互动的、原创的电影呈现方式，它集可选择性、交互性于一身，在播放方式上，增强观赏者的自主性，并配合网络互动性，网友可以依照顺序正着看、倒着看、跳着看，任何时候，只要在可以连上网的地方，就可以收看电影。"[1]网络电影根据播放的内容应该包括三个方面：第一是指以网络故事为题材拍摄的影片，第二是指网上制作或为在网上播放而制作的电影短片，第三是数字电影的网络化、家庭化[2]。

陈宇在《中国网络电影研究》一文中将网络电影界定为"以网络传播为主要媒介的叙

① 廖祥忠. 数字艺术论(下)[M]. 北京：中国广播电视出版社，2006：79-80.
② 廖祥忠. 数字艺术论(下)[M]. 北京：中国广播电视出版社，2006：81.

事性动态视听艺术作品"[①]，并对这个定义中的要素做了说明："第一，艺术性是成为网络电影的必要条件。这把网络电影与大量的家庭录影(Home Video)区别开来。网络电影应当是由创作者进行艺术的完整构思，通过一定的艺术创作手段，表达一定的审美趣味和主题的艺术作品。第二，网络电影应当具备叙事性。这把网络电影与网络广告、企业宣传片等功能性网络影像区分开来。当然，这并不意味着纪录片就不是网络电影，一部真正的纪录片，是创作者具有完整艺术构思的、具有叙事特性的作品，是符合这个定义的。第三，在这个定义中没有对影片时长的限定。虽然目前网络电影的长度相对较短，但这只是发展尚不完全的表现，并不意味着网络无法容纳较长篇幅的作品。在概念的制定上，我认为应当有一定的前瞻性。"[②]

此外，杨向华将网络电影定义为"时长超过 60 分钟，制作水准精良，具备正规电影的结构与容量，并且符合国家相关政策法规，以互联网为首发平台的电影"[③]。曹娟、张鹏认为网络电影是"专为网络生产和发行，以分账模式为主要盈利方式，在各个新媒体终端放映的完整叙事性视听艺术作品"[④]。丁磊认为网络电影是"融入了互联网文化和时空特征的、以网生代为主要受众群体并基于互联网平台或网络院线传播的时长在60分钟以上的影片"[⑤]。

9.1.2　网络电影兴起的原因

任何事物的出现，都与环境密不可分，网络电影亦是如此。

一方面是互联网技术的物质基础。对于网络电影受众而言，其最基本的要求是播放的流畅度和清晰度，这是 P2P 流媒体技术的主要贡献。P2P 是"Peer-to-Peel"的缩写，称为对等联网或点对点技术。P2P 的共享文件不是在集中式服务器上等待用户下载，而是分散在不同互联网用户的计算机硬盘上，从而构成虚拟网络。这能够极大地缓解资源服务器的流量负荷，同时提高下载或在线播放的速度。而流媒体(Streaming Media)是一种在互联网上按时间顺序传输和播放连续视频或音频数据流的技术。流媒体在播放前并不需要下载整个文件，只将部分内容缓存，使流媒体数据流在传送的同时播放，这样能够节省下载等待时间和存储空间。P2P 与流媒体技术的结合，便是 P2P 流媒体。这种基于 P2P 技术实现的网络流媒体，具有"用户越多，播放越流畅和稳定"的网络外部性，能支持数万人同时在线的大规模访问。P2P 和流媒体技术大大提高了视频、音频文件在互联网上的传输速度，在一定程度上突破了制约网络电影业发展的网速瓶颈，提升了网络电影相对于其他网络应用的竞争力[⑥]。

另一方面是互联网用户的精神需求。随着互联网基础设施逐步完善，网民基数不断增

① 陈宇. 中国网络电影研究[A]. 傅红星. 社会变迁与国家形象——新中国电影 60 年论坛论文集[C]. 北京：中国电影出版社，2010：660.
② 陈宇. 中国网络电影研究[A]. 傅红星. 社会变迁与国家形象——新中国电影 60 年论坛论文集[C]. 北京：中国电影出版社，2010：660.
③ 杨向华. 网络大电影的过去、现在和未来[EB/OL]. http://www.cflac.org.cn/xw/bwyc/201704/t20170407_360207.html.
④ 曹娟，张鹏. 网络大电影的身份界定、生产机制与类型化特征[J]. 当代电影，2017(8)：132.
⑤ 丁磊. 互联网语境与网络大电影的概念分析[J]. 当代电影，2017(8)：137.
⑥ 吕洪良. 发展与冲突：中国网络视频业的成长规则[J]. 科技和产业，2010(4)：2.

长，宽带互联网技术飞速发展，网络视频已经成为中国最为普及的网络服务之一。随着网络视频用户的迅速增长，网民对"Made for Internet"和"用户创造内容"的呼声也越来越高，传统的影视作品已经不能完全满足网民的个性化需求。用户创造内容(UGC)是互联网的一个重要特征，所谓 UGC(User Generated Content)，即用户将自己 DIY 的内容通过互联网平台进行展示或者提供给其他用户的方式。UGC 具有海量、动态和去中心化的特点，UGC 网站用户提供的内容远远多于传统网站。以 YouTube 为例，每天的上传量是 65 000 个视频，远多于传统网站一天甚至一年的上传量。无论是传统互联网还是移动互联网，越来越多的内容不再来自于传统媒体或互联网增值服务提供商，而是直接来自于用户。在互联网上，UGC 已经成为很多网民的生活方式，用户越来越习惯和喜爱自己创作内容，并与他人分享[①]。

9.1.3 网络电影的发展现状

根据有关学者的研究，网络电影发展至今可大致划分为以下几个阶段[②]。

1. 雏形阶段(1999 年)

一般认为，网络电影的创作始于美国人大卫·林赛·阿贝尔(David Lindsay-Abaire)。1999 年 6 月，大卫·林赛·阿贝尔请父母做演员，以自己的家庭为背景，拍摄了人生中的第一部影片。随后，他将电影传到互联网上，获得了网友的喜爱和认可。

2. 成长阶段(2000—2009 年)

2000 年 5 月，第一部专门为互联网播出而制作的电影《量子计划》(Quantum Scheme)在 sightsound.com 网站上首映，全球的互联网用户可通过访问网站付费下载观看。据法新社 2000 年 7 月 6 日的报道，"该片首映一个小时即有一百多万人在互联网上付四美元观看了这部电影，制片商也就在这一个小时内收回了该片的制作成本"[③]，如此高的投资回报率为网络电影带来了巨大的市场潜力，更多的商业资本开始介入网络电影。

2000 年 8 月，中国台湾网络电影《175 度色盲》面世，这部被称为"世界上第一部真正的网络电影"的作品在形式上充分展现了互联网环境下创作者与观看者的互动性，整部影片采用真人拍摄与动画相结合的制作方式，分为 19 个片段，网友可以依照自己喜欢的顺序观看片段，并且由于剧情仍在继续发展，网友的回应也可以主宰男女主角未来的命运。2001 年，港台合拍的网络电影《特务迷城》同样也分 10 个片段，观众可以上网随意选择一个片段观看。依托于互联网的互动性与分享性，网络电影创新了电影的创作模式与观看模式，片段式的观看方式更打破了传统电影的叙事结构。

2005 年 8 月，网络电影《聚焦这一刻》在中国大陆诞生，它改变了传统电影的传播理念和节目形态，在博客网上免费放映，并由王小帅的《寂静一刻》、贾樟柯的《在那里》、刘浩的《有钱难买乐意》、孙小茹的《星光梦旅》、李虹的《小小的心愿》、孟京辉的《西瓜》、小江的《我想对你撒点野》和姜丽芬的《新娘》等八部相对独立的约 3 分钟的短片

① 杨晓茹，范玉明. 网络电影研究[M]. 北京：中国传媒大学出版社，2015：1-2.

② 杨晓茹，范玉明. 网络电影研究[M]. 北京：中国传媒大学出版社，2015：19-24.

③《量子计划》(2000)[EB/OL]. http://www.1905.com/mdb/film/1924491/scenario/?fr=mdbypsy_jq.

组成，全部采用胶片制作，均制作成适合智能手机播放的格式。有人将其称为中国第一部手机试验电影，观众不仅可以通过智能手机观看，还可通过手机短信或网络留言对影片进行评论，手机终端成了电影主创听取意见、完善剧本的互动平台。

在市场的带动下，不仅专业机构制作的网络电影崭露头角，个人创作的网络短视频也收获了越来越多的注意。2006年，胡戈对电影《无极》恶搞的作品《一个馒头引发的血案》掀起了网络恶搞之风，成为网络恶搞电影的经典之作。该片借用中央电视台《法治在线》的节目形式和电影《无极》中的人物形象、影像资料，重新赋予人物不同的身份，如圆环套圆环娱乐城(圆环套圆环娱乐城是《一个馒头引发的血案》里面虚构的名称)总经理、服装模特、城管小队长等，同时以《射雕英雄传》的主题曲、《月亮惹的祸》及《灰姑娘》等歌曲作为背景音乐，以搞笑的方式讲述了一起杀人案的侦破过程，创意十足，悬念迭起，其影响力甚至超过了电影《无极》本身。2009年，由网友"性感玉米"制作的网络短片《网瘾战争》风靡网络。该作品视觉素材截取自网络游戏《魔兽世界》，故事以九城和网易争夺《魔兽世界》代理权事件为框架，对各方的明争暗斗都嘲讽了一番，并融入2009年的网络热点事件，如上海钓鱼执法案、杭州70码飙车案等，受到广大网友，尤其是游戏玩家的热捧。在互联网时代，个人创作的短视频不再只是自娱自乐，而是为此后短视频、网络主播的兴起与火爆发展埋下伏笔。

3. 繁荣阶段(2010至今)

随着网络电影的影响力越来越大，专业的制作队伍也纷纷加入到网络电影的生产中来。清华大学的尹鸿教授认为2010年是"中国网络电影元年"，网络电影出现资源最优化、合作互补化、效果最大化的发展趋势，从台下走上"台面"，形成投资者、媒体、创作者、观众多赢[1]的局面，网络微电影蔚然成风，优秀作品不断出现，收获了较好的口碑。2010年，中国电影集团联手优酷共同出品的《11度青春系列电影》汇集11位年轻新锐导演执导系列网络短片，该系列短片分别为《拳击手的秘密》《哎》《夕花朝拾》《东奔西游》《泡芙小姐的金鱼缸》《江湖再见》《李雷与韩梅梅》《阿泽的夏天》《老男孩》《L.I》等，主题多元，内容丰富，刻画了当代年轻人"奋斗在路上"的群像。其中，《老男孩》由筷子兄弟主创并主演，以肖大宝、王小帅这一对中学时期的好朋友为主人公，讲述了步入中年的他们重拾年少时的梦想，组建乐队参加电视选秀节目的故事，追忆他们追逐梦想的青春岁月。在影片风格上，该片借鉴了互联网元素，用夸张、无厘头甚至略带荒诞的叙事让短片充满笑料和包袱[2]。该片将在现实生活中艰难前行的"男人"与曾经在纯真梦想中天真顽皮的"男孩"对比，勾起"70后""80后"关于青春的集体回忆和关于现实与梦想的思考，引发了这一群体极大的情感共鸣，其主题曲《老男孩》也红遍大江南北。

随着网络电影的发展，除了网络微电影日渐成熟外，与影院电影时长相当的网络电影逐渐出现。2014年3月18日，爱奇艺在首届网络大电影高峰论坛上提出"网络大电影"的概念，认为网络大电影的制作要合乎电影规律、时长要超过60分钟，要在互联网发行，营利方式是"用付费点播模式进行分账"。巨大的内容缺口与市场需求吸引着个人、机构、视频网站纷纷加入网络大电影的创作队伍，付费点播的分账模式也推动着网络大电影的精

① 施晨露. 点击率广告费口碑一个都不少 网络电影前途广[EB/OL]. https://tech.qq.com/a/20110106/000013.htm.
② "筷子兄弟"袭来，《老男孩》看得让你哭[EB/OL]. http://epaper.xxcb.cn/xxcba/html/2010-11/03/content_2358800.htm.

品化、专业化转向。

9.2　网络电影的选题立意

选择怎样的题材，站在怎样的立场，表达怎样的主题，传达怎样的情感，即选题立意，这是艺术创作的关键，在一定程度上决定着艺术创作的品位和作品水平的高低。

9.2.1　当前网络电影的热门题材

在网络电影发展的起步阶段，由于缺乏有效监管而野蛮生长，进而问题丛生，"题材标题大家有，情节制作莫须有，三观底线真没有"成了公认的标签。很多公司通过博眼球、秀下限的作品赚得盆满钵满，特别是一些价值观扭曲、内容低俗、蹭 IP、没腔调的作品，不仅扰乱了传播秩序，社会影响也极差[①]。

从《互联网周刊》发布的 2017、2018 两个年度网络大电影排行榜前十五名中可看出，点击量高、好评度高的网络大电影不再像发展起步阶段那般几乎由恐怖、恶搞、低俗题材所占据，现实题材作品开始崭露头角，但是"魂、仙、魔、妖"的古装、玄幻等非现实题材依然占比较重，如表 9.1 和表 9.2 所示。

表 9.1　2017 年网络大电影排行榜 TOP15[②]

序　号	片　名
1	绝命循环
2	魔游纪(全系列)
3	总裁在上 1：初见初念
4	斗战胜佛
5	网红是怎样倒下的
6	最后的武林
7	十八盗之云中鹤
8	女娲日记
9	二龙湖浩哥之江湖学院
10	降龙大师
11	超级大山炮之夺宝奇兵
12	大梦西游 2 铁扇公主
13	陈翔六点半废话少说
14	那女孩真帅
15	总裁在上 2：恶魔情人

① 杨晓林. 网络大电影的叙事嬗变及制胜之道[J]. 人民论坛，2019(18)：129.

② 小小. 2017 年网络大电影 TOP15[J]. 互联网周刊，2017(12)：18.

表 9.2　2018 年网络大电影排行榜 TOP15[①]

序　号	片　名
1	灵魂摆渡·黄泉
2	睡沙发的人
3	我是好人
4	罪途 1 之死亡列车
5	哀乐女子天团
6	陈翔六点半之铁头无敌
7	伏妖白鱼镇
8	超级 App
9	齐天大圣·万妖之城
10	乱世豪情
11	黄飞鸿之南北英雄
12	宝塔镇河妖之诡墓龙棺
13	济公之英雄归位
14	无罪之城
15	锦衣卫之王者归来

9.2.2　网络电影选题立意的"三贴近"

在网络电影的创作初期，主创人员面临的最重要的问题就是拍什么？这就涉及选题与立意的问题，选题立意不是凭空产生的，而是来自主创人员平时对某一个现象的长期观察与思考，或者对于某一类问题的切身体会与感悟。

习近平同志在北京主持召开文艺工作座谈会时指出，在文艺创作方面存在着有数量缺质量、有"高原"缺"高峰"的现象，存在着抄袭模仿、千篇一律的问题，存在着机械化生产、快餐式消费的问题。在有些作品中，有的调侃崇高、扭曲经典、颠覆历史，丑化人民群众和英雄人物；有的是非不分、善恶不辨、以丑为美，过度渲染社会阴暗面；有的搜奇猎艳、一味媚俗、低级趣味，把作品当作追逐利益的"摇钱树"，当作感官刺激的"摇头丸"；有的胡编乱写、粗制滥造、牵强附会，制造了一些文化"垃圾"；有的追求奢华、过度包装、炫富摆阔，形式大于内容；还有的热衷于所谓"为艺术而艺术"，只写一己悲欢、杯水风波，脱离大众、脱离现实。凡此种种都警示我们，文艺不能在市场经济大潮中迷失方向，不能在"为什么人的问题"上发生偏差，否则文艺就没有生命力。他强调，推动文艺繁荣发展，最根本的是要创作生产出无愧于我们这个伟大民族、伟大时代的优秀作品[②]。

如今，网络电影发展势头强劲，特别是在媒体融合的大背景下，网络电影成为社会主

① 雪茄. 2018 年网络大电影排行榜 TOP15[J]. 互联网周刊，2018(13)：16.
② 习近平. 在文艺工作座谈会上的讲话[EB/OL].　http://www.xinhuanet.com/politics/2015-10/14/c_1116825558.htm.

义文艺的重要组成部分，在选题立意上应当遵循"三贴近"原则。"三贴近"即贴近实际、贴近生活、贴近群众。这是党的十六大以来以胡锦涛同志为总书记的党中央对思想战线、新闻战线、文艺战线提出的一项重要要求和指导原则。

什么样的故事能够打动观众？是那些与实际、与生活、与广大观众发生密切联系的故事。文章合为时而著，歌诗合为事而作，优秀的文艺作品总是反映了人们所处的时代背景，反映了生活的实际与本质，使广大受众产生共鸣。即使是"魂、仙、魔、妖"的非现实题材，也需要寻找与实际、与生活、与观众发生联系的情感契合点。"题材本身没有对错，关键是内容表达是否具有现实主义创作精神，是否能和现实生活对应，是否能与当代人的生活、情感发生关联。'好诗不过近人情'，电影亦是如此，'近人情'——接近当下人的情感才是重点。'小投资、大情怀、正能量'不只是对现实主义题材的要求，也是对于非现实主义题材的"魂、仙、魔、妖"等的要求。如能真正明白这一点并加以实施，不只是院线电影，网络大电影的创作同样会是另一番景象。"①

9.3 网络电影的价值导向

党和国家领导人对于社会主义文艺的导向问题非常重视，毛泽东同志在延安文艺座谈会上指出"为什么人的问题，是一个根本的问题，原则的问题"。邓小平同志指出"我们的文艺属于人民"，"人民是文艺工作者的母亲"。江泽民同志要求广大文艺工作者"在人民的历史创造中进行艺术的创造，在人民的进步中造就艺术的进步"。胡锦涛同志强调"只有把人民放在心中最高位置，永远同人民在一起，坚持以人民为中心的创作导向，艺术之树才能常青"。习近平在北京主持召开文艺工作座谈会时指出"社会主义文艺，从本质上讲，就是人民的文艺"；广大文艺工作者应"坚持以人民为中心的创作导向"，"创作无愧于时代的优秀作品"。

2018 年 11 月 27 日，国家广播电视总局在北京召开全国广播电视与网络视听文艺节目管理工作电视电话会议，中宣部副部长、国家广播电视总局党组书记、局长聂辰席针对落实《国家广播电视总局关于进一步加强广播电视和网络视听文艺节目管理的通知》部署了工作重点，并指出广播电视与网络视听文艺工作要把握方向导向，坚持政治统领，旗帜鲜明讲政治，坚持政治家办台办网办节目，始终在政治立场、政治方向、政治原则、政治道路上同以习近平同志为核心的党中央保持高度一致。

2018 年 12 月 27 日，国家广播电视总局发布了《关于网络视听节目信息备案系统升级的通知》，要求从 2019 年 2 月 15 日起，重点网络影视剧(包含投资总额超过 500 万元的网络剧/网络动画片、超过 100 万元的网络电影)在制作前，需由制作机构(而非视频网站)登录备案系统提交节目名称、题材类型、内容概要、制作预算等规划信息。规划信息提交后，需经由国家和省级广播电视行政部门审核后获得规划备案号并将备案号公示，才可以进行拍摄。拍摄制作完成后，制作机构需在备案系统中登记节目相关信息并报送成片，经过广播电视行政部门审批获得上线备案号并公示后，才可以进行播放、推广以及招商等活动。也就是说，节目在正式与观众见面之前，需要经历两次备案和两次公示，分别获得规划备

① 杨晓林. 网络大电影的叙事嬗变及制胜之道[J]. 人民论坛. 2019(18)：130.

案号和上线备案号。此举也意味着网生内容审查标准逐渐与台播标准趋同，台网内容审核正式进入统一时代。

目前，我国针对网络电影的价值导向和内容审核的相关规定主要有：《互联网视听节目服务管理规定》(2007 年)、《网络视听节目内容审核通则》(2017 年)和《网络短视频内容审核标准细则》(2019 年)。

2007 年 12 月 29 日，国家广播电影电视总局与信息产业部联合发布《互联网视听节目服务管理规定》，该《规定》旨在维护国家利益和公共利益，保护公众和互联网视听节目服务单位的合法权益，规范互联网视听节目服务秩序，促进其健康有序发展。《规定》的第十六条中指出：互联网视听节目服务单位提供的、网络运营单位接入的视听节目应当符合法律、行政法规、部门规章的规定。已播出的视听节目应至少完整保留 60 日。视听节目不得含有以下内容：①反对宪法确定的基本原则的；②危害国家统一、主权和领土完整的；③泄露国家秘密、危害国家安全或者损害国家荣誉和利益的；④煽动民族仇恨、民族歧视，破坏民族团结，或者侵害民族风俗、习惯的；⑤宣扬邪教、迷信的；⑥扰乱社会秩序，破坏社会稳定的；⑦诱导未成年人违法犯罪和渲染暴力、色情、赌博、恐怖活动的；⑧侮辱或者诽谤他人，侵害公民个人隐私等他人合法权益的；⑨危害社会公德，损害民族优秀文化传统的；⑩有关法律、行政法规和国家规定禁止的其他内容①。

2017 年 6 月 30 日，中国网络视听节目服务协会审议通过了《网络视听节目内容审核通则》，该《通则》是在 2012 年协会根据《中国网络视听节目服务自律公约》的精神制定发布的《网络剧、微电影等网络视听节目内容审核通则》基础上修订完善而成的，旨在进一步指导各网络视听节目机构开展网络视听节目内容审核工作，提升网络原创节目品质，促进网络视听节目行业健康发展。《通则》提出，互联网视听节目服务相关单位应坚持正确的政治方向，围绕中心，服务大局，坚持"二为"方向和"双百"方针，努力传播体现当代中国价值观念、体现中华文化精神、反映中国人审美追求，思想性、艺术性、观赏性有机统一的优秀作品。《通则》中的第四章第七条至第十三条详细规定了 94 条网络视听节目内容审核标准②。

2019 年 1 月 9 日，《网络短视频内容审核标准细则》正式发布，进一步从内容审核的层面为规范我国短视频传播秩序提供了依据，针对短视频领域的突出问题，提供了 100 条操作性审核标准。

9.4 网络电影的剧本特点

如果把电影比作人体的话，剧本无疑就是剧情片的骨架，对整部电影起到支撑作用。在剧本中，故事情节、人物性格、语言、布景等都是关键要素。网络电影在形式和内容上呈现出独特的创作美学，它继承了传统电影美学的基本规律，传统电影美学对于镜头、光影、景别、剪辑、叙事等方面的基本经验在网络电影中继续发挥着作用，因此网络电影仍

① 互联网视听节目服务管理规定(广电总局令第 56 号)[EB/OL]. http://www.gov.cn/flfg/2007-12/29/content_847230.htm.
②《网络视听节目内容审核通则》发布[EB/OL]. http://www.xinhuanet.com/zgjx/2017-07/01/c_136409024.htm.

然属于电影的范畴，是"电影艺术"的一个分支①。相较于传统电影而言，网络电影的剧本创作有两点最显著的区别。

9.4.1 剧本创作的"用户导向"

网络电影的商品属性比艺术属性更为突出，无论是创作者还是投资者，其基本意图和首要目的都是营利，因此当下的网络电影在资本的运作下，首要考虑的是如何做到利润的最大化。在这样的模式下，网络电影的创作与播出都具有鲜明的"用户导向"，而非传统电影的"创作者导向"②。

由于这种突出的"用户导向"，网络电影对"IP"的热情尤其明显。IP 即为 Intellectual Property 的缩写，直译是知识产权的意思，目前常用于概括那些基于一个原型而被多次改编、开发、创作的文化产品，如影视、文学、游戏、动漫，等等。与基于文学作品创作改编的IP 影视剧不同，网络电影则常常以已经走红的影视作品作为原型翻拍或者改编，如对热门影视剧《老九门》进行翻拍的网络大电影《老九门番外之二月花开》、对电影《道士下山》进行翻拍的网络大电影《道士出山》，等等。这种"蹭热度"的翻拍模式一方面的确能够吸引某 IP 既有"粉丝"用户的关注而带来点击量；另一方面却由于剧本的粗糙、制作的简陋而遭受负面口碑，"从创作的角度来看，网络大电影基本上是消费故事创意的最下游，许多改编作品常常是对原故事的三度创作，很少能创造出被改编的故事素材"③。因此，网络电影的剧本创作虽然在"用户导向"下极易出现翻拍 IP 的情况，但也不能忽视对剧本内容的细致打磨。"构成一个完整故事的'最基本事件'包括前史与存在状态、卷入性事件、发酵性事件、对峙性事件、不可逆事件、结局事件等，每一类事件在构成完整故事层面都必不可少，是剧本创作过程中时刻谨记的规律。但随着时代、观众的不断进步，这种逻辑的、理性的因果关系式发展模式，应更多地对人的存在、精神状态及其可能性，构成一种更真实的表述。"④网络电影虽然带有明显的"网络"气息，但依然需要具备情节发展的因果性、人物塑造的合理性、台词设计的逻辑性。此外，网络电影还具备交互式创作的潜力，通过提前预设不同的剧本以及技术手段，可以使受众自主选择剧情走向，从而参与到创作中来，从单纯的受众角色转变成创作的一员。

9.4.2 "黄金六分钟"法则

传统电影剧本创作追求的"凤头、猪肚、豹尾"三段式结构，在网络电影的剧本创作中依然适用，但开头部分需要根据网络电影的独特之处遵循"黄金六分钟"法则。

目前，各大视频网站对自制或独播的网络电影采用的多是付费发行的模式，在前六分钟(有的视频网站为五分钟)允许用户试看，试看结束后需要用户付费成为网站会员或购买单一片源才可以继续观看。因此，网络电影的剧本创作需要非常重视前六分钟(或五分钟)的内

① 陈宇. 网络时代的自由表达——网络电影的美学特征及其价值意义[J]. 当代电影，2011(10)：143.
② 蒋为民. 试论媒介融合时代出现的新物种——网络大电影[J]. 电影新作，2016(4)：8.
③ 史可扬. 网络大电影和院线电影的美学差异[J]. 电影评介，2018(13)：8.
④ 李敏. 网络大电影剧本创作要素新解读[J]. 西部广播电视，2018(16)：89.

容，如果其不够吸引用户，则无法形成一次有效的播放，自然也无法参与分账。鉴于这种特殊的发行方式，当前大部分网络电影都非常注重前六分钟(或五分钟)试看内容的呈现，运用紧凑的情节、丰富的镜头语言，制造悬念，激发用户的观看兴趣。

相比传统的院线电影，网络电影的"黄金六分钟"创作模式开门见山，有利于快速切入故事主题，更倾向于好莱坞工业类型电影的创作理念；但是这种模式也有弊端，那就是一些网络电影的创作者将绝大部分精力都投入在前六分钟(或五分钟)，对六分钟(或五分钟)之后的内容重视不足，甚至出现内容粗制滥造、情节漏洞百出等情况。

综上所述，网络电影依托于互联网发展，"网生"特质相对明显，其用户意识、产业意识非常明显，但归根结底，网络电影首先是"电影"，决定其成功与否的关键在于剧情是否引人入胜。

9.5 网络电影的叙事技巧

网络电影的播出平台是手机、电脑等小屏终端，而非传统影院的大屏幕，受众收看时段有碎片化、分散化的特点；再加上网络电影制作成本有限，视听特效带来的观看震撼不是网络电影的优势，故剧情是否引人入胜、能否打动人心才是关键。与传统电影不同的是，网络电影受众的年轻化态势更为明显，而且以网络用户为主，受众在观影心态方面更具有"网感"。那么"网感"是什么呢？

在 2016 年第 22 届上海国际电影电视节的颁奖典礼上，"网感"一词首次亮相，就成为当晚热点和高频词，此后频频见诸报端与网络[1]。简单而言，"网感"就是指对互联网整体生态的感知和判断能力，即能够理解网民的行为逻辑、掌握互联网传播规律和方式，并据此设计出用户乐于接受的产品的能力。在网络传播中，传统的受众概念被用户概念替代，产品是否具备"网感"也成为互联网产业链中成功的关键。

当然，将"网感"理解为充斥槽点与低级媚俗，是"网感"被误用的一个重要体现。为了追寻"网感"，某些制作方不惜选取内容与主题肤浅的作品，添加低级趣味的元素；以低俗笑料和恶俗情节来满足用户的猎奇心理，以畸恋、暴力和血腥刺激用户的感官，以大尺度和无底线搏出位，以"槽点""雷点"作为创作密宗，刻意降低艺术水准，拉低整体制作水平，不利于用户的身心健康[2]。

网络电影的用户是"网生代"用户——泛指年轻的活跃的网络用户群，多半是伴随着计算机、网络技术、网络化娱乐成长起来的青年一代[3]。网络电影的叙事也必须针对目标受众设计，充分体现"网感"。与传统的院线电影不同，网络电影的受众收看习惯具有去中心化、碎片化的特质，而且收看行为也具有明显的非强制性，因此网络电影的叙事结构通常是非线性和互动性的，且较为紧凑，注重制造悬念。"快节奏的网络电影往往会让观众产生兴趣，使其思维和情感也跟着电影的节奏一起变化，这符合新媒体的传播特征。"[1]传统

① 周云倩，常嘉轩. 网感：网剧的核心要素及其特性[J]. 江西社会科学，2018(3)：234.
② 周云倩，常嘉轩. 网感：网剧的核心要素及其特性[J]. 江西社会科学，2018(3)：234.
③ 旭东王. 定义"网生代"电影[EB/OL]. http://blog.sina.com.cn/s/blog_4a1e100d0102v1ux.html.
① 曾峥. 新媒体环境下网络电影的叙事特征分析[J]. 大众文艺，2018(6)：166.

电影的观众走进电影院，四周黑暗中只有大屏幕的光影跳跃，这样的观影环境使得观影活动具有"仪式感"，而且观众通常不会中途退场。因此，传统院线电影的叙事节奏可以根据一部影片的长度来统筹设计，让观众细细品味。但是，网络电影的观影环境更日常化，可以是乘坐交通工具的途中、工作的休息间隙、家中的生活空间，等等，观众可以随时放弃观看，这种碎片化和不确定性使得网络电影的叙事结构必须紧凑。因此，网络电影"倾向于一种高速的迅速到达终点的剪辑，倾向于在单一画面内传递简单明确的信息，一般避免长时间让观众面对一个镜头细细观察品味"①。

此外，网络电影在故事的主题和价值观上都体现出一种年轻人务实的、避免空谈崇高理念的倾向，甚至以一种搞笑、解构的姿态来嘲笑空洞的说教和口号，从草根的角度对文化和言语霸权进行嘲讽，避免大而沉重的题材，并不倾向于内容的深刻性，转而倾向于叙事的趣味性，很难看到影片表达"国家""民族""文化"这样宏大的主题和理念，反之，年轻人恋爱、求职、致富等务实并贴近生活的主题却大行其道②。

9.6 案例分析——《罪途》系列三部曲

腾讯视频在 2018 年 5 月 11 日推出了网络电影《罪途》三部曲，制片成本为 500 万。该系列电影入围 2018 年度优秀网络视听作品推选活动的优秀作品名单，被评选为"年度优秀网络电影长片"。2019 年 1 月 12 日在第三届金骨朵网络影视盛典上获得年度品质网络电影奖。

9.6.1 具有网感的叙事

《罪途》以一列绿皮火车因暴雨引发泥石流而被停在半路作为故事开端。在该系列电影第一部的前六分钟，乘警接到报案，一节车厢中的八名乘客全部陷入了不明原因的昏迷当中，这样的处理方式引人入胜，能够激发观众继续观看的欲望。警察前来调查后，发现其中一位乘客已经成为冰冷的尸体，一名身着校服的流血少女如鬼魅一般不断出现在镜头中，提示观众案件的发生与这名叫徐囡囡的少女有关。随后几位乘客逐渐向乘警"爆料"，真相也逐渐被拼凑在观众眼前；随着案件调查的不断深入，一个又一个当事人的表现及"爆料"推动了影片故事情节的不断反转，案件的真相和徐囡囡的故事最终浮出水面。

故事整体框架借鉴了《东方快车谋杀案》，在密闭空间通过逻辑推理探寻真相，尽可能让观众和片中的乘警拥有相同数量的线索，获得参与"调查案件"的观影快感。同时，影片借鉴了《罗生门》多叙事角度的方法，通过相关人物的"爆料"内容拼凑出其意识中当年事件的样貌，但每个人物的"爆料"内容只是真相的一个侧面。影片的故事线有明暗两条，明线是对凶杀案的调查，暗线是对徐囡囡事件的调查。明暗两条线索相互交织，这样快节奏的叙事方式和满足观众参与需求的叙事策略是网络电影"网感"的突出表现。值得称赞的是，该系列电影并没有刻意追求、强化案件的离奇与恐怖，更没有渲染血腥、暴

① 陈宇. 网络时代的自由表达——网络电影的美学特征及其价值意义[J]. 当代电影，2011(10)：142.

② 陈宇. 网络时代的自由表达——网络电影的美学特征及其价值意义[J]. 当代电影，2011(10)：142.

力和色情的镜头，叙事较为平稳，既不煽情，也不夸张。

9.6.2 贴近现实的题材

"惊悚悬疑片"是网络电影的受众最为青睐的类型之一，此类型除了剧情曲折之外，更重要的是故事的最终真相往往反映了深刻的社会问题，反射了人性的阴暗面，使观众在被精彩的故事、烧脑的剧情吸引的同时，激发对社会问题的反思以及对美好人性的向往，具有批判性和警示性。

《罪途》系列影片最终向观众揭示的真相是：妙龄少女徐囡囡的母亲因不甘忍受家暴而离婚，却被谣言传为"去省城卖身"，徐囡囡因此在学校遭遇了校园暴力；徐囡囡的闺蜜因长期遭受小卖铺老板老赵的性侵而不甘，试图通过介绍徐囡囡给老赵而脱离魔掌，最终使徐囡囡惨遭老赵侵犯。终于，在十年前的某一天，遭受校园暴力和性侵的双重打击的徐囡囡因受伤被送到医院，最终因为麻醉剂过敏而身亡。然而，学校教导主任想要掩盖事实，贿赂当年验尸的法医删除徐囡囡遭受性侵的事实，并对警方和媒体封锁消息，而让一名记者胡编乱造了一则"少女身陷四角恋爱，争风吃醋意外身亡"的报道。十年后，徐囡囡的母亲想要为当年的事件复仇并且徐囡囡当年的闺蜜想为当年的事件赎罪，就暗中调查和当年事件有关的人物，并把他们集中到了一列车厢中伺机复仇，最终杀害了小卖铺老板老赵。

《罪途》系列影片在"惊悚悬疑片"的类型外壳下，有着非常严肃的现实主义题材的灵魂，用悬疑的故事情节展现了家庭暴力、校园暴力、未成年性侵、教育腐败、新闻媒体伦理等内核。

9.6.3 引人思考的立意

一是体现了对人性的叩问。在影片中，徐囡囡的直接死因是麻醉药过敏，但背后裹挟着施暴者的罪恶魔爪以及旁观者的自私冷漠，而后者则是影片试图激发观众思考之处。不堪忍受家暴的母亲无法抚养女儿徐囡囡，将女儿留在前夫处，安慰自己前夫会善待女儿；徐囡囡的闺蜜不堪忍受超市老板的性侵，而把徐囡囡推入火坑；学校教导主任认为学校名誉和集体利益更为重要，而选择掩埋真相；法医认为掩埋真相不但能够帮助学校，也能够保住徐囡囡的名誉，使她不受人非议。影片赋予这些角色行为的"正当性"，使得观众既谴责其自私冷漠的可鄙，又同情其本身的遭遇或所持有的立场。

二是表现了对法制的敬畏。在故事原型框架、著名的侦探小说《东方快车谋杀案》中，主角大侦探波罗最终掩埋了真相，包庇了罪恶，只因他认为死者罪有应得；但《罪途》系列电影选择了更高的立意，负责案件侦破的乘警并没有因为受害者的悲惨遭遇和凶手看似"正义"的复仇网开一面，而是站在执法者的立场，维护法制的公平与公正，契合了全面依法治国的基本方略，引导观众对法制产生敬畏之心。

总而言之，虽然部分网友认为《罪途》系列电影在逻辑推理、剪辑特效等方面仍有改进的空间，但是大部分观众还是对该片给予了较好的口碑。《罪途》系列电影以低成本、小场景、无明星阵容成为一部题材新颖、立意深远的作品，获得了商业价值和社会价值的双丰收，是网络电影的成功案例。

本章小结

 "内容为王"是互联网时代文艺创作的法则。相对于院线电影而言，大多数网络电影制作成本较小，且播出媒介主要是智能手机、电脑、平板、电视机等小屏幕终端，不可能如影院银幕一样以震撼的"大片"级视听效果取胜。"以小搏大"成为包含网络电影在内的网络视听节目的第一选择，因此网络电影势必要以内容取胜，以故事取胜，以情怀取胜，以传播正能量取胜，这样才能真正长久地吸引观众。在媒体融合深入发展的今天，网络电影在一定程度上满足了当下人民群众的一部分精神文化需求，作为社会主义文艺的组成部分，网络电影在选题立意、价值导向方面都必须坚持以人民为中心的创作导向，创作反映时代、反映实际生活的优秀作品。

思考与练习

1. 网络电影选题立意的"三贴近"是指什么？
2. 网络电影的剧本特点是什么？
3. 简述"黄金六分钟"法则。
4. 简述网络电影的叙事技巧。
5. 任选一部优秀的网络电影，分析其"网感"的体现。

实训项目

 策划一部网络电影，说明故事梗概、主要角色、主题立意、价值导向等内容。

第 9 章 网络电影的策划与制作.mp4

我国电视剧产业伴随着中国社会经济的发展，取得了令人注目的发展，网络自制剧作为一个新兴事物，正迎来了最佳的发展环境与契机，也蕴藏着诸多亟待解决的问题与风险，需要进行更多的尝试与探索。

——杨柳

第 10 章　媒体融合语境下视频剧集的策划与制作

本章学习目标

➢ 媒体融合语境下的视频剧集。
➢ 视频剧集的视听语言风格。
➢ 视频剧集题材类型的确立。
➢ 视频剧集的人物塑造。
➢ 视频剧集的叙事技巧。

核心概念

视频剧集(Video Series)；视听语言(Visual and Audio Language)；题材类型(Subject Matter)；叙事技巧(Narrative Technique)

引导案例

网剧就是网络电视剧吗？

随着互联网、手机、手持智能终端等网络与新媒体的发展，依托网络产生的视听节目逐渐兴盛起来。与电影相对应的叫网络电影，与电视综艺节目相对应的叫网络综艺节目，那么，与电视剧相对应的是不是就叫网络电视剧呢？我们常说的网剧是不是指的就是网络电视剧呢？

案例分析

电视剧，即电视上的戏剧，是电视在向戏剧、电影等艺术样式学习的基础上发展成的可以代表电视独特品格的电视节目类型，而在电视剧的前面生硬的加上"网络"二字，进而建构起"网络电视剧"这个词汇，自然是不可取的，因为它混淆了在网络上播出的电视剧和依托网络产生的剧集这两个概念。这里的"网络电视剧"显然指认的是后者，即我们常说的"网剧"。也就是说，"网剧"指的是因网而生的剧集，但并不是在网络上传播的电视剧，更不能被叫作"网络电视剧"。但不管是电视剧，还是网络剧，指的都是以视频形态存在的剧集，与舞台上的戏剧相对，因此本章的内容把电视剧与网络剧统称为视频剧集。

学习指导

为了更好地讲述视频剧集这一概念，首先要让初学者对电视剧集和网络剧集的发展有个清晰的认识，要让他们了解视频剧集是媒体融合的产物。然后在此基础上，向初学者深入浅出地讲解视频剧集的创作规律，通过案例比较电视剧集与网络剧集的异同及各自的策划与创作要点。

戏剧自古以来便是广大人民群众喜闻乐见的艺术娱乐形式之一，影视戏剧的诞生因其传播媒介的兼容属性，涵盖了音乐、戏剧、文学、电影等诸多因素，而成为一种综合性的艺术形式。本章我们采用"视频剧集"这一术语，是因为在媒体融合的广义语境下，过去只能通过电视机荧屏到达观众的"电视剧"已不再只通过电视平台传播，观众可以通过网络电视、互联网终端、移动端、智能手机等越来越多的传播渠道观看剧集，IP电视剧、网络自制剧、网台联播剧、网络独播剧等新的剧集形态和播放形式层出不穷，但仅就其艺术形式的本质而言，"视频剧集"这一指称更为准确。

10.1 媒体融合语境下的视频剧集概述

10.1.1 视频剧集的基本概念

视频剧集可被定义为通过影视技术制作播放的，"以镜头语言为主要表现手段，以演员动作、语言来表述一定故事情节的视听艺术形式"[①]。其主要特征为："遵循戏剧的模式，以戏剧的美学观念为其支撑点。它以戏剧的矛盾冲突为基础，采用戏剧式的结构原则，具有开端、纠葛、发展、高潮、结局等要求……戏剧情节高度集中，重在刻画人物，带有较强的舞台假定性。"[②]伴随近年来视频剧集在创作方面越来越多地讲述穿越、多次元杂糅等

① 刘晔原. 电视剧艺术论[M]. 北京：北京大学出版社，2005：1.
② 高鑫. 电视艺术学[M]. 北京：北京师范大学出版社，1998：216.

不同时空的故事，过去认为不可打破的"遵循时间、地点、动作同一的'三一律'"①也不再是其必须遵循的艺术规律。

多年来的统计数据显示，视频剧集在我国一直是各类节目中播放量、收看时间和收视份额的"排头兵"，其覆盖面之大、影响之深、受众面之广在全球也是首屈一指②。在我国电视剧发展史上，出现过"直播剧""单本剧""电视小戏"等多种名称③，从这些不同称谓中就能看出剧集在叙事长度和结构复杂程度上的不同。因此，本章所讲的视频剧集，不仅具备影视戏剧的基本特征，还强调有一定的系列性和作为艺术本体形式的"整一性"④，能引发人们"连续"观看的欲望，在叙事方式上更类似于古代章回体小说，演出形式更接近于连台戏本，是独立于电影、舞台戏剧、文学之外的影视艺术形式。

中国网络视听节目服务协会(CNSA)在四川成都发布的《2018 中国网络视听发展研究报告》显示，"截至 2018 年 6 月，中国网络视频用户规模为 6.09 亿，占网民总数的 76.0%，较 2017 年年底增加 3014 万，半年增长率为 5.2%；手机视频用户达 5.78 亿，占手机网民的73.4%，较 2017 年年底增长 2929 万，半年增长率为 5.3%"⑤。在资本与传播媒介不断竞合的影响下，视频网站迅速成长，人们的接受方式和接受习惯也随之改变，目前网络剧集已经成为和电视剧集平分秋色、各领风骚的视频剧集的重要组成部分。同时，剧集从制播模式、题材选择，到视听语言、叙事方式等也发生着巨大的变化，可见，融媒体环境下互联网影视行业的新生态已逐步建立，视频剧集具有不容低估的文化意义和极大的市场发展潜力。

10.1.2　我国视频剧集的发展历程

自 1930 年英国广播公司(BBC)第一次通过电视这一刚诞生不久的大众传播媒介播出了《嘴里叼花的人》之后，"电视剧"这一概念才开始"飞入寻常百姓家"，逐渐变得深入人心。而我国历史上第一部通过电视媒介播出的剧集当属 1958 年 6 月 15 日的"直播电视小戏"《一口菜饼子》，迄今已 60 余年。60 年来，我国视频剧集文艺工作者在党的文艺方针的科学指引下，自觉响应时代号召，创作了一大批讴歌辉煌历史、描述改革生活、满足人民精神文明需求的优秀剧集作品。本节尝试以媒介变革为线索，梳理我国视频剧集的发展历程。

1. 电视媒介传播时期

在社会背景、文艺政策、文艺思潮及创作趋向等因素的影响下，以《一口菜饼子》为发轫，我国视频剧集在电视媒介传播时期大体可分为初创期(1958—1966 年)、停滞期(1966—1976 年)、复苏期(1976—1982 年)、发展期(1982—1990 年)，成熟期(1990—2000 年)和繁

① 高鑫. 电视艺术学[M]. 北京：北京师范大学出版社，1998：216.

② 仲呈祥. 中国电视剧 60 年大系(创作卷)[M]. 北京：中国广播影视出版社，2018：1.

③ 仲呈祥. 中国电视剧 60 年大系(创作卷)[M]. 北京：中国广播影视出版社，2018：8-9.

④ 胡智锋，等. 电视艺术新论[M]. 北京：中国社会科学出版社，2016：74.

⑤ 2018 中国网络视听发展研究报告[EB/OL]. https://baike.baidu.com/item/2018 中国网络视听发展研究报告/23180283?fr=aladdin.

荣期(2000年至今)①。特别要注意的是，在经历了"直播电视剧""单行本电视剧"等形态后，1981年2月5日播出的我国第一部长篇电视剧《敌营十八年》，"标志着最能代表电视剧文体特征的长篇电视剧的滥觞"②。成熟期及以后阶段的代表作品有《渴望》《北京人在纽约》《上海一家人》《三国演义》《水浒传》《雍正王朝》，等等，在播出当时基本都引起了强烈的反响。

20世纪末，互联网开始发展，剧集逐步从单纯电视媒介传播转向电视媒介与网络媒介共同传播。2000年至今，我国剧集发展走向百花齐放的繁荣时期，剧集的类型更多样、题材更广泛，整体创作水平显著提升。繁荣期中国剧集市场已形成相对成熟的产业链条，进入多样式剧集并存的时期。2000年的《闲人马大姐》、2002年的《天下粮仓》《不要和陌生人说话》《炊事班的故事》《神医喜来乐》、2003年的《DA师》《郭秀明》等，都曾给我们留下深刻的记忆。

2004年，原国家广播电影电视总局将该年定为广播电影电视"产业发展年"，与此同时，数字化与产业发展几乎齐头并进，"统一数字格式下的电视剧产品无须完全依附于电视媒介，可以在多种媒体上进行传播"③。这一阶段出现了《记忆的证明》《家有儿女》《亮剑》《幸福像花儿一样》《乡村爱情》《武林外传》《奋斗》《士兵突击》《人间正道是沧桑》《潜伏》《蜗居》等优质剧集。

2. 媒体融合时期

媒体融合的大幕开启后，我国视频剧集经历了电视平台和互联网平台相互竞争和融合的三个阶段。第一阶段，视频网站仅是电视频道以外的视频剧集的播出渠道。第二阶段，一些视频网站在分流了电视台的部分收视群体后，逐渐获得资金支持，开始改变经营模式，自立门户，购买剧集的独家版权或同步播出权，成为电视台的竞争对手，此时除去仍带有强烈UGC色彩的《一个馒头引发的血案》和学生自制的《原色》等用户基于互联网平台剪辑传播的剧情类视频外，真正意义上的网络自制剧应以2009年土豆网自制的《Mr.雷》为开端。此后的两年里，网络自制剧在视频网站初露头角，一些优秀剧目的点击量甚至超过了电视剧集。第三阶段，自2015年开始，此时互联网向影视行业大规模全面渗透，进而二者深度融合，从内容制作到营销播出，网站逐渐成为视频剧集的制作发行主体。原国家新闻出版广电总局出台"一剧两星"等政策，优质剧集资源更加抢手，进一步推动买方、卖方双向优胜劣汰，促使电视台与视频网站联动与竞合。网络剧集的制作模式打破了原来电视台电视节目的"制播分离"与"制播合一"两种模式，拓展了剧集的分销渠道④。

在"互联网+"的影响下，剧集的制播方式产生了巨大变化，在艺术表达和美学创新上形成了自身的独特风格。政策方面，原国家新闻出版广电总局于2007年12月至2014年1月先后发布《互联网视听节目服务管理规定》《关于进一步加强网络剧、微电影等网络视听节目管理的通知》《关于进一步完善网络自制剧、微电影等网络视听节目管理的补充通知》，规范网络自制剧的监管。2014年被称为"网络自制剧元年"，这一年网络自制剧集

的产量达到了之前五年的总和，网络剧集的制作完全进入专业电视剧集制作模式①，在数量和质量上都有较大的提高，且仍有广阔的上升空间，影响着整个剧集行业的变革。

在 2015 年全国电视剧行业年会上，原国家新闻出版广电总局对网络自制剧集做出相关规定，要求网络自制剧集审查内容标准统一；加强网络视频审查员培训；重大项目及时干预、介入；加强对优秀网络剧集的引导。至此，网络自制剧集在立项、制作、审查全流程上更加向电视剧集靠拢。2015 年，网络剧集《他来了，请闭眼》在东方卫视和搜狐视频同步播出，这是我国第一部登上电视荧屏的网络剧集。

此后，网络平台的剧集制播力量不断壮大，创作质量也明显提升，出现了《余罪》《法医秦明》等"现象级"网络剧集，网络平台向电视台输出的网络剧集的数量也骤增，如《老九门》《鬼吹灯之精绝古城》《如果蜗牛有爱情》《九州天空城》等，"先网后台""网台同步"的播出方式越来越普及，网台边界更加模糊。

2017 年至今，我国视频剧集的创作者"坚持创新发展理念，以互联网思维和融合发展观念，再造电视剧制作、宣发、购销、播出体系和流程"②，《人民的名义》《大军师司马懿之军师联盟》《大秦帝国之崛起》《最后一张签证》等剧讲述不同历史时期故事，《我的前半生》《那年花开月正圆》以女性视角刻画新时代女性新风貌，《白夜追凶》等剧更是为视频网站推动付费观看模式的日臻成熟助力。剧集在生产、传播、接收过程中与网络紧密结合，网络文化深刻改写电视节目，再造台网关系，实现高质量发展③。尤其值得注意的是，2018 年美国网飞公司(Netflix)购买优酷自制网剧集《白夜追凶》，之后在全球 190 多个国家和地区播出。爱奇艺自制剧集《河神》《无证之罪》等也于 2018 年第一季度登录 Netflix 的付费视频播出网站，称得上国内第一批正式在海外大范围播出的国产网络视频剧集④。

10.1.3　媒体融合对视频剧集策划与制作的影响

1. 生产技术变迁

媒体融合进程不仅仅是使影视剪辑从线性变为非线性这么简单。一方面，随着数字技术的深入推进，影视艺术门槛不断降低，线上剪辑平台、播出与分享技术日臻成熟。越来越多的用户自制使得剧集在最初的网络迁移阶段，大多制作成本较低，虽然画面粗糙，但用户最初更关注的是话语方式的变化，更容易被创意、娱乐性元素吸引。另一方面，三网融合使得信道越来越宽，网络传输速度和质量明显提升，无论通过智能电视还是手机屏幕，人们获取高清晰度内容的便捷程度越来越高，当用户看惯高清优质内容之后，再看低质量的画面其实是很难受的，在国内几大视频网站上我们都能看到为用户提供的"清晰度""环绕声"等选项，甚至有的选项是必须成为付费会员后才能享受的声画体验。因此，在当前

① 仲呈祥. 中国电视剧 60 年大系(创作卷)[M]. 北京：中国广播影视出版社，2018：33.
② 聂辰席. 加快新时代电视剧高质量发展 打造永不落幕的中国剧场——在全国电视剧创作规划会上的讲话[J]. 中国广播电视学刊，2018(4)：7.
③ 周清平. "互联网+"时代的现代影像艺术[M]. 北京：新华出版社，2017：11.
④ 张羽. 爱奇艺"超级网剧"的背后，行业在悄悄地"重构"[N]. 北京晨报，2017-12-15(A28).

的制播技术下，国内剧集制作大多在筹拍期间就会提前规划好，要求画质采用 4K 标准拍摄，声音采用杜比 5.1 环绕声道立体声制作，这是专业化制播的主流发展趋势。

2. 制播方式变迁

视频剧集创作与网络发展之间的互动，引发了剧集在制播方式上的变迁。起初视频剧集在网络上播出只是播出平台发生了变化，而网络自制剧集的诞生则标志着视频剧集艺术与互联网媒介基因的融合产生了新的艺术门类，呈现出影视制播方式和互联网特性相结合的二元综合性①。据《全球电视剧产业发展报告(2016 版)》数据，我国 2015 年播出的电视剧集中有 66.5%同时通过网络媒体播出，互联网用户当年为电视剧集贡献出高达 3771.82 亿次的总点击量，2015 年网络自制剧集的产能也比上年增加 85%，"我国的网络自制剧已经由过去的'试水'探索，正式进入电视剧制作的主战场，我国的网络电视剧产业正步入与传统电视媒体电视剧产业并驾齐驱、比肩同行的时代"②。而在台网互动和政策引导下，这两种力量的竞争、汇合与交融势必会促使我国剧集的创意、策划与制作走向新的高度。

目前，集数较多、每集时长超过 30 分钟的网络连续剧集，因其较长期的吸引力和流量带动力成为各视频网站重点关注的剧集类型，这类剧集主要以视频网站及其他制作团队为策划制作发行主体，视频网站以出品方身份或以"以投代购"的方式参与项目的投资、制作、宣发等各环节，以网络、移动互联网为首要传播渠道，获得独家播出权，或考虑全平台播出，因其与传统电视剧集在长度和播出方式上的亲缘性，不仅符合网络传播规律，同时符合电视用户的观看习惯，可在电视平台播出。

另外，过去常常被拿来与国外剧集制播模式相互比较的边写、边拍、边播的"三边"制播模式，在互联网时代也发生了新的变化。其实，这种制播模式早已有之，2000 年的《外来媳妇本地郎》《闲人马大姐》等都是采用这种制播模式，只不过当时的观众反馈渠道和意见影响力无法达到一定的程度，网络平台的放大作用使得今日的用户互动反馈被制作方提到了一个相当重要的高度。

中国式"周播剧""季播剧"处于曲折发展、不断摸索实践的进程中。以湖南卫视周播剧场大获成功的《古剑奇谭》《花千骨》、东方卫视的《他来了，请闭眼》，以及浙江卫视周播剧场的《蜀山战纪2》等为代表，我国周播剧一直在政策制约、平台互动和观众接收习惯之间寻找着制播方式的平衡。湖南卫视的折中策略是：将一次拍摄完成的常规剧放在"钻石独播剧场"按每周两次的方式播出，另外，以栏目剧的方式在"青春星期天"和"青春进行时"两个周播剧场进行类似国外的周播剧制播尝试③。

较之而言，网络平台周播方面具有更贴近边制作、边审核、边播出的实际优势，用户通过微博、网络社区等平台发表的意见和引发的热门话题，对剧集走向的影响力越来越强，台网营销的互动渠道和方式也越来越多元，尤其是当用户可通过互联网获取欧美、日韩等剧集资源并由于多年沉浸在境外剧集的周播/季播模式中而形成等待收看的习惯后，可以预见，我国周播/季播剧未来的发展虽面临巨大挑战，但空间也十分广阔。

① 周清平. "互联网+"时代的现代影像艺术[M]. 北京：新华出版社，2017：11.
② 张海涛，胡占凡. 全球电视剧产业发展报告(2016)[M]. 北京：中国广播电视出版社，2016：24(前言).
③ 张海涛，胡占凡. 全球电视剧产业发展报告(2016)[M]. 北京：中国广播电视出版社，2016：103.

3. 文化审美取向变迁

媒体融合进程对传统媒体形成的真正挑战其实在于互联网媒体环境对用户审美取向的不断改变和塑造。艺术的发展本身就具有历史阶段性，不得不承认，我国视频剧集从诞生的年代起就受到社会环境因素的影响，"继承了我国民族文化对戏剧所赋予的使命，以严肃的创作态度和较高的艺术品位，参与了中国文化的建设，表达了对现实的关注与思考"[①]，其创作和主旨都难以避开时代特征，具有一定的宣传意味。

如今，在拥有了更多选择的情境下，用户更重视自身的需求和偏好，在选择上逐渐趋于理性，知道每次的点击观看是希望从剧集中获取何种信息、价值观和乐趣。同时，在媒体融合语境下，网络文学的成熟、后现代文化的兴起和青年亚文化的流行[②]，使得网络自制剧的商品属性更加凸显，剧集的题材类型更倾向于迎合和满足消费主力群体的观看需要，关注年轻用户的情感需求和成长话题。值得注意的是，视频剧集作为文艺创作作品，其首要考虑的因素应为审美性，在重要程度上，审美性应大于宣传性和商品性，只有保持剧集的审美属性，才能达到传播、教化、感知、影响用户的效果，进而实现商业价值及其他价值。

4. 接收场景与观看习惯变迁

每当新的传播媒介诞生并普及，人们的接收习惯就会随之发生改变。视频剧集诞生前，人们习惯于在一天的工作劳动之余相聚剧场、戏院、茶馆、小酒馆消磨时光，随着电视机的普及，人们开始在客厅与家人围坐电视机旁，通过观看电视剧集获得精神生活的满足，"客厅文化"由此形成。视频剧集的传播催生了符合网络时代特点的用户观看方式，人们不再同家人一道，在固定的时间聚在客厅里，像参加某种仪式似的，打开电视机守在某频道前，边观看边谈论剧中的人和事。剧集的观看也不再受到固定频道和固定时间段的限制，更多的时候，剧集成了人们通勤、吃饭、睡前短暂休闲时光的选择，同时，观看视频剧集的行为变得更加私密和私人化。

私人化的观看场景一定程度上与最初网络剧集审查缺失、监管力度不严的"野蛮生长"态势相生相伴，正是由于其"出身平民"之中，所以很快便获得了千千万万"网生代"的拥护，经过近五年来网络空间治理的努力，网络剧集在品质提升和打破发展瓶颈方面有了长足进步，不断减少"俗"的部分，提升"雅"的程度，探索更好发挥文化引导功能的路径。

在观看与互动行为方面，手机视频客户端目前开发出更多功能供用户选择，如"下载储存""快进/加速播放""发送弹幕""点赞弹幕"等，在剧集播放过程中可随时通过弹出字幕框向用户解释某些生僻的知识点，如图 10-1 所示，用户可进行问答或投票等屏幕互动，甚至还可以选择只看某个角色的剧情。指间决定选择，进度条上"打点"的方式，加上简短的文字剧情简介，使用户可以根据对剧情的感兴趣程度选择跳跃式观看或退出观看。

① 刘晔原. 电视剧艺术论[M]. 北京：北京大学出版社，2005：22.
② 周清平. "互联网+"时代的现代影像艺术[M]. 北京：新华出版社，2017：15.

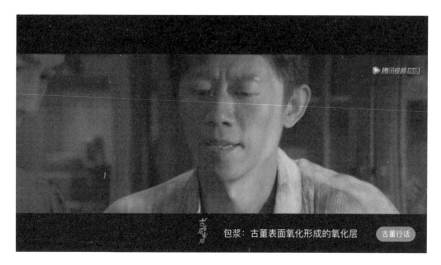

图 10-1　《古董局中局》字幕弹窗解释古董行话"包浆"

10.2　视频剧集的视听语言风格

10.2.1　特效升级的"数字感官时代"

　　得益于设备器材与后期制作视觉特效技术的发展，剧集生产的题材选择日渐拓宽，视频剧集大步跨入由全新的特效技术营造的"数字感官时代"，与人们以往接触的电视剧不同，媒体融合语境下视频剧集的视听语言呈现出进一步虚拟化和奇观化的特点，"着重于超现实的视觉效果，弱化人物性格和故事情节的表现。在魔幻剧中，影视文本的意义交由炫目的影像和视觉盛宴来完成"[1]。这种视觉上的奇观化效果也经过了一定的探索阶段，在经历了最初饱受诟病的"五毛"特效阶段之后，创作者们开始加大投入，《九州天空城》《诛仙·青云志》等多部作品都在特效技术方面花了大价钱，2016 年暑期的《幻城》耗资三个亿，可以说在技术层面达到了视听审美的超精良程度。除了后期"抠图"的方式之外，从前期采景、人工搭建布景到相关光源的专业化运用，从后期调色到数字包装技术，特效技术逐渐延伸到视频剧集制作的全流程中。

10.2.2　审美风格的后现代转向

　　后现代主义文化思潮出现于社会价值多元的后工业社会，原生于新媒体的网络文化带有明显的后现代主义美学特征，其后现代性"在理论取向上主张消除一切中心、意义或本质，消解一切深度模式，否认整体性和普遍性"[2]，呈现出去中心化、深度缺乏、多元化、过度娱乐的特点，具体表现为剧集缺乏整一的、统领全剧叙事的主线，或主线并不鲜明，还有主人公人物形象的草根性与喜剧化、多符号杂糅交织的二次元表征和剧集调性的风格化与形式美。

① 伏阳子. 魔幻剧在中国发展现状及前景探析——以《九州·海上牧云记》为例[J]. 新闻传播，2018(10)：26.
② 胡智锋，等. 电视艺术新论[M]. 北京：中国社会科学出版社，2016：7.

1. 人物形象设定的草根性与喜剧化

具有浓厚的平民意识和世俗精神本就是作为通俗艺术的视频剧集创作的特征之一。大众把自己融入世俗社会，感受其中的喜乐苦悲，从而更加热爱它。以《万万没想到》《屌丝男士》《报告老板》等为代表的网络轻喜剧剧集，制作成本较低，差异化竞争优势明显，每集篇幅较短，由夸张的舞台式、情绪化表演的"段子"组成，充分表现了互联网文化冲击下的草根性与喜剧化趋向。

网络剧《万万没想到》获 2014 年第五届中国国际新媒体短片节金鹏奖"最佳网络短片"和"最佳系列短片"奖[①]，其最大卖点就在于人物"搞笑"。剧集故事通过充分强调主人公的草根身份，突出表现他们超出常规的言行方式，通过大胆讽刺和质疑使观者在自嘲和解嘲中产生归属感、认同感，甚至道德优越感，引发共鸣，从而产生娱乐化效果。

2. 多符号杂糅交织的二次元表征

青年亚文化语境中的"二次元"一词，指的是与现实世界相对的动画世界，最初用在动画、漫画、游戏当中。由于媒体融合语境下各艺术形式之间的边界被不断打破和重构，剧集在视听艺术表现上也越来越多地呈现出"拼贴"与"戏仿"等多符号杂糅交织的二次元表征现象。例如，在《柒个我》的开头，主人公的七重人格渐次亮相，如图 10-2 所示，其 cosplay 式的装扮登场，如图 10-3 所示，遮罩效果下只留下红色西装的画面处理，以及隔断画面采用的日式漫画分格结构等，都具有明显的二次元风格。再如，《镇魂》融科幻与志怪元素于一体，将《山海经》的玄幻变成了地星人与海星人、亚兽族人之间的科幻故事，其中的情感线索也因两个男主角之间的暧昧和微妙关系，引得许多二次元少女纷纷成为网络上自诩"镇魂女孩"的剧集拥护。

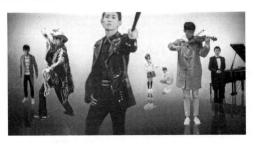

图 10-2 《柒个我》主人公的七重人格渐次亮相

图 10-3 《柒个我》cosplay 式的装扮登场

① 王维依. 从《万万没想到》看网络剧的艺术特征与社会影响[J]. 艺术评论，2016(11)：113.

另外，动漫与现实迷幻风格混搭出更多有创意性的情景交融场景，如动画短剧《泡芙小姐》虽以二次元人物泡芙小姐为主人公，但其生活的场景和剧中的空镜大多采用计算机软件对现实场景进行复制、虚拟和平面设计制作完成，构建出符合主人公新都市女性身份的虚实相生的生活环境。但这里要注意的是，虽然新技术层出不穷，但视频剧集本身的审美格调不应单纯依赖视觉刺激，不应献媚以夺取用户眼球，杜绝低俗化、媚俗化趋向，才能将策划和制作专注于剧集本身的艺术价值体现上。

3. 剧集视听调性的风格化与形式美

2017 年的网络剧集"黑马"《河神》讲述了民国年间天津卫水患频发，郭得友、顾影等人为了阻止河中魔道复辟，卷入一桩桩离奇案件的故事。该剧以声画手段还原志怪风格，从剧集的整体调性上体现差异化审美，展现风格化的民国末期天津港口社会风貌，在水下场景布景制作、演员造型设计与片头片尾制作等方面有机融入天津社会民俗风物，描绘怪力乱神般的人物图谱，实现了剧集调性风格化与形式美的突破。

该剧在景场布置方面，从开场戏"拜河大典"就着重打造全剧的核心场景"河"与"码头"，该剧制片人常犇提到："场景中河原本没有，我们用挖掘机挖，水是从挺远的地方抽过来的。这一场戏拍了七天。"[①]《河神》水下戏的拍摄团队曾拍摄过电影《战狼 2》和《寻龙诀》等，有着丰富的水下戏拍摄经验，采用水棚搭建实拍与 CG 合成相结合的方式，力求让观众看不出有电脑特技的存在[②]；在演员造型设计上，该剧邀请美国团队手绘漫画分镜，提前做好各种夸张服饰的设计；片头采用天津评书式的前情提要，片尾为强化剧集的独特调性，邀请萧敬腾以略带朋克摇滚的唱法演唱主题曲《河》，使得整个剧集在视听上呈现出别具一格的后现代气质。

4. 剧集情节与植入广告的互文互动

在经历了影视剧贴片广告、插播广告等容易引起人们反感的"硬"宣传阶段后，广告商们开始探索见缝插针式的"软"植入方式，并且与过去电视剧"扭扭捏捏"植入广告的姿态不同，媒体融合语境下，尤其在网络传播环境中，剧集与广告的互文互动顺应后现代转向趋势，表现出"大大方方"的泛营销、娱乐化姿态。

媒体融合语境下视频剧集的广告植入形式众多，如前情提要、弹幕提醒、压屏广告贴片，以及邀请剧中演员提前录制创意中插"小剧场"、配套屏幕动态角标等。从内容角度来看，广告植入手法有道具植入、台词植入、剧情植入、场景植入、音效植入、题材植入、文化植入等[③]。据统计，2017 年上半年播出的 54 部电视剧中共有 191 个植入品牌[④]，如此众多的植入品牌，只有让广告与剧集情节相得益彰才能获得用户的接受和认可，因此很多品牌广告商从剧本创作阶段开始就介入整体传播方案的策划协商，以更巧妙有趣的方式"量身定制"，以保证最佳观看和接收效果。

① 谷琳，张琦. "河要入海，江湖也拦不住"——专访《河神》制片人常犇[J]. 数码影像时代，2017(10)：68.

② 谷琳，张琦. "河要入海，江湖也拦不住"——专访《河神》制片人常犇[J]. 数码影像时代，2017(10)：70.

③ 卫军英，顾杨丽. 现代广告策划：新媒体导向策略模式[M]. 北京：首都经济贸易大学出版社，2017：233-235.

④ 看剧还是看广告？这些植入太"露骨"，得不偿失! [EB/OL]. http://www.sohu.com/a/249483030_613537.

这里着重分析有创意性的插播"小剧场"形式，这种广告特约剧中演员出演，以30秒左右的时间展现一个小情节，情节或与剧情有所关联，或以同人文本的形式进行发散性创作，不但不引人反感，从目前效果来看，反而较受欢迎。例如，《军师联盟》让司马孚与司马师进行"弹幕大战"，最后司马孚拿出可口可乐"密语瓶"作为武器"召唤神龙"，还有利用"穿越""悬疑""神转折"等创意为人人贷定制的短剧等，与剧情文本全方位互文互动，将"大宣发"概念贯彻到底，收效良好[①]。

10.2.3　雕琢声音营造沉浸性效果

沉浸性效果是视听艺术创作旨在满足用户参与性和体验性需求的追求，希望用户能在消费艺术作品的过程中达到身体和精神的全情投入。心理沉浸感的打造离不开声音与配乐的处理。例如，情景喜剧在剧情的适当处插入提前录制好的笑声，以便为观众营造欢愉的氛围，逗观众一笑，让观众产生沉浸体验。人物配音方面，并非标准化的配音就是最适合人物形象塑造的，讲述大西北普通青年面临现实压力和人生抉择的《平凡的世界》中的演员多数采用方言表演，符合故事发生的背景和场域，更符合观众的期待。剧情高潮时刻，适当配乐或插入为剧情量身定制的歌曲，能引发观众的情感共鸣，如《平凡的世界》中的主题曲和插曲体现着人生的艰难抉择和情感纠葛，既与剧情内容契合，又引发观众思考。

在空间沉浸性的打造方面，随着3D数字技术、VR(虚拟现实)技术等的发展，视频剧集也可以像电影大片一样，制作VR产品，如剧集《老九门》拍摄期间，爱奇艺同步制作了VR交互体验产品，加载到VR演播车中进行全国巡游，让用户免费体验。当然，不是所有的剧集都有充足的人力、物力和财力支持来实现用户的空间沉浸体验，大部分视频剧集仍主要致力于通过屏幕为用户带来心理沉浸感。

10.2.4　唯美精致的"超级剧集"

据《中国网络视频年度案例》数据统计，2016年我国网络视频用户数量增长首次放缓，但付费观看的用户增长量却达近年来最高，可见网络视频行业已从最初的人口红利发展阶段进入到直接面向用户的商业模式巩固阶段，能满足用户观影需求的高品质原创内容必须规模化发展，迎接市场与用户的检验。

为响应2016年原国家新闻出版广电总局出台的《关于进一步加强网络原创视听节目规划建设和管理的通知》的要求，"网络视听重点节目必须提前备案，网生内容将与传统影视作品采取一样的审核标准"。在网络剧集发展初期过度依赖IP粗制滥造的一系列网络剧集被下架整改，其中包括一些受网友追捧的网络剧集，如《太子妃升职记》《余罪》《暗黑者》等。在此背景下，"超级剧集"这一概念应运而生，并在2017年"优酷春集"内容战略发布会上被正式提出。"超级剧集"指的是取得《电视剧发行许可证》，以顶级IP、电影级制作和明星阵容为标准，"用户定位以有高消费力的中青年为主"[②]，排播方式为先

① 周瑞华. 超级剧集《军师联盟》背后，我们GET的内生广告新时代[J]. 成功营销，2017(4)：45-46.

② 阮甦甦. "超级剧集"网络罪案剧的格局创新——以《白夜追凶》为例[J]. 新媒体研究，2017(22)：113.

网后台或仅在网络播出的网络剧集，该概念的提出被视为传统电视剧集和网络剧集之间差异的消弭和网台联动的进一步发展。

2018年上半年，超级剧集达到35部，其中仅在互联网播出的占比达85%[①]。超级剧集采用电影化的拍摄制作方法越来越常见，5000万以上的投资渐成常态。《琅琊榜》的场景设计工整如画、《延禧攻略》的莫兰迪色系配色为人称道……这也意味着对"以形、光、色等造型手段，为影视作品造型进行设计和制作"[②]的剧组美术部门提出了更高的要求。慢工出细活，制作前要经过细致的论证，才能确保服装、化妆、道具各环节都能经得起艺术的推敲和用户的检验。

10.3 视频剧集题材类型的确立

10.3.1 指导思想

剧集的策划制作是从题材的确立开始的。视频剧集是大众文化的产物，其题材内容应该是老百姓爱看的、易于接受的、平易近人的生活故事。不同剧集的题材有着不同的播出市场和目标用户群体，剧集题材的来源十分广泛，我国视频剧集诞生60年来，发展出古装历史剧、革命剧、年代剧、都市剧、农村剧、家庭剧、情感剧等丰富多彩的题材类型。题材的选择既受政策影响，也为市场所左右。习近平总书记在党的十九大报告中号召文艺作品要"坚持思想精深、艺术精湛、制作精良相统一"[③]。2018年4月4日，中宣部副部长、国家广播电视总局党组书记、局长聂辰席在全国电视剧创作规划会议上指出，剧集创作应"牢牢把握高质量发展这个根本要求……聚焦党和国家重大宣传节点……强化选题规划组织实施"[④]。2018年11月27日，全国广播电视与网络视听文艺节目管理工作电视电话会议要求深入学习宣传贯彻习近平总书记关于文艺工作的系列重要讲话精神，聚焦"举旗帜、聚民心、育新人、兴文化、展形象"的使命任务，"以真挚的情感刻画最美人物、讴歌奋斗人生，精彩展示当代中国人的精神风采，着力讲好新时代百姓身边日常故事，留下普通人追梦中国、追求幸福生活的鲜活时代影像志"[⑤]。具体而言，视频剧集在题材的选择和确立上应遵循"引导舆论、传承文化、引领风尚、沟通心灵、启迪智慧"[⑥]等原则。

① 2018年上半年网络剧观察：整体品质有所提升，现象级剧目相对缺失[EB/OL]. http://www.sohu.com/a/248353065_692735.

② 程樯. 电视剧攻略[M]. 北京：中国传媒大学出版社，2016：136.

③ 习近平在中国共产党第十九次全国代表大会上的报告[EB/OL]. http://cpc.people.com.cn/n1/2017/1028/c64094-29613660.html.

④ 聂辰席. 加快新时代电视剧高质量发展 打造永不落幕的中国剧场——在全国电视剧创作规划会上的讲话[J]. 中国广播电视学刊，2018(4)：4.

⑤ 聂辰席出席全国广播电视与网络视听文艺节目管理工作会议并讲话[EB/OL]. http://www.nrta.gov.cn/art/2018/11/27/art_112_39788.html.

⑥ 国家广播电视总局局长谈加快新时代电视剧高质量发展[EB/OL]. https://www.chinanews.com/gn/2018/04-04/8483868.shtml.

1. 历史题材：传承文化，关照古今

历史乃现实之"镜"，我们通过视频剧集重温历史、回顾历史，都是为了关照当下生活之变化。视频剧集同其他任何文艺形式一样承担着"为国家写史、为民族塑像、为人民立传"的功能。我国自女娲补天、夸父逐日的上古神话时期，历经几千年发展至今，优秀传统文化的历史文脉为所有艺术形式的创作和题材开发提供了资源富矿。近代来党和国家在革命发展事业中发生的历史性变革、取得的历史性成就，也都是视频剧集在选题方面可以深入挖掘和拓展的素材资源。例如，导演吴子牛执导的《于成龙》展现了清初好官于成龙为民做主、为民请命、为民除害、为民造福的为官经历，虽为古装历史题材，但他身上展现的清廉作风和勇于担当的精神以及爱民正气，契合了当下宣扬社会正气和反腐的时代背景；《走向共和》在洋务运动、中日甲午战争、戊戌变法、辛亥革命、二次革命等史实的处理上秉持了"大事不虚，小事不拘"的历史剧创作方法；《热血军旗》的主创团队为更大程度地还原历史，翻阅大量史实资料，走访革命先烈的后人，将1927年中共中央政治局"八七"会议前后中国共产党积极开展创建人民军队的探索和实践的光辉历史展现在观众眼前。

值得注意的是，剧集创作领域也曾出现过"非英雄化""戏说历史""解构经典"等历史虚无主义思潮，习近平总书记在中国文联十大、中国作协九大会议上说："祖国是人民最坚实的依靠，英雄是民族最闪亮的坐标。歌唱祖国、礼赞英雄从来都是文艺创作的永恒主题，也是最动人的篇章。""文学家、艺术家不能用无端的想象去描写历史，更不能使历史虚无化。""戏弄历史的作品，不仅是对历史的不尊重，而且是对自己创作的不尊重，最终必将被历史戏弄。"[1]当然也有一些值得借鉴和肯定的创作趋向，如《青年毛泽东》《北平无战事》等剧将革命历史题材进行了青春化表现，使历史以更亲近的面貌走进年轻人的视野。

2. 现实题材：引领风尚，回应热点

在近几年视频剧集的精品力作中，古装剧明显占多数，但如《人民的名义》《情满四合院》《生逢灿烂的日子》等现实题材剧集则比例较小[2]。在我国改革开放40年进程中，中国经济与社会各方面都发生了巨大的变化，剧集题材选择也应遵循"为时而著，为事而作"的创作要求。进入新时代，如何以人民群众为中心，从人民群众日常生活中发掘优质的现实题材，揭示生活本质，反映生活底蕴，创作高品质剧集作品，从而满足人们日益增长的"美好生活需要"，是一项历史性重任[3]。

现实题材的主题从哪里来？从新时代社会新气象中来，从中国精神、中国价值、中国力量中来，从文化自信、文化自觉中来，从中华优秀传统文化精髓中来。例如，《鸡毛飞上天》以陈江河和妻子骆玉珠的感情和创业故事为线索，讲述了义乌改革发展30多年曲折而又辉煌的历程；《人民的名义》以检察官侯亮平的调查行动为叙事主线，讲述了检察官们步步深入，查办国家工作人员贪污受贿犯罪的故事；《索玛花开》讲述了彝区人民在精

① 习近平：在中国文联十大、中国作协九大开幕式上的讲话[EB/OL]. http://m.sohu.com/a/227329066_613537.
② 张国涛，张陆园. 融合时代的中国电视剧：新图景与新格局[J]. 中国广播电视学刊，2018(3)：20-24.
③ 张国涛. 现实题材电视剧如何迎接"新时代"？[J]. 中国文艺评论，2018(6)：11-19.

准扶贫政策的推动和政府的大力支持下，主动靠勤劳脱掉贫困帽子，实现幸福生活的故事；《青恋》以浙江湖州地区为故事背景，讲述了原本在城市工作的青年林深回到家乡云舍村，在面对当地采矿破坏生态环境的境况时，挺身而出为村民寻找其他致富之道，力求为老百姓谋得一份"既要金山银山，又要绿水青山"的出路，反映的是 85 后创客青年回乡追梦的精神；《亲爱的她们》讲述了一群相伴多年的老朋友们，在人生迈入暮年之时，约定放下世俗的烦恼，一起来养老院颐养天年的故事；《二胎时代》将当下热议的"二胎"政策与"个人价值实现"的主题相结合……

现实题材剧集的优势是具有一定的话题性，"总能在真切鲜活的人物背后感受到时代情绪的共同特征，激昂、奋进也有困惑甚至痛点"[①]。但其创作难度也恰恰在于如何在有效的审美距离上观望现实，体现文化方向和社会责任，塑造价值观，对真假、善恶、美丑做出引导、教育和启蒙。

10.3.2 借助网络互动与大数据分析

网络大数据可借助互联网上海量存储的、数据量大小超出常规的，具有获取、存储、管理和分析能力的数据库工具，增加剧集策划与创作过程中的用户互动和用户特征数据分析。大数据技术具有体量大、多样性、动态更新速度快等特性，它的普及正在颠覆着视频剧集的生产链条和逻辑，网络造星、草根成名、市场分析、剧本创作、人物设计、团队配备、网络互动、营销设计等都可通过对目标用户行为特征的大数据分析进行倒推运行[②]。网络环境下对大数据的合理运用和分析，推动了创作双向化，实现了从用户行为数据中挖掘用户意愿，再将用户意愿体现在作品中，开创了"需求决定生产，用户决定创作"的时代。

媒体融合语境下的剧集制播要借助互联网的互动特性，数据是为内容服务的，借助网络统计工具可了解 IP 的火热程度，挖掘粉丝基础数据，分析观众审美趣味和娱乐倾向。2016年爱奇艺自制网络剧集 133 部，共获得流量 300 多亿，其中仅《老九门》一部剧就获得 115.2亿流量，占网站自制剧集总流量的 1/3[③]。从《老九门》筹拍阶段起，爱奇艺网站便通过"泡泡"话题设置和直播平台互动让网友与剧集筹拍进程联动，通过客户端推荐"看点""圈子""直播"等内容，邀请用户一同参与演员选拔、角色预告、探班采访、剧组探秘、幕后花絮等，与用户形成紧密互动，通过全方位运营提升剧集的知名度和话题度，推动剧集未播先火。

此外，当剧集拍摄完成后，大数据能紧密观测其传播效果，了解人物的哪些故事点、行为、选择最具话题性，如 20 集的《北京女子图鉴》在优酷播出期间共密集呈现了 118 个爆点话题，据统计其在微博热搜上榜超过 20 次，话题累计热度近 13 亿，讨论量高达 173.5

① 张祯希. 怎样的电视剧能让鲜活的故事与时代共振[N]. 文汇报，2018-02-20(1).

② 聂辰席. 加快新时代电视剧高质量发展 打造永不落幕的中国剧场——在全国电视剧创作规划会上的讲话[J]. 中国广播电视学刊，2018(4)：8.

③ 孙中翔. 艺恩 2016 年网络剧盘点：由数量到质量转型，高品质不只看 IP[EB/OL]. http://www.entgroup.cn/Views/38070.shtml.

万，剧集相关的话题讨论文章超过 4,000 篇[①]。而"锁 CP、倍速追剧、发弹幕、追热梗、自制表情包、朋友圈追剧"[②]等追剧模式，更是与网生代年轻人追剧相伴而生的新的观看习惯。结合剧集创作合理合法进行数据的收集和分析，有助于剧集在制作理念上更好地契合用户观影习惯和市场规律。

10.3.3 题材的类型化发展

受网络产品用户消费习惯中分类概念的影响，类型化发展是视频剧集在媒体融合语境下与国际剧集市场接轨的大趋势。类型化发展使得剧集在题材分类上更加细致，用户可以根据剧集的玄幻、传奇、宫斗、穿越、刑侦、谍战、家庭伦理、都市言情等标签确定剧集的类型划分。剧集题材的类型化生产一方面有利于找准市场切入点，预判播出效果，另一方面不同类型的剧集，在主题、角色、叙事模式、视听语言、风格上几乎都已形成了较为固定的模式，符合当前工业化、标准化生产快速高效的节奏，也利于编剧和导演根据自身专长，做好擅长的题材。但同时应注意，类型化生产容易导致模式化，限制创作者在题材确立方面创造力的发挥，因此创作者应避免抄袭模仿和千篇一律，努力在类型化生产中确保主观能动性的发挥，从而创作出令用户耳目一新的优质新作。

1. 玄幻仙侠类

相较于西方魔幻史诗，中国自古以来的神话传奇故事给了玄幻仙侠故事创作者们更加广阔的想象空间，《诛仙·青云志》《三生三世十里桃花》《花千骨》《斗破苍穹》等玄幻仙侠剧集均属此类，其世界观的"架空"特点、宏大叙事框架和超脱飘逸的人物设计都早已脱离西方魔幻题材的桎梏，因此具有着强大的"吸粉"能力。但这类题材多改编自网络文学，其文学性、艺术性较之传统经典尚显不足，前几年在制作和特效方面求"快"图"爽"的行业乱象也让用户难以"买账"。不过，随着创作者对自身要求和剧集品质追求的提升，新的玄幻剧集在制作上展现出更宏大的格局和更恢宏的气韵，如《九州·海上牧云记》的出品人兼总制片人王鹤然就曾在采访中说，做中国的玄幻剧集就要把"东方特色做出来，然后将中国传统文化优势的东西，基于娱乐的方式慢慢传递出去"[③]。

2. 古装宫廷类

古装宫廷也是我国经久不衰的题材类型之一，从《甄嬛传》大热到《武媚娘传奇》整改复映引发的热议与关注，再到后来《延禧攻略》与《如懿传》之间同时代相同人物之间的"戏说"较量，古装的华美和宫廷的斗争永远是视频剧集开发不完的故事资源，甚至有用户将后宫斗争谋略看作职场晋级的宝典秘籍，无怪乎关注这一类型的用户，即使从未看过小说原著，也极易被《太子妃升职记》这样的剧名吸引。

① 冷成琳. 既有话题度又有播放量，这家成立 3 年的网生影视公司，究竟有何"爆款基因"？[EB/OL]. https://mp.weixin.qq.com/s/InbAQTwJlf71f6utDx3X7Q.

② 当代年轻人新标配："倍速"看剧成潮流，不信天不信地就信玄学[EB/OL]. https://new.qq.com/omn/20180921/20180921A1RWRV.html.

③ 国内首个全版权开发的巨制《九州·海上牧云记》[EB/OL]. http://www.sohu.com/a/61307399_330259.

3. 悬疑刑侦类

悬疑刑侦类剧集因其题材可能涉及的暴力血腥等因素，曾一度受到政策限制而在电视荧屏上销声匿迹，但近几年创作者们在网络平台上的突破不禁令人眼前一亮，《白夜追凶》《无证之罪》《心理罪》等剧集无论从剧本创作还是演员表演、制作水平上都达到了较高的水准，尽管在尺度拿捏方面依然有一些值得商榷的画面处理，但整体案件逻辑和推理线索都控制在较为合理的范围内，丰富了我国悬疑刑侦这一类型剧集。

4. 都市情感/职业职场类

都市情感/职业职场剧集因其紧贴当代城市群体的实际生活而拥有一批较为固定的受众拥护，近两年呈现出都市情感与职业职场交织杂糅的趋势，使得一部剧集在故事架构和矛盾设计方面层次更加丰富，价值观与内涵更加深远，人物身上能引发观众共鸣的亮点也更加多元，如《恋爱先生》《离婚律师》《谈判官》《青年医生》《猎场》《外科风云》等。

5. 青春校园类

相对于其他类型而言，青春校园题材更加贴近年轻用户，其浓浓的校园气息和清纯怀旧风格是此类型最吸引人的特征，此类型代表作早期有《十八岁的天空》，后来有《匆匆那年》《你好，旧时光》《致我们单纯的小美好》《最好的我们》等，剧中校服、操场、教室等明显的校园意象，以及青春四射的演员，很容易将用户带回美好的校园时光，从而共同追忆青春期的烦恼和学生时代的美好。

6. 真人迷你喜剧

以《爱情公寓》《屌丝男士》《万万没想到》《废柴兄弟》《万能图书馆》等剧集为代表的真人迷你喜剧，其主人公通常设定为你我身边的草根阶层，遭遇生活中各种各样的困难问题，通过无厘头和搞笑的行为方式走出困境。此类剧集将传统主流内容的经典元素改写、拼贴后，形成对经典的解构和反叛，让熟悉的内容重新变作新奇、有创意的包袱和笑料。此类剧集短小精悍的结构虽然非常契合网络时代用户观剧的碎片化特点，但也容易造成统领全剧的叙事主线和中心思想难以集中，使故事缺乏整一性。

10.3.4　改编与翻拍，全面释放IP价值

文学读本改编影视作品是媒介内容互相转化的传统做法之一，四大名著、《四世同堂》《围城》等文学经典都曾被改编为电视剧，后来的《红高粱》《平凡的世界》《白鹿原》也都反响不俗。IP在文化娱乐范畴内泛指文学、影视、音乐、游戏等素材版权①。自2011年腾讯率先提出以IP为核心的泛娱乐战略起，至今整个IP市场所创盈利早已超过数千亿②。

在IP改编方面，天下霸唱的《鬼吹灯》系列可谓经典案例。2007年网络盗墓小说的兴起打开了盗墓题材影视创作的大门。此后，但凡改编自《鬼吹灯》的电影和剧集都吸引了庞大的粉丝群体。这也是为什么"鬼吹灯"这个IP系列虽已被多次开发，但仍有《鬼吹灯

① 宋晓艳. 国产电视剧"IP热"的冷思考[J]. 中国有线电视，2018(8)：967.

② 津平. 5年IP路跌宕起伏，一半是天使一半是魔鬼，2018将如何？[EB/OL]. http://www.ctoutiao.com/461909.html.

之黄皮子坟》《鬼吹灯之牧野诡事》等剧集陆续播出。

除了对"鬼吹灯"故事系列的改编之外，IP 开发还包括"番外篇""同人传"等的制作。"番外"和"同人"都是外传的一种，即主干故事之外的分支故事或对剧中角色进行原著故事以外的剧情编撰，都是对原著 IP 进行完善的一种方式。例如，《牧野诡事》并不是《鬼吹灯》系列作品，只是天下霸唱曾在《南方都市报》上连载的一个专栏，专门揭秘《鬼吹灯》系列中用户感兴趣的疑点，而《老九门》则是《盗墓笔记》前传。原著作者南派三叔为尽量保证"鬼吹灯"IP 系列的品质，在各剧集的制作中均亲自担纲监制。然而，大 IP 的过度开发难免导致后续作品难以达到用户预期，也容易引发审美疲劳，最终可能在商业效益上适得其反。

此外还有对剧本进行本土化的改编和翻拍，即制作者购买海外影视剧集的版权，然后根据自身所处的国情大背景，改编形成新的剧集版本。例如，2001 年中国台湾地区的电视剧集《流星花园》改编自日剧《花样男子》，2009 年韩国版《花样男子》和中国大陆的《一起来看流星雨》都获得了较高的人气，2018 年中国大陆对该剧再次翻拍并在湖南卫视首播。翻拍是文化引进、转译、输出的一种方式和途径，不同年代、不同国家或地区如何讲述同一个故事，需要经过仔细周密的文化转译工作，文化转译"不只是将一种语言转换翻译成另一种语言，还要将其所承载的文化传达给另一文化群体。它是一种'跨文化对话和交流'"[1]。这一过程必须考虑播出地的实际发展情况和社会人情，这也解释了为什么在居酒屋文化深入人心的日本，《深夜食堂》如此风靡，而中国版的《深夜食堂》却让用户觉得很"雷"。翻拍不等于"山寨"，不是简单地照搬照抄，只有下大功夫理顺逻辑，找到符合用户期待的文化因子，才能赋予翻拍剧集经得起时间考验的文化深度和打动人心的文本力量。

改编和翻拍的困难还来自用户对故事文本已有的经验和审美，看过原文或原剧的用户会根据以往收获的信息和观剧体验形成"期待视野"，简言之，即用户会产生更高的欣赏要求。新的剧集叙事既要与原文本保持一定的审美距离，做出适当改变，又不能过度脱离原始故事和原有设定，尺度的把握还需更多参考原作者与用户的期待。其间，导演的总体把关十分重要，这样才能使作品既出乎观众意料，又满足用户的期待。

10.3.5 市场委托或非委托剧本原创

"据统计，2017 年，网络剧的剧本有七成来源于原创剧本，另有两成来自小说改编。在经历了借助网络小说人气红利获得关注的阶段之后，网络剧作为一个独立而有影响的作品类型，正在吸引越来越多的编剧为网络剧单独创作剧本。"[2]影视机构有时会根据对市场的判断，产生决定创作某类型作品的念头，但此时机构可能只有一个简单的灵感、一两个人物形象或故事，至于具体的故事背景、情节结构则需要找到一个编剧团队，委托其具体完成创作。非委托原创剧本是编剧在不完全考虑市场因素等外界影响的情况下，将创意和

① 廖夏璇. "转译"的困境：一次"降格"的本土化改编——电影《西虹市首富》观后[J]. 东方艺术，2018(16)：93.
② 史竞男. 盘点 2017 年网络剧："内涵"提升有"网感"[EB/OL]. http://www.xinhuanet.com/culture/2017-12/30/c_1122188522.htm.

想法通过一定的时间变成剧本作品后交给制片人筹拍的方式，这种方式通常耗时较长，因为未经过市场的筛选和用户检验，所以风险也较高。因此，此种方式通常会出现于合作多年的制片人和编剧之间，或在创投会上，编剧先通过撰写梗概、列提纲等方式获取制片人的认可，再进行剧本完整文本的创作，这样可减小后期修改调整的幅度，以尽量缩短整个项目的周期。

10.4 视频剧集的人物塑造

视频剧集创作离不开成功的人物塑造，人物的典型形象、性格、语言都将给观众留下深刻印象，人物的情感变化也可以助推剧集剧情的逻辑走向，具体创作可参考以下原则。

10.4.1 人物造型辨识度高

1. 人物造型要符合时代背景

剧集应使用户从人物造型中便可看出人物所处的时代、地方风貌、社会印记、民族特点等，这需要造型师对历史时期的深入考证和准确把握，在此基础上进行服装样式、质感等造型装饰的整体设计。

2. 人物造型要表现人物身份

人物在服装穿着、打扮饰物等方面的选择和品位可以反映人物的社会身份和地位，同时，人物造型应配合举止行动和场景环境。

3. 人物造型要凸显人物性格

人物造型的整体色彩设计能衬托人物的性格，体现人物的精神状态，这种方法类似于戏剧中的"画脸谱"方法，"唱红脸"与"唱黑脸"往往在服装造型设计上就能有意埋下伏笔，人物造型还能帮助创作者抒发情感、刻画人物。

4. 人物形象要独具辨识度

要使人物形象独具辨识度，必须细致分析、全面理解剧本，了解人物的生活背景、成长经历、性格特征、在剧集中的主要故事矛盾和冲突情节等，并据此设计出每场戏的人物造型，做到既不突兀也不夸张，同时独具特色、深入人心。

以《父母爱情》为例，该剧是时间跨度较长的年代剧，主角经历了青年、中年、老年等人生不同阶段，人物造型随着主人公年龄与时代的变化不断调整。以女主角安杰为例，安杰最初是一位来自资产阶级家庭的娇小姐，因此青年时期的安杰，基本一直穿着各式各样的连衣裙，扎着两条乌黑的麻花辫，白色花边棉袜配小皮鞋，年代感尽显；当安杰嫁给江德福后，人物身份发生改变，着装变得更加朴实，翻领衬衣成为标准配置；当了母亲之后，造型则更加日常化，开始穿着以舒适感为主的棉质睡衣、毛衣开衫等，头发也盘成发髻挽在脑后；步入老年后的安杰，人物气质随年龄增长不断积累，即使穿着碎花布衫的老年装，也同样显得从容大气，尤其是在舞蹈比赛中的一袭白裙，仿佛让安杰再次变回年轻时那个对爱情充满浪漫主义憧憬的女孩，如图 10-4 所示。人物造型的变化，契合了安杰与

江德福历经坎坷、互相扶持、相伴一生的爱情主题。

安杰青年时的造型

安杰结婚时的造型

安杰为人母后的造型

安杰老年时的造型

图 10-4　《父母爱情》中处于不同时期的安杰的造型

10.4.2　人物性格鲜明

一部剧集通过大量的情节表现和细节描绘展现人物性格。一个人物是外向开朗还是成熟稳重？是刚正不阿还是阴险毒辣？是泼辣蛮横还是温柔贤淑？抑或是青春化的"呆""萌""囧"？人物的性格塑造与剧集演员表演密不可分，演员在表演上的"白、直、露"很容易导致人物性格的单一化和扁平化。因此，在演员选取上，要尽量保证其形象和表演风格贴近人物性格设计，一名成熟的演员能够驾驭不同性格人物的表演，使人物性格鲜明。

《王大花的革命生涯》是一部发生在抗日战争时期东北农村的谍战悬疑剧，其中由闫妮饰演的东北村妇王大花，原本思想落后愚昧，在相夫教子的平凡生活里根本没有理想信念的概念。王大花出场时，挥手沾水抹面，做鱼锅贴饼子，表现出人物朴实能干的一面；接着，用嘴开瓶盖喝酒，表现出东北女人的不拘小节和一分"女侠"豪气，如图 10-5 所示；再接下来，从王大花质问唐全礼是否在外沾花惹草，到初恋情人再次出现扰乱心弦，又表

王大花用嘴开瓶盖

王大花用笤帚吓唬孩子

图 10-5　《王大花的革命生涯》中王大花的性格体现

现出她情感优柔的一面。随着剧情发展，王大花卖店救夫，几经辗转度过重重危机，原本的土气和傻气变成了勇往直前的冲劲，东北娘们的直爽和警醒助她屡建奇功，历经磨难之后的她完成了自身的成长蜕变和理想信念的洗礼。在整部剧中闫妮的表演为人称道，把王大花鲜明的性格和丰富的情感演绎得淋漓尽致，不难看出演员对人物性格的塑造和性格变化脉络的细致把握，以及对人物关系和人物情感的深入理解。

10.4.3 人物语言的艺术化处理

1. 生活类剧集通俗易懂，平实晓畅，亲切包容

视频剧集是来源于生活的大众艺术，本质上是通俗文化的一种，它继承了传统视频剧集的平民化特点，其语言设计自然应当符合通俗性、生活化的标准。剧集观看行为的伴随性，使得生活类剧集所呈现的艺术时空和现实时空有较强的一致性，正因如此，我们观看生活类剧集时仿佛是在观看真实世界里的真实人物。视频剧集的人物语言可以不像电影、戏剧等艺术形式那么简洁凝练，这是由视频剧集时长更长、内容含量更大、传播手段更贴近生活的特点决定的。另外，人物在剧集中要体现真实感，真实感的展现其实是允许话语设计有一定的冗余度，但人物的每句台词一定要有助于推动剧情发展和丰满人物形象，否则就真成了"废话"。例如，《我的前半生》中罗子君的妈妈薛甄珠女士从出场开始便时刻体现着上海丈母娘的典型特点，略带上海方言的腔调，每次说话时，或多或少都有点做母亲的絮叨感，这个鲜活的配角人物为剧集添色不少。

2. 历史古装类剧集符合历史阶段设定

我国语言文化传承千年，历史古装类剧集可以选择现代人的通俗白话，也可以庄重正统地适当运用文言文的表达，以符合文本设定，凸显此类剧集的艺术风格。例如，在《大军师司马懿之军师联盟》杨修主持月旦评这场戏中，东平刘桢上台请杨修过目自己的诗文，但杨修一点面子都不给，评价他的诗文"气过其文，雕润不足，只能屈居为二等"。刘桢不服，遂问杨修当今谁的诗文才能称为一等。杨修说："当世第一等诗人，只有曹司空和其子曹植二人。司空之诗，古直雄健，甚有悲凉之势，气吞江海，睥睨天下。曹公子之诗，骨气奇高，辞藻华茂，璨益古今，卓尔不群，这才是当今最好的诗文，若曹操曹植登堂入室，尔等之辈只能坐于廊宇之间。"这段台词本身就具有深厚的文学艺术造诣，并将杨修个人才情及其恃才傲物的个性展露无遗。

3. 年轻化轻喜剧制造"段子"，体现"网感"

以网生代新新人类为主要观看对象的网络迷你段子类剧集的演员表演夸张，台词量大，剪辑节奏快。大量台词脱胎于经典桥段的改编或网络热点的拼贴，一些充满"网感"的台词段落朗朗上口，成为网络用户争相模仿、二次传播的文本。例如，《万万没想到》中王大锤脑海中关于成功人生的想象性描述话语——"不用多久我就会升职加薪，当上总经理，出任 CEO，迎娶白富美，走上人生巅峰，想想还有点小激动"，这种难以实现的人生理想更加反衬出主角王大锤的屌丝形象，成为剧集播出后被不断衍生传播的经典台词文本。又如，《爱情公寓》中总把"好男人就是我，我就是曾小贤"挂在嘴边的贱得可爱的曾小贤，对同一句台词采用连续反复或间隔反复的手法，进行强调和突出，让这些台词能更深刻地

烙印在观众心里。

10.4.4　人物行为动机真实

戏剧的艺术生命力在于真实，剧集中人物的行为动机应当合情合理，有据可循。剧集的真实性不排斥艺术的虚构性，但剧情的发展转折都强调人情物理、行为动机的真实。以《虎妈猫爸》中望女成凤的"虎妈"毕胜男为例，她为什么会对孩子的期望和要求高到"变态"？孩子有学可上就行了，她却非要追求更好的学校资源，不惜辞职回家，把自己逼到喘不上气。追根溯源，这与人物自身的成长经历和心路历程有关。姥爷这个人物的出现使虎妈的行为逻辑变得真实可信，原来姥爷毕大千就是一个笃信"苛刻棍棒最育人"的父亲，对女儿从来都是严加要求，毕胜男从小在严苛的教育环境中长大，竞争意识深深刻入脑海，争强好胜的性格也使得她后来的极端化选择可以被观众理解。

10.4.5　人物情感丰富

剧集是"以情感人"的艺术，情感表达是创作者十分注意的环节[①]，剧集的连续性和超越电影的表现时长，足以展现人物的成长和变化，因此给了人物情感充足的渲染空间。《北平无战事》里的崔中石表面上是一位不温不火、举止儒雅的书生，但从他营救方孟敖的过程中却能看出其临危不乱的坚定和稳重，与徐铁英周旋，言谈滴水不漏，在身份被敌人怀疑后，却能微笑着与敌对势力博弈，一个高智商、高情商、极负责任又胸怀人民大义的金库副主任的形象便脱颖而出。所以，当他最终无法全身而退的时候，剧中的他站在院里家门口，孩子们在身边玩着游戏，他像往常一样，敦促内人抓紧收拾行李，微蹙的眉头，焦虑的情绪，表面不着一言，胸中波澜起伏，简单的行动却展露出"明知此去无多日"的悲壮之情。所以，当他最终没能逃出被杀害的厄运时，许多观众都为之心碎。

剧作与表演是相辅相成的，要想人物情感丰富，就要对演员的表演提出一定的要求。在表演方面，湖南卫视的《小戏骨》系列可谓一朵奇葩，秉持"小戏骨挑大梁""萌娃演大剧"的创作思想，《小戏骨》在演员选角和前期训练方面严谨认真，"00后"小朋友对待戏剧表演的专业精神获得了广大观众的认可。其中，《红楼梦》里的小宝玉扮演者释小松为了演出宝玉挨打时的真情实感，拒绝了工作人员准备的棉垫，他觉得"疼一点"才能为哭戏酝酿情绪[②]。

10.4.6　配角衬托与反派对比

一部剧集的人物形象塑造，不仅仅靠每个演员的表演，还要依靠配角的衬托和反派的对比，所谓"遇强则强"，在强烈的人物性格对比和矛盾冲撞中，更能凸显人物的特点和个性。当然，剧中人物不宜太多，这是编剧一开始就要考虑的问题，尽量减少功能性太少

① 刘晔原. 电视剧艺术论[M]. 北京：北京大学出版社，2005：162.

② 石丽青. 00后|从小武僧到贾宝玉，他的童年仿佛被按下快捷键[EB/OL]. https://mp.weixin.qq.com/s/zrzsoH7-8P47HUASK-vRmQ.

的人物角色，"人物一旦出场，就要尽可能把其做成一个贯穿始终的角色。要尽可能地将人物的功能设计得更复杂些，将其和主人公的关系线搭建得更错落有致"[①]。例如，在《甄嬛传》改编成电视剧集时，便将原书中的 30 多个人物压缩集中到 10 多个人物，保证了每个演员的优质表演，也使每个配角的人物形象都变得更加立体丰满。

《人民的名义》在配角和反派的表演上都极其出彩，人物角色层次丰富，感情真挚。吴刚饰演为了 GDP 增长不择手段的市委书记李达康，在剧情前期发展中，他的左右手副市长丁义珍出逃美国，他的妻子又因为他涉嫌贪污和他离婚。他注重政绩，骂起人来脾气火暴，但对待群众一丝不苟，处理群众反映的"办事难"问题雷厉风行，与此同时，他又是十分注意个人形象的人，为了避嫌甚至不惜与朋友断绝往来。这些特点混合在一起，使他成为一个矛盾交织的典型话题人物，给观众一种忠奸难辨之感。再看片中的反派角色祁同伟，他是一个典型的"于连"式人物，为了往上爬，不惜放弃人格、尊严，牺牲自由选择爱情的权利，人前他是正义凛然的厅长，人后他用尽各种卑劣手段，拼命"向上爬"。但当最后侯亮平对着走投无路的他喊话时，他的反应却让观众感到十分惋惜，出身草根的他，曾经是如英雄般存在的基层缉毒队长，只因心高气傲，誓要做一个"胜天半子"的人，才最终选择了举枪自杀，走向悲剧的命运结局。人物形象的层次越丰富，背景越复杂，心理变化越曲折，越能体现出人物塑造的真实与成功。

10.5 视频剧集的叙事技巧

10.5.1 叙事曲线的整体布局

"集"是剧集创作者根据经验为用户设置的观剧断点，是"连续性叙事、间断性播出"[②]的意义生成方式。视频剧集的叙事受剧集长度和单集时长的影响，剧集长度好比给故事画了一条讲述故事的大致"时间线"，与电影大约在 90 分钟到 150 分钟内要讲清一个故事不同，视频剧集是根据剧集长度画出叙事时间线，让剧集整体情节发展符合开端、发展、高潮、结局的叙事曲线架构和整体布局。

1. 剧集长度和单集时长

1) 剧集长度

国内视频剧集的发展不仅受政策的引导，也受文化市场不断向国际开放的影响。用户通过网络可以更容易地获得观看其他国家视频剧集的渠道，长剧、短剧、剧场版等各种长度剧集都能够被用户接收。在这种影响下，创作者的创作观念也更加开放，我们目前在视频剧集市场上，既可以看到七八十集的鸿篇巨制，也能发现十集以下的短剧。据统计，2017年的电视剧集平均单部集数达到 39.8 集[③]，国产剧集的集数甚至有越来越多的趋势，如《楚乔传》67 集，《扶摇》66 集，《九州·海上牧云记》75 集，《延禧攻略》70 集，《如懿

① 程樯. 电视剧攻略[M]. 北京：中国传媒大学出版社，2016：79.

② 张瑶. 数字媒体环境对电视剧线性叙事的消解[J]. 当代电视，2018(6)：73.

③ 首都影视发展智库，清华大学影视传播研究院，CC-Smart 新传智库. 2018 中国电视剧产业报告[R]. 北京：199IT 中文互联网数据资讯中心，2018.

传》87 集……与此同时，在另一个方向上，我们也看到"迷你剧"等新类型的剧集，如腾讯视频自制独播剧《腾空的日子》只有 3 集。

剧集长短的设置一方面来自作品本身叙事容量的考量，另一方面也受立项时资金、播出平台要求等限制。从叙事的长短来看，由于集数可调，所以剧集的叙事其实是相对自由的，但剧集叙事的整体布局依然符合完整的"开端—发展—高潮—结局"这一经典叙事模式，编剧需将纷繁线索中的整体叙事线索按照剧集长度，遵循情节波动的叙述模式"埋入"剧集当中，首集展现开端，前三分之二铺陈发展段落，酝酿人物情感，后三分之一逐渐进入高潮，核心悬念的揭示往往在最后一集展开，也就是用户最期待的大结局。

2) 单集时长

我们俗称的"一场戏"，指的是在一段连续的时间和同一空间范围内拍摄的情节画面，经蒙太奇组接构成叙事的基本单元，一场戏重点反映一个完整的情节桥段，一般不超过十场戏可完成一段完整的叙事段落。

剧集单集时长相当于给单集叙事限定好了"容量"，"有多大的杯子就装多少水"。在剧集发展的早期阶段里，一集往往就是一个完整的叙事段落，随着剧集创作技巧的发展变化，叙事段落的长度不再固定。

5～15 分钟的"晨间剧"或"泡面番"只能讲述一个简简单单的小故事，表达一个简单的道理，不适合装太多太满的情节，这也符合用户碎片化时间分配和快餐式浏览的习惯。

20～30 分钟的情景剧相当于普通剧集单集时长一半的长度，情景剧一集以一个情景的完整叙述为准，每集通常有一个封闭的、相对独立的结构，故事较为复杂的时候可在两三集中完成一个叙事段落。

40 分钟左右是常规剧情剧的单集时长，每集一般可容纳 3～5 个叙事段落，十几场戏，如果每集零碎松散的主题过多，叙事段落进程缓慢，用户便很难集中兴趣"追下去"。

90 分钟左右一集的电视电影、剧集特辑或"剧场版"，可以采用更加复杂的叙事方式，如增加叙事线索、划分叙事模块等。

2. 剧集叙事的连续性

剧集的播出时间不是一个完整的时间段，它是由多个时间段构成的时间序列[①]，用户的收看也因此带有了某种过程性的特征，所以视频剧集不像电影那样，它很难运用艺术电影的非线性叙事手法，创作者在分集叙事的基础上，要尽力构建出叙事的线性和连续性。剧集，俗称为"连续剧"，是因为在连续观看的过程中，剧集的情节往往像多米诺骨牌一样，推倒了这一张，下一张才能跟着倒下，中间哪一条线索断了，故事逻辑都不完整，用户若错过了其中一集，就会影响对整体流畅叙事的理解。

悬念是推动用户连续不间断地看下去的内部叙事动力，因此在每一集的叙事曲线布局中，要通过设置悬念和高潮点，做到"集首有呼应、集中有高潮、集尾留悬念"，让用户看完上集就急于想知道下集的剧情，这样的长篇连续故事特点是在宋代评话、元曲和明清小说的流传中形成的[②]。因此，在剧集叙事曲线的整体布局中，必须将推动情节发展的线索

① 胡智锋，等. 电视艺术新论[M]. 北京：中国社会科学出版社，2016：70.

② 张陆园，尤小刚，张国海. 中国电视剧产业化进程的历史回望与现实反思——对话著名导演尤小刚[J]. 贵州大学学报(艺术版)，2016(5)：2.

平均地、有效地、有计划地分布到每一集当中，让用户通过不断累加的观看行为接收故事的整体述说。

10.5.2 鲜明的叙事结构

剧集的叙事结构体现在剧本大纲和分集大纲中。剧本大纲需讲清楚剧情年代、背景、故事大致内容、整体矛盾与逻辑结构的设置、关键人物小传及与其他人物角色的关系，这是隐藏在整部剧集纷繁情节中的一条"大蛇"，其重要"筋节"在整体叙事发展中时隐时现，有头有尾。而分集大纲更为细化，需讲清每一集的情节转折，如发生了何事，引发了人物何种关系或心理上的变化等，展现人物行动和重点情节，并要与剧本大纲的关键环节一一呼应。叙事结构中的重要节点要由开场戏、重头戏和戏眼来支撑。

1. 开场戏

开场戏是吸引用户眼球和让用户产生继续看下去的心理反应的重要部分，要做到情节紧密、矛盾突出、先声夺人，先抛出重大矛盾，为讲好后续故事做好铺垫。编剧史建全曾说："写戏一定要开头就得棒，上来就得出事儿。"[①]如果故事的开端不够精彩，就极易导致用户的流失。实际上，如果是长剧集，开场戏并不仅指第一集，而是指前 3～5 集，应使情节迅速发展，矛盾层层建立，紧密推进。

以《北平无战事》首集为例，开场戏是交叉剪辑的四个场景。

场景一：1948 年杭州市郊，雨中，军队的吉普车在行进，交代时代背景，倾盆大雨为故事的开端营造了焦灼氛围。

国防部曾可达将军正在赶往笕桥机场，代表军事法庭去逮捕方孟敖，然而飞行一大队队长"老鹰"罔顾绝对禁飞的天气擅自驾机起飞，完全打乱了他的计划。在对讲机的对话中，曾可达立刻命令"解除方孟敖手铐，原地待命"，此时主角方孟敖虽未出场，却通过曾可达的紧张反应，在观众心中树立起技术高超、恃才傲物、桀骜不驯的形象。此时，观众虽然未能完全了解故事的来龙去脉，但气氛被烘托到了一个小高潮，曾可达的一句"杀人灭口"，一个段落即告结束，两分钟的场景，余味无穷，观众的注意力被牢牢抓住。

场景二：笕桥机场，方孟敖出场，战士们非常紧张，担心教官一去不返。方孟敖来到指挥台指挥"老鹰"返航，观众原本只想在短时间内看看"老鹰"私自开走的飞机到底能不能安全归来，却从对讲机的对话中听到原来曾可达要查的是"走私倒卖民生物资案"，故事线索逐步建立，此时"老鹰"的回答里还建立了一组重要的对立关系——方孟敖是共产党而老鹰是国民党军人，整个故事的主要矛盾就此展开。方孟敖到底是不是共产党？走私倒卖民生物资案到底是谁在背后指使？

场景三：北平分行经理方步亭的办公室里，他的襄理兼妹夫正在与他共商局势，揣度谁是内奸，矛头指向崔中石，谢襄理以"军师"身份给出救方孟敖的建议。

场景四：北平燕京大学。国民党北平警备总司令部抓捕进步学生，为保护学联转移出的学生，燕京大学副校长何其沧正带领学界进步人士静坐对峙，"国家机器"与"国家脸

① 史建全. 剧本应该这样写[EB/OL]. https://mp.weixin.qq.com/s?_biz=MjM5OTA3MDc1Ng%3D%3D&idx=1&mid=2650534844&sn=a4c29316bb6dbe09c8e2da005633a07a.

面"，"政府"与"民意"来了个硬碰硬，中央军的逮捕行动却被警察局局长方孟韦阻挠，新的矛盾出现。

此时，第一集刚过半，开场戏人物渐次出场，关系渐明。三个时空同时建立，四条线索纠缠绵延，场景丰富，情节紧张，国共双方在最后的决战中，无论军事还是民生，各条战线的斗争一一铺展开来。矛盾如纷乱的线头，直到南京军事法庭即将开庭审理"笕桥航校方孟敖飞行大队通共嫌疑案"，才将这些"线头"牵至一处，第一集虽未开庭却直勾人心，吸引用户继续往下看。

2. 重头戏

重头戏原本指戏曲表演中唱、念、做、打等方面下功夫很重的段落，这里指整部剧集叙事发展中的高潮部分，一部剧集可以高潮迭起，甚至首集就出现高潮，就目前较长的剧集篇幅来看，至少要保证每 5 集左右出一场重头戏，才能满足用户。而整体矛盾的解决和最终悬念的揭晓通常放在最后一集，这也是每当剧集即将迎来大结局时能够越来越牵动人心的原因。当然，也有一些剧集在叙事上采用了开放式结局的方式，并不单设重头戏在剧尾，反而给人留以更大的想象空间，这样的结局设计一方面可以为今后拍摄续集"埋线"，另一方面也有利于剧集播放完后引发用户的进一步互动，为用户的联想和想象留有空间。

以《人民的名义》为例，全剧共 52 集(网络播出版)。开场侯亮平带队到赵德汉家搜查罪证，从家到办公室，什么都没找到，大家期待着看贪官究竟会怎样露出马脚，第 2 集来了一场重头戏，侯亮平带队进入赵德汉隐藏的豪宅，赵德汉还想矢口否认，侯亮平随着工作人员的指引，打开冰箱，看到冰箱里塞满了捆绑整齐的一沓沓钞票，接着来到卧室，墙上的挂饰掀起后，满墙整齐叠放的也都是钞票，掀开被子，打开柜子，看到的全都是钞票，工作人员以各种手法"花式"数钱，给用户带来强烈的视觉震撼。而侯勇饰演的赵德汉，从在家时的云淡风轻、淡定吃面，到办公室里的气急败坏，再到最后的惊慌失措，层层递进，状态变化鲜明，腐败贪官的鲜活形象跃然荧屏之上。

在之后的剧情中，第 5 集——山水集团趁夜强拆大风厂，工人抵抗，意外点燃大火致使多人受伤；第 9 集——常委会议讨论干部任用，李达康嘲讽祁同伟靠吹捧升职，高育良与李达康唇枪舌战；第 12 集——祁同伟设宴给侯亮平接风，高小琴谈笑风生与侯亮平正面交锋……这些段落基本保证了每3～5集出现一场重头戏，对每个角色最终身份的揭露起到推动作用。直到最后 4 集，陈岩石做人质救下蔡成功儿子，侯亮平一曲智斗巧辨双胞胎，祁同伟不愿服输饮弹自杀，高育良被纪委带走接受审查，将几个主要人物的命运结局一一交代，保证了剧尾每集都有看点。

3. 戏眼

戏眼，是故事发生关键性变化的转折之处，有眼则活，无眼则死。剧集的情节发展讲究"三翻四抖"，意指故事情节永远处在对抗之中，随时可能发生强烈逆转。例如，在《和平饭店》中，1935 年东北沦陷时两位主角王大顶和陈佳影分别是爱国土匪和隐藏多重身份的高级侦缉专家，他们为躲避日伪敌人的调查，在和平饭店萍水相逢，与其他神秘客人展开了长达 10 天的生死博弈。两位主角的最终目标是从和平饭店安全走出去，推动用户往下看的动力就是主角离"走出去"还有多远的距离。每当两位主角临近"走出去"的边缘时，都能形成一个"戏眼"，当他们终于要走出去了，却被忽然间横生的枝节拦住了脚步。是

什么转折性事件的发生让他们选择了继续不顾生死、置身危险当中？是受伤的文编辑？是疯疯癫癫的姚女士？还是被请来的南铁情报机构代表野间？抑或是身藏胶卷的内尔纳？各色人物，几番惊险，作为当时混乱时局下世界政治格局的缩影，和平饭店内来自日本、德国、美国、法国、苏联、中统、军统等各方住客在封闭的环境内明争暗斗，而陈佳影在王大顶的帮助和配合下进进出出和平饭店，终于揭开了隐藏在饭店内的政治秘密，"点亮"每一处戏眼，让角色不入虎穴、焉得虎子的架势鲜活呈现。

10.5.3 独特的叙事视角

叙事视角是对故事内容进行观察和讲述的特定角度。站在不同的角度，故事会呈现出不同的面貌和不同的意义。基于历史时空的全知视角，和基于人物经历的主人公或旁观者、叙述者视角是较为常见的两种叙事视角。在这两种不同视角下，"既可以运用宏阔视野，进行社会变迁和人物群体命运的史诗叙事，又可以映照当下，进行普通人追梦中国、追求幸福生活的平民叙事"[①]。

选取独特巧妙的叙事视角会让故事的叙述更加精彩。例如，年代剧《北平无战事》的编剧刘和平就主张"国事往家事里写"[②]，因此他将 1948 年国共两党在国统区经济方面的全面决战集中展现于方步亭、方孟敖一家人的抉择和变故之中。

在个人视角方面，人物的内心演绎和"侧幕观察"模式也更多地被运用起来。"侧幕观察"模式，即剧中人物在某一特定时刻跳出剧集中正在进行的时间线和场景，甚至跳出扮演的角色本身，而以上帝视角或以"局外人"的主观思考，与用户一同观察、回看、评价角色身上正在发生的剧情情节。例如，《爱情公寓》的"内心小剧场"给剧中人物开辟了一个直接吐露心声的场域，形成了演员偶尔"跳脱"出来与观众直接交流的互动感，从《好想好想谈恋爱》《双响炮》到《男人帮》等，都不同程度地将这种叙事视角融入剧情当中，丰富叙事层次，拓展叙事空间。

10.5.4 紧张快速的叙事节奏

剧集的叙事节奏不完全由单位时间内镜头的数量决定，并不是镜头数量多，用户在观感上就能觉得节奏快，叙事节奏更主要的是由戏剧内部张力决定，当戏剧情节本身变化不多、张力较平淡时，就很容易给人造成节奏慢的观感。以《延禧攻略》为例，其之所以让用户产生"爽"的感觉，就是因为主角带给用户一路"过关打怪升级"的感觉，一个矛盾从发生到解决不过两三集，作为次要角色的"敌人"从坦明身份到阴谋败露基本都集中在十集以内，尽量不让用户"等太久"。

互联网给了用户更大的自主性，网络用户在观剧过程中，一旦发现场景单调、剧情冗长的环节，就会通过"跳看"或"倍速播放"等方式，利用有限的时间资源，紧跟剧集最

① 聂辰席. 加快新时代电视剧高质量发展 打造永不落幕的中国剧场——在全国电视剧创作规划会上的讲话[J]. 中国广播电视学刊, 2018(4)：6.

② 刘和平：我是这样写剧本的(长文详解)[EB/OL]. https://mp.weixin.qq.com/s?_biz=MzI4MDYxNzE5Mw%3D%3D&idx=1&mid=2247484211&sn=6e8d6c1d9bbdb880ccf07b689398dfe8.

新情节，追上近期的社交话题。剧集的叙事节奏在这种观看习惯的影响下变得越来越快，为了满足用户对快节奏的需求，创作者们纷纷利用各种工具为用户画像，摸清用户的喜好。例如，《白夜追凶》的制作就参考了用户过往观看网络剧集时的行为数据统计，用最佳时间比设置剧情的情节密度，进而获得了较好的收视效果。

10.5.5　跨媒介互动的叙事方式

在本章第一节中笔者提到"集"的概念对于剧集叙事相当重要，但不得不承认，在媒体融合语境下，用户可以在任一时间点按下暂停键，观看剧集的入点与出点都由用户自行决定，此外，用户的观剧顺序(观看哪一集)难以控制，"集"的概念正在逐渐被弱化①。因此，剧集的叙事方式也不断打破"三一律"，呈现超文本与非线性的特征，甚至通过跨媒介的互动有所创新。

跨媒体叙事是亨利·詹金斯于2003年提出的概念，他认为，一个跨媒体故事横跨多种媒体平台展现出来，其中每一个新文本都对整个故事做出了独特而有价值的贡献②。跨媒介叙事使叙事这一概念在内涵和广度上都有了新的延展，用户一边看剧一边在弹幕中进行剧情发展和结局的讨论，这种跨屏幕的字幕问答互动，为新的叙事形态的产生创造条件。弹幕与剧情形成互文关系，用户成为叙事的补充者，成为叙事主体之一，与创作者共同主导叙事发展与走向，进而拓展了剧集以外的叙事维度。

跨媒介叙事还表现在剧集叙事媒体平台的扩充上，一个故事通过不同媒介互为支撑和补充，使得故事发展可能的细节不断衍生。"跨媒体叙事的价值在于对盗猎、游牧、故事世界等理论的构建。盗猎强调对媒介产品中的现有材料加以挪用，创造出新的意义。游牧强调消费者在媒介世界中的居无定所、自由迁徙。"③由南派三叔的《盗墓笔记》衍生出一系列影视作品、漫画、游戏及相关产品，多层次媒介与文本相连共生，既是多媒介共同完成"盗墓"这一主题的叙述，也是一种媒介向另一种媒介的转化和变异。媒体融合打通了各传播渠道，创造出多媒介、多世界、多故事的新产品，满足用户的想象。此外，围绕某一题材、整合多媒介，完成一个或多个具有统一内核的叙事作品，和IP资源的开发利用、电视剧的翻拍、改编、续拍，以及游戏、App等相关衍生产品的研发和推出，均使得叙事超越媒介边界，不同媒介形成不同叙事序列。

10.6　案例分析——《欢乐颂》

《欢乐颂》是一部聚焦都市职场女性的剧集，由东阳正午阳光影视有限公司、山东影视制作有限公司联合出品。数据显示，2016年《欢乐颂》第一季播出时以113亿点击量在各大视频网站播出的电视剧集中排名第一，除点击量外，体现话题度和搜索热度的百度指

① 张瑶. 数字媒体环境对电视剧线性叙事的消解[J]. 当代电视，2018(6)：72-73.
② [美]亨利·詹金斯. 融合文化：新媒体和旧媒体的冲突地带[M]. 杜永明，译. 北京：商务印书馆，2012：157.
③ 施畅. 跨媒体叙事：盗猎计与召唤术[J]. 北京电影学院学报，2015(Z1)：98.

数的最高值也排在当年播出的电视剧集第一位。[①]

10.6.1　选题策划：都市题材定位

1. 政策导向

近年来，影视相关主管部门要求影视创作者加强现实题材创作，鼓励不断推出讴歌党、讴歌祖国、讴歌人民、讴歌英雄的精品力作，在政策驱动下，2015 年到 2017 年三年间，立项的剧集有超过一半为当代题材。继 2017 年《关于支持电视剧繁荣发展若干政策的通知》《关于电视剧网络剧制作成本配置比例的意见》《关于把电视上星综合频道办成讲导向、有文化的传播平台的通知》等文件出台后，2018 年影视产业政策继续向现实题材倾斜[②]。现实题材已然成为剧集市场的"大户"。在这样的大环境下，侯鸿亮选择《欢乐颂》这样一个反映都市青年工作与生活状态的故事，体现了其作为行业资深制片人对影视发展趋势的精准判断。

2. 国际市场氛围

对于国际市场的判断，过去很少被放在剧集策划阶段予以认真考虑，不得不承认，在文化艺术领域，我国长期处于"引进的多，走出去的少"的弱势地位。近年来，虽然国产剧集在质量上不断提升，在国内热播的《媳妇的美好时代》《北京青年》《老有所依》等被作为国礼带出国门，《媚者无疆》《扶摇》《延禧攻略》等成功进入新加坡、马来西亚、泰国、巴基斯坦以及一些非洲国家的剧集市场，但这与我们作为剧集生产大国的地位仍难以匹配，国产剧集"走出去"的路途依然遥远。

《欢乐颂》将故事发生地设定在国际大都会上海，奔赴大都市追寻事业、爱情和梦想在当今世界的年轻群体中具有普遍性。在人物设定上，五位性格各异、阶层不同的都市女性，相聚在一个名为"欢乐颂"的小区里，从初识到互帮互助，各自的人脉关系相互勾连、碰撞，构造出如同《绝望主妇》《欲望都市》般的人物关系网络，为讲好一个具有普适性的故事奠定了基础。

此外，这部剧集除描述生活之外，也关注各位主人公的职场状况。快速发展的经济让都市职场成为国际性的关注焦点之一，但在这一点上，我国职场剧集一直较为薄弱，《离婚律师》《亲爱的翻译官》《青年医生》等剧集多呈现出感情戏大于职场戏的尴尬局面，与国外《广告狂人》《傲骨贤妻》等由职场特定情境推动情节发展的职场剧集相比，我国都市职场剧集的制作水平有待进一步提高。在这种背景下，《欢乐颂》无疑做出了有益的探索。

① 路虽. 专访《欢乐颂》制片人侯鸿亮：我们没想戳那么深[EB/OL].　https://www.thepaper.cn/newsDetail_forward_1472248.

② 2018 上半年电视剧市场观察：影视政策趋紧，现实题材盛行，古装剧集体缺失[EB/OL]. http://www.sohu.com/a/243759364_279374.

10.6.2　精品剧集的诞生

1. 寻找优质 IP

国内网络文学以惊人速度发展，但海量文本里真正能做成影视剧集的占比很小。近年来，国内 IP 市场大热，一些生产者对后续的改编成本、发行方式等未加斟酌就高价采购排名靠前的热门 IP 网络文学作品，结果有的文学文本很难延续 IP 原有的热度。2012 年，在浩瀚的网络文学海洋中，制片人侯鸿亮买下《欢乐颂》的版权，看中的是原作者阿耐在作品中对社会现实和人性的深刻剖析，原著故事展现五个女孩从成长到成熟的心路历程，阿耐把自己对社会生活的认识及思考通过这五个女孩面对同一事件时做出的不同反应传递出来，最终反映的是新时代都市人面对生活时所持有的积极乐观的生活态度以及对待他人的真诚和善良①。

2. 剧本叙事线索的创新改编

《欢乐颂》原著着重描写安迪这一人物线索的故事，通过她的经历对职场关系、男女关系、朋友关系、亲缘关系、利益关系等进行了全方位描述，笔触冷峻，线索明晰。编剧可以沿用这种叙事方法，以安迪为主线，再设置几条副线，辅以其他几位女孩的生活，这种传统叙事模式比较简明。但编剧袁子弹读过原著后，认为五个女孩的经历都打动人心，反倒是安迪因为离大众生活比较遥远，而显得太冷了，剧集的调子不够温暖奋进，因此她选择做一个"反行业规则"的五线叙事，突出五个人的日常交集，用她们的友谊、成长来展现社会生活的方方面面。

3. 坚守现实本质，突破类型框架

都市题材尤其是职场情感剧，已经形成了特定的框架，多数情况下都是在职场中一位成功男性职场精英帮助初入职场或是经验不足的女性深入了解行业规则，找到适合自己的职业发展路径，同时在这个过程中，两人因为共同经历困难，最终完成情感上的历练。

在这种叙事模式中，主角多半都是海归精英，似乎戴着偶像的光环，遇到任何事情都有办法解决，成为没有困境能难倒的"完美的人"。相反，最主要的困境往往在感情里，爱或不爱成为最大的问题。这是《欢乐颂》着力避免的叙事倾向，现实题材最重要的是追求真实，要接地气，避免成为架空的"悬浮剧"，剧中并不一味强调某个人好，也不"一棒子打死"而让一个人坏到难以接受，通过生活中出现的各种新问题推动人物情感的转向。这一点在"拜金女孩"樊胜美身上格外明显，樊胜美从出场开始就以住廉价合租房、背仿款名牌包而自带"招黑"属性，但很快她身上展现出邻家姐姐的周到热情，她奋不顾身去警察局替邱莹莹出气等情节，让人渐渐接受她并喜欢上她，直到她的家庭情况慢慢展开，大家了解到她"拜金"背后难言的苦衷，又开始对她产生同情。这样的矛盾统一几乎出现在每一个女孩身上，但同时她们彼此也是相互对立的关系——穷与富、温柔与泼辣、成熟与幼稚，由此建立起层次丰富的人物关系，突破了传统都市剧的类型框架。

① 《欢乐颂》故事原型来自于一个天才学长[EB/OL]. https://mp.weixin.qq.com/s?_biz=
MzA4NTIyMzQwMw%3D%3D&idx=1&mid=2651724322&scene=21&sn=996e5c9f5676be8f7365c2242385aaee.

4. 制作精良，注重细节

除了剧情基于现实，真实可信之外，《欢乐颂》的拍摄制作精良，对布景、道具等细节处理同样为人称道。故事发生在欢乐颂小区里，同一栋公寓楼，三个房子不同的布景，表现人物不同的身份特点和性格喜好。在樊胜美、关关和小邱居住的廉租屋里，墙纸和门口的外卖单等，处处显露着生活的痕迹。为了更好完成剧情中安迪被人网上发帖辱骂的情节，剧组场务早早在网上做好"海归美女甘当无耻小三"①的抹黑帖作为"虚拟"道具，主题下方有不同意见的讨论，据导演透露，剧中角色使用的社交平台，在剧本筹备的阶段都有所准备，尽管这些细节在剧中的呈现不过几秒钟。

10.6.3　播出反馈：阶层声音的混响

集美貌、智商、事业于一身的海归美女安迪、古灵精怪的富二代曲筱绡、家境贫寒的"拜金女"樊胜美、乖乖女关雎尔、来自小城市的普通上班族邱莹莹，五个人覆盖了年龄、社会地位、职场资历的不同层次，当然她们也可以被视为一个人初入社会、进入职场后奋斗打拼，不断成长的不同人生阶段。她们其实如同生活中的五条平行线，但剧情安排她们相遇、产生联系、彼此依偎，实现了现实生活中人们期待的不同阶层的交融与流动。剧集播出后，用户评价不一。改革开放以来，经济社会的快速发展变化的确造成了贫富悬殊等社会问题和现象，当第一季结束时，五个女孩深情相拥，其实表达了人与人不因阶层变化而相互疏离的美好愿景。剧情反映阶层多方声音，难免引发争议，这些声音的"混响"实际上也奏出了人们关于人际关系向善向上的思考。女孩儿们共同致敬友谊、致敬生活，也给了用户感动和更积极的引导。

10.6.4　如何突破季播剧瓶颈

近年来不管是在电视剧集还是网络剧集的市场上都掀起了一股"季播"的热潮。但目前来看，"中国式季播"的发展形势并不乐观。一是改编自网络文学 IP 的剧集因为原著篇幅较长，不得不加大内容体量；二是一些剧集受政策与广告利益等驱动，把本可以连续播完的内容分成几季播出，成为"伪季播剧"；三是剧集策划方倾向于对海外剧集"季播模式"的模仿。

《欢乐颂 2》属于第三种类型，中国的季播剧已经出现，但还未形成可供业界参考的成熟模式，侯鸿亮以及公司十分看好季播剧完善的商业流程，计划通过《欢乐颂》一边播出、接收用户反馈，一边进一步改编、完善剧本，完成后续剧集。但用户对于剧集的审美要求不断提高，《欢乐颂 2》的推出与第一季亮眼的收视相比不尽如人意。

目前来看，国内在季播剧方面的努力尚被当作一种短期的剧本开发策略，而不是结合用户反馈与演员发展的长远规划。季播剧最大的特点是为用户提供一种成长伴随感，剧中人物就像老朋友一样，相互见证彼此的成长。因此，季播剧首先要在第一季着重做好人物形象的塑造和故事框架的搭建，在此基础上，结合社会热点和市场反应更新剧本，进行"可

① 海归美女甘当无耻小三[EB/OL]. http://bbs. tianya. cn/post-funinfo-6589310-1.shtml%EF%BB%BF.

持续的原创题材"与"可持续的创作"翻新。①

《欢乐颂》第一季开播时，侯鸿亮和袁子弹都和用户同步追剧，关注弹幕和微博反应，收集用户反馈。《欢乐颂》开场的"旁白设置"被很多用户"吐槽"，袁子弹认为这原本是考虑到传统用户需要一个信息背景，但互联网时代的网生代用户群体其实并不需要冗余的信息铺垫。袁子弹说："有人刚开始喜欢这个角色，突然又不喜欢了，到后来又喜欢了。"②观众边看边讨论，迅速对剧情做出反馈，给了创作者剧情发展方向的参考。

在过去，用户很难把从专业角度发出的质疑传递给创作者，但互联网为用户提供了剧情评判和监督创造的良好通道。在《欢乐颂》中，无论是公司收购问题还是赵启平对病人的诊断描述，网络上都会出现"专业人士"提供的修改意见。这就要求后续剧集在专业性上下足功夫，甚至邀请专业顾问，或提前开通网络建议收集通道，让更多的用户为剧集创作提供"智库"意见。

媒体融合语境既为剧集创作带来新的挑战，同时提供了各种新的可能，作为剧集生产者，应当充分理解和把握这样的机遇，创作出更多满足人民需求的精品力作。

本章小结

视频剧集以镜头语言为表现手段，遵循戏剧矛盾冲突模式和结构原则，以演员的动作、语言和表演展现并推进故事情节，是一种涵盖了音乐、戏剧、文学、电影等多种元素的综合性视听艺术形式。

视频剧集的策划制作从题材的确立开始，可从历史、现实等不同角度进行选题创作，还可以借助网络互动与大数据分析根据用户期待进一步拓展、细分、丰富剧集内容主题，也可以根据改编与翻拍，全面释放系列剧集的 IP 价值。具体到视频剧集的拍摄制作方面，要根据戏剧表演原理，塑造丰满的人物形象，根据"连续叙事、间断播出"的意义生成方式，整体布局叙事曲线。

在媒体融合的广义语境下，视频剧集可通过网络电视、互联网终端、智能手机移动端等多种渠道到达用户端。在"互联网+"的影响下，视频剧集的生产技术、制播方式都产生了巨大变革，在艺术表达和视听美学创新上形成了自身独特风格。在加快视频剧集内容高质量发展的今天，创作者还需根据市场、技术、环境等全方位变革趋势，遵循剧集内容生产创作规律，不断推出经得住人民群众评价和时代检验的精品力作。

思考与练习

1. 我国视频剧集的发展历程是怎样的？
2. 视频剧集的视听语言风格是什么？
3. 视频剧集怎么进行人物塑造？

① 于帆. 季播模式理应异军突起，为何本土化却总是"差口气"？[EB/OL]. http://www.sohu.com/a/146600968_757761.
② 宋巧静. 专访《欢乐颂》编剧袁子弹：二、三季会请专业顾问[EB/OL]. http://tech.hexun.com/2016-05-26/184066572.html.

4. 视频剧集的叙事技巧有哪些？

5. 任找一个自己最喜爱的视频剧集人物形象，试分析这个形象打动你的原因。

6. 任找一部 40 集左右的视频剧集，分析全剧如何在"开端—发展—高潮—结局"的叙事曲线上分布各集，并简要分析集与集之间形成叙事勾连的技巧。

实训项目

1. 对某部视频剧集作品的开场戏、重头戏和戏眼进行反复观看和拉片学习，并深入分析视频剧集与电影在叙事结构和叙事方法上的异同。

2. Netflix 热门剧集《黑镜》(Black Mirror)第五季首集《潘达斯奈基》采用了网页互动的播出方式，播出页面上有图标指引用户在观看过程中使用触摸屏或遥控器从两个选项中进行选择，从而控制剧情的展开。试分析《黑镜》的这次尝试对视频剧集艺术未来发展的影响。

第 10 章 媒体融合语境下视频剧集的策划与制作.mp4

娱乐应该成为艺术，生活应该成为艺术。生活的技术应该就是生活的艺术。

<div align="right">——三木清</div>

第11章 网络综艺节目的策划与制作

本章学习目标

➢ 网络综艺节目的概念。

➢ 网络综艺节目的类型及主要特点。

➢ 网络综艺节目的选题策划。

➢ 网络综艺节目的环节设置。

➢ 网络综艺节目的后期制作。

核心概念

网络综艺节目(Online Variety)；选题策划(Topic Design)；环节设置(Link Set)；后期制作(Post Production)

引导案例

网络综艺节目就是大尺度的综艺节目吗？

在融媒体时代的当下，不仅有网络电影、网络剧集，还出现了网络综艺节目。但是，网络综艺节目的质量参差不齐，有些节目的尺度很大，有些节目涉及低俗的话题，有些节目粗制滥造，有些节目为了点击量不断打擦边球，甚至传递错误的价值观。有同学不禁要问：网络综艺节目就是大尺度的综艺节目吗？在网络视听节目与电视节目的审查标准逐渐趋于一致的监管政策下，网络综艺节目该何去何从？

案例分析

与电视综艺节目相比，网络综艺节目因网而生，因网而存，因网而荣，网络综艺节目在选题策划、内容设置和视听呈现方面必须要体现网感，失去网感的网络综艺节目自然也

就会沦为在网络上播出的电视综艺节目的尴尬境地，进而失去了独特品格。虽然网络综艺节目能够因网而荣，但也会因网而损，如果网络综艺节目从业者认为在网络上传播就可以大尺度、搏出位，甚至传播错误的价值观，那就大错特错了。网络监管虽有其复杂性，但绿色洁净的网络空间和网络氛围是网络发展的大势所趋。网络综艺节目的制作与传播必然要符合绿色网络空间构建的需求，绝不可因在网络上传播就能粗制滥造、低俗庸俗。

学习指导

首先让初学者了解网络综艺节目的概念、类型、策划要点和制作流程等基础知识，在此基础上让初学者将网络综艺节目与电视综艺节目进行比较，找出二者的异同，让初学者深刻认知不能因为网络综艺节目主要在网络上传播就可以随意创作。引导学习者创作出既具有网感又具有正确的价值导向的精品力作，是本章教学的主要目标。

网络综艺节目的概念有广义和狭义之分。广义上看，网络上传播的综艺节目，不管是电视机构制作的主要用于电视平台播出的综艺节目，还是网络机构制作的主要用于网络平台播出的综艺节目，都可以称为网络综艺节目。从狭义上来看，网络综艺节目指的是网络自制综艺节目，是与电视综艺节目在制作者、用户定位、传播渠道等方面都有着较明显区别的综艺节目类型。本书所涉及的网络综艺节目采用的是狭义上的概念，即网络自制综艺节目。

11.1　网络综艺节目概述

11.1.1　网络综艺节目的界定

网络综艺节目是互联网化的综艺节目新形态，指通过录播、直播等方式，综合运用表演、纪实、竞赛、访谈等多种艺术形式，以网络平台作为主要传播载体的节目类型。网络综艺节目作为当代大众文化娱乐内容的重要组成部分，与传统电视综艺节目共同构成多维度的综艺节目市场。网络综艺节目的诞生和发展进程与其他"网生"内容一样，伴随近年来互联网"平台+内容"在播出影响力和投资制作能力上的提高与用户观看习惯的改变而不断演进，逐渐发展成视频网站重要的内容板块。网络综艺节目的策划与制作以网络平台的特点和网络用户的需求为导向，满足年轻用户对信息、娱乐、审美、消费、互动等方面的需求，涵盖生活服务、娱乐竞技、音乐舞蹈、访谈辩论、旅行游戏、选秀与真人秀等功能类型，对综艺节目市场的整体制播模式、内容形态和风格特点产生了全方位和革命性的影响，引领着互联网思维下的综艺制播新常态。

11.1.2　网络综艺节目的发展历程

《2018年中国网络综艺报告》以不同时期我国网络综艺节目的数量变化为划分标准，对网络综艺节目从最初数量稀缺、成本较低、制作粗糙到如今"超级网综"的进程进行了

简要概括，将网络综艺节目的发展历程划分为酝酿期(2007—2013 年)、生长期(2014—2015年)、井喷期(2016 年)、逆袭期(2017 年)四个阶段①。网络综艺节目发展至今不过十几年时间，如果单以其自身发展沿革来看，可以说这门艺术形态还非常"年轻"，但如果将网络综艺节目置于电视综艺节目发展整体历程的范畴来看，可以看出其与网络剧集等其他网生内容一样，经历了脱离电视独立生产制作的摸索阶段、与电视综艺节目的竞争和背离阶段以及相互融合、共荣共生阶段。

这三个阶段在时间上并无十分明确的界限。2007 年搜狐自制的《大鹏嗙吧嗙》开启了视频网站自制综艺节目的新风②。《大鹏嗙吧嗙》作为一档脱口秀节目，制作资金并不充裕，但依靠主持人大鹏幽默犀利的语言、较高的个人辨识度和丰富的八卦娱乐内容，完成了 600期节目的制作播出。期间，节目历经多次改版③，这也可看出网络综艺节目在适应新的平台、新的用户接收习惯和新的应用场景的过程中不断摸索前进的曲折之路。

纵观网络综艺从无到有，从单一到多元的整体市场发展历程，从最开始小成本、简易制作的脱口秀等语言类综艺节目，到后来明星阵容、全民参与的大型选秀类综艺节目，网络综艺节目的题材更加丰富，形式更加活泼，娱乐性不断增强。网络综艺节目在发展过程中，不仅受到网络平台的影响，还会受政策、市场、技术、从业人才等多种因素的影响。

据统计，2014 年网络综艺全年累计播出约 150 档，与 2013 年同比增长 200%。2015 年全网自制综艺新增 26 档，全年播出约 180 档④。2016 年我国互联网平台共生产 95 档网络综艺，占全球网络综艺产量的 42%⑤。步入 2017 年后，网络综艺产业渐趋平稳，网络综艺全网播放总量为 538 亿⑥。从播放量来看，网络综艺已经实现了对传统电视综艺的赶超，整体呈现出节目类型更为成熟、目标用户更加细分、制作技术更加精良的态势。一些传统电视综艺节目打破台网疆界，开始转型为网络综艺节目，如《超级女声》(后来改为《快乐女生》)、《变形记》等湖南卫视传统收视王牌的综艺节目，从电视平台转向网络平台，从电视综艺转变成网络综艺。同时，一些热门网络综艺不断推出第二季、第三季等"综 N 代"，借由对知名网络综艺的延续和打造，使网络综艺逐渐 IP 化和品牌化⑦，吸引用户的持续关注。2018年网络综艺市场全面进入"超级网综"时代，诸如《中国有嘻哈》《明日之子》等制作成本超 2.5 亿的"超级网综"不断涌现⑧，各视频网站也纷纷在头部综艺布局上对"S 级""S+级"网综进行全盘规划。

① 鲸准研究院. 2018 中国网络综艺报告[EB/OL]. https://36kr.com/p/5137279.html.

② 李诗雨. 2015 年以来网络综艺节目现状与发展趋势浅析[J]. 科技传播，2018(17)：109.

③ 大鹏嗙吧嗙为什么停播?是因嗙吧嗙片头吗?[EB/OL]. http://luxury.zdface.com/gjzb/dyds/2016-08-25/217080.shtml.

④ 郑蔚. 网络综艺青春期[EB/OL]. http://www.csm.com.cn/content/2016/11-28/1336113094.html.

⑤ 周逵，何苒苒. 2017 年上半年国内网络综艺节目发展综述[J]. 东南传播，2017(7)：1.

⑥ 施文婕. "互联网+"时代网络综艺节目内容生产方式的嬗变[J]. 传媒论坛，2018(8)：145.

⑦ 2017 年上半年我国网络综艺节目现状回顾[EB/OL]. http://blog.sina.com.cn/s/blog_1300256dd0102xd5w.html.

⑧ 网综十年：从小成本粗制作到大体量全面霸屏[EB/OL]. https://www.sohu.com/a/225288130_100120487.

11.1.3　整合与定位

十几年来，网络综艺虽然在数量上有了较大幅度的增长，但仍存在整体质量不高、策划制作缺乏统筹、同质化严重、原创缺乏、价值观念打"擦边球"等现实问题。2017 年全网共上线网络综艺节目 197 档[①]，2018 年上半年上线网络综艺 57 档[②]，但是网络综艺在数量可观的背后不得不面对的是题材撞车、创意相仿、内容同质化的问题，一句"欢歌笑语谈恋爱、萌娃爱豆秀新奇、潮流生活泛文化"[③]几乎可以涵盖目前整个网络综艺市场的内容矩阵。整体来说，优质内容依旧是各大视频网络平台的稀缺资源[④]。

对于现阶段的网络综艺发展而言，要做的是摸清市场、整合资源、找准定位，实现差异化发展。爱奇艺、优酷、腾讯视频、芒果 TV 是目前国内四大主流视频网站，实力较强，占据了绝大部分的网络综艺资源。这四大网络平台逐步探索在网络综艺领域的差异化竞争战略，抓大放小，把制作精力集中于带动头部流量的"超级网综"上，"虹吸效应"明显。爱奇艺深耕垂直领域，主打内部工作室创作模式；优酷聚焦青年文化，"发力头部重磅与独立厂牌的综艺内容布局"[⑤]；腾讯视频成立"天相工作室"，坚持内部孵化 IP 和外部引进 IP 相结合，深耕偶像养成类综艺[⑥]；"卫视传承+独特自创"是芒果 TV 在内容生产上的鲜明特色，芒果 TV 背靠内容制作资源强大的湖南卫视，虽在网络综艺数量上与前三者还有较大差距，但优势独特，制作精良，不容小觑。在网络电影和网络剧集相继转向精耕细制的发展路径之后，当资本的盲从和浮躁逐渐冷却下来，日渐成熟的网络综艺也在愈加细化的监管政策下专注内容生产、内容净化，回归价值创造，奔向理性创作的可持续发展之路。

同时，网络综艺节目制播不再局限于节目内容本身，而是更多地跳出制作之外，为节目整体传播开发一种整合性、战略性的运作模式，要明确的问题有：我们想做一档什么样的节目？为谁而做？有什么优势和特色？借助的传播媒介矩阵包含哪些平台？节目内容如何与后期营销巧妙契合、无缝对接？等。像所有互联网内容产品一样，这个过程涉及策划、制作、播出、评价、反馈、改版、优化、线上线下营销等一系列工作内容。从业者可以借鉴品牌整合营销传播的方法论和思路来理解这个过程，通过"传播手段的整合、传播思路的整合、传播媒体的整合、数据库的整合"[⑦]等，达到与节目用户关系的最大化整合，进而建立起科学合理且长期有效的节目品牌价值链。

① 年终盘点：再见，2017 网综![EB/OL]. http://k. sina.com.cn/article_2368187283_8d27ab93019004e1p.html.

② "偶像养成"节目令人担忧[EB/OL]. https://baijiahao.baidu.com/s?id=1608340086226788576&wfr=spider&for=pc.

③ 《欢乐喜剧人4》优酷全网独播，总导演施嘉宁谈节目常青秘籍[EB/OL]. http://www.sohu.com/a/216869035_247520.

④ 年终盘点：再见，2017 网综![EB/OL]. http://k. sina.com.cn/article_2368187283_8d27ab93019004e1p.html.

⑤ 鲸准研究院. 2018 中国网络综艺报告[EB/OL]. https://36kr.com/p/5137279.html.

⑥ 优酷秋集|综艺两个方向，剧集三大关键词，回答：行业遇冷怎么办？[EB/OL]. https://baijiahao.baidu.com/s?id=1612198972043331429&wfr=spider&for=pc.

⑦ 吕巍. 广告学(第 2 版)[M]. 北京：北京师范大学出版社，2014：37-38.

11.2 网络综艺节目的类型及主要特点

11.2.1 网络综艺节目的类型

网络综艺节目以脱口秀等小型化、轻量化的节目为开端，但发展至今网络综艺节目的类型化转型升级已逐步融入我国综艺节目整体生态环境塑造的进程之中，直接跳过了电视综艺节目在大型舞台综艺、户外竞技、问答竞猜等类型的摸索阶段，跳跃式地进入语言类、选秀类、真人秀以及综合各种综艺样式的多样化、类型化、高投入、大制作的发展阶段。网络综艺节目通过不断引进电视综艺节目的制作团队，全面进入 IPGC(IPGC 是 IP＋UGC、PGC、OGC，知识产权+用户生产内容、专业生产内容、品牌生产内容，即互联网专业内容生产)阶段，题材多元、类型丰富、制作精良的节目不断涌现。视频网络平台的自身品牌建设与其头部系列综艺节目相辅相成、相得益彰，互相彰显品牌价值，在广泛获得用户与流量的同时更为行业所认可。具体而言，网络综艺节目主要有以下几种类型。

1. 语言类网络综艺节目

语言类网络综艺节目指的是包括谈话、辩论、脱口秀等在内的以语言为主要艺术手段的网络综艺节目。语言类节目是网络综艺节目初期发展阶段的主要节目类型，因其制作成本较低、话题尺度较为宽松等优势，一经推出便受到网络用户的喜爱，如《大鹏嘚吧嘚》《晓说》《暴走大事件》《奇葩说》《吐槽大会》《圆桌派》《梁知》《恕我直言》《十三邀》《爱 in 思谈》《饭饭男友》《拜托了冰箱》《拜托了衣橱》《火星情报局》《脱口秀大会》《你说的都对》，等等，可以说，语言类综艺节目是网络综艺节目的主力军。从这些节目也能看出，语言类网络综艺节目的场景设置较为单一，主要依靠主持人和嘉宾的语言表达，借助精心选择的话题，吸引用户的关注。《奇葩说》就是一档基于辩论模式的语言类网络综艺节目，以想法新颖独特、个性鲜明的"奇葩"为亮点，每期节目的话题又十分贴近现实生活和社会热点。因此，个性化的嘉宾和关注度较高的话题成为这档节目的创新之处，再加上花式广告，使得该节目改写了综艺节目的表现形态和节目语态，其热播也使得网络综艺节目从此成为与电视综艺节目并驾齐驱的一种重要的综艺新类型。

2. 选秀类网络综艺节目

自 2004 年湖南卫视《超级女声》在电视综艺领域引发全国狂欢后，粉丝文化逐渐形成，舞台才艺选秀成为综艺节目的重要类型，越来越多的新生代偶像从选秀舞台上诞生。随着此类节目数量的激增，用户不仅想要看到自己喜欢的偶像最终脱颖而出，更想看到偶像努力的过程，为偶像助力甚至资助偶像，在这个过程中看着偶像一步步成长为自己心目中"偶像的样子"，陪偶像一起成长，因此近年来偶像养成类选秀节目成为网络综艺节目的宠儿。

这种"偶像养成"式的"应援文化"，最初源于日本体育界，原指体育明星的粉丝在看台上组成啦啦队，跳舞、奏乐、喊口号，加油助阵。当"应援"一词扩散到了娱乐圈后，其含义不断延展，粉丝从单纯购买演出门票和周边产品，发展到把偶像当成"孩子"般关

爱，从日常用品到大牌奢侈品处处体恤，偶像发布新片、新剧等现场会更成为粉丝集体狂欢的应援盛宴。偶像养成类选秀节目将更多的主动权交由用户掌握，注重粉丝的积累与深度互动。"偶像养成的目的不是在竞争机制下选出优胜者，而是在陪伴式成长中发展粉丝经济。"①

应援文化不仅是追星方式的升级，更是互联网时代娱乐消费的体验升级，明星与粉丝是共生与陪伴的关系。在全景式社交媒体下，偶像的个人生活逃不开大众视野，随着粉丝文化和国内文娱经纪运作机制的逐渐成熟，应援文化已形成较为完备的制度和产业链②，粉丝应援的组织形式从线上到线下，基本形成较为规范的流程体系，从自发的散兵作战演变为策划精密的集体行为。

网络综艺正是抓住这一动向，在"偶像养成"节目上推陈出新，为用户制造更多见证明星诞生和成长的机会，通过对"团魂""热血""青春""感恩"等积极元素的强调，积聚用户热情，推动应援文化朝正向发展。2017 年，《中国有嘻哈》《明日之子》《美少年学社》《超次元偶像》等节目集中涌现，这一年也成为网络综艺市场的"偶像养成爆发年"。2018 年的《偶像练习生》《创造 101》等节目虽是对韩国《PRODUCE 101》节目的本土化改造，但这种深入到国内各大经纪公司和演绎公司选拔、训练、培养练习生的晋级比赛模式，将过去电视选秀节目舞台上的"PK"进阶到将票选权力交给全民制作人的"Pick me"。《偶像练习生》中舞台表演的部分较少，更多的是展现练习生们如何与自己较劲，如何与他人相处，如何做出选择，如何充分表达自我……让选手在明星导师的训练下成长，为用户提供了全方位观察练习生成长和本真状态的机会，并让用户选出全新偶像团体，使综艺节目深深嵌入明星制造业的各个环节，将应援与养成的效力发挥到最大③。

3. 真人秀类网络综艺节目

在网络带宽和网络存储空间成本不断降低、视频生产设备和直播基础设施日臻成熟的背景下，网络内容通过直播的方式直达终端用户，一场来自网红主播的底层革命，刺激着人们实时观看、不间断观看的需求和自我展示欲望的爆发，自下而上地颠覆了网生内容生产互动的行业逻辑。真人秀类网络综艺节目在题材上与电视综艺节目的发展方向类似，主要有亲子类、旅行类、美食类、观察类、情感体验类等，但在制作方式和表现形态上，为契合网络用户全新观看方式而生的直播类真人秀与电视真人秀呈现出截然不同的面貌。传统电视"直播"对节目内容几乎不会造成影响，网络"直播"则可实现与用户真正的实时互动，对节目内容走向产生影响，使内容朝着不可预期的方向发展。

2015 年腾讯视频和东方卫视联合制作播出的《我们 15 个》，是一档在网上 24 小时×365 天不间断直播的真人秀节目。节目招募了 15 位性格、观念各异的嘉宾，齐聚荒芜平顶，从零开始，利用有限的资源，共建理想生活。该节目对所有人的行为进行了多机位、无死角的全年不间断直播，把真人秀的"秀场"拓展到极致。第一，在台网联动的传播方式上，节目覆盖了电脑端、手机端、平板端、电视端等终端。第二，针对不同播出平台策划剪辑形式各异、时长不等的节目，用日播版、周播版、精华集锦、番外篇、特别篇等节目形态

① 徐晓眉. 对偶像养成真人秀产业模式的思考——以韩综《PRODUCE 101》为例[J]. 今传媒，2017(8)：96.

② 放下偏见来了解粉丝应援文化[EB/OL]. http://ent.qq.com/a/20160426/062631.htm.

③ 黄昕宇. 对话陈刚：从选秀到偶像养成[EB/OL]. https://www.jiemian.com/article/2043462.html.

满足不同平台用户的需求。东方卫视在电视日播版里，对内容进行优选和精剪，不同于流水账似的网络直播，电视节目用 30 分钟的时长涵盖平顶上发生的节奏紧凑的一连串故事，毫不拖沓。第三，在节目的互动方式上，网络播出版本里，四路直播让你可以挑选你想看的位置，两个 360°全景镜头让你可以决定观看的角度，除了网络弹幕和投票之外，你甚至可以参加节目发起的生活物品解锁活动，支持平顶上的居民渡过难关。

与节目内容本身想要传达的亲手创造理想生活的理念相比，该节目更大的意义在于其实验性，它不再是一个经过选择后时长有限的节目，而是一个完整过程的展现，用户既是在场外随时看戏的"上帝"，又是一同猜测未知结局的当局者。直播内容因其强烈的不确定性，极大地增强了平台用户的黏性，提升了平台用户的访问时长。

在直播综艺的探索下，芒果 TV 的《完美假期》对 12 位年轻人进行 90 天密闭空间相处模式的观察，爱奇艺的《爱上超模》也采用这种方式满足用户的窥探欲望。其他直播方式还有：爱奇艺的《十三亿分贝》直接通过直播平台开放报名通道，汪涵、大张伟等导师现场点评，直接与用户互动；酷狗直播推出的《跨界也疯狂》以全程直播无后期，主打"唱歌走音没人帮修音"，吸引网络用户的广泛关注；熊猫直播的《侣行·卫星直播探世界》全程直播"侣行夫妇"张昕宇、梁红东起海参崴、西至莫斯科的横跨俄罗斯之旅。

在录播剪辑真人秀方面，我们既可以把它理解为沿袭传统电视综艺真人秀的制作方式，也可将其想象成对直播真人秀后期加工的产物。当然网络提供给用户更多元的选择空间，如《偶像练习生》原始素材量非常大，因此正片只给出一个基本发展框架，用户看完正片只能知道这段时间"所有人"有什么新的进展，而如果想了解自己关注的"那一个人"发生了什么，则要进入网络平台的专属页面观看相应的视频，从而多维度地了解练习生的生活细节，网络实现了节目内容的一次性生产和多用途使用。同样，网络平台对《幸福三重奏》《心动的信号》等真人秀也进行了不同版本的剪辑，一方面提炼"精彩看点"，制作精简版、普通版，另一方面针对付费会员推出"悠享版"，增加 20 分钟以上正片里没有的内容，展示更多细节。这就意味着对用户来说，只要愿意花时间，就能更多地了解节目更丰富的细节，即使用户时间很少，也能通过观看平台精心推出的精选短视频在短时间内跟上节目爆点。

4. 综合型网络自制综艺节目

除了以上几种主要类型外，目前网络综艺市场在节目类型上更多呈现出综合型特征，即在一个节目中，围绕节目内容，灵活使用综艺表演、益智竞猜、纪实、脱口秀、才艺竞技、游戏等多种元素，使得此类节目具有两种或两种以上的类型特征，这也是节目创新的表现。例如，《拜托了冰箱》将脱口秀和厨艺展示结合，《周六夜现场》将脱口秀与情景剧、歌唱表演相结合，《明星大侦探》将变装角色扮演与推理游戏相结合，可谓形式新颖，各出奇招。

11.2.2　网络综艺节目的主要特点

网络综艺节目自诞生以来现象级节目层出不穷，类型众多，样态丰富。网络综艺改变了综艺节目的播放渠道，并且作为互联网思维背景下的综艺节目新形态，网络综艺是以互联网思维为目标用户打造的文化娱乐产品，在网络传播规律的主导下进行着综艺节目内在

创作逻辑的变革，呈现出不同于传统电视综艺节目的一些新特点。

1. 伴随式观看

网络即生活，网络重塑了人们的社会关系形态，改变了生产、工作、购物、娱乐等生活方式，以阿里巴巴创造"双十一"这个新狂欢节为例，一个定位为电商平台的企业却能在每年"双十一"前夜与台网联动播出阵容堪比春晚的大型综艺晚会，这类综艺节目"新物种"的出现，意味着每一个提供服务的网络供应商都能成为提供信息和组织生活的网络内容生产者。从更宏观的角度讲，互联网强大的技术力量、资本支持和其架设的人际网络，重塑了人们适应世界、融入社会的全新生活方式，它有足够的能量创造新的生活。近年来蓬勃发展的"网红经济"显示出网络改造人类生产生活及经济模式的强大潜质。那么，是什么让网络如此强大呢？那就是"伴随"！"伴随"也为网络综艺节目打上了与电视综艺节目不同的标签。

首先，在观看场景上，网络综艺节目作为网生内容的重要组成部分，其伴随化概念涵盖了电视曾经提供的伴随功能。我们以往对电视的重度依赖，表现为我们一边看电视一边与家人共享休闲时光，或听着电视节目的声音，手里仍进行着家务劳动等其他工作。而如今，智能手机是我们"身体的一部分"，这种伴随更具个人化和个性化的色彩。不同的人群有不同的网络使用习惯和内容偏好，网络综艺节目就要分众化传播，即面向不同用户生产和推送不同的内容，内容上的垂直细分和传播上的精准化成为网络综艺节目制胜的法宝。

其次，在观看时间上，直播类网络综艺节目能为用户提供完整的过程展示，并自始至终为用户提供"未知"的体验感，只要用户有时间，节目即可一直伴随其左右。

最后，在内容设置上，由于网生内容的伴随式观看状态更容易被其他信息流介入，所以网络综艺节目相比于电视综艺来讲更需要增强用户的黏性，这就要求网络综艺节目的创作者用好注意力资源，通过快节奏的剪辑和开门见山式的讲述，让用户在短时间内即可获得节目为其提供的内容爆点和兴奋点，可以说，抓人眼球的关键内容点一直伴随用户观看的始末。

2. 年轻化的审美内容

我国网民以10～39岁群体为主。截至2018年12月，10～39岁群体占整体网民的67.8%，其中20～29岁年龄段的网民占比最高，达26.8%[①]。据统计，在《创造101》的粉丝中，19～24岁占比41%，18岁及以下年龄段占比33%，25～34岁年龄段占比21%，也就是说，34岁及以下年龄段的人群占了这档节目观众总数的95%；而在《偶像练习生》的粉丝中，这一比例是93%[②]。事实上，网络综艺从诞生起面向的主要用户群体就是年轻人，他们与互联网的发展一同成长，长期以来形成了从网络获取知识、信息、服务、娱乐的习惯，以及去中心化、不笃信权威、自由开放的价值追求。目前，大部分网络综艺多瞄准的是年轻用户群体，并在契合年轻人的接收习惯、兴趣品味、价值取向等方面不断探索。《2017 快乐男

① CNNIC：2019 年第 43 次中国互联网络发展状况统计报告[EB/OL]. http://www.199it.com/archives/839412.html?from=timeline.

② "偶像养成"节目令人担忧[EB/OL]. https://baijiahao.baidu.com/s?id=1608340086226788576&wfr=spider&for=pc.

声》总导演陈刚也一直将"95后""00后"作为他的"节目精准定位粉丝群",对当下的年轻用户进行"画像",陈刚认为这一代的年轻族群有明确的自知和自认能力,充满自信,拒绝被要求和被限定①。网络综艺节目需探索他们的兴趣点,了解他们关注的热门领域,通过年轻化的内容风格和节目设定来吸引年轻用户,才能做到有的放矢,获得更多用户的关注。

一是开放的价值观取向。随着互联网对电视带来的"距离感"的消弭,年轻的网生代相信每一个人都有介入、创造、分享信息的权力,一个节点的力量既渺小而又伟大且不可取代,他们的价值观取向更加平等、开放、自信,这促使他们相信"草根的胜利",理解"明星也是人"。年轻人因为自信的底色而变得更加不惧另类、敢于自嘲。例如,《偶滴歌神啊》就以"非大型、不靠谱、伪音乐"为口号,参考"鉴音天团"的意见,用推理游戏的方式,推断出谁才是真正的"歌神",不是比谁唱功好,而是比谁演技高,同时,谢娜"放得开"的主持风格引领节目实现"快乐自我"的价值追求。又如,《明日之子》的口号是:不追捧完美,只加冕个性;不仿效已知,只创造未知;不标榜权威,只敬仰平凡。"每一个人皆不相同,只因我们天生被赋予以下权利——展示自我的权利,坚持自我的权利,再造自我的权利。"②

二是平等的语态。电视节目"赋能"功能减弱,年轻人不迷信权威,发现原来被尊为台上导师的人也是可以被调侃的,张绍刚的身材和马东的眼袋都可以成为节目中用来抖包袱的"梗"。以前的选秀是选手在舞台上表演,评委坐在评委席上打分,此后《中国好声音》将"评委"变为"导师",导师可以选择选手,选手也可以选择导师。在网络上,《明日之子》的初选中,虽然导师们依然坐在椅子上,但选手可以从赛道一路走到评委眼前;而《快乐男声2017》《这就是街舞》等节目则让明星与参赛者们共处于一个表演区域,明星就站在选手们中间,明星的身份也不再是"评委",甚至不再是导师,而只是某个战队的"队长",与其选出的队员们共同为本队努力拼搏,明星与参赛者之间是一种平等的关系。

三是个性包容的人物形象。在主持人形象设计方面,凸显人物性格,主持人、嘉宾、选手的形象会综合形成整个节目的风格。声称"40岁以上的人请在90后陪同下观看"的网络综艺节目《奇葩说》对辩论赛赛制升级,突出辩论界"奇葩"概念,参赛者性格鲜明,观点独特,口才出众。节目组对从主持人到嘉宾再到参赛选手的造型设计强化了奇葩们的个人魅力,在人物形象包装上紧紧围绕"趣",几乎每一集都专门设计了不重样的服装造型,凸显马东的幽默风趣、蔡康永的温情细腻,服装造型烘托人物个性,犀利直率的话风在出彩的造型下更显情趣。

3. 从大众文化到圈层文化

"圈层"或"圈子"并不是新概念,在互联网时代一方面用户更加细分,另一方面社交网络又将兴趣相同的人越来越紧密地联系在一起,形成各自的网络虚拟社区,使得过去较为小众的圈层文化逐渐壮大。与大众传播相比,互联网圈层文化最初只是网络传播中的一个个小"点",当散布在各个点上的人因共同的爱好和相似的属性逐渐聚在一起后,就形成了圈层文化。圈层文化往往有自己的"行话",有长期形成的独特规则和习俗,这些不为

① 黄昕宇. 对话陈刚:从选秀到偶像养成|正午·偶像02[EB/OL]. https://www.jiemian.com/article/2043462.html.
② 《明日之子》:给选手多一点包容[EB/OL]. https://www.jianshu.com/p/dae2e41e1212.

外人知道的东西造就了圈层的"神秘感",给用户带来一种"我更与众不同"的感受。

与电视综艺节目面向社会全体受众的大众化、普适性、综合性相对,网络综艺节目作为互联网产品,在策划之初便锁定更精准的用户群体,专注特定领域,针对特定需求,方便用户在浩渺的信息海洋中以时间更少的寻找和点击获取更多有针对性的信息,我们称这一特点为垂直化特征。网络综艺节目基于网络大数据可以方便地确立目标用户,发现市场缺口和机会,而且以中国的人口基数看,即使曾经再小众的圈层,人数都不会太少,因此只要找到精准的切口,便有可能在短期内迅速爆发,成为受圈层内用户喜爱的节目[①]。例如,优酷发布"这就是"系列综艺,《这就是街舞》《这就是铁甲》《这就是灌篮》分别瞄准曾经在大众文化视野里一度缺位的街舞文化、机器人格斗和街头灌篮等不同圈层文化,在题材的选择上始终聚焦青年潮流文化,在表达形式上摒弃了对以往成功模式的照搬和模仿,开辟了全新的"养成系"原创模式。事实证明,深耕圈层文化,找到不同圈层的痒点、痛点和爽点,就能发挥更强的生命力和长尾效应,进而取得不俗的成绩。

11.3 网络综艺节目的选题策划

11.3.1 指导思想

1. 传递正能量

网络综艺节目应符合新时代文艺创作的时代导向,以营造天朗气清的网络空间为职责,聚焦培养"担当民族复兴大任的时代新人"[②]这个核心要求,提高作品的精神高度、文化内涵、艺术价值。在此目标方向下,创作者应平衡好青年人的兴趣点和文化正能量引导,掌握用户的理性需求,激发陶冶型自由情感[③],坚决反对搜奇猎艳、一味媚俗,拒绝"泛娱乐"的低俗化炒作,保证节目"既有意思,又有意义",实现多元化、质量化发展。

首先,要正视青年文化。大卫•理斯曼(David Riesman)认为主流文化中允许一定反叛内容存在,"反叛的空隙存在于文化允许的幻想领域"[④],应以开放的心态,广泛深入地了解新生代文化,不戴有色眼镜地看待嘻哈、街舞、街头灌篮等青年文化领域。

其次,应对青年文化给予正向的引导,传播真善美。创作者应"发挥优秀视听节目对青少年思想引领、情操陶冶、兴趣引导和知识教育的作用,吸引广大青少年通过观看思想性、教育性、科学性、趣味性相统一的网络视听节目有所学、有所乐、有所获"[⑤]。例如,《送一百位女孩回家》陪伴不同身份的都市女性度过下班路上的时光,真实展现都市女性的生活羁绊与成长心路;《拜托了衣橱》携手中国青少年发展基金会发起"这个冬天不太

① 吴燕雨. 爆发的嘻哈:小众文化的胜利,还是幻梦一场?[N]. 21 世纪经济报道,2017-07-31(007).

② 习近平出席全国宣传思想工作会议并发表重要讲话[EB/OL]. http://www.gov.cn/xinwen/2018-08/22/content_5315723.htm.

③ 梁丽强,徐梅艳. 让低碳美学照进电视真人秀节目的现实[J]. 今传媒,2015(1):108-110.

④ [美]理斯曼,格拉泽,戴尼. 孤独的人群——美国人性格变动之研究[M]. 刘翔平,译. 沈阳:辽宁人民出版社,1989:87.

⑤ 国家广播电视总局办公厅关于做好暑期网络视听节目播出工作的通知[EB/OL]. http://www.wenming.cn/bwzx/ggtz/201807/t20180711_4754109.shtml.

冷"的公益活动，为山区小朋友送去过冬寒衣；《你说的都对》邀请来自心理学、人工智能、金融、生命科学等领域的"学霸"传播先进科学文化知识，将晦涩的科学知识与充满趣味的综艺搭配，在娱乐中实现知识的共享。

最后，打造阳光积极、热血向上的新生代偶像。青年们视偶像为自我内心的导航，其个人魅力、行为态度、面对压力时的强大内心以及人际交往方式都应产生鼓舞人心、振奋精神的积极力量，为青年人做出榜样。

2. 创新为本

网络综艺节目在经历了爆发式增长后，显露出题材雷同、内容同质、创新乏力等问题[①]，与此同时，大量网生内容培养了用户更加难以调和与满足的胃口。在这种背景下，创新力是网络综艺节目的根本生命力。

近年来，AI、VR、AR、MR 以及全息影像等高新科技推动网络综艺节目不断探索和创新，智能眼镜、室内航拍、全景拍摄、球形 LED 显示屏等技术手段使视听呈现更加奇观化，全面凸显创新力和科技感。优酷推出的"这就是"系列包括《这就是街舞》《这就是铁甲》《这就是歌唱》《这就是灌篮》等多档既叫好又叫座的原创综艺节目，充分体现 2017 年优酷秋集提出的"一同三新"概念，即"同一视听管理标准、新视听、新审美和新知识"，力求综艺内容给用户新的视听审美、新的叙述方式和新的知识信息。据统计，2017 年 1 月到 2018 年 7 月，在豆瓣评分前 30 名的综艺中，优酷以 11 档综艺的上榜数量占据综艺市场第一。2018 年 10 月福克斯传媒集团正式与优酷签署合作协议，买下优酷原创综艺《这就是灌篮》的模式版权，并计划在其他国家和地区进行本土化开发。此前，《这就是街舞》的版权已成功输出到马来西亚、新加坡、泰国等多个国家和地区。"这就是"系列综艺开创了国产原创综艺模式出海的先河，对于提升国产原创精品内容的品质和"文化出海"都具有里程碑意义[②]。

11.3.2 选题方向

1. 把握大势

综艺节目由于具体综合性、开放性和包容性，因而选题空间十分广阔。面对丰富的选题，一档优质的网络综艺节目在选题策划阶段必须将世情、国情以及行业趋势摆在首位，尤其是作为网络空间视听内容的重要组成部分，网络综艺节目更应以"新时代、新气象、新作为"为风向标，讴歌新时代，展现新景象，传递正能量，争做网络空间里引导正确舆论的排头兵。

2. 关注用户

互联网时代，网络用户成为"生产性受众"[①]，他们不再是被动的信息接收者，而是成

① 风遥. 风口下的网络综艺 IP 如何长效发展?[J]. 互联网周刊，2017(22)：46-47.

② 黄云灵. 福克斯传媒买下优酷《这就是灌篮》模式版权 国产综艺模式出海[EB/OL]. http://ec.zjol.com.cn/yc/201810/t20181016_8491143.shtml.

① [美]约翰·菲斯克. 电视文化[M]. 祁阿红，张鲲，译. 北京：商务印书馆，2005：207.

为信息的主动生产者和传播者，网络综艺节目的内容生产方式同其他网生内容一样，必须重视并整合网络赋予用户的创造能力。《火星情报局》就是通过大数据平台和问卷调查分析产生的节目创意，不仅话题产生自网络，"火星特工"们也是由网友票选决定的。《奇葩说》也通过新浪微博、百度搜索、百度贴吧、天涯论坛等热门社交平台筛选出热点话题，发动网友投票激发深度参与[1]，用专业模型进行分析比对，提炼信息价值，得出用户最关注的话题，综合线下讨论，最终确定目标受众群体最关心的话题。用户调研和网络数据统计分析的运用已经成为网络综艺节目策划与制作的重要组成部分。

3. 找准生活化的小切口

生活力是陶行知先生在《我们的信条》中提出的概念，是其生活教育理论的重要组成部分。他把生活力归纳为"健康的体魄、劳动的身手、科学的头脑、艺术的兴味和改造社会的精神"[2]五个方面。这对以年轻人为主要收视群体的网络综艺节目来说极具启示意义，在排除"跟潮流"的时尚化指向之外，开拓了更多服务性的空间。以"拜托了"系列为例，《拜托了冰箱》中明星们不仅畅聊美食，真实还原明星的日常饮食生活，还邀请两位主厨利用冰箱里各种难以预料的食材进行创意料理对决；《拜托了衣橱》也设计了让嘉宾和设计师进行旧衣改造对决的环节，建立了一套"冰箱哲学"和"衣橱哲学"，为用户提供更多的选择和可能性。

4. 延展类型矩阵

目前，网络综艺节目的数量已十分可观，但题材撞车、内容雷同的问题同时存在，解决这一问题的方法是深度挖掘题材，创新节目形态，拓展节目的类型矩阵。例如，虽然歌唱类综艺节目已经有十分丰富的类型了，但《十三亿分贝》抓住了方言演唱这个切口，在方言歌唱类综艺上深耕细作；《这!就是歌唱·对唱季》则将同台竞唱作为新的节目要素来探索新的节目类型。此外，有些网络视频平台还对其平台上的独播节目进行套播综艺的开发，如腾讯视频针对《风味人间》推出《风味原产地》《风味实验室》，打造"风味"系列节目。

11.3.3　网络综艺节目的话题设计原则

1. 热点：聚焦社会议题

网络空间是社会空间的另一重"平行世界"，一档网络综艺要确立每一期的选题，离不开对当下社会热点的聚焦。《周六夜现场》每一期都要推出"扎心金曲榜"，通过演唱表演的形式关注年轻人当下的痛点，如"社交负担带来的隐性贫穷""走在街上到处都是办卡"等。《明星大侦探》的选题更是紧扣社会新闻热点，围绕整容、校园暴力、家暴、传销等创作案情脚本。

[1] 吴佳玲，薛可. 纯网络综艺节目"网感"的后台生成机制——以《火星情报局》为例[J]. 视听，2018(6)：46-47.

[2] 邹开煌. 陶行知核心生活力培养的现代回响[EB/OL]. http://www.jyb.cn/zgjyb/201706/t20170608_658127.html.

2. 态度：正向引导

节目在聚焦社会热点、爆点的同时，应挖掘话题的社会价值，引发用户的思考，为用户带来正向的引导，以帮助用户更好地看待问题、思考问题和解决问题。例如，《火星情报局》最初主张以好奇心来发现问题，发展到第四季，节目的创作目标开始转向"如何解决问题和摆脱困扰"，当讨论"独居女性如何保护个人安全"问题时，情报特工们各出奇招，在两性权利越来越平等的社会基础上，引发公众对该问题背后的各种因素及其引发的深层议题进行思考。

3. 冲突：矛盾的非原则性话题

有冲突才有看点，但一味追求冲突带来的戏剧性，导致了过去一些网络综艺节目走向"互撕"和"暴力"的错误方向。冲突点应设在哪里，如何平衡冲突、控制尺度、以理服人值得深入思考与注意。《奇葩说》第五季的辩题有"毕业后混得很普通，要不要参加同学会""面对女友的求生欲测试，演戏还是做自己""男朋友氪金打赏女主播，该不该分手""职场菜鸟被前辈压榨，要不要拒绝"等，围绕年轻人在亲情、友情、爱情、工作、生活等方面常遇到的问题展开，既是非原则性的话题，又有着不同的看法，观点的冲撞自在其中。而用户也会在这种话题引发的观点冲突中更深入地思考问题，正所谓越辩越清晰，越辩越理性，越辩越机智。

4. 参与：人人都有发言权

与电视综艺节目相比，网络综艺节目因其网络属性而更应注重用户的参与和互动，节目设置的话题应能够引发不同用户的参与，应为用户与节目之间的互动提供空间，因此话题应具有开放性、包容性和思辨性。《心动的信号》在节目中设置了"女生应不应该主动追男生""在感情中面临即将分离的状况怎么办""男生让女生崇拜是不是更好"等话题，直击都市青年在社会交往中的常见问题，这既是年轻人时常关心的话题，也是不能给出等同划一的答案的开放性话题，极易吸引用户的关注和参与。腾讯视频的官方数据显示，在该节目的用户画像中，女性用户占比 55%，主要集中在一、二线城市，其中 29 岁以下年轻人高达 80% 以上[①]。共同的社交诉求、类似的生存状态，使得节目极易产生代入感，让用户产生"这个说的就是我""你并不是一个人""我也是其中一员"的感受，用户与节目间的距离也就随之缩短了。

11.4　网络综艺节目的环节设置

11.4.1　节目版式

节目版式是指节目的程序、结构、单元构成，不同类型的节目适合不同版式，如大杂烩的拼盘型，层层递进、环环相扣的层递型，混合型等[②]。有些网络综艺节目较之于电视综

① 《心动的信号》主创：霸榜热搜的"爆款恋爱网综"是这样打造的[EB/OL]. http://www.sohu.com/a/272318149_330259.

② 胡智锋. 电视节目策划学[M]. 上海：复旦大学出版社，2006：98-99.

艺节目可能在版式的单元划分上没有十分明确的区隔界限，但版式的确定有助于完善节目形态，把控流程节奏。例如，《周六夜现场》借鉴美版《SNL》的版式设计，是典型的拼盘型，以"一镜到底"的拍摄手法将开场脱口秀、情景剧表演、周六夜班车、VCR短剧、扎心金曲榜、卡司谢幕等单元连接起来，一气呵成地完成整期节目的"准直播"录制。《吐槽大会》属层递型，其环节分为两部分，第一部分每期邀请一位名人作为被吐槽的"主咖"，由全场各位嘉宾，以及主咖的朋友们轮番吐槽，第二部分则将话筒交还给主咖本人，直面吐槽"槽点"进行一一回应。更多的网络综艺节目则采用混合型的版式，在大的版式框架下以及各环节不断递进的过程中，融入更多的要素和样式，使内容呈现更加灵活。

11.4.2　综艺台本

与电视综艺节目一样，网络综艺节目在策划阶段就要做好任务发展规划和每个阶段甚至每一期节目的台本。台本与剧本不同，一段时间以来，关于综艺节目有没有剧本、应不应该有剧本的争议不断，尤其针对真人秀类综艺节目，如果不提前编好剧本，如何才能好看？以实际情况来看，"要么就有不露一丝痕迹的超级剧本，要么就真实发生，因为有时候生活比剧本要精彩得多"。[①]

1. 台本与剧本

每档综艺节目在启动前都会设置运行和推进的规则模式，台本的功能是捋顺规则，打通节目流程，保障节目按照既定的线索推进，确保录制现场有条不紊。导演组作为节目核心工作组，在节目的台本梳理和策划撰写阶段就要对规则和可能出现的漏洞进行全盘把握。此外，导演组还要深入调研，对节目主要嘉宾，甚至参与节目的飞行嘉宾以及参加竞赛和活动的选手等都要有全面、深入、细致的了解。

台本不是剧本，很多人质疑网络综艺节目的情节发展和人物表现的真实性，往往就是混淆了"台本"与"剧本"的概念。网络综艺节目的台本比较灵活，可根据节目发展、网友反馈等情况不断调整。例如，《热血街舞团》中淘汰赛进行到一定阶段时，比赛氛围已经白热化，选手和召集人都绷紧了神经，导演组认为此时再按照原本的台本任务规划继续淘汰选手，可能会给用户带来不适的感受，于是临时加入了请明星带战队完成限时编舞的团队任务，以此缓解气氛，调整比赛节奏。

真人秀，尤其是舞台竞技选秀类真人秀，尤其不能有剧本，这会让节目的公信力大打折扣，失去用户的信任。因此，此类综艺台本的写作要在规则上下功夫、磨创意。《热血街舞团》副总导演晓晴在规则设计上就别出心裁，一反传统导师挑选手的模式，而改为让选手给导师投票，鹿晗、王嘉尔、陈伟霆、宋茜作为召集人都十分紧张。据她回忆，这个环节就是要让每位召集人表现出不同的反应，因为"明星们最初只被告知有一段亮相表演，结果没想到要被选手们依据其表现投票。观众从视频中看到的反应就是明星们的第一反应"[②]。

① 综艺节目有剧本？听听这三位综艺导演怎么说[EB/OL]. https://new.qq.com/omn/20180509/20180509A1SRE5.html.
② 如何让一档网络综艺真实好看？网综导演晓晴：只编规则不编剧情[EB/OL]. http://www.takefoto.cn/viewnews-1460666.html.

有的网络综艺节目也需要提前精心编撰剧本。例如，《周六夜现场》，作为一档有表演有演唱的综合喜剧秀，每期必须提前找好选题，根据选题进行表演剧本的创作，节目拥有 50 人的编剧团队，每 3～5 人一组，根据嘉宾人选策划和撰写单元剧本，确保对剧本的笑料和节奏有精准的把控[①]。

2. 角色设置

网络综艺节目的人物角色设置是要给不同嘉宾冠以身份，并赋予其推动节目叙事发展的"权利"。近两年在竞技选秀类网络综艺节目不断推陈出新的过程中，角色设置也在不断加码，在评委功能上，出现了如全民制作人、明星召集人、赛道星推官等多样化、个性化的称呼，但实际职责定位仍是决定选手成绩高下与去留的评委角色。后期发展出的一些明星评委，是以队长、团长等的称呼出现，他们的身份真正地发生了转变，在功能上权力相对减弱，更多定位于带领参加综艺竞技的选手一同完成任务。同时，这类节目常省去单设的主持人一角，主持人的职责有时交由评委或选手完成，有时由现场导演直接指挥或通过广播的形式来完成。

观察类综艺节目则开辟第二现场或观察室，设置观察员这一角色，如《妻子的浪漫旅行》主持人陶子带丈夫们坐镇观察室，观察妻子在外旅行的种种表现，形成隔空互动，还设置"懂事会"，让更多局外人一同探讨夫妻间的相互影响和相处之道。

角色设置的多样化和丰富化是网络综艺节目不断精细发展的表现，但应注意，增加角色就必须赋予角色不可或缺的权利，如果这个角色的出现可有可无，非但不能使节目更出彩，反而会给用户带来"鸡肋"的感觉。

11.4.3 赛制流程

这里所涉及的赛制流程主要针对网络选秀类综艺节目而言，较之传统电视选秀类综艺节目，网络选秀类综艺节目增加了更多的环节和细节，以此来吸引用户持续投票支持。赛制设置要考虑用户的理解程度，做到繁而不乱，简洁有力。在赛制核心元素的设计上，目前主要的网络选秀类综艺节目惯常使用海选、个人表演、竞争对决、复活帮唱、用户投票等环节，但不同的节目在这些环节上有不同的创新和强化。例如，《创造101》强化了踢馆、淘汰复活等赛制，从一开始就找来三组选手来踢馆，甚至挤掉原本上了 A 班的选手；之后又补充"旁听生"的席位，还给每个队晋级的"点赞王"一个拯救淘汰队员的机会，使比赛充满了反转性和不确定性。

赛制的复杂化顺应了当今综艺剧情化的趋势，许多综 N 代选秀类综艺节目均以赛制的升级为节目改版的突破口。例如，《奇葩说》在传统辩论赛制基础上加入"奇袭"和"争夺复活卡"环节；《明日之子》第二季将第一季的三个赛道各自海选改为三个赛道的导师观看所有赛道表演，随时可以跨赛道"抢人"。

值得注意的是，对于竞赛性质的网络综艺节目而言，虽不能站在传统电视竞技的固定立场，但也不能轻易滥用网络更自由、更包容的权力，竞争最重要的还是"公平"二字。赛制是节目与选手、用户共同的"契约"，如果规则可以随时变动、随时被打破，就难以

① 张赫. 《周六夜现场》212 位观众贡献真实笑声[EB/OL]. http://www.sohu.com/a/243571217_114988.

服众，便会让付出成本为选手进行网络投票的用户感到自身权益受到侵犯。

11.4.4　空间区隔

对节目表现空间进行一定形式的区隔，是导演构思具象化的体现，空间区隔有助于节目更好地表现主题、把控节奏、划分单元，完成节目各版块的功能叙事，增强节目的丰富性和可看性。

1. 舞台空间规划

对于脱口秀、竞赛及游戏等需要用到舞台作为主要场景的网络综艺节目来说，这里的"舞台"是一个泛指，表演、竞技的主场并不一定是一个真正的"舞台"，但凡选手需要发挥表现力完成舞台功能的空间都应该有所规划和设计。例如，《明日之子》设置"盛世美颜""盛世独秀""盛世魔音"三条赛道，选手可根据自身特色和偏好选择赛道；《这就是街舞》的场景设置极具街头特色，不同战队各在一条"街道"进行表演，舞台空间把赛博朋克风格融入中国风，四条"街道"的主题设计分别对应庄严浓重的北方大宅门、市井精致的海派里弄、错落有致的岭南骑楼，以及活泼多彩的都市街头，舞台区隔明显，各队风格鲜明；《这就是灌篮》搭建了街头篮球场、室内赛场、篮球梦之屋、外景训练地等多元化的场景，不同场景突出不同主题，增强了可看性。

2. 活动场景搭建

观察、体验类网络综艺节目的活动场景一般需专门选择和补充搭建。《幸福三重奏》邀请专业室内设计师组成置景团队，他们根据不同嘉宾设计不同的居住空间[1]，福原爱的住所更偏日式小清新风格，而蒋勤勤的住所则充满中式元素，通过这样的置景和陈设不仅营造出温馨的家庭氛围，还能凸显嘉宾不同的性格特征和生活理念。

3. 侧幕与观察室

侧幕与观察室的设置可实现多场景、多情境叙事，拓展节目叙事空间。《周六夜现场》为了实现"一镜到底"的效果，将 1200 平米的演播厅划分为一个主舞台和八个场景，陈赫、岳云鹏等演员从主舞台走下来，在侧幕进行采访、串场，接着进入下一个场景开始新一轮表演。而观察室的开辟使真人秀类网络综艺节目呈现出"体验+补充+多向交流"的过程[2]。真人秀空间用于"秀"，观察室空间补充自我和他人的审视视角与交流，给出了解释空间，拓展了沟通维度，便于更好地把握内容走向。

① 周煜媛. 揭秘《中国好声音》《幸福三重奏》《勇敢的世界》背后的道具置景[EB/OL]. http://www.sohu.com/a/251833280_657278.

② 玖肆. 二元平行 or 三角共生，观察类节目如何处理繁杂的人物关系？ [EB/OL]. https://www.jianshu.com/p/1a1ff836d92c.

11.4.5　互动设计

1. 交互思维

"随时娱乐、随时表达、随时生产"[1]已成为当今网生内容用户的主要行为特征，代入式体验、沉浸式互动将增强用户黏性。网络综艺节目相较于电视综艺节目在形式上更注重用户互动体验，其互动设计应贯穿于策划、制作、播出、反馈全流程，这需要创作者及早确立交互思维。交互的思维体系是把自己放在"中间地带"去考虑节目、嘉宾选手与网络用户三者之间的定位、关系以及服务、营销推广等多方面的因素。

1）赋予用户权利

网生内容，用户至上。网络综艺节目的用户赋权体现在拓展用户发表意见和参与投票的方式以及改变节目议程设置、主导比赛走向、决定参与者命运等方面。《偶像练习生》节目组面向国内外众多经纪公司推荐选拔 100 位练习生，设置全民制作人，在四个月封闭式训练过程中，票选出优胜者组成全新偶像男团并出道。《偶像练习生》并非简单地给投票人换个名称而已，而是真正让用户以"制作人"身份全程感受并参与一名准艺人出道的过程，高频互动、行使权力、发表意见、参与讨论。在节目内容编排、议程设置、线上线下互动等各个领域协同发力，最大程度地释放用户价值，节目组高度关注全民制作人提出的所有意见，搭建桥梁、时刻互动，向选手转达全民制作人的意见，回应全民制作人的需求，全民制作人的喜好将真正对节目的进程和内容产生影响。

2）激发用户参与

互动方式的设计要简单易行。网络综艺节目拥有天然的平台优势，弹幕、评论、屏幕问答是常见的节目互动元素，既不需要用户做复杂的准备，也不需要专门跳出节目播放界面就可以完成，较之于要专门离开界面或在节目播放后再去参与的互动方式参与度更高。

选择用户参与度高的时间和情境。工作日午间往往是上班族们无法回家，又无事可做的时间，选择在这个时间更新的网络综艺虽占据了一天中网络节目播放量的一个"小高峰"，但用户在观看行为之外再进行深入互动的意愿难与晚间和周末相比。

互动行为需要反馈信息的刺激，参与的效果要立竿见影，用户期待自己的参与能给节目内容走向产生影响，从而更加体现互动参与的存在感。在这方面，熊猫 TV《女神经常来》在直播中插入实时投票功能，步骤简便高效，观众可实时看到投票情况，强势调动用户主动参与互动意愿；而《中国音乐公告牌》虽借鉴歌曲打榜形式，评选维度由视听传播指数、社交互动指数、舞台热播指数、用户喜爱指数共同组成，但其中却没有设置实时投票，弱化了榜单的现场竞技感和观众参与感。

3）实现用户生产价值

用户是互联网内容生产者，网络综艺节目策划人员要充分利用用户互动创造的生产价值，从中寻找选题、发掘嘉宾、改进模式、增加"爆点"等，使用户的生产力得到最大化的体现。具有意见和建议性质的弹幕和评论对节目策划和改版最具参考意义，《吐槽大会》节目组透露策划人李诞为了收集用户的反馈信息，常常反复研究同一期节目的弹幕内容，

① 爱奇艺姜滨：开放型合作模式将催生更多纯网内容[EB/OL]. http://www.cnfl.com.cn/yule/2015/0605/23380.html.

择其善者而从之，不断提升节目效果。

2. 互动方式

1) 视频界面互动

在视频界面上的互动属于较为基础的互动方式，基本上是视频界面能提供什么功能，用户就在什么功能当中做出选择，如弹幕、评论、屏幕问答等，属于目前网络综艺节目的"标配"。在多机位或全景拍摄的情况下，视频网站可再增设终端功能，为用户提供不同视频讯道，让用户自行选择自己最想看的视角，或左右滑动手机获得 360 度的环绕体验。

2) 两微一端互动

"两微一端"是指微博、微信和客户端。这需要节目利用网生属性，在播放后能引发进一步的话题讨论和社交型互动。《明星大侦探》作为一档悬疑推理类网络综艺节目，每期节目中六名嘉宾针对一个案件进行物证寻找，参与推理过程，推测"真凶"，用户可在微博端共同讨论剧情走向。《恐怖童谣》单集在微博的讨论量就达到 24.5 万。《火星情报局》鼓励受众通过提案的方式参与节目，据调查，有 42.02%的用户曾经参与过视频报选题，可见受众参与的积极性是非常高的[①]；节目还组建了用户 QQ 群、微信群、火星情报局 App，将挑选的选题先放到网络上测试，得到用户认可后再投入制作，值得一提的是，以"知道地球新鲜事"为标语的火星情报局 App 上线不到两周，下载量就突破"10 万+"，粉丝可通过 App 看娱乐新闻，发现新奇事物，了解节目艺人的最新动向。

3) 线上线下互动

网络综艺节目还可通过举办线下活动，拓展线上节目的影响力，丰富互动的形式。《火星情报局》与大学生社群联合进行品牌推广与传播，在多所高校开展"火星 fun 校计划"的校园联动推广活动，在与中国传媒大学联合举办戏剧之夜活动中，学生们模仿火星特工进行提案演туру[②]；《这就是灌篮》邀请 200 所高校参与 3V3 篮球赛；《拜托了冰箱》联合壹基金推出"智能爱心冰箱"计划，号召社区居民进行食物共享；《拜托了衣橱》推出"这个冬天不太冷"计划，为山区儿童捐赠衣物。

网络综艺节目通过举办线下营销活动，还可与市场紧密接轨，制作衍生产品，形成网络综艺全产业链。例如，《暴走法条君》基于"法条君"形象推出文件夹、公仔、充电宝、水杯等周边衍生产品[③]；《不可思议的妈妈》与母婴、早教、游戏、亲子餐厅等领域的近 10 家机构探索战略合作，为市场与用户提供连接点，通过电商小程序进行节目衍生品售卖，开发付费课程《2 小时帮你成为不可思议的妈妈》。通过这些活动，节目不仅撬动了整个产业链，还增强了用户对节目的的黏性和忠诚度。

4) 直播定制互动

直播定制互动是网络综艺节目较之电视综艺节目的最大优势，QQ 音乐根据明星特色、粉丝心愿定制音乐综艺节目《见面吧!爱豆》，直播粉丝与偶像的明星见面会。直播前，节目组与微博、微视联动进行互动抢票、打卡投票等为期约两周的预热，由粉丝提前投票决

① 文语涵，喻雨亭. 基于"媒介四定律"对网络综艺节目互动传播的研究[J]. 新闻研究导刊，2018(11)：28.

② 《火星情报局 2》如何撬动年轻观众? 揭背后原因[EB/OL]. http://www.sohu.com/a/125127835_114731.

③ 吴亚雄，李岩. 暴走法条君走红 催生网综第一萌宠[EB/OL]. http://ent.people.com.cn/n1/2016/0727/c1012-28589976.html.

定见面会现场演唱的曲目歌单、服装、道具等，粉丝也可以根据偶像的歌曲设计舞蹈动作并上传微视，跟拍量最高的动作将由爱豆在现场模仿。直播中，明星抽取一位在线的幸运粉丝，满足其愿望；设置"YES OR NO"环节，由明星提问，粉丝用手机投票，通过答题获得上台互动的机会，线上观看直播的粉丝还可以在直播间同步答题。

11.4.6　广告植入

在广告植入方面，相对电视综艺节目而言，网络综艺节目里的广告植入具有轻量化、灵活度高、曝光率高、定制化强等优势，在电视广告植入惯用的道具植入(露出)、台词植入(口播)等"硬"植入模式基础上，发展出花式口播、情景植入、创意剧情中插等形式。同时，广告不再是独立于节目之外的内容，而是节目策划初期就需要考虑的一个组成部分，是维系节目资金链条、提升商业转化率的重要层面，节目要在筹备初期尽早招商确定赞助品牌，然后结合节目整体流程和节目风格共同协商广告多元植入的形式和文案，经过全盘考虑，实现网络综艺节目与广告商业推广的双赢。

《奇葩说》的主持人马东创造的"花式口播"自成一派，文案打磨尤其值得学习，"穿衣用'有范'，争取不犯二""掏出来搞事情的某某手机"等文案，几乎引领了此后语言类网络综艺节目口播广告的风潮。在后来几季中明显能看出从节目策划环节开始就贯彻到底的品牌植入整合性思路，节目策划者与品牌公关人员共同谋划，加强定制，一方面深入挖掘品牌价值，另一方面找到品牌与节目环节的衔接点。此外，还结合不同嘉宾的个性特点，找到嘉宾与产品的契合点，为嘉宾定制剧情，拍摄创意广告短片，降低中插短片的突兀感。

11.5　网络综艺节目的后期制作

11.5.1　网络综艺节目后期制作的作用

近几年来网络综艺行业日渐成熟，其制作流程更加专业，行业工种更加细分，后期剪辑在工作量比重上不断增长并且在重要性上不断增强，我们不再简单将其视为网络综艺节目生产的一个环节，而是将其视作节目内容的"二度创作"。剧情跌宕的情节剪辑、吐槽戏谑式的花字、格调清新的动画，还有各种酷炫的特效包装，都成为网络综艺节目比拼创意、脑洞大开的"战场"，业内甚至出现"三分靠拍，七分靠剪"的说法，由此可见后期制作越来越重的分量[①]。

一是丰富节目维度。网络本身已经打破了电视线性观看的维度，但用户对网络综艺节目丰富性的期待还在不断加码。后期制作使网络综艺节目不仅广泛地吸收动漫、电影、电视剧等各种艺术形式的优点，按照逻辑顺序铺陈情节、展开叙事，还以精美密集的贴纸、花字、表情、特效、动漫等元素，从平面到立体，突破次元，创新玩法和花样，使用户在

① 50种流泪特效、花字审核至少3次、头像都带动态⋯⋯揭秘综艺后期引领者的4大撒手锏[EB/OL].
https://www.sohu.com/a/224143793_100014852.

感官体验上不断升级。

二是补充背景知识。网络综艺节目深耕垂直领域，一些曾经仅流行于部分圈子的小众文化逐渐进入大众视野，但对于广大用户群体来说，这些内容并不是立刻就能完全被接收和深入理解的，这需要依赖一些手段对陌生的领域加以标注，补充相关背景知识。例如，《中国有嘻哈》在选手表演环节专门为说唱的唱词进行了"单押""双押"等标注，为外行用户提供了了解专业术语的途径，同时为赛事进展、学员表现提供判断参考。

三是增强戏剧效果。在网络综艺节目的后期制作中，"综艺编剧"这一称谓的出现具有一定的争议性，因为这意味着后期要将素材提炼编排出剧情来，似乎有违真人秀"真"字当头的价值追求，但我们要从中把握网络综艺在叙事上的发展趋势。在《明日之子》中，当一位选手表演完等待星推官给晋级结果时，节目先给出评委最终的点评"我们认为你唱得很好，讲话斯斯文文，歌声一派正气"，接下来却亮出结果"待定"，节目通过戏剧化的剪辑引起用户的好奇，制造悬念。接下来选手下场，发表感言，"一直都付出了很多的努力，特别对不起那些支持我的人，我不太能接受刚刚的自己，表现得太差"，加深悬念。继而字幕出现"他为什么会被待定？"一段倒放特效把用户重新带回比赛现场，原来在宣布结果前，选手打断了评委，故意利用节目规则，投机取巧地"套路"星推官，希望星推官给出"666"的手势让他晋级，没想到这一行为反而引起星推官的反感，导致该选手被待定的结果。

四是调节情感走向。紧接上一段落，《明日之子》在剪辑上让叙事再次回到后台，选手委屈流泪，情感得以宣泄。字幕出现"这个故事告诉我们……"回到星推官的解释，"他不'加戏'多好"。评委表达了对他未能晋级的遗憾，同时用户情感得到妥善安放，一个完整而跌宕起伏的叙事段落就此完成。感动、爆笑、震撼、紧张……后期制作对于网络综艺节目的情感节奏和整体起伏起着至关重要的作用。

11.5.2　网络综艺节目后期剪辑流程

网络综艺节目后期工作包括素材整理、粗剪和精剪、包装特效、调色混音，以及网页推广内容制作等，不同部门和岗位对应着不同职责和功能。

1. 素材整理

由于网络综艺节目强调全程性的伴随感，因此在拍摄阶段架设的机位更多，视角更丰富，拍摄时长甚至延展至每位参与对象的全天生活跟踪，因此一档中上等制作水平的网络综艺节目，前期收集到的视频素材量通常在一万小时以上。例如，《创造101》"1分钟成片要在8万分钟素材里去找，素材量相当于普通综艺节目的30~40倍"[①]。

传统电视节目的素材整理作为后期制作的第一步，一般由剪辑助理来完成，但网络综艺节目形成平台和制作公司的规范化制作流程后，目前已经单设出独立的素材管理团队，他们要随时保障前期拍摄的素材得到安全的储存、保管，并根据卷号、日期、场次、摄影机等信息编号，做好场记信息记录，必要时标出声音信息，使素材在调用时一目了然，提

① 从《创造101》《向往的生活2》到《这就是铁甲》，起底爆款综艺后期[EB/OL]. https://www.sohu.com/a/241087361_436725.

高导演和剪辑查找素材的效率和直观辨识度。

2. 粗剪与精剪

粗剪剪辑师的工作是梳理清楚故事线。剪辑师要从海量素材中抽丝剥茧，梳理逻辑顺序、情感脉络，通过素材调配完成故事初步的编辑和构建。网络综艺节目对剪辑师的要求已经不再限于让他们"闭门造车"，一般会要求粗剪剪辑师每日参与拍摄，现场掌握节目当天的情节发展、人物变化、突发情况等，从而及时对新拍到的素材进行故事性梳理，完成每天各场景的段落剪辑。精准、明确、恰当和适时地找出关键细节，为精剪剪辑师提供关键素材的参考。在一些节目的制作过程中，由剪辑师在现场担任"场记"工作，轮流蹲点，甚至有些节目的灵感和创意是剪辑师在担任场记时自然发掘的[①]。

精剪剪辑师的工作更注重节目整体叙事脉络和叙事结构，把握情节段落之间的节奏变化，根据情况对不同场次内容进行合理的艺术处理，使节目线索清晰、节奏流畅、重点突出、看点丰富。例如，人物情绪爆发时应该使用什么音乐，每个笑点该如何放大，何时最适合上演"回忆杀"等，这些都考验着剪辑师"讲故事"的能力。

3. 包装与特效

网络综艺节目的包装与特效不仅需要强大炫目的 CG、抠像、拼贴、3D 制作等技术，还要求在思维上更加开放，发散想象，进一步加强节目鲜明的独创性和风格化特征。网络综艺节目在特效使用上更加密集，基本达到"一期一小时左右的节目花字数量通常在 600～700 之间，平均 5 秒出现一次特效"的程度，使节目精彩翻倍。此外，剪辑师还要根据情境加入各种特殊声效，营造氛围，以及对多机位拍摄的画面进行调色处理等。

4. 网页推广内容制作

网页推广内容制作包括不同版本、花絮及页面推广单页和动图的制作等工作。后期导演在贯彻总导演思路的基础上，把控节目的分集节点，充分运用采集到的所有素材，安排制作不同产品，从个人特写、花边花絮到平台页面等，判断哪些内容适合怎样的版本播出，哪些片段适合放大处理，加以包装后在两微一端上推广，引爆话题形成病毒式传播。剪辑师需统筹使用素材，使素材价值最大化。通常一档一小时左右的节目需要生产 50 个以上的短视频或花絮，短至几十秒、长至几分钟，以适应不同平台的各种需求。

11.5.3　网络综艺节目后期制作技巧

1. 塑造性格的"人设"传播

后期制作不仅要剪出故事，还要剪出"人设"，人设的成功塑造将有助于放大参与者的性格特色，形成个人风格，强化参与者的功能定位，增强节目传播力，使节目和人物达到双赢。后期制作人员要深入了解节目嘉宾的身份特征、性格偏好、个人标签等，才能对其在节目中可能产生的行为、语言、命运走向有所预判和衡量，进而在后期制作中抓住关

① 从《创造 101》《向往的生活 2》到《这就是铁甲》，起底爆款综艺后期[EB/OL]. https://www.sohu.com/a/241087361_436725.

键点，加以放大展示。如果人物性格并不鲜明，也应该尽力挖掘素材，找到最能体现个性特征的情节，为人物树立鲜明的人设形象。

后期制作人员要有意识地塑造或放大人设特点，但不用刻意制造人设来迎合或讨好用户。后期制作人员不仅要放大优点，还要保留他面对困难、克服自身缺点的历程，使人物形象更加丰满真实，故事更具吸引力。以《创造101》的杨超越和王菊两次形成传播热点为例，杨超越的性格大部分是由她自己展现的，后期制作人员只需抓住重点场景即可；而王菊的性格塑造更多则在于后期的梳理，通过不断强化和放大她在赛制进程中的表现，让观众记住她。

拟人化传播也是一种创造"人设"的传播技巧，如《这就是铁甲》将对战的铁甲拟人化，赋予每一个铁甲不同的性格，引发观众同理心，增强对战的激烈程度，把"它"剪"活"了。另外，许多节目设有"字幕君"这一角色，常常以花字幕的形式跳出来点评节目内容，让节目"自带弹幕"，带动观众情绪，也是一种拟人化传播的方式。

2. 细节的二度创作

"细微之处见真章"，我们将网络综艺节目的后期制作比作一次二度创作过程，是因为后期工作人员通过重新审视原素材，寻找其中重要细节，如动作、表情、语言等，根据自己观看的感受，结合用户对综艺点的需要，进行解剖、放大、突出、重复、强调等艺术化的再创作处理，把思路完全打开，挖掘镜头背后的深层意义，使节目各段落形成综艺点，颠覆经典，体现网感，张扬个性，强化焦点，增强综艺性。这充分体现了后期工作人员的主观能动性和他们自己加入的新的理解和想象，让一切皆有可能。例如，《奇葩说》中如果一个人发言提及现场其他人，画面会切出一部分，给到当事人一个反应镜头，在增加信息量的同时，让节目充满了交流感；《这就是灌篮》采用升格镜头拍摄灌篮画面，后期再以慢动作进行回放，就放大了比赛的关键时刻；《心动的信号》抓取素人在信号小屋里的微表情进行慢放、反复和放大处理，挖掘人物的内在情绪，让观察室里的嘉宾们充分发掘表情中潜藏的恋爱信息。当然，这些二度创作一方面源于后期工作人员自己的策划和想法，另一方面也来自前期策划人员提前考虑到后期可能用到的细节，提示摄像人员在拍摄时提前注意需要重点拍摄的镜头和场景。

3. 合理使用花字、特效与动画

综艺后期技术团队在包装技术上参考多元的美术设计理念，不断推出新的花字、表情包、二次元道具、手绘动画等资源库，提炼情绪，锦上添花。应该说现在的网络综艺后期较之早期阶段以及电视综艺的静态、单一花字、特效，已经具有很强的可看性、表现性和趣味性。

但需注意的是，网络综艺节目的花字、特效与动画的运用，不是闲来之笔，也不应被滥用，应在充分理解人物情绪、人物关系、人物内心真实感受和确保情节真实的基础上，掌握用户的心理需求和观看节奏，将其与画面、内容、场景进行合理规划和设置，才能既保持节目整体叙事的连贯性，又能让花字、特效与动画起到增强审美、引发共鸣、画龙点睛的作用。

4. 强调真实的无痕迹剪辑

近年来，网络综艺节目在追求故事性剪辑和强化包装特效等方面越走越远，因此在强调网生内容的品质的当下，后期制作人员不应失去对节目本身创意理念的理解、预判和把控，将剪辑痕迹隐藏起来，不喧宾夺主，不牵强附会，不刻意捏造，不画蛇添足，保持对真实内容的敬畏心，让用户在自然流畅的镜头切换中更好地沉浸到"剧情"里。

11.6　案例分析——《明星大侦探》

11.6.1　节目定位

2016 年 3 月开播的《明星大侦探》面对的是已经日趋饱和的网络综艺市场和被市场培养出的越来越挑剔的用户。但芒果 TV 无疑给了《明星大侦探》把脉年轻用户，抓牢用户兴趣点的信心。节目创意来源于韩国 JTBC(中央东洋放株式会社)的《犯罪现场》(Crime Scene)，在特定空间完成角色扮演和推理游戏，以找到"真凶"为目的。游戏的原始玩法出自 RPG 图版游戏(Board Game) "妙探寻凶"(英文原名 Clue)，图版是一幅房间位置平面图。六位玩家抽签决定"侦探"和"嫌疑人"身份，五个"嫌疑人"中隐藏着一个真正的"凶手"，"凶手"可以撒谎。最先找出凶手、凶器及行凶房间的玩家胜出。

节目一开始就定位在网络平台播出，一是考虑到悬疑推理类题材的试错性和包容性，二是基于网络节目与游戏思维的契合。《明星大侦探》是建立在游戏规则上的综艺，代入感、沉浸感强，对用户作为"玩家"的身份参与其中有着相当大的吸引力。

纵观国内综艺市场，此前已有过一些引入密室逃脱、狼人杀等游戏的综艺节目范本，但悬疑推理、逻辑分析的垂直领域尚未出现尝试的先例，《明星大侦探》虽是引入国外模式的节目，但通过全方位的本土化改造和创新，填补了国内综艺市场这方面的空缺，圈定自己的忠实用户，甚至反哺电视台，在湖南卫视上星播出其姊妹节目《我是大侦探》，在经过四季的不断改版创新后，现在看来仍具有很强的欣赏性、趣味性、互动性和很大的商业价值。

11.6.2　嘉宾配置

与韩版定位严肃推理、更注重专业性的《犯罪现场》相比，《明星大侦探》的嘉宾选择更注重综艺性，前几季基本采用"常驻+飞行"的全明星模式。何炅、撒贝宁作为固定嘉宾，情商高、会搞笑、懂知识，有较强的节目引导和控场能力，其他嘉宾不仅在外形上颜值高，还极富表演能力，有助于节目削弱悬疑性，增强综艺感。在组合搭配上，"4 男 2 女"的组合既能满足每期不同剧本的角色扮演需要，又实现了性格迥异的每位嘉宾在推理、寻找线索、思考、脑洞等方面的碰撞与互补，一样是具有综艺娱乐感的。

11.6.3　题材处理与选题策划

《明星大侦探》由于其游戏性质，难免涉及凶杀、暴力、犯罪等因素，题材较为敏感，

即使在网络平台播出，也必须通过合理处理，把控尺度，保证节目具有正确的价值导向。

一是在核心理念上，强调犯罪会受到惩罚，虽然所有的罪行都事出有因，但在表达对每个受害者的同理心的同时，更重要的是做好价值引导，如让"凶手"承认罪行、忏悔道歉等，避免节目播出带来负面效应。

二是在情节表现上，节目在剧情表演、综艺搞笑和推理侦破三方面大约各占比三分之一，弱化"凶手"隐藏身份的具体情节，增加参与者"无厘头"的娱乐化表演，用看上去就很假的人体模型来代表"死者"，把血迹、伤口等刻意做成"丑萌"的样子，既严肃紧张，又幽默风趣，冲淡悬疑剧情带来的刺激观感。

三是在场景与道具上，《明星大侦探》还原"案发"实景，在场景设计上力求与剧情线索呼应，布景实际上塑造了一个全新维度的叙事时空，尽量用影视故事、神话、穿越等时空背景，故事发生的场景被打造为远离现实环境的孤岛等环境，让用户在观看过程中拉开适当的心理距离，降低对于凶杀情节的不适感。

搜证过程是节目的中心环节，嘉宾需在现场 6～8 个场景中寻找线索，破碎的 CD、手写的纸条、提前拍摄的照片，还有大量手工制作的物证都为增强探案体验、强化推理过程提供支持。另外，随着新的广告赞助商加盟，创作者不断摸索如何将商业品牌更加自然地植入节目当中，如搜证环节要求用某品牌手机作为拍照取证的工具等，提升了品牌与节目情节的联系紧密度。

四是在后期制作上，虽为推理探案节目，但《明星大侦探》并不像韩版那样采用恐怖晦暗的视觉风格，而是在片头、包装、音乐、字幕、动画等方面都处理得色调鲜明、轻松活泼，消除了悬疑剧情带来的恐怖观感，提升了综艺娱乐的效果。

节目在每期选题上紧跟热点话题和社会议题，一方面结合近期热播的电影、电视剧来开发选题和剧本，另一方面也在一些具有争议性的社会问题上做文章，如校园霸凌、网络暴力、盗墓问题、AI 会不会称霸人类等，这些社会性议题可在游戏之外引人深思，传递正能量，体现节目的责任担当。

11.6.4 剧本与环节设计

《明星大侦探》导演组在剧本筛选、创作与打磨上下足工夫，邀请了推理小说出版行业专家，前期在故事架构方面，使人物关系更加复杂、情节跌宕起伏、逻辑顺畅、"杀人"动机合理，有些案情还设置"案中案"和反转情节，使剧情本身扑朔迷离，而在录制过程的实际推理中不给嘉宾设置剧本，力求真实展现临场反应，呈现寻找线索和推理思考的过程。

节目版块划分属层递型结构，由先导片给出游戏情境、故事背景和人物设定，正片环节在游戏规则的基础上放大寻找线索和沙盘推理的过程，让嘉宾有更足够的表现空间。

美版《谁是真凶》采用淘汰制，每期节目发生一起"命案"，幸存者要调查证据，然后进入陈述屋，推理演绎凶手"杀人手法"，在最后的晚餐上，由管家宣读两位表现差的选手进入待定区，淘汰一人，被淘汰的人就是下期的"被害人"；韩版《犯罪现场》采用协作制，嘉宾不会"死"去，大家共同找出罪犯，成功破案大家共同获得赏金，失败则由罪犯获得赏金。《明星大侦探》选择了《犯罪现场》的节目模式。其节目流程为"侦探进场，案件介绍—陈述不在场证明—第一轮现场搜证—证据分享—第二轮现场搜证—票选凶手—公布凶手"，如图 11-1 所示。

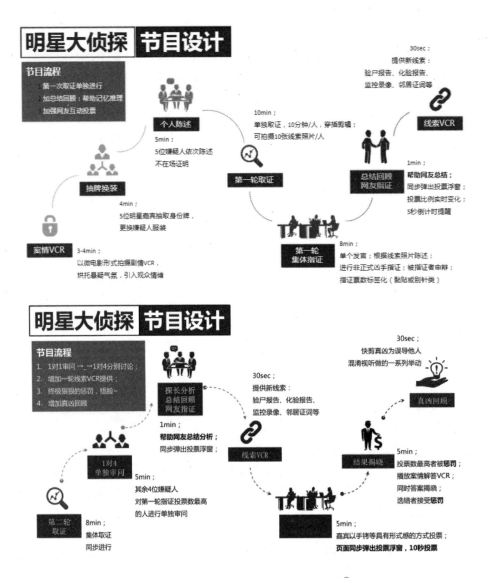

图 11-1　《明星大侦探》的节目流程图[①]

11.6.5　多版本制作与互动设计

　　作为一档网络播出的综艺节目，《明星大侦探》在技术上实现了一些新的突破，提前根据侦探和嫌疑人的不同角色，以六名嘉宾为主线，剪辑"人物小传"，网友在正片探案前就可观看，发现更深层次的背景故事和隐藏的线索，于是在节目播出过程中能够同步甚至先于节目嘉宾找出"真凶"。节目创造"六视角"观看模式，用户可选择任意一个玩家视角互动观看，不仅给用户带来视觉冲击，更增强了悬念感与探案的刺激感。

　　除了传统页面推广和官方微博互动外，《明星大侦探》有相对开放的故事框架，因此在很多环节都可以推出互动玩法，吸引用户参与。例如，在观看过程中，用户也可以一同

① 《明星大侦探》大型自制明星推理真人秀节目招商策划方案[EB/OL]. http://www.doc88.com/p-9068411381302.html.

参与思考、分析，在客户端实时投票竞猜真凶。另外，节目还开发了官方指定推理 App "我是谜"，可以与小伙伴共组微信群，选择剧本、创建房间，进行自己的推理游戏。

本章小结

网络综艺节目是互联网化的综艺节目新形态，指以网络平台作为主要传播载体，通过录播或直播，综合表演、纪实、竞赛、访谈等多种艺术形式的综艺节目类型。在网络平台发展的政策、市场、技术、从业人才等多方因素影响下，网络综艺从单一走向多元，广泛涵盖了生活服务、娱乐竞技、音乐舞蹈、访谈辩论、旅行游戏、选秀与真人秀等多种类型。较之电视综艺节目而言，网络综艺节目的题材更丰富，形式更活泼，娱乐性也更强。

对于网络综艺节目的策划，在选题上要坚持传递正能量，正视青年文化，聚焦社会热点，把握用户关心的议题，以创新为本延展节目类型矩阵，以交互思维吸引用户参与，寻找差异化的发展路径。在环节设置上，网络综艺节目要在确定的版式框架内，正确处理台本与剧本的关系，合理设置节目角色、嘉宾、游戏规则和赛制流程等。在节目制作上，前期要根据节目特点充分做好舞台空间规划、主持人与嘉宾风格塑造等工作，后期要利用好剪辑、特效、花字等对节目进行艺术化的"二度创作"，实现戏剧化的情节铺陈，调节情感走向，使用户在感官体验上不断升级。

思考与练习

1. 网络综艺节目的界定是什么？
2. 网络综艺节目的选题策划要点是什么？
3. 网络综艺节目的环节设置应注意什么？
4. 简述网络综艺节目后期剪辑流程。
5. 从生活中寻找具有综艺话题性的小切口，策划一档网络综艺节目。

实训项目

1. 认真观看一档舞台竞技或选秀类网络真人秀，梳理出该档节目完整的赛制流程和晋级规则，分析其中哪些环节可进一步改进创新。

2. 选择同题材、同类型的一档电视综艺节目和一档网络综艺节目，对比二者在后期制作、特效花字及栏目包装等方面的异同。

第11章 网络综艺节目的策划与制作(上).mp4　　第11章 网络综艺节目的策划与制作(下).mp4

让技术成为新的创新驱动力，用"超电视化"的生产模式，带动整个短视频行业向专业化、品质化发展。

<div align="right">——陈昌凤</div>

第 12 章　短视频的策划与制作

本章学习目标

> ➤　短视频的概念。
> ➤　短视频的视听特点。
> ➤　短视频的策划要点。
> ➤　微电影的策划与制作。
> ➤　纪实类短视频的策划与制作。
> ➤　创意类短视频的策划与制作。

核心概念

短视频(Short Video)；生产方式(Mode of Production)；运营模式(Operation Model)；微电影(Short Film)；纪实类(Documentary Short Video)；创意类短视频(Creative Short Video)

引导案例

跨界的短视频

在学习了短视频的定义、发展历程和创作要领以后，同学们掌握了短视频的策划要点。不管是纪实类短视频还是创意性短视频，同学们都已经游刃有余。但是，短视频的发展不限于此，一些同学开始思考：短视频如何与其他领域融合？

案例分析

在掌握了传统影视节目的策划与制作的相关基础知识之后，同学们需要学习短视频的视听特点，掌握短视频的制作规律，总结短视频的策划要点，遵循正确的价值导向，采取

合适的运营模式。在掌握了短视频策划与制作的基本要领之后，还要深入认知短视频的跨界潜能。短视频可以与教育融合，与图书出版融合，与旅游融合，与政务融合……短视频不仅是一种视听作品，更是一种社交媒介，甚至成为人们日常生活的一部分，在一定程度上，短视频是人们不可缺少的生活方式。

本章学习的重点包括短视频的定义、视听特点、策划要点、制作技巧和运营模式等，在此基础上，让学生深入认知短视频的跨界潜能，树立"短视频+"的理念，并鼓励学生查找短视频与其他领域融合的案例，分析案例的得与失，提出自己的看法与建议。

5G 时代即将到来，传者、受者与媒介的空间可移动性大幅增强，信息随时随地共享、互联互通，移动传播的适用场景极大丰富，短视频作为媒介融合发展的视听表达新趋势，成为各大媒体生产端的"标配"。短视频并非一个新的概念，但在当前微传播语境下，短视频顺应移动社交用户行为习惯呈现出许多新特点，同时由于面临媒介智能化生产浪潮，短视频还在生产传播运营等方向上演绎出许多新类型、新样态，值得从业者们深度关注和思考。

12.1　微传播语境下短视频发展概述

12.1.1　短视频定义

短视频的"短"是相对于传统"长视频"而言的，一部电影如果时长 20 分钟，我们认为它很短，而一条新闻片如果超过 10 分钟，那从感官上来讲就觉得长了，不同体裁下时长的"长"与"短"有不同的衡量尺度。在当前融媒体环境下，媒介无时无刻不裹挟着人们。信息爆炸带来求知恐慌，人们利用一切碎片时间进行阅读和观看，即时化、移动化、社交化的快餐式阅读成为人们习以为常的信息获取方式。微传播语境的形成是适应移动传播背景下的传播生态变革，其主要特征为传播内容短小简洁、传播时效性强、内容互动性强、制作主体全民化、传播结构去中心化等①。微传播之"微"表现在视听产品方面出现了短视频这一新型视听产品形态。

短视频作为一种新的立体信息承载和分享方式，具有制作简单、信息丰富、参与性强等特点，满足了注意力稀缺时代新媒体用户在娱乐、自我表达、自主参与和注意力回报等方面的需求。自 2010 年中国电影集团与优酷网联合出品《11 度青春系列电影》上映至今，微电影、微纪录片、创意广告、视频博客(Vlog)、视频分享类短片、移动社交短视频等，各类新视听产品形态不断涌现，刷新着人们对短视频概念的界定。

Instagram(照片墙)于 2013 年上线短视频功能，2014 年 Dubsmash(德国一款对口型配音App)等用户可进行限定创作的应用在海外掀起热潮，同时 Facebook(脸书)将短视频作为信息

① 微传播语境下的电视新闻创新[EB/OL]. http://www.xinhuanet.com/zgjx/2017-06/14/c_136361569_2.htm.

流中的优先展示内容。在国内秒拍、小咖秀、美拍等应用开始积累用户，培养短视频的原创习惯[①]，微信朋友圈支持上传 10 秒短视频，抖音支持普通用户上传 15 秒内容。在用户原创表现风格和移动社交潮流的冲击下，短视频成为完全独立的视听产品类型之一，并伴随融媒体环境传播平台的变革而异军突起。

本章我们对微传播语境下短视频的定义采用较为广义的理解。以包含专业媒体机构及个体自媒体用户等在内的广泛的制作群体为创作主体，利用摄像机、DV、手机等多终端摄录，主要依托智能手机等移动终端，实现快速拍摄和后期编辑，可与社交媒体平台对接，内容丰富、形态多样，且构成独立信息单元的新型视频产品类型，统称为"短视频"。

12.1.2　短视频的发展历程

1. 微电影开启视频微型化走向

2010 年中国电影集团公司联合凯迪拉克拍摄的 90 秒创意广告《一触即发》在国内首次以"微电影"概念推出，90 秒内场景快速切换，高空跳伞、直升机追击、飞车竞速等场景完全以电影水准拍摄。此后，《11 度青春系列电影》在优酷上映，其中《老男孩》一集讲述了一对多年痴迷迈克尔·杰克逊的中年男人重回舞台寻找和实现青春梦想的故事。短片以励志追梦故事和草根化表达一夜爆红，虽然 42 分钟的播放时长在今天看来已不能算短，但当时同类型的网络短片加电影的创意、制作、发行模式，的确让"微电影"这一概念深入人心。这一时期，微电影因其播放时长短、制作周期短、投资规模小[②]，且更容易达到软性自我营销的目的等优势，深受广告商的青睐，许多广告商开始大量投资制作时长更短、主题更为集中凝练的以微电影、微纪录片为体裁的视频广告内容，如百事可乐《把乐带回家》、益达《酸甜苦辣》系列、农夫山泉《一百二十里——肖帅的一天》，以及各类公益广告等，使得微电影广告这一形态引起业界学界的广泛注意。

2. 移动社交短视频引爆热潮

伴随移动互联网提速降费，短视频分享类应用不断出现，如 2012 年的快手、2013 年的秒拍和腾讯微视、2016 年的抖音和火山小视频、2017 年的西瓜视频、2018 年的 yoo 视频和 Nani 小视频等，不仅构建了短视频的全新传播格局，同时使视频短片的创作门槛不断降低，将滤镜、音乐、水印、剪辑等功能打包集成，降低拍摄制作成本，为人们广泛地使用智能手机终端作为视频生产制作工具奠定了基础。这些应用软件与社交网络的深度嵌入，使人们逐渐养成用短片记录生活、分享身边新鲜事的新社交习惯。抖音的国际版 APP "Tik Tok"通过技术出海，以良好的产品体验占领市场领先地位，成为日本、越南、泰国、菲律宾等海外国家短视频用户的应用新宠。但同时应看到，短视频对信息的立体式呈现，让用户更易产生沉浸观感，一定程度上容易引发开始看就停不下来的"上瘾"现象[③]。以快手等用户原创为主的短视频平台最初野蛮生长的情况来看，其短视频内容追求更加密集的"爆点"

① 黄楚新. 融合背景下的短视频发展状况及趋势[J]. 人民论坛·学术前沿，2017(23)：41-42.

② 赵军奇，陶盎然. 微电影的缘起探析[J]. 电影文学，2018(10)：55-57.

③ 刘儒田. 基于国内短视频行业发展的思考[J]. 今传媒，2018(8)：38.

和"爽点"，因此曾一度陷入过度追求视觉奇观化和媚俗化的传播困局。

3. 媒介融合推动短视频走向行业风口

自 2016 年 2 月 19 日习近平同志在党的新闻舆论工作座谈会上发表重要讲话以来，我国媒体融合不断向纵深方向推进。短视频作为基于移动传播的重要产品，迎来全行业快速发展的风口[①]，无论官方媒体机构还是自媒体，都呈现出短视频系统化、规模化量产的趋势，新华社筹建短视频专线，央视推出小央视频，人民网开通人民微视频频道，梨视频、二更、一条等商业媒体机构不断获得融资。短视频各大平台的活跃用户数不断攀升，行业实现井喷式爆发，市场规模不断扩大[②]，资本、平台、内容、用户群体共同推动短视频达到前所未有的热度。2017 年 6 月至 2018 年 6 月，全国在线综合视频的用户观看总时长从 6980 亿分钟增长至 7617 亿分钟，增长 9.1%，而同期移动短视频用户观看总时长从 1272 亿分钟增长至 7267 亿分钟，增长 471%[③]。截至 2019 年 6 月，我国网络视频用户规模达 7.59 亿，占网民整体的 88.8%；其中短视频用户规模为 6.48 亿，占网民整体的 75.8%[④]。

从相加到相融，手机、电脑、荧屏、银幕的边界继续消弭，移动优先成为内容供应者战略发展的王道。直播平台和短视频平台异军突起，网络化、终端化、碎片化、生活化需求已让直播和短视频成为移动互联网注意力竞争中的新"战场"。而目前看来，短视频以其广泛的制作主体，提供了远超传统媒体平台在资讯、热点、娱乐等内容方面的资源富矿，同时在制播方式上也突破传统电视录播、直播，以及网络直播等传播形态，自成体系地颠覆着视频话语逻辑。在短视频的冲击下，一度获得资本和市场青睐的直播热潮正在降温，"全民直播、全民围观"逐渐成为马太效应下的一个伪命题[⑤]，人们更倾向于通过观看剪辑、编辑好的短视频内容节省时间，获得优质信息。短视频对传统视频制播模式的深度革命全面体现在技术变革下短视频的生产方式、传播文化与媒介环境、市场生态和平台格局等各个方面，因此传统媒体机构也向短视频发力，尝试实现媒体多元竞争背景下的"弯道超车"。

值得注意的是，当下短视频行业虽然仍保持着向上发展的势头，但用户增长拐点已经悄然出现。一方面，各类短视频应用和传播平台已基本完成用户养成与积累；另一方面，短视频的形式热度也逐渐散去[⑥]。在经历了迅速爆发和逐渐降温的过程后，短视频生产逐渐稳步走上一条符合国家发展要求、顺应网络传播规律、体现人文情怀、担当社会责任、弘扬民族精神的健康发展之路。

① 短视频风口，坐看云起时：2017 短视频行业发展报告深度解读[EB/OL]. http://dy.163.com/v2/article/detail/CNQKJKBR0519ANLQ.html.

② 杨云轲. 短视频热潮下的奇观营造和深度思考缺失[J]. 视听，2018(11)：124.

③ 李黎丹. 短视频领域的焦灼竞争[EB/OL]. http://m. people. cn/n4/2018/1116/c3351-11906575.html.

④ 第 44 次《中国互联网络发展状况统计报告》[EB/OL]. http://www.199it.com/archives/931033.html.

⑤ 为什么说"全民直播、全民围观"是个伪命题[EB/OL]. http://www.ebrun.com/20160825/189026.shtml.

⑥ 卫玠. 人口红利消失后，短视频该怎么玩？[EB/OL]. https://www.sohu.com/a/258989116_482286.

12.2 短视频的视听特点

12.2.1 充分体现"移动优先"

1. 竖屏化

移动传播重构了短视频的生产标准，移动拍摄和移动观看使短视频呈现出与传统视听产品截然不同的风貌，其最显著的特征变化之一就是竖屏化。"横"与"竖"是新旧视频产品生产理念的碰撞，横屏代表着从电影银幕到电视荧屏再到DV、视频网站的传统制作方法的延续，是适应旧媒体传播特征的专业化生产的"搬运"，竖屏则是为手机而生的，它的生产和播放依赖于手机的前后摄像头和窄而长的显示屏，依赖手持观赏习惯而存在，避免了用户在观看过程中还要翻转手机方向的麻烦，使得用户在观看时更加投入。

横、竖屏有其不同的内容指向，横屏意味着对过去所有存量视频内容的呈现，横屏时代的一切视频都可以成为二次加工和传播的"原料"，而竖屏意味着手机时代全新的拍摄和创造方式。横屏定义了传统"远、全、中、近、特"的景别概念，但竖屏显然在视野范围上被限制和窄化了，远、全景等全局性景别，在竖屏上将产生全新观感，而中、近景和特写则更能让人将注意力集中于眼前，更具视觉冲击力，挑战着人们传统的观看感受。2016年8月，"淘宝二楼"在晚间10点到次日7点悄然出现，用户可以通过下拉淘宝App首页的菜单栏进入，其中上线的营销视频内容就采用了竖屏模式。《一千零一夜》《夜操场》等系列视频镜头丰富、颇具电影质感，是短视频早期探索竖屏化的成功试水。

2. 内容拆条

短视频的优势是"短、平、快"，内容拆条可以使短视频伴随事件的发展而获得过程化传播，使短小内容的时效性优势更加凸显。不同于以往把传统长视频节目进行一小段一小段的裁剪和拆分播出，短视频的内容拆条意味着流动的信息表达，特别是纪实、新闻与资讯类短视频，可以分批次推出与事件相关的最新视频内容，并快节奏上传和发布，尽可能在最短的时间内送达用户端，使信息流动起来。这类短视频很少等到整个事件完结再统一整合编辑视频资料，从事件发生到短视频内容在公共平台上出现的间隔时间越来越短，用户在观看一条条短视频的同时，享受参与到信息流当中慢慢探知真相的过程。例如，在"2017年8月九寨沟地震"这一突发事件中，人民日报、新华社现场云、澎湃新闻、封面新闻等都在新媒体客户端很快进行了地震专题的图文直播和短视频资讯报道；新京报-我们视频、成都商报等媒体在地震发生2小时内，结合网友上传的视频先后制作了多条包含片头片尾、字幕信息的短视频资讯新闻。而体育比赛直播短视频社交App"SportDex"根据看球赛、聊球赛的"球迷"社交需求，为用户提供现场赛事直击、进球瞬间、精彩片段等即时短视频，最大程度地利用内容拆条的短视频播发优势。但这同时造成信息传播新的矛盾，即人们很难一次看清事实全貌，引爆舆情触点，如"榆林产妇坠楼事件""重庆公交车坠江事件"等新闻事件发生后，片段式的短视频信息无法引导人们快速对事件做出完整正确的判断，难免引发争议，于是才会出现后续舆论不断反转的情况。

3. 大号字幕

大号字幕是相对于手机终端的小屏幕而言的，字幕在手机屏幕上占据短视频画面的比例相对于传统视频屏幕来看明显变大了，并且字体的选择也更加标准、简明。短视频需要添加标准大号字幕的原因主要有：一是便于观看和理解，在屏幕呈现范围比较局限的情况下，字幕能及时补充画面未能解释清楚的信息，当移动场景下的视频制播受到镜头不稳、被摄对象动作幅度大等客观因素影响时，字幕可以帮助完成叙事，除了文字解释外，表情包、花字、符号等贴片元素的运用也能便于引导用户将注意力集中到关键信息上，从而更好地理解短视频创作者的传播意图；二是有利于看和听的结合，当人们在嘈杂的移动环境下观看或选择在静音状态下观看时，字幕的添加方便用户在无声情况下也能顺利理解视频欲说明的内容和情节；三是通过添加小标题分割内容板块，为碎片化观看梳理逻辑。

12.2.2　有限时长下的全新镜头语法

不同平台根据各自的统计数据曾给出短视频"标准时长"参考数值。快手根据人工智能系统对每天 6000 万用户的行为测试的数据认为，57 秒可能是短视频行业最合适的标准时长[①]；今日头条在"金秒奖"评选中发现百万以上播放量的视频平均时长为 238.4 秒，由此认为"4 分钟为短视频最主流、播放量最高的时长"[②]。平台运营方在梳理播放数据变化曲线中发现，人们越来越接受不了等待，一条视频开头几秒基本决定了用户是否能留下来观看完整内容，这样的短时长重构了视频的剪辑手法和叙事方法，要求视频生产者不能从容叙事，在剪辑上必须利用各种手段在有限的时长内讲清开端、铺垫、高潮、结局。在叙事上，要开门见山，直奔主题，内容必须快速进入情节高潮，有时需要打破某些传统视频叙事陈规，过去一般规定镜头拍摄要"成组"、不能"跳轴"，但在用户改写和定义的全新短视频语法下，一些短视频内容生产平台尝试"去电视化"。例如，梨视频坚决摒弃电视媒体的画外音，只用画面来叙事，99.9%的视频控制在 90 秒内，片头 7 秒迅速切入全片的内容精髓[③]。根据视知 TV、二更等平台的行业经验，短视频平均镜头时长依据视频内容的类型和风格而定，没有统一标准，一般不超过 3 秒，长镜头最好不超过 7 秒，最短则有十几帧的。同时，镜头长度取决于内容和音乐的节奏，剪辑上还要注意留有"气口"，不能太紧张，要保持呼吸感。

12.2.3　丰富的画面呈现形态

短视频在画面表现上更加多元，利用 3D 动画、二维动漫、说唱 MV、AR、VR、H5等各种形态混搭呈现，形式新颖生动。创作者们在技术与特效方面注重摘取"低垂的果实"，"低垂的果实"指的是在技术发展使行业门槛不断降低的过程中，某项技术刚好降低到普

① 快手重新定义短视频：57 秒[EB/OL]. https://baijiahao.baidu.com/s?id=1565075848095613&wfr=spider&for=pc.

② 今日头条赵添：4 分钟是短视频的主流时长[EB/OL]. http://www.iheima.com/article-162703.html.

③ 关于制作爆款资讯短视频的几点干货[EB/OL]. https://baijiahao.baidu.com/s?id=1620882018232087705&wfr=spider&for=pc.

通人能在短时间内习得核心要义的程度。通常来讲，普通人要掌握视频制作方法并使视频产生丰富的视觉效果并非易事，需通过一定时间的学习和积累才能达到"内行"水平，但现在制作平台和软件的智能化让很多特效技术都到达了低成本、易完成的阶段，如手机 App 提供的各种拍摄小工具以及抖屏特效、字幕特效、贴纸等。"字说""来画"等 App 可以简单高效地完成文字、图片等内容的视频化，PC 平台上平民化的视频软件提供的模板和插件以及丰富的 AE 插件等降低了后期合成操作的技术门槛，不断丰富着短视频的视觉呈现效果。

12.2.4 背景音乐的巧妙配合

短视频时长短、节奏快，常常需要依靠背景音乐奠定情绪基调，加快节奏。节奏清晰的配乐便于提升画面与音乐节奏的匹配度，优化观感。音乐在短视频中还体现出更多功能性作用，如小咖秀是在固定声音模板下进行对口型的视频创作，抖音的最初定位是音乐用户的视频社交应用，这足见背景音乐在短视频视听语言中的重要性。但运用背景音乐时要注意，音乐对于画面只是起配合表达与画龙点睛的作用，不宜喧宾夺主。

12.3 短视频的策划要点

12.3.1 价值观导向

导向是一切创作的核心。在同质化和泛娱乐化趋势下，用户对单纯搞笑和夸张的视频已产生审美疲劳，对注重文化特质和深度内容的视频会更青睐。一方面，短视频制播平台和制作者应始终立足于"弘扬社会主义核心价值观"，紧扣时代脉搏、坚守公共价值、注重人文特质、传递知识信息，满足大多数网民日益增长的精神文化需求，在传播正确价值观的前提下兼具娱乐性，通过理想主义的引导，营造一个风清气正的网络空间，"使互联网这个最大变量变成事业发展的最大增量"[①]。另一方面，随着短视频用户规模的扩大和使用时长的增加，短视频的发展出现一些问题，如人工、技术审核速度跟不上内容发布的速度，视频内容简单追逐流量导致传播的不可控性，部分低俗、虚假的视频内容影响网络生态，个性化推荐算法也容易造成用户沉迷和信息茧房等。短视频只有坚守正确的价值导向，才能在迅速崛起的同时突破自身发展瓶颈，走向良性发展之路。

短视频重新定义"大时代"与"小人物"的矛盾统一。短视频虽然短小，但依然可以反映改革开放、一带一路、脱贫攻坚、美丽中国等时代主题，反映社会的变化和民众共同的喜怒哀乐。北京时间"@时间视频"微博账号发布的大学生在餐厅即兴合唱爱国歌曲、小朋友和武警互相敬礼等内容，快手平台采访制造"废品"的乡村发明家的内容，抖音上各类警务官方账号发布的特警训练的日常等短视频内容，都传播着"每个人都值得被记录"的理念。短视频从最细微日常的角度入手，鼓励普通人用影像记录和分享独特的生活见闻，以平等的视角讲述身边的温暖故事。每一条真实记录的背后都是一个鲜活的个体，切中用

① 让互联网成为事业发展的最大增量[EB/OL]. http://www.cac. gov. cn/2018-10/18/c_1123578726.htm.

户内心最柔软的地方，传播正能量，提升社会幸福感。海量影像的汇总最终实现记录伟大时代的功能。

短视频重新审视"大事件"与"小瞬间"的矛盾统一。生活中温暖美好的场景随处可见，但过去的视频生产受策划流程与制播方式的局限，往往难以展现稍纵即逝又易被忽视的瞬间。利用随处可见的视频监控设备、随手可拍摄的便携设备，短视频让一些转瞬即逝的美好时刻更容易被网民广泛捕捉，并使其逐渐成为传播度极高的新闻内容，从而打破了以往"出事"才有新闻、不"出事"就缺乏传播价值的传统新闻价值判断。

12.3.2　生产方式

1. UGC

UGC(User Generated Content)指用户原创内容，一般来说更接地气，更关注个体。市场上的移动短视频平台往往发轫于社交功能，视频拍摄能跨越文字门槛，让所有人都有权利记录和分享。生产门槛的急剧降低，最大程度地激发了普通用户的创作欲，各类平台依靠用户独立原创内容的上传和分享，积累了体量庞大的视频内容，体现出 UGC 模式的先发优势，即使相对于专业内容来说播放量较小，但依然奠定了平台长尾内容的基础。

2. PGC

PGC(Professional Generated Content)指专业生产内容，往往由网络视频平台机构先行布局，传统媒体机构接力紧随而上。网络原生移动短视频头部机构可以是传统媒体的新媒体项目，如梨视频、我们视频、小央视频；可以是新兴影视商业公司，如一条、二更、视知等短视频生产机构；还可以是依托母公司发展的"刻画""箭厂"等。作为专业生产机构，网络原生移动短视频头部机构从诞生起就面向移动互联网进行视频生产，抢占头部内容，推广独立品牌。PGC 内容体现出专业性和精品化的特点，具备较强的流量变现能力，在任何视频平台当中均占据头部流量，是各平台之间竞争的主要焦点之一。

3. PUGC/OGC

PUGC(Professional User Generated Content)即"专业用户生产内容"或"专家生产内容"，是将 UGC 与 PGC 相结合的内容生产模式，UGC 内容具有较高的生产规模和生产效率，但质量参差不齐；PGC 内容质量可以保证，但生产速度较低，产量不高；而 PUGC 符合草根先起、专业跟上的网络产品轨迹，很好地结合了二者的优势。PUGC 素材可能来自原生态的 UGC 内容，以澎湃新闻旗下的梨视频为例，将"三审制度"引入短视频生产全流程[①]，对拍客进行认证，对选题采取审核前置。PUGC 在编辑上采用专业化的生产方式，按照严格、有序的流程完成编辑播发，最大程度确保短视频的质量。

OGC(Occupationally Generated Content)，指职业生产内容，是具有一定知识和专业背景的行业人士生产内容，如微博上越来越多的优质自媒体和过去专业行业人士转型的网络 IP 方，以及垂直领域的明星、KOL(Key Opinion Leader 关键意见领袖)等，通过结合自身职业

① 唐瑞峰，陈浩洲. 专访梨视频总编辑李鑫："一只梨"如何搅动短视频格局[EB/OL]. https://www.sohu.com/a/254432424_351788.

内容在影视、体育、资讯等方面提供相关信息而获取报酬。梨视频在视频内容采制上建立了"全球拍客"制度，拍客们只要下载客户端注册后即可上传内容，相当于在全球范围不限量地聘用了自由"通讯员"，其中约有 5 万名核心拍客具有专业背景①，在发现突发、紧急、有趣的事件时能够提供质量较高的视频素材，后期编辑播发由专业团队进行，拍客的视频素材经过编辑团队的剪辑、审核、播发后，可通过 24 小时内的播放量获取奖励，这种生产模式将用户的创造力发挥至最大化。"叙利亚空袭事件""美国大选""里约奥运会开幕"等国际大事的现场都有梨视频国际拍客的影子。

4. MGC

MGC(Machine Generated Content)，指机器生产内容，即利用人工智能和算法抓取新闻、生产内容，其生产过程是通过摄像头、传感器、无人机等方式获取视频、数据信息，然后经由图像识别、视频识别等技术让机器进行内容理解和新闻价值判断②，智能处理中心会将理解的新内容与已有数据进行关联，对语义进行检索和重排，以智能生产新闻稿件。同时，人工智能将基于文字稿件和采集的多媒体素材，经过视频编辑、语音合成、数据可视化等一系列过程，最终生成一条富媒体新闻。

智能时代短视频的进一步发展需要内容和技术的结合，人工智能和算法嵌入视听产品的直播流程。算法抓取生成类短视频是新闻信息的集成方式之一，生产快速连续，"AI 处理视频的成本仅为人工处理的千分之三，而视频剪辑的速度则是人工的 40 倍"③。机器生产虽然速度快，但缺乏深度，在可靠性、情感性上还需进一步加强。以人民日报微博和梨视频播发的李咏去世纪念短视频为例，梨视频播发时效极快，几乎与文字消息同步发送，采用《谁是演说家》片段剪辑拼接而成的机器生产视频内容；人民日报微博虽比梨视频晚一天播发视频内容，但其中选取的资料更加丰富，收到了怀念一代电视人、引发追忆与共鸣的传播效果。

12.3.3 运营模式

市场生态和平台格局的定位变化也对短视频策划产生着影响。平台不仅意味着有形的网站或客户端，还致力于构建一套生态系统和以内容为核心聚合资源的运营模式。自媒体短视频平台借助"两微一端"，建立起"框架式社交+短视频"模式，维系和用户的关系。而机构化的短视频生产需要保障持续的内容生产，维持内容的商业变现能力。MCN(Multi-Channel Network 多频道网络)是 YouTube 提出来的概念，作为一种多频道网络产品形态，在资本的有力支持下，将内容创作从个体户的生产模式转向规模化的公司制生

① 史上最大拍客网络如何建立？解密梨视频"蓄水池"如何变为"内容源"[EB/OL]. http://www.sohu.com/a/203344857_100001747.

② 傅丕毅，徐常亮，陈毅华. "大数据+人工智能"的新闻生产和分发平台——新华社"媒体大脑"的主要功能和 AI 时代的新闻愿景[J]. 中国记者，2018(3)：19.

③ 数据如何生产内容——写作机器人与 AI 视频剪辑[EB/OL]. https://mp.weixin.qq.com/s/c3pGPJO7RKk9mJGt8MGPGw.

产模式[①]，所有拥有能力和资源来帮助内容生产者的公司都可以被称为 MCN。

作为平台和内容之间的纽带，MCN 基于对平台规则的了解，通过签约或自建的方式形成短视频账号联盟。在单打独斗的账号面前，MCN 可以更专业地进行内容创作，更快速地覆盖垂直品类，更好地满足广告商业需求，不同账号之间可以形成联动效应，有效提升运营效率，帮助创作者寻找更多元有效的商业模式。自称"集才华与美貌于一身"的 papi 酱可谓红极一时，在第一轮融资获得 1200 万之后，她选择创建 papitube，由个人自媒体过渡到 MCN 机构，签约更多的专业作者，涵盖泛娱乐、影视、测评、美妆、科技、旅游等领域，以平台化运营保持 IP 的整体创作活力。

在数字博物馆、购物分享应用、朋友圈分享等场景下，短视频已嵌入人们生活的方方面面，万物皆媒使得"短视频+"成为发展趋势，新闻类、知识类、影视类、体育类、美食类等更多丰富的内容类型不断涌现，重塑着人们的社会互动与日常生活。全新的运营模式打通传统视频内容的采编发全流程，如生活方式类短视频平台"一条"和"二更"分别向电商和全案视频解决方案方向发展。"二更"提出"以视频链接一切"的理念，现已覆盖传媒、教育、文创、影视、云平台等产业，进军航空、地铁、公交、户外以及商业综合体大屏等线上线下几乎所有的视频呈现平台。

平台化运营也不断尝试着创造新的用户参与场景和对话形式。微信公众号"新世相"曾发起"#4 小时后逃离北上广#"活动，通过赠送 30 张机票，吸引了超过 10 万名粉丝，并通过"一直播"对活动进行直播，深谙新媒体内容策划本身即场景营造的道理，与用户建立起很强的情感联系。此后，平台拍摄发布《2018 生活没那么可怕》《凌晨四点的上海》等电影级制作水平的短视频，均收获可观的流量。在筹备《凌晨四点的上海》期间，平台先通过公众号向读者发出故事征集，既为剧本改编搜集素材，又提前预热，营造强烈的参与感。采编团队对其中上百位读者进行回访，筛选出最能打动人的故事。平台建构起自己的用户调研、文案收集、剧本改编、短视频制作和宣发的生产全流程模式。

12.3.4　用户参与

短视频几乎为移动社交而生。"短视频平台以 20～30 岁的年轻人为主要用户。这一群体个性鲜明、有强烈的自我表现欲望。"[②]一项调查显示，超六成受访者在网上发布过自制的短视频，其中近 20%的受访者表示"发布过很多"[③]，可见短视频已经成为人们习以为常的社交和日常表达方式。第一，在技术上，几乎所有短视频平台都与社交媒体共享接口，实现了短视频进入社交网络的便捷性，并通过给用户提供如音乐、特效、道具等足够的有效的模板和工具，调动其拍摄、上传的积极性，产生对虚拟社交圈的融入和认同。第二，在文化上，短视频不受知识层次的局限，快速成为适于全年龄段用户分享生活、表达自我的手段，草根化的生产和传播拉近了内容生产者与用户的距离，强调个性，营造日常感，突出人格魅力。第三，在感情传递上，短视频比以往的视听形式更重视背景音乐的使用，在短时间的播放和观看中，背景音乐蕴含的情感往往更强烈、更主观、更有冲击力。第四，

① 瞿旭晟，宣亚玲. MCN——短视频产业的工业化生产趋势[J]. 新闻知识. 2018(10)：53-56.

② 短视频内容监管仍需加强 简单追逐流量不可取[EB/OL]. http://www.chinanews.com/cj/2018/07-23/8575619.shtml.

③ 短视频内容监管仍需加强 简单追逐流量不可取[EB/OL]. http://www.chinanews.com/cj/2018/07-23/8575619.shtml.

短视频成为用户碎片化生活的集中出口，"视频博客"(Video Blog，简称 Vlog)的作者以影像代替图文，像写日记一样，用视频记下生活中的真实片段，如旅游游记、生活状态、留学日记等短视频，与网友分享，每一条公开传播的短视频下面都不乏评论和互动，它成为继图文之后的一种新的社交方式。可以预见，短视频将逐渐像微博、QQ、微信一样，在一定程度上成为人们的"器官型产品"。

12.3.5　类型划分

从内容维度进行短视频的类型划分，大致可分为剧情/综艺类、纪实/资讯类、创意/综合类，不过这三种类型并非完全独立的。由于短视频用户规模不断扩大，涉及的市场范围与行业越来越广，短视频内容品类也更加多元，并不断融入各垂直领域内容，因此类型边界也较为模糊。

1. 剧情/综艺类

剧情/综艺类短视频为人们提供了大量正面向上的娱乐、消遣性内容。2019 年年初，中国网络视听节目服务协会正式发布了《网络短视频内容审核标准细则》和《网络短视频平台管理规范》，规定"网络短视频平台应当履行版权保护责任，不得未经授权自行剪切、改编电影、电视剧、网络电影、网络剧等各类广播电视视听作品。不得转发 UGC 上传的电影、电视剧、网络电影、网络剧等各类广播电视视听作品片段。在未得到 PGC 机构提供的版权证明的情况下，也不得转发 PGC 机构上传的电影、电视剧、网络电影、网络剧等各类广播电视视听作品片段"[①]。

过去大量自媒体平台制作"速看"类快餐式综艺内容，如将传统影视节目文本进行集纳集锦和二次加工，"几分钟看完一部电影"等短视频栏目可谓在版权监管的边界"试探"。在明确的规范指引下，如今短视频生产机构必须提高原创能力，除微电影外，还可以更多地向微剧集、微综艺等内容方向发力。例如，腾讯 yoo 视频生产了每集 3～4 分钟的《抱歉了同事》《声声慢》《史密私》等作品；深圳天眼影视出品的《不过是分手》共 8 集，每集不足 4 分钟，结构紧凑不拖沓，采取旁白推进剧情的独特形式，情节中融合脑洞、吐槽、反转等元素，镜头细心打磨，场景表现到位，受到网友赞誉；漫漫漫画推出每集 4 分钟时长的竖屏真人剧《颜冬先生别过来》；爱奇艺推出竖屏网络剧《生活对我下手了》，并在短时间内做到剧情多次反转；抖音上 9 集系列萌宠剧《北漂小猪》，每集仅 1 分钟，讲述了离开母亲的小猪独自闯荡北京的故事，片中小猪遭遇了整容、网红、直播、碰瓷儿等现代人耳熟能详的热点事件，在对种种社会现象进行讽刺的同时，展现了"北漂"一族背后的苦楚，引发不少网友共鸣。

2. 纪实/资讯类

与大量用户生产的信息量较低的生活化、社交类纪实短视频相比，这里所说的纪实/资讯类短视频更多来自传统专业新闻媒体机构向互联网转型推出的短视频内容，充分发挥传

① 倪伟. 网络短视频平台规范和内容审核细则发布 节目将先审后播[EB/OL]. http://media.people.com.cn/ n1/2019/0110/c40606-30513476.html.

统媒体机构在真实性、新闻性、服务性和引导性方面的优势，利用短视频记录、采访、跟踪、分析、评论，传播具有社会意义和公共价值的事件或其他新近发生的社会与自然环境的变化以及各种新发现、新事物[①]。例如，新京报和腾讯新闻合作推出的"我们视频"和《中国新闻周刊》旗下的"这个有意思"等，专注于移动端新闻短视频内容，记录有趣或引人深思的现象，成为公共信息传播重要的新渠道。微纪录片是纪实/资讯类短视频中比较特殊的形态，利用更加精致的镜头语言，记录真人、真事、真情、真感，反映社会生活，再现真实历史。

3. 创意/综合类

创意/综合类短视频内容丰富，形式多样。在内容表现形态上，充分利用动画、H5、VR等技术手段夺人眼球，将图文、视频素材以更丰富的形式展示出来，让有意义变得有意思。在视听方面，基于快节奏、高密度的剪辑，出现了以 iPhone 的广告宣传片为例的"快闪字幕"剪辑等渐趋模式化的快剪辑类型；为了适应手机内容生产的特点，有的视频内容，如游戏解说、操作说明等，采用录屏制作的方式完成。在场景转换上，除了遮罩等特效外，更多地探索手机拍摄的特点，创造性地运用镜头内无技巧转场方法，如利用相似关联物进行转场以及用手去遮挡镜头再挪开、快摇、倒置手机等转场技巧，典型代表为微博"#平凡生活中的仪式感#"系列，创造了短视频独特的拍摄和剪辑风格。在运作模式上，有主播/演员对着镜头自演自说式，强现场、强转折、强冲突、强视觉等特征催生了多地直播剪辑等制播模式，并且还衍生出各式各样的互动方式。

12.4　微电影的策划与制作

较之于传统电影生产方式，微电影具有文本短、构思妙、思想情感集中的特征[②]，但较之于其他类型短视频而言又明显投入更高、制作更精良，这是因为目前市场上大部分微电影不仅是作者表达思想和创意的艺术作品，还能广泛地为广告主、公益机构等不同类型的传播主体服务，有明确的传播目的和制作意图，承载了更多艺术性以外的功能性作用，如企业形象片、广告微电影、公益微电影等。例如，2018 年春节期间导演陈可辛为苹果手机制作的微电影《三分钟》引发广泛反响，取得了较好的传播效果。本节主要以微电影《三分钟》为例，分析剧情类短视频的策划与制作。

12.4.1　脚本策划突出核心要素

《三分钟》在故事脚本的创意策划上具备普适而感人的故事核心，其叙事内核围绕"母子历经千难万险终于团聚"展开，讲述了一位工作在远距离火车线路上的女列车乘务员，因为工作原因很多个春节都不得不在列车上值班，乘务员的妹妹为了能让她和孩子丁丁在列车经过家门口时短暂团聚，带着丁丁来到站台，列车只停留三分钟，他们将度过这短暂又可贵的三分钟。该故事根据真实故事改编，主题与春节不谋而合，从多方面调动且迎合

① 人大教授宋建武：短视频这么火，原来因为有这 5 个特征[EB/OL]. http://www.sohu.com/a/270139308_181884.
② 沈鲁，崔健东. 新媒体时代微电影现状与趋势探析[J]. 传媒，2016(9)：88-89.

了用户在春节期间的思乡情绪。年关在即，回家成了远在他乡奋斗的人们极度关切的事情。在春运、回家、团圆的话题年年被各大品牌用来打"煽情牌"时，苹果手机如何利用微电影讲好"春运"故事，将自己的品牌自然融入又巧妙展现，是《三分钟》需要巧思策划的。

微电影与传统影视文本相比，往往承载着更多功用性目的[①]，因此其制作流程不仅囊括了传统影视作品策划制作的全流程，还需更加突出导演与投资方或制片方之间的沟通，让创意策划更能紧扣故事核心要素，并与营销全案紧密结合，充分调研，明确传播目标，筹拍与营销同步，以期达到传播效益最大化的目的。

12.4.2　叙事策略增强观看动力

一部优秀的微电影能将商业性、艺术性融合在一起，在叙事上深挖主题的核心思想和独特卖点，充分展现人物形象，"做足"冲突和悬念，满足用户的观看期待。

1. 主题以小见大

微电影更适合叙述具体事件，从微观视角表现人物的精神面貌和情感历程，因此其主题往往以小见大，从普通老百姓的生活情感和经历出发，更具话题性和亲和力。《三分钟》在主题上围绕一名普通列车员母亲和儿子的亲情展开，故事细腻，感情浓厚，在讲述亲情的同时歌颂春节期间依然坚守工作岗位的各行各业的工作人员。三分钟的相逢时间如此短暂，心中千言万语无法倾诉，母亲对孩子的爱，印在每一次旅程中记录的厚厚日记里，孩子对母亲的爱，藏在那声声的乘法口诀中，催人泪下。母子的独特相聚，描绘着团圆与分离、出发与到达、小我与大爱的家国情怀。正是这些人背负着思乡之情，牺牲了与家人团聚的时间，才让更多的人成功抵达家乡，与亲人团聚。

2. "做足"困境与矛盾

如何在较短的时长内讲清一个内容完整的"好故事"，微电影在叙事上有章可循，通常可以套用故事模板的情节发展曲线——令人喜爱的人物遭遇挑战，为应对和解决问题而表现出一系列行为。《三分钟》里母亲工作在南宁到哈尔滨的列车线路上，春节期间很难回家团聚，一年中能见到儿子丁丁的日子屈指可数，没有办法的她只能将儿子托付给妹妹照顾，这是母亲自身面临的身份困境。今年妹妹决定带丁丁到站台和妈妈见一面，从列车到达站点到发车离开只有三分钟的间隙，短暂的三分钟是外界因素困境。而就在这三分钟里，儿子因为站在站台尾端，找母亲花了一分钟时间，找到母亲后母亲还要负责指引旅客全部上车了才能抱一抱儿子，说几句话。人物面临着重重困境，一是职业身份与母亲身份的困境，二是春运与人物行为之间的矛盾冲突，嘈杂纷乱的外界环境令站台上渺小的母子二人见面愈加之难，为戏剧冲突做足铺垫，才使得见面后儿子的反应和表现以及母子之间的交流和对话更显弥足珍贵。

3. 用好悬念和反差

因为时间短，微电影必须制造悬念、反差，快速引爆冲突。"悬念则是观众听到了桌

① 冷冶夫. 微电影植入广告是刚需[J]. 数码影像时代，2014(9)：109.

子下面定时炸弹的计时器在嘀嗒作响，却不知道它什么时候会爆炸。"[①]时间是《三分钟》故事里最强大的对抗势力，通过倒计时字幕强调秒针一刻不停，在人物运动、剧情推进的镜头切换过程中，时间的提示字幕始终出现在屏幕上，提醒用户剧情的时间走向，也加剧了微电影叙事的悬念。一开始因为儿子站在站台尾端的位置，结果错过了妈妈的下车点，让观众非常紧张揪心，总共三分钟，孩子还得一节一节车厢去找妈妈，随着剧情推进，冲突逐步升级，人山人海的站台、上车下车的人流、熙熙攘攘的乘客，挡住孩子的视线和前进的步伐，孩子在人群中穿行时被恐龙玩具吸引，一时把与妈妈见面抛诸脑后，复杂的旁生枝节让找到妈妈变得更加困难。母子相聚的对抗程度逐渐加强，悬念升级。

时间还剩1分45秒，母子二人终于见面，随着冲突展开，在短暂的相聚时间里，一个拥抱之后，两人陷入了一阵沉默。可能有好多想说的话，但短短的一分钟时间里，又不知从何说起。用户期待着孩子会说些什么，没想到儿子竟然急迫地开始背起了九九乘法表——"一一得一，一二得二，一三得三……"，用户紧张的情绪与高度期待感和主人公的行动造成反差。原来儿子明年就要上小学，母亲曾吓唬儿子说"如果还是记不住乘法表，就不能上城里的小学，更见不到妈妈了"。儿子纯真地听信妈妈的话，并执着地记在心里，为了能和妈妈在一起，丁丁好几天专心背诵乘法口诀，想要在见到妈妈时背给妈妈听。悬念至此完全解开。

12.4.3 视听语言实现传播目的

1. 分镜头脚本

分镜头脚本是短视频运用视听语言讲好故事的基础与重要工具。一方面，视频的制作需要团队配合，分镜头脚本可以帮助编剧更好地表达故事构思与实施拍摄计划。另一方面，短视频要在最短的时间内将所要表达的内容用画面展示出来，每一个镜头都需提前进行构图设计，拍摄前制作好分镜脚本能尽可能地实现镜头拍摄预期构想。微电影《三分钟》本质上是苹果手机的创意广告，其传播意图明确，就是让消费者在获得美好的观影感受的同时，能自然而然地接受和认可苹果品牌的新产品。《三分钟》的分镜头脚本(简版)如表12.1所示。

表12.1 《三分钟》的分镜头脚本(简版)

镜号	内　容	画　面
1	一个小男孩孤独地燃放小烟花的身影	

① [美]詹姆斯·斯科特·贝尔. 冲突与悬念：小说创作的要素[M]. 王著定，译. 北京：中国人民大学出版社，2014：286.

镜号	内　容	画　面
2	火车远景	
3	妈妈在日记本上写着想告诉孩子的话	
4	车上都是返乡人，人人脸上洋溢着喜气	
5	以孩子等待为虚化背景，妹妹祈祷的特写	
6	火车远景	
7	孩子在站台上，望着火车来去的孤独背影	
8	当列车进站停稳，画面开始进入了三分钟的倒计时	

镜号	内 容	画 面
9	作为列车员的母亲，在车进站前翘首以盼	
10	在母子三分钟的见面时间内，用苹果特有的倒计时 UI 界面来体现时间的紧迫	
11	母亲帮助乘客上下车	
12	孩子在嘈杂纷繁的人群中十分渺小	
13	妹妹抱起孩子寻找妈妈	
14	终于找到母亲，母亲却不能立刻给他一个拥抱，还在认真为乘客服务	
15	终于四目相对，孩子已经近在咫尺，母亲激动、紧张，孩子开始背诵九九乘法表	

镜号	内 容	画 面
16	妹妹鼓励丁丁背完	
17	倒计时字幕出现在列车站台空镜中	
18	时间飞速流逝，火车鸣笛声催促着母亲上车出发，母亲迫不得已上车关上门窗	
19	母亲关上门，隔着窗看向丁丁，倒计时字幕出现在画面一角	
20	"九九八十一！"丁丁背完乘法口诀，也到和妈妈挥手说再见的时候了，妈妈会心微笑，丁丁安心地和妈妈挥手再见，倒计时字幕出现在画面一角	
21	时间归零(叙事段落结束)	
22	苹果商标渐显(达成营销目的)	

2. 技术实现

在技术手段的创新和市场需求的引导下,《三分钟》一开始就以字幕形式提醒观众"本片由 iPhoneX 拍摄",不禁激发用户的好奇心理,使影片不仅在故事上更在技术实现方面引人关注,导演使用了各种辅助手段和特殊拍摄方式,实现了手机拍摄画面的奇观化,突出电影感,让人在感受故事本身的同时,潜移默化地认可 iPhoneX 的摄像功能。例如,用延时摄影拍摄火车穿越隧道,让孩子夹住手机边跑边拍摄主观镜头,将手机放在火车上拍摄火车进站,将手机放在无人机上拍摄航拍镜头等[①]。在营销策略方面,邀请擅长拍摄爱情、亲情类题材电影的知名导演陈可辛,短片保留了导演的一贯风格,温情、走心,在 iPhoneX 投放市场前足以通过影片的口碑为营销"保底"。

3. 剪辑节奏

由于用户在移动终端上浏览短视频时,很难保持长时间的有效注意,因此微电影《三分钟》在剪辑上张弛有度。片头镜头快速剪接,充分利用两极镜头、移动方向、遮挡物等技巧性剪辑方式,实现情境空间的不断切换,使画面转换更加流畅自然,为用户创造出亲临现场的感官体验。片中倒计时时隐时现,计时器音效为叙事节奏打出隔断。

12.4.4 情绪代入助推二次传播

相对传统电影而言,微电影的传播往往借助于社交媒体的评论和分享,因此在情绪上引发代入和共鸣,更能助推传播效果。《三分钟》在故事中突出"人"的价值,在母亲一方,母亲既盼望着见孩子,又面临着重重压力,开篇就用主人公独白讲述着矛盾的心理:"我总怕他麻烦到妹妹,所以每次见面都特别严厉,可一分别就后悔了……"孩子不知该如何表达对妈妈的思念和爱,只能通过努力背下九九乘法表表达对妈妈的爱,哪怕妈妈让他珍惜时间先别背了,孩子还是坚持要背完,平静的见面场景之下情绪涌动,有情感,有温度,有力量。《三分钟》从大环境中发掘出小人物的不平凡,用故事来表达主题,找到精神、思想与情感的共通点,以小切口反映大时代,引发用户的共鸣,进而促动用户主动分享转发,一传十、十传百的传播效果随之产生。

12.5 纪实类短视频的策划与制作

本节所讲的纪实类短视频,主要涵盖了新闻资讯类短视频和微纪录片,是互联网环境下传统内容生产机构适应互联网传播逻辑变革的产物,其生产流程基于以往新闻视频的选题报备、内容审核、拍摄制作、宣发播出等环节,增加了与网络运营平台的协同对接。

12.5.1 注重策划,找准切入点

媒体生产的纪实类短视频较之 UGC 类用户生产的短视频更强调策划,这既是增加纪实

① 陈可辛《三分钟》背后 是这些容易被忽视的 iPhone 拍摄技巧[EB/OL]. http://www.cocoachina.com/cms/wap. php?action=article&id=22131.

类短视频的信息量和增强可看性的重要保障，也是媒体机构的传统优势。针对广泛的选题，要以独特定位找准重大题材的"微视角"，以人们亲历的小事件、小瞬间来记录、反映和讲述社会变迁、时代波澜、世界风云等宏大主题，进而达到以小见大、以情动人的目的。针对传统媒体机构十分重视的重大主题报道等选题领域来讲，短视频的策划尤其要注意避免陷入"既有画面堆砌同期声素材"的传统制作思路，防止"大"而"空"，从政治高度、思想高度、情感高度上确立可视化思路，在追求视觉表现力的同时更突出短视频的艺术感染力。例如，人民网在"五四"前夕通过回访习近平同志曾寄语的年轻人，用影像和文字展现他们在习近平同志的鼓励下不断奋斗、不负重托的生活和工作场景，制作出专题《青春恰自来——向习总书记述说青春故事》。再如，新华网推出的微纪录片《国家相册》依托中国照片档案馆收藏的自1892年以来的1000多万张历史照片，聚焦中国近现代历史中的重大事件和精彩瞬间，综合运用3D特效、动画、虚拟演播室、数据可视化等技术将照片视频化，以平民化视角讲述近现代中国百年历史和家国变迁。

12.5.2　注重现场和细节，确保真实

好的短视频离不开现场。2018年中国互联网领域"下沉市场三巨头"快手、拼多多、趣头条给所有互联网内容生产者带来思维冲击[1]，真正的"内容下沉"不是内容层次下沉，而是意味着创作者更加深入基层，把挖掘好故事的触角深入到城市乡村的每一个角落，使我们看到的纪实视频内容比以往更加贴近生活、更带泥土味。只有深入现场、深入主人公生活，才能获得最动人的内容和场景。短视频为每一个社会成员提供记录和表达的空间。习近平同志要求主流媒体应充分认识到人民群众的力量，按照互联网规律，遵循互联网思维，进一步开放平台，让每一个用户都能成为平台的"记者"，让平台具有随时触达"第一现场"的可能[2]。

注重现场的要求使得生产场景、生产流程发生变化。新华社的"现场云"平台，可以方便记者查看新闻事件现场附近有哪些通讯员，从而让镜头更快达到核心现场，实现记者、通讯员和后方编辑的在线协同生产和体系化、平台化、社会化的原创生产。视频编辑逐步放弃传统意义上的新闻编辑思路，减少辅助镜头，直击现场，营造"在场"感，在叙述上省去了铺陈性内容，让用户得以在浏览新闻的有限时间内高效获取新闻的重点信息，符合当下用户消费新闻内容的移动化情境，同时充分利用视听语言的感官优势，以普通人的视角，记录突发事件中的感人瞬间和最真实的亲情温暖，以微观视角展现家国变迁。

纪实类短视频必须坚持求真求实，真诚地面对用户，抓住细节，"做足"一个点。短视频虽短，但必须坚守不造假、不拔高的立场，杜绝片面刻意剪辑、断章取义、歪曲事实和违背客观性的做法。此类视频的生产机构要通过回访、反复核实与审核等过程确保内容的真实性，保障媒体机构的公信力，纠正舆论的偏见和谬误，不传播虚假、炒作和一些"策划"出来的信息。

[1] 快手、拼多多、趣头条……"下沉巨头"崛起[EB/OL]. https://news.pedaily.cn/201809/436002.shtml.

[2] 人大教授宋建武: 短视频这么火,原来因为有这5个特征[EB/OL]. http://www.sohu.com/a/270139308_181884.

12.5.3　一次采集，多次利用，多元分发

　　短视频是具有"内容壁垒"的产品，以事实为中心的文字采访只要收集到信息就有内容可发，但以体验为中心的短视频生产，要求必须拍到画面，并用镜头语言来表达。因为纪实内容难以重复，所以必须一次采集足够的视频素材，这也是媒体机构在构建以编辑策划为核心的"中央厨房"机制时，提倡将更多精力用到短视频前期策划当中的原因。

　　纪实类短视频的内容生产者在选题策划阶段，根据网络传播和产品运营经验考查选题的传播力潜质，进行一体化综合策划统筹；在脚本写作阶段，基于不同播发渠道需求量身定制，最终确定好要拍哪些素材；在拍摄阶段尽量做到一次性拍足，后期编辑成多个版本，制作后上线播发；在播发阶段，还要针对不同传播平台，设计不同版本的标题，或配合视频提供更加详细完整的补充性推送内容，通过"定制化推送"更好地适应分众化接收习惯，完成纪实类短视频融媒体化的生产传播全流程。

12.6　创意类短视频的策划与制作

　　短视频是视听产品中发挥创意的最佳试验田，无论在内容还是形式上，都可以通过较小的成本完成创意的创新尝试，因此备受传统媒体机构和自媒体人的青睐。短视频的创意角度非常丰富广泛，具体而言，可以从内容跨界、类型融合、语态转变等方面入手。此外，创意类短视频在未来也必将顺应短视频整个行业越来越重视精品化的发展趋势，加大投入力度，实现优质品牌建构。

12.6.1　内容跨界

　　跨界内容的边界是求新求变的"主战场"。无论是用好莱坞电影风格拍摄萌宠的"猫男 Aarons Animals"，还是将职场与美食融合的"办公室小野"，都在内容方面寻找不同类型之间的反差和隐含的关联线索，实现跨界内容的深度融合。滴滴联手阿里旗下 IP 平台阿里鱼以及热门游戏 IP《旅行青蛙》制作推出的《在你的世界等着你》，画面清新柔和，田间取景配以低饱和度的调色，高还原地自然收声配以节奏舒缓轻盈的音乐，有着明显借鉴日本电影《小森林》视听风格的痕迹，借势传播度甚广的游戏内容，通过"老母亲"等待"呱儿子"回家的简单故事，传达出希望自己关心的人出行在外时能平安顺利的愿望，实现为滴滴出行推广"自动行程分享功能"的内容营销的目的。内容跨界的创意方法既有优势，也存在传播内容难以完全解码的问题，因为对短片所涉及的内容领域不够了解的用户或许难以真正深刻了解和解读作者的意图。例如，对于没有看过《小森林》、没有玩过《旅行青蛙》的用户来说，只能简单感受到影片传达的自然、清新和美好，却不能完全理解信箱里寄来的照片、蜗牛、便当食物、四叶草等意象所代表的"等待"的寓意。

12.6.2　类型融合

　　创意类短视频广泛借鉴 MV、逐格、动画、H5、航拍、沙画、VR、一镜到底等富有创

意的视听实现手段，打通类型壁垒，多方位融合，以达到"1+1>2"的创意效果。例如，"复兴路上"工作室推出的《领导人是怎样炼成的》《中国共产党与你一起在路上》《跟着大大走之博鳌篇》等短视频，融合动漫、快闪等形式，以截然不同的面貌向习惯了传统宣教式政治传播的目标用户传递不一样的声音，取得了良好的传播效果。新华社推出的说唱动漫 MV《四个全面》以通俗魔性、网民喜闻乐见的方式，对宏大主题进行拆解。歌词——"全面建成小康，是每个人的梦想，吃喝不愁手里有钱，咱心里就不慌。有了金山银山，还要绿水青山，生态环境健康发展，雾霾退散！全面深化改革，不是随便说说，升学就业养老看病，全都得有着落。人人都当创客，城乡一起嗨，束缚需要打破，体制必须活络"——以大白话的形式解读"全面建成小康社会""全面深化改革""全面依法治国""全面从严治党"等对于普通百姓生活的意义。卡通动漫部分融合拼贴、波普、鬼畜等视觉手法，以及弹幕元素，编曲部分融合舞曲、说唱、合唱等多种音乐形式，让抽象的政治思想变得趣味横生。

央视新闻中心新媒体新闻部推出的八一建军节竖屏短视频《长大后我就成了你》，时长 2 分 47 秒，取材于中央广播电视总台军事农业频道此前播出过的一期军事节目，该节目的主人公程强出生于四川什邡，童年遭遇汶川地震，参与救援的空降兵部队深深地影响了他，他举牌写着"长大我当空降兵"，跟在救援部队后面共同参与救援行动，终于在长大后实现了儿时的梦想，进入空降兵部队"黄继光连"。短片以动画与实景相结合的方式，将翱翔于蓝天的飞机、高空跳伞的绚烂、灾后破败的校园、救援官兵的辛劳和坚毅等场景和原来的节目素材串联起来，既在形式上突破传统，又在保证短时间内完整叙述故事的基础上增强了节目的连贯性和可看性。

12.6.3　语态转变

短视频的语态转变是基于新媒体环境下用户思维至上的规律，在这种内容创作大趋势下，"媒体与用户日益成为信息传播共同体、价值判断共同体、情感传递共同体"[1]，用讲故事的方式反映人与人、人与世界的关系，拒绝坐而论道式的说教。

语态的转变首先要求短视频在选题方面注重趣味性、实用性和情感传达，贴近生活，贴近用户，让用户能在观看视频时实现信息、观点、情感的交流、交锋、交融。例如，《中国日报》的抖音号"Bigger English"上传播的短视频把专业知识、专业术语用通俗易懂、接地气的表达方式予以阐释，借助夸张的表演达到寓教于乐的目的。

其次，语态的转变要求短视频的切入角度"亲"，以普通人的视角讲述关于普通人的故事，画面上多为小景别表现，营造真实、亲切、温暖、生动、活泼的情感体验。上海广播电视台融媒体中心"看看新闻 Knews"策划制作的 11 集系列短视频作品《夜·上海》以行者、生计、守护、生态、生活等身边人、身边事切入，通过蹲守拍摄，记录了繁忙的夜间交警、骑共享单车穿梭城市的人、夜班护士、即将出差的白领、外卖女骑手、生活在上海的外国人等不同人物夜幕下的生活，通过他们的行为和事件反映出上海的城市发展成就和精细化管理理念创新，以软语态表达硬主题。

① 丁伟: 新媒体内容生态演进的 8 个方向[EB/OL]. http://media.people.com.cn/n1/2018/0910/c14677-30284175.html.

最后，语态的转变要求短视频的表达方式"潮"，要有性格、有"网感"和新潮感，赋予作品更多的活力。抖音与中国国家博物馆、湖南省博物馆、南京博物院、陕西历史博物馆等 7 家博物馆合作，为国际博物日共同策划的《第一届文物戏精大会》，其创意来自《如果国宝会说话》，首先找出那些具有"戏精"潜质的国宝，然后反复琢磨文物的对话、语气、动作，通过抠图、Slam(同步定位与建图)、3D 渲染等技术手段，实现唐三彩、兵马俑等"沉默"文物动起来、笑起来的效果，并上演一出出精彩的"戏精表演"，在愉快的氛围中很好地传播了中华优秀传统文化。

12.6.4　精品意识

短视频行业在经历了用户红利期之后，正迎来竞争格局的新一轮"洗牌"，在这个以"跨界""混搭""碎片""个性""开放"为文化特质的微传播时代，精品化是专业媒体机构应对短视频市场消费升级、用户需求升级的必然选择。精品化意味着创作者必须树立更先进的生产制作理念，广泛利用更先进的拍摄制作技术实现手段，重视拓宽合作资源渠道，各平台互联互通，加大投入，一齐发力，创新内容发展机制和产品商业模式，不断推出用户喜闻乐见的精品力作。

短视频要在短时间内营造更强烈的视觉观感，需创作者广泛借鉴和吸收电影级、广告级的拍摄制作手段，在表现手法上不断创新，为用户创造耳目一新的体验。例如，新华网为致敬改革开放 40 周年制作的微电影《我梦想 我奋斗 我奔向》使用 Milo 运动控制系统(Milo Motion Control)，棚内置景，一镜到底拍摄，串联起恢复高考、十一届三中全会、农村经济体制改革、香港澳门回归等重要历史画面，再现 40 年来的社会生活变迁，唤起民众的集体记忆。此外，还有"金砖会晤"推出的《你好 非洲》、上海合作组织峰会推出的《上合之路》，以及配合两会报道的《换个姿势看报告》《跃然纸上看报告》等短视频大量使用无人机、全景拍摄的镜头。后期合成中的 3D 建模和动画特效也为短视频提升画面的酷炫感和科技感增色不少。"四两拨千斤"，短视频作为媒体融合进程中的先锋内容产品，将有更多尝试前沿技术的机会，将全息投影、生物传感、虚拟现实、增强现实等高新技术融入到视频制作中，不断突破自我边界，打造出更多现象级精品力作。

本章小结

5G 时代方兴未艾，各媒体机构都在重点瞄准移动化、智能化、视频化趋势，探索如何加强和创新视频业务的路径。短视频作为媒体融合发展的视听表达新趋势，相对于传统"长视频"而言，更符合移动社交用户新的行为习惯，表现出传播内容短小简洁、传播时效性强、内容互动性强、制作主体全民化、传播结构去中心化等特征。

短视频由微电影发展而来，近年来，短视频社交分享类应用层出不穷，不断改写短视频的制播"语法"，在视听上表现出竖屏化、内容拆条、字幕放大等充分体现"移动优先"的特点，在表现手法上采取各种形态的混搭，表现形式更加新颖多元。

短视频有 UGC、PGC、PUGC/OGC、MGC 等多种生产方式，因其广泛的制作主体，提供了远超传统媒体在资讯、热点、娱乐等内容方面的资源富矿。从内容上看，有剧情/综艺

类、纪实/资讯类、创意/综合类等。短视频虽短，但仍要坚守正确的价值导向，加强精品意识，找准"微视角"，以小见大，才能在迅速崛起的同时突破自身发展瓶颈，走向良性发展之路。

思考与练习

1. 短视频的概念是什么？
2. 短视频的视听特点是什么？
3. 简述短视频的策划要点。
4. 简述微电影的策划要点。
5. 简述纪实类短视频的策划要点。
6. 简述创意类短视频的策划要点。

实训项目

1. 请选择一款短视频手机应用，分析该应用的用户使用体验，并尝试对其商业定位、产品框架、内容方向和市场发展提出改进建议。

2. 试策划、撰写一部时长一分钟以内的短视频作品脚本，并在创作过程中充分体现短视频较之于传统媒体作品的语态转变。

第 12 章 短视频的策划与制作.mp4

参考文献

[1]北京广播学院电视系学术委员会，《中国应用电视学》编辑委员会. 中国应用电视学[M]. 北京：北京师范大学出版社，1993.

[2]杨海明，等. 世界电影百科全书[M]. 北京：社会科学文献出版社，1993.

[3]杨伟光. 电视新闻分类与界定[M]. 北京：中国广播电视出版社，1994.

[4]董悦秋，赵炳旭. 广播电视节目管理[M]. 北京：北京广播学院出版社，1997.

[5]高鑫. 电视艺术学[M]. 北京：北京师范大学出版社，1998.

[6]邱沛篁. 新闻传播百科全书[M]. 成都：四川人民出版社，1998.

[7]赵玉明，王福顺. 广播电视辞典[M]. 北京：北京广播学院出版社，1999.

[8]李晋林. 电视节目制作技艺[M]. 北京：中国广播电视出版社，2002.

[9]任金州. 电视节目策划研究[M]. 北京：中国广播电视出版社，2002.

[10]项仲平. 电视节目策划[M]. 北京：中国广播电视出版社，2002.

[11]张联. 电视节目策划技巧[M]. 北京：中国广播电视出版社，2002.

[12][美]大卫·奥格威. 奥格威谈广告[M]. 曾晶，译. 北京：机械工业出版社，2003.

[13]吕正标，王嘉. 电视新闻节目理念、形态与实务[M]. 北京：中国广播电视出版社，2004.

[14]张静民. 电视节目策划与编导[M]. 广州：暨南大学出版社，2004.

[15][美]约翰·菲斯克. 电视文化[M]. 祁阿红，张鲲，译. 北京：商务印书馆，2005.

[16]刘晔原. 电视剧艺术论[M]. 北京：北京大学出版社，2005.

[17]蒙南生. 新闻传播策划学[M]. 南宁：广西人民出版社，2005.

[18][英]哈里斯·华兹. 开拍啦：怎样制作电视节目[M]. 徐雄雄，陈谷华，李欣，编译. 北京：中国广播电视出版社，2006.

[19]胡智锋. 电视节目策划学[M]. 上海：复旦大学出版社，2006.

[20]王蕊，李燕临. 电视节目摄制与编导[M]. 北京：国防工业出版社，2006.

[21]徐舫洲，徐帆. 电视节目类型学[M]. 杭州：浙江大学出版社，2006.

[22]许俊基. 中国广告史[M]. 北京：中国传媒大学出版社，2006.

[23]金星. 广告学实用教程[M]. 北京：北京师范大学出版社，2007.

[24]张海潮. 中国电视节目分类体系[M]. 北京：中国传媒大学出版社，2007.

[25]张静民. 电视节目策划与编导[M]. 广州：暨南大学出版社，2007.

[26]陈渤英. 影视制作与编辑[M]. 北京：中国财政经济出版社，2008.

[27]何志武，石永军. 电视新闻采写[M]. 武汉：武汉大学出版社，2008.

[28]刘萍. 影视导演基础[M]. 武汉：武汉大学出版社，2008.

[29]王心语. 影视导演基础(修订版)[M]. 北京：中国传媒大学出版社，2009.

[30]仲呈祥，陈友军. 中国电视剧历史教程[M]. 北京：中国传媒大学出版社，2009.

[31]黄学建. 中国电视娱乐文化批评[M]. 北京：中国传媒大学出版社，2010.

[32]彭菊华. 广播电视写作教程[M]. 北京：中国传媒大学出版社，2011.

[33]石研. 戏剧影视文学与文化产业管理[M]. 武汉：华中科技大学出版社，2011.

[34]熊高. 电视新闻节目学[M]. 武汉：武汉大学出版社，2011.

[35]张健. 当代电视节目类型教程[M]. 上海：复旦大学出版社，2011.

[36]胡智锋. 电视节目策划学[M]. 2 版. 上海：复旦大学出版社，2012.

[37]吴保和. 电视文艺节目策划[M]. 北京：文化艺术出版社，2012.

[38]吴粲. 策划学[M]. 6 版. 北京：中国人民大学出版社，2012.

[39]杨柳，郭峰. 影视策划实务[M]. 南京：江苏美术出版社，2012.

[40]陈虹，等. 电视节目形态：创新的观点[M]. 上海：复旦大学出版社，2013.

[41]陈滢竹，肖艺，孙春星. 影视广告创意与制作[M]. 重庆：西南师范大学出版社，2013.

[42]李崑. 影视媒体包装[M]. 上海：复旦大学出版社，2013.

[43]潘桦，刘硕，徐智鹏. 影视导演艺术教程[M]. 北京：中国广播电视出版社，2013.

[44]周康梁. 做严肃的电视：英国电视为什么好看[M]. 广州：南方日报出版社，2013.

[45][美]戴维·E. 里斯，林恩·S. 格罗斯，布莱恩·格罗斯. 声音制作手册——概念、技术与设备[M]. 姚国强，赫铁龙，鲁洋，译. 北京：中国广播影视出版社，2014.

[46]郭光华. 新闻写作[M]. 北京：中国传媒大学出版社，2014.

[47]吕巍. 广告学[M]. 2 版. 北京：北京师范大学出版社，2014.

[48]徐静君，徐涛. 电视节目策划[M]. 重庆：西南师范大学出版社，2014.

[49]周建青. 当代视听节目编导与制作[M]. 北京：中国广播电视出版社，2014.

[50]黄俊，冯诗淇. 创业理论与实务——倾向、技能、要素与流程[M]. 北京：清华大学出版社，2015.

[51]汪黎黎. 电视新闻写作[M]. 南京：南京师范大学出版社，2015.

[52]王贤波，叶帆. 广播文艺节目编辑与制作[M]. 广州：中山大学出版社，2015.

[53]王彦霞. 中国电视剧创作史论[M]. 北京：中国传媒大学出版社，2015.

[54]王哲平. 电视节目策划新论[M]. 杭州：浙江大学出版社，2015.

[55]杨晓茹，范玉明. 网络电影研究[M]. 北京：中国传媒大学出版社，2015.

[56]周笑. 视听节目策划[M]. 北京：高等教育出版社，2015.

[57][美]迈克尔·拉毕格，米克·胡尔比什-切里耶尔. 导演创作完全手册(插图修订第 5 版)[M]. 唐培林，译. 北京：北京联合出版公司，2016.

[58]胡智锋，等. 电视艺术新论[M]. 北京：中国社会科学出版社，2016.

[59]王庆福. 电视纪录片创作[M]. 2 版. 重庆：重庆大学出版社，2016.

[60]熊高，熊倩. 新闻采访[M]. 2 版. 北京：中国传媒大学出版社，2016.

[61]张海涛，胡占凡. 全球电视剧产业发展报告(2016)[M]. 北京：中国广播电视出版社，2016.

[62]陈卓，王亚冰. 影视广告创意与制作[M]. 沈阳：辽宁美术出版社，2017.

[63]张智华. 中国网络电影、网络剧、网络节目初探：兼论中国网络文化建设[M]. 北京：中国电影出版社，2017.

[64]周清平. "互联网+"时代的现代影像艺术[M]. 北京：新华出版社，2017.

[65]姜帆. 数字传播背景下广告发展研究[M]. 北京：中国传媒大学出版社，2018.

[66]刘东明. 新媒体短视频全攻略[M]. 北京：人民邮电出版社，2018.

[67]潘桦. 电影新形态：从微电影到网络大电影[M]. 北京：中国广播影视出版社，2018.

[68]苏旺. 短视频红利：抢占移动互联网流量入口[M]. 北京：人民邮电出版社，2018.

[69]孙会. 电视广告[M]. 北京：中国传媒大学出版社，2018.

[70]文红. 电视新闻编辑理论与实践[M]. 太原：山西经济出版社，2018.

[71]仲呈祥. 中国电视剧 60 年大系(创作卷)[M]. 北京：中国广播影视出版社，2018.